Le Style
ELLE DECO
VOYAGE

LE BEST OF ELLE DECO N°3

PRINTED AND BOUND IN FRANCE.
DIFFUSION - DISTRIBUTION (FRANCE, BELGIQUE, SUISSE):
HACHETTE DISTRIBUTION.
DIFFUSION MONDIALE/WORLDWIDE DISTRIBUTION:
MP BOOKLINE INTERNATIONAL,
PARIS, France.
Imprimé par CLERC - Rue de la Brasserie -
B.P. 197 - 18206 Saint-Amand-Montrond.

OCTOBRE 1999
DÉPÔT LÉGAL: OCTOBRE 1999
ISBN: 2-85018-649-X
©1999 - ÉDITIONS FILIPACCHI - SOCIÉTÉ SONODIP

JEAN DEMACHY
ET L'ÉQUIPE DE "ELLE DÉCORATION"
PRÉSENTENT

Le Style ELLE DECO VOYAGE

THE BEST OF ELLE DÉCO N°3 / TRAVEL & STYLE

ONT COLLABORÉ À CET OUVRAGE:

ÉDITORIAL
Francine VORMESE
DIRECTION ARTISTIQUE
Sylvie ELOY-RIDEL
MISE EN PAGE
Marie-France FÈVRE
Nathalie STREITBERGER
SECRÉTARIAT DE RÉDACTION
Florence BENZACAR
Sylvie BURBAN
Stéphanie DE LAFORÊT N'ZALAKANDA
COORDINATION
Nancy de RENGERVÉ, Sandrine HESS
RECHERCHE ICONOGRAPHIQUE
Louis HINI, Géraldine PLAUT
NUMÉRISATION DES DOCUMENTS PHOTOGRAPHIQUES
Philippe BAUDRY
Michel LACHAPELLE
TRADUCTION
Louise FINLAY
Judith ROGOFF

LES PHOTOGRAPHIES SONT PRINCIPALEMENT DE:
Guy BOUCHET, Gilles de CHABANEIX, Jacques DIRAND,
Marianne HAAS,
Eric d'HÉROUVILLE, Guillaume de LAUBIER, André MARTIN.
ET ÉGALEMENT DE:
Alexandre BAILHACHE, Gilles BENSIMON, Gary DEANE,
Reto GÜNTLI, Pierre HUSSENOT, Hervé NABON
Patrice PASCAL, Antoine ROZES, Edouard SICOT, Willy RIZZO,
Fritz VON DER SHULENBURG (The Interior Archive).
LE STYLISME ET LES REPORTAGES SONT PRINCIPALEMENT DE:
François BAUDOT, Marie-Claire BLANCKAERT,
Marie-Paule PELLÉ et Francine VORMESE.
ET ÉGALEMENT DE:
Alexandra d'ARNOUX, Barbara BOURGOIS,
Catherine de CHABANEIX, Frédéric COUDERC, Laurence DOUGIER,
Niccolo GRASSI, Marie KALT,
Françoise LABRO, Misha de POTESTAD, Laure VERCHÈRE.

filipacchi

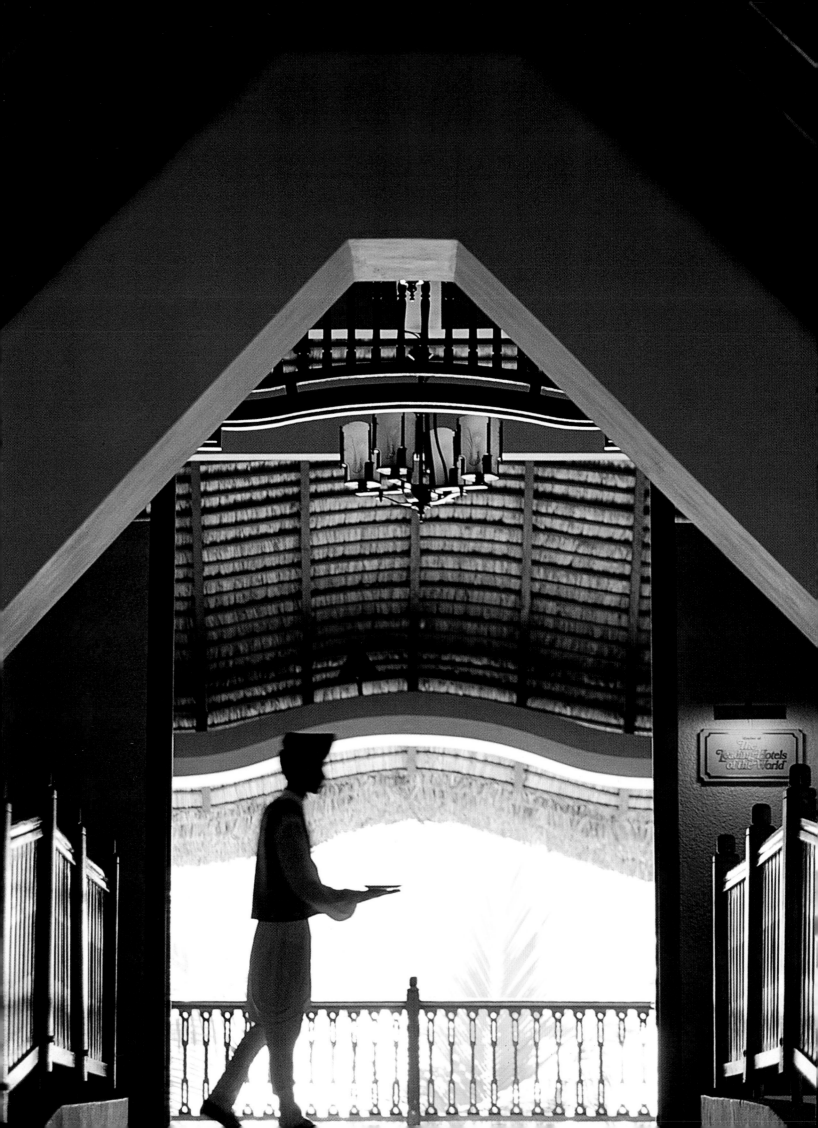

SOMMAIRE
Contents

Palace de charme de l'océan Indien, le *Royal Palm*, à l'Ile Maurice. Style colonial, architecture de Miko Giraud, raffinements anglo-indiens d'un service exceptionnel pour cette oasis de luxe et de calme.

The *Royal Palm*, a luxury hotel on Mauritius in the Indian Ocean. Colonial style, Miko Giraud architecture, Anglo-Indian sophistication and exceptional service for this oasis of calm.

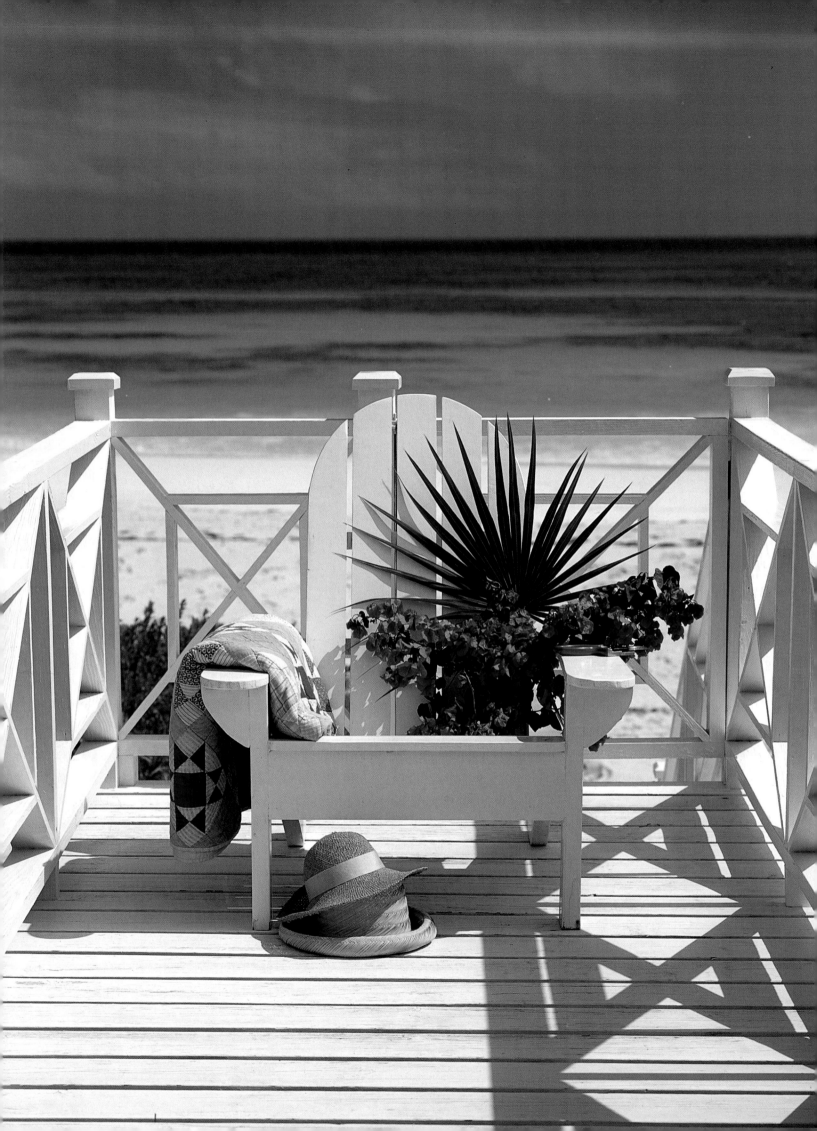

ELLE DÉCORATION A DÉVELOPPÉ DEPUIS PLUS DE DOUZE ANS UN STYLE ÉCLECTIQUE ET LIBRE, LE «STYLE ELLE DÉCO». ANIMÉS PAR LE PARTI PRIS DE FAIRE RÊVER ET LA VOLONTÉ D'ÊTRE UTILE, NOUS PARCOURONS LA PLANÈTE, NOUS RAPPORTONS DES STYLES D'AILLEURS QUI INSPIRENT LES UNIVERS D'ICI. C'EST POUR CELA QUE NOUS VOUS INVITONS DANS CE BEST OF N° 3 DE ELLE DÉCORATION À UN TOUR DU MONDE DES STYLES. EN GLOBE-TROTTERS PASSIONNÉS, NOUS COLLECTIONNONS DES COULEURS, DES DÉTAILS, DES FORMES, DES TISSUS, DES VÉRANDAS, DES LUMIÈRES, DES PAYSAGES MIS EN PERSPECTIVE PAR UNE ARCHITECTURE OU UN MOMENT QUI EXPRIMENT L'ART DE VIVRE D'UN BOUT DU MONDE... COLONIAL, ANGLAIS, SAFARI, NOUVELLE-ANGLETERRE, MÉDITERRANÉEN, MONTAGNE, ASIATIQUE, SCANDINAVE, ORIENTAL ET VOYAGE: CHAQUE STYLE REFLÈTE AUTANT LES TRADITIONS QUE LES ÉVOLUTIONS RÉCENTES, CAR NOTRE MAGAZINE NE CONSIDÈRE PAS LE MONDE COMME FIGÉ. CE QUI NOUS IMPORTE, AU PASSAGE DE L'AN 2000, EST DE MONTRER UN UNIVERS QUI NE CONNAÎT PAS LES FRONTIÈRES, OÙ LES STYLES ET LES DÉCORATEURS VOYAGENT ET GÉNÈRENT DES AMBIANCES INÉDITES, OÙ GRANDIOSE ET SIMPLICITÉ S'ALLIENT SANS CONFORMISME. PALAIS-MUSÉES, MAISONS PRIVÉES, PALACES DE CHARME. DANS CES LIEUX D'EXCEPTION S'EXPRIMENT LA QUALITÉ DES TRADITIONS, LA VITALITÉ DES PATRIMOINES CULTURELS, LA QUINTESSENCE DES SAVOIR-FAIRE À PRÉSERVER. AUJOURD'HUI, S'IL EST PLUS FACILE DE VOYAGER, IL RESTE À PRIVILÉGIER L'ATTITUDE QUI CONSISTE À VOYAGER AVEC STYLE. SI LES PALACES SONT RÉSERVÉS AUX BUDGETS FORTUNÉS, LIBRE AUX ROUTARDS ÉLÉGANTS D'ALLER Y DÎNER OU SIMPLEMENT PRENDRE LE THÉ POUR Y CAPTER LE STYLE ET LES DÉTAILS DÉCO. C'EST LÀ LE SAVOIR-VOYAGER: LA LIBERTÉ CURIEUSE, L'EXPLORATION DÉNUÉE DE PRÉJUGÉS MAIS EXIGEANTE DE CETTE QUALITÉ QUI PRÉSERVE LA DIGNITÉ DES PEUPLES.

OVER THE PAST TWELVE YEARS, ELLE DECORATION HAS DEVELOPED AN ECLECTIC AND FREE SPIRITED STYLE THAT IS NOW KNOWN AS THE "ELLE DECO STYLE". DRIVEN BY THE DESIRE TO MAKE PEOPLE DREAM AND THE WISH TO BE USEFUL, WE TRAVEL THE WORLD IN ORDER TO BRING BACK THE EXOTIC STYLES THAT INSPIRE OUR UNIVERSE HERE. THAT IS WHY, IN THIS THIRD EDITION OF THE BEST OF ELLE DECORATION, WE INVITE YOU ON A WORLD TOUR OF DIFFERENT STYLES. PASSIONATE GLOBETROTTERS, WE COLLECT THE COLOURS, DETAILS, SHAPES, FABRICS, LIGHTS AND LANDSCAPES THAT, PUT INTO PERSPECTIVE BY A SETTING OR A MOMENT IN TIME, EXPRESS AN "ART DE VIVRE" FROM A FARAWAY PLACE ON THE GLOBE. WHETHER COLONIAL, ENGLISH, SAFARI, NEW ENGLAND, MEDITERRANEAN, MOUNTAIN, ASIAN, SCANDINAVIAN, ORIENTAL OR JOURNEY, EACH STYLE REFLECTS NOT ONLY AGE-OLD TRADITIONS BUT ALSO THE LATEST EVOLUTIONS FOR OUR MAGAZINE HAS NEVER CONSIDERED THE UNIVERSE AS FROZEN IN TIME. WHAT IS MOST IMPORTANT TO US, ON THE EVE OF THE NEW MILLENIUM, IS TO SHOW A WORLD WITHOUT FRONTIERS, WHERE STYLES AND INTERIOR DECORATORS TRAVEL AND CREATE UNIQUE SETTINGS AND WHERE GRANDEUR AND SIMPLICITY FORM AN UNCONVENTIONAL ALLIANCE. FROM PALACES AND MUSEUMS TO PRIVATE HOMES AND LUXURY HOTELS. THESE EXTRAORDINARY PLACES EXPRESS THE QUALITY OF TRADITIONS, THE VITALITY OF CULTURAL HERITAGE AND THE QUINTESSENCE OF KNOW-HOW. IF YVES SAINT LAURENT'S MARRAKESH HOME IS A PRIVATE RESIDENCE, NEARBY, THE FABULOUS MAJORELLE GARDEN HE RESTORED WITH PIERRE BERGÉ IS OPEN TO ALL. TODAY, IF TRAVELLING IS EASIER THAN EVER, IT IS ESSENTIAL TO KNOW HOW TO TRAVEL IN STYLE. IF LUXURY HOTELS ARE RESERVED FOR UNLIMITED BUDGETS, ELEGANT BACKPACKERS MAY NEVERTHELESS APPRECIATE THEIR STYLE AND DECOR WHILST SIPPING A CUP OF TEA OR DINING. THEREIN LIES THE ART OF TRAVEL KNOW-HOW. IT IS THE FREEDOM TO BE INQUISITIVE, THE ABILITY TO EXPLORE WITHOUT PREJUDICE AND THE DESIRE TO HELP PRESERVE THE DIGNITY OF PEOPLE EVERYWHERE.

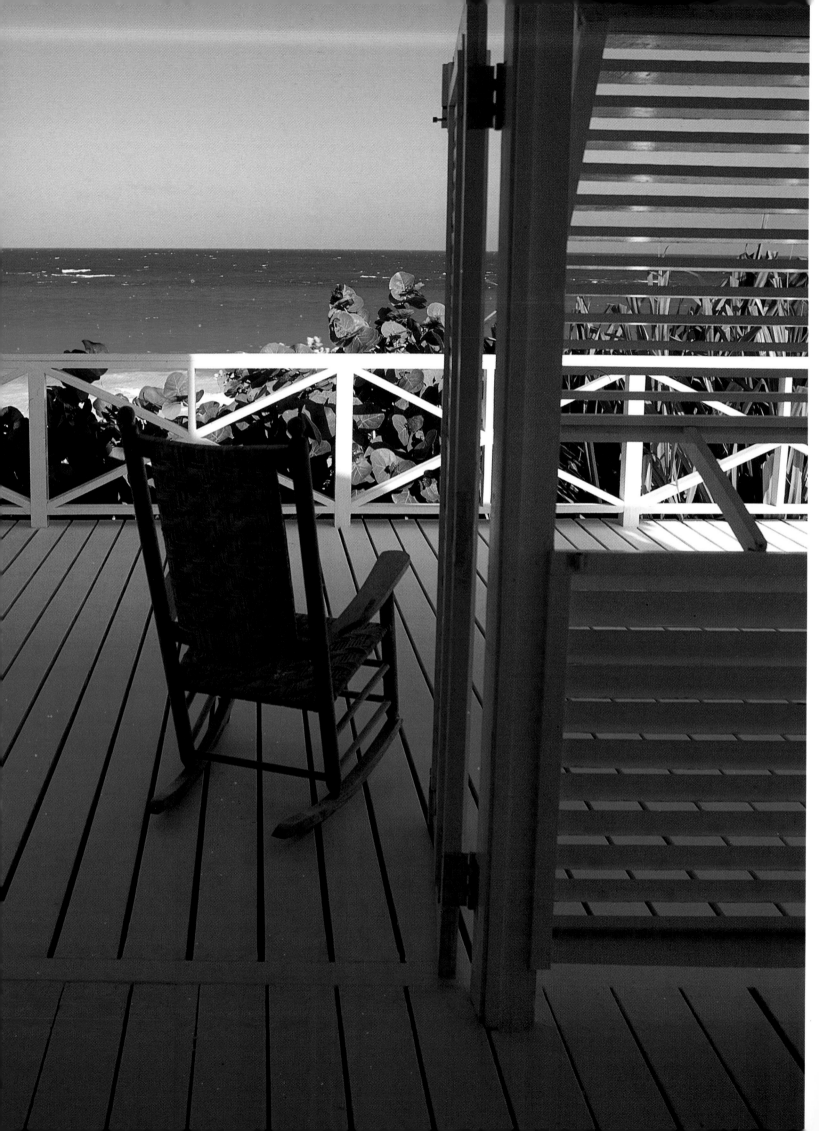

LE STYLE
COLONIAL
COLONIAL
STYLE

Le politiquement correct voudrait que l'on esquive les blessures de la colonisation en remplaçant colonial par tropical. Ce n'est pas notre rôle de trancher ici. Nous ne pouvons considérer que comme un patrimoine l'héritage de ces siècles de colonisation. S'il appartient aux historiens d'appeler cela métissages, influences, nous nous contentons modestement, ici, de vous inviter à un voyage de traditions croisées. Des Indes du Raj de l'Empire britannique aux Caraïbes tour à tour hispanisantes et british, de l'île Bourbon (La Réunion) à l'Afrique du Sud, les mobiliers européens ont été réinterprétés avec splendeur dans des bois tropicaux devenus aujourd'hui essences rares. Sous l'effet de la chaleur puissante, nos vaniteux balcons sont devenus de fastueuses vérandas. Par des nuances douces, le style colonial a apaisé l'intensité des couleurs des fleurs. C'est un jeu avec la lumière: les volets filtrent le trop ardent soleil et laissent courir le vent sur les parquets cirés. Aujourd'hui, le mobilier colonial est recherché chez les antiquaires et réédité souvent par les artisans locaux, perpétuant ainsi d'anciens savoir-faire.

The politically correct tend to refer to the painful era of colonisation by replacing colonial with tropical. It is not for us to debate. We can only take into consideration the cultural heritage passed down through centuries of colonization. If historians prefer to speak of mixed races and influences, our aim is merely to invite you on a journey where traditions have crossed paths and have been richly blended. From The Rajs' India under British rule to the Spanish and British Caribbean Islands and from Bourbon Island (Reunion) to South Africa, European furniture has been beautifully redesigned using tropical wood, a rare treasure today. Blazing heat has transformed our ornamental balconies into sumptuous verandas and the soft shades used in colonial style have toned down the intensely bright colours of the local vegetation. Light also plays a major role as shutters filter dazzling rays yet allow the wind to blow over waxed parquets. Today antique dealers receive many demands for colonial style furniture and skilled local craftsmen perpetuate this art form.

PAGE DE GAUCHE

L'Atlantique, depuis la terrasse d'une maison de vacances à Harbour Island, aux Bahamas. Elle surplombe une plage de sable rose.

PAGE SUIVANTE

Cette maison d'Harbour Island a été conçue comme un bateau pour résister aux cyclones. La façade principale et la large terrasse sont en shingle (bardeaux). Les volets orientables protègent la coursive du vent et du soleil. Rocking-chair de style Adirondack.

LEFT PAGE

The deck of this holiday residence in Harbour Island, the Bahamas, looks out on to the Atlantic. Below, a beach of pink sand.

NEXT PAGE

This house in Harbour Island has been designed like a boat. The deck and main facade are made out of shingle in order to withstand the rough climatic conditions. An Adirondack style rocking-chair.

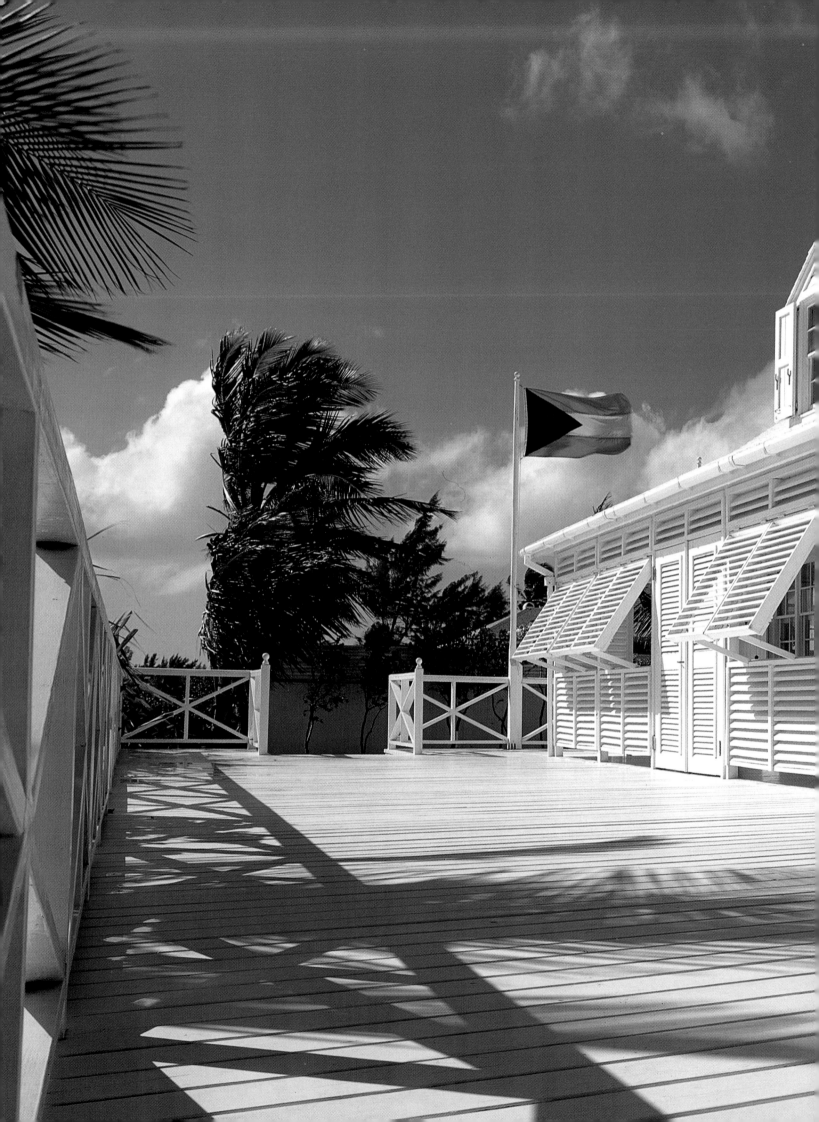

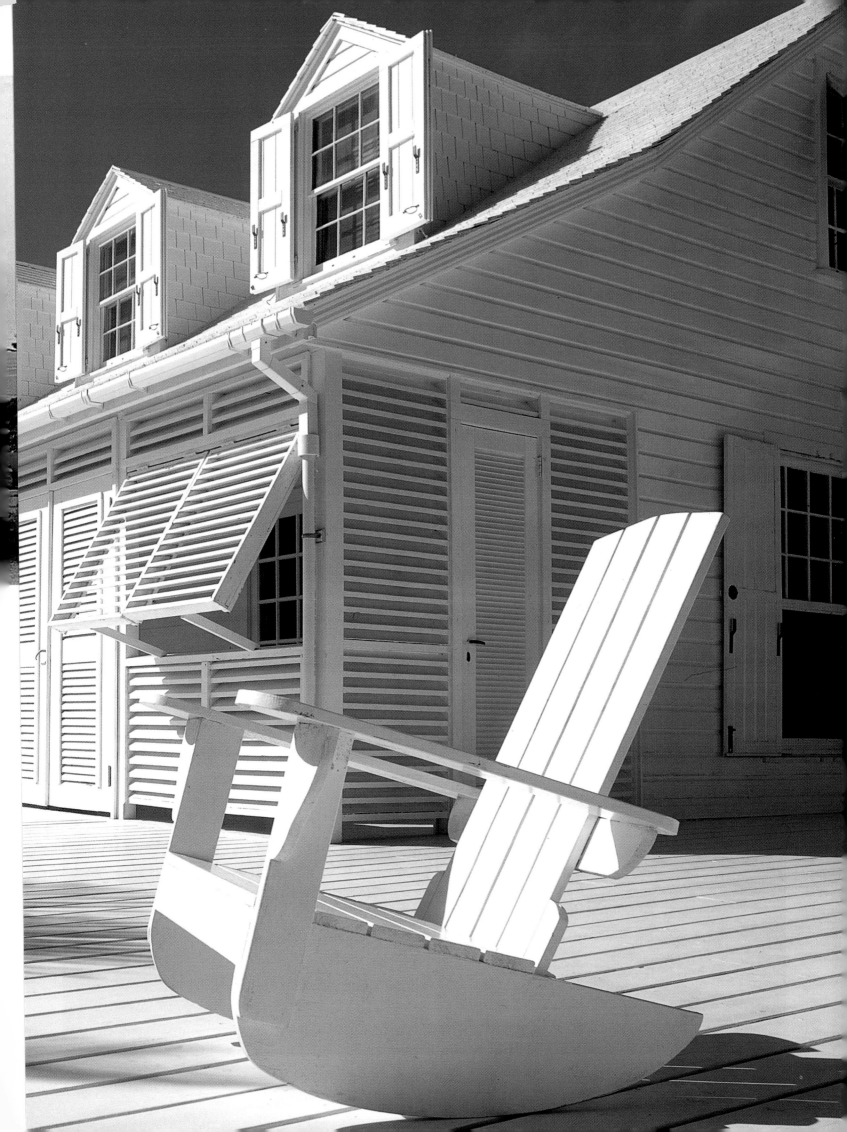

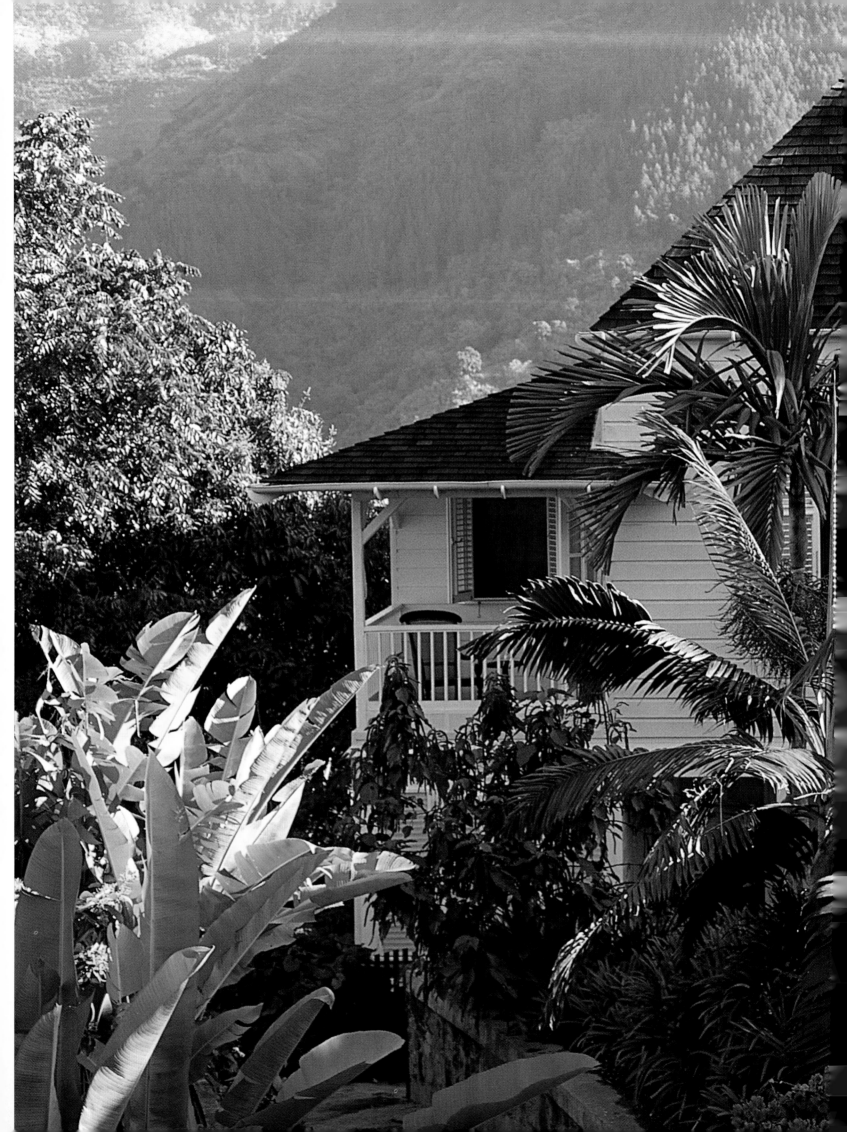

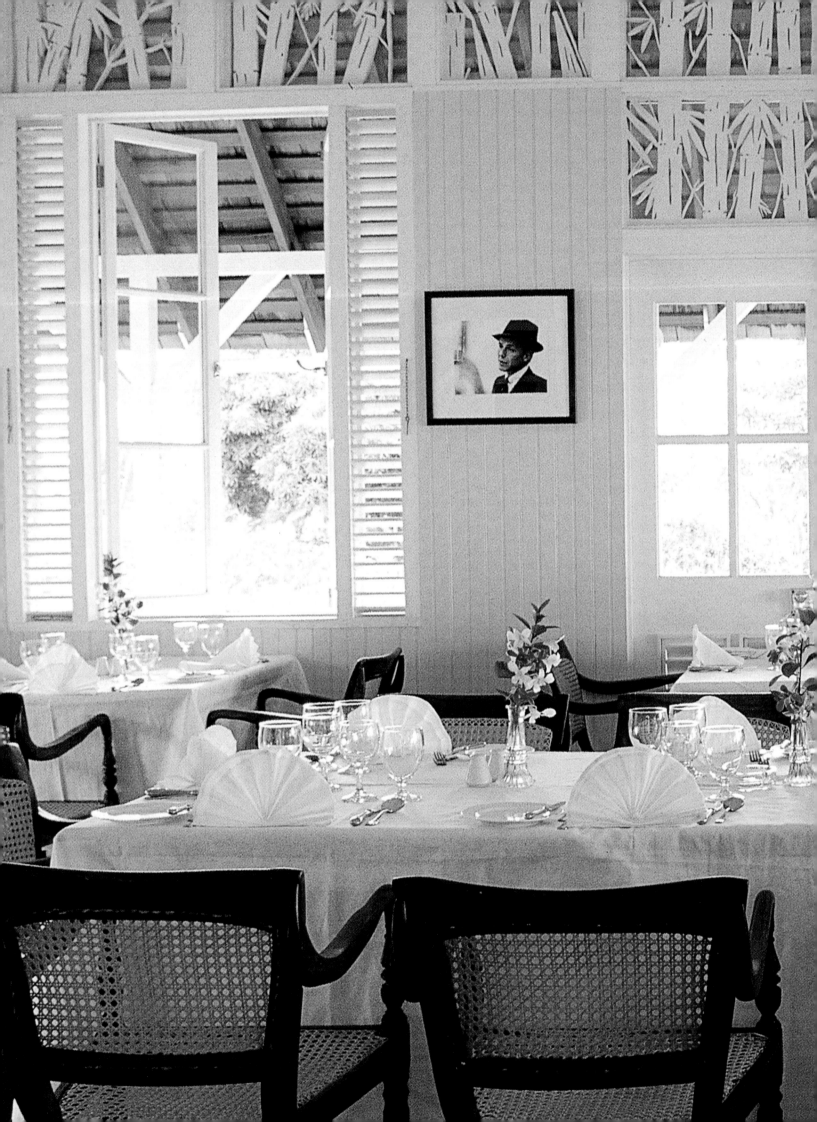

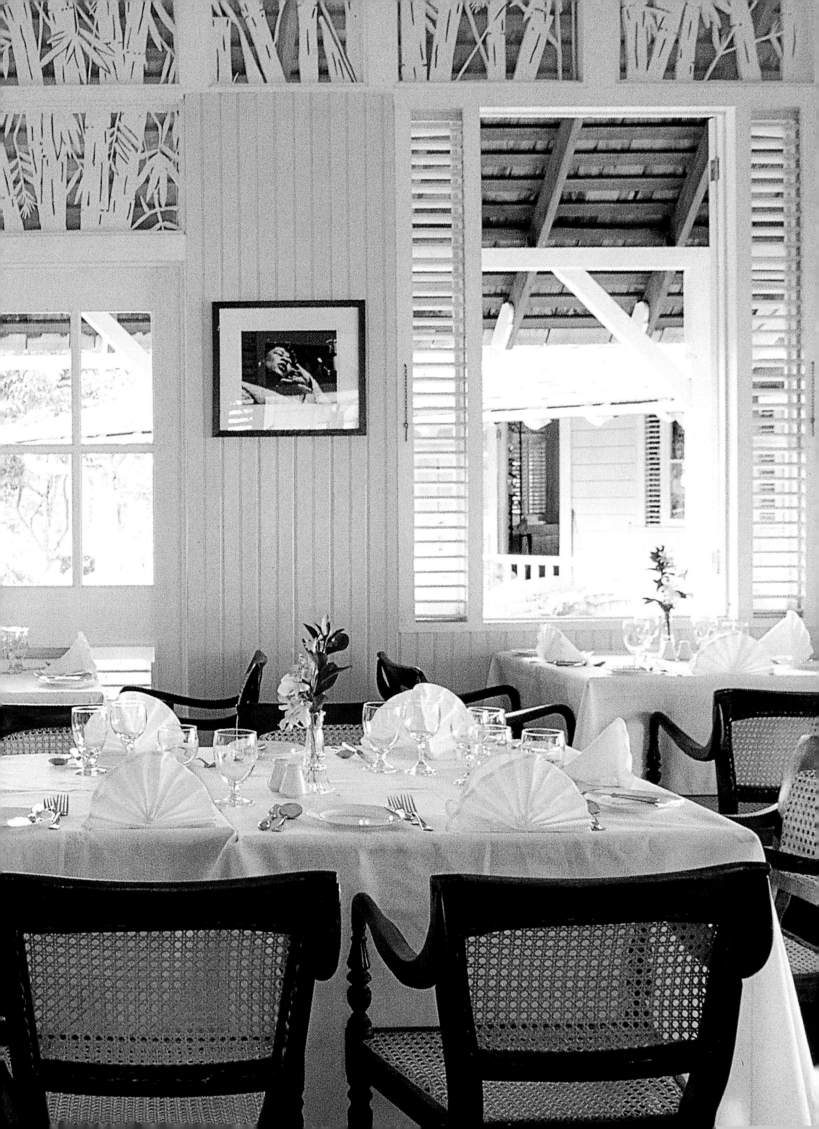

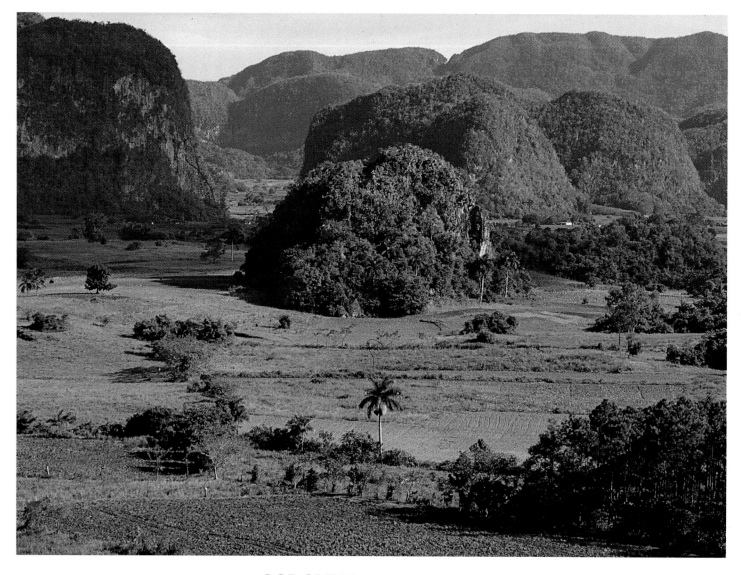

LE STYLE COLONIAL COLONIAL STYLE

ABOVE

From the terrace of the hotel *Los Jazmines* in Cuba,
one has a perfect view of the *mogotes*, the unusual landscape of the Vinales valley, the cradle of tobacco
plantations renowned for their Cohiba cigars.

RIGHT PAGE

A strong colonial influence in Havana: the ceiling is made out of cedar mudejar (Arab-Andalusian), a French chandelier,
mahogany Napoléon III sofas and an Italian marble floor. These are some examples of Cuban treasures that can be seen at the La Ciudad museum
in Havana and at the Romanticism museum in Trinidad.

NEXT PAGE

Majestic palm trees provide welcome shade on the patio of the *Casa Pestagua* in Cartagena,
Colombia. On the first floor, a wooden balcony
surrounds the bedrooms and living rooms. Cartagena was classed as a historical city by Unesco.

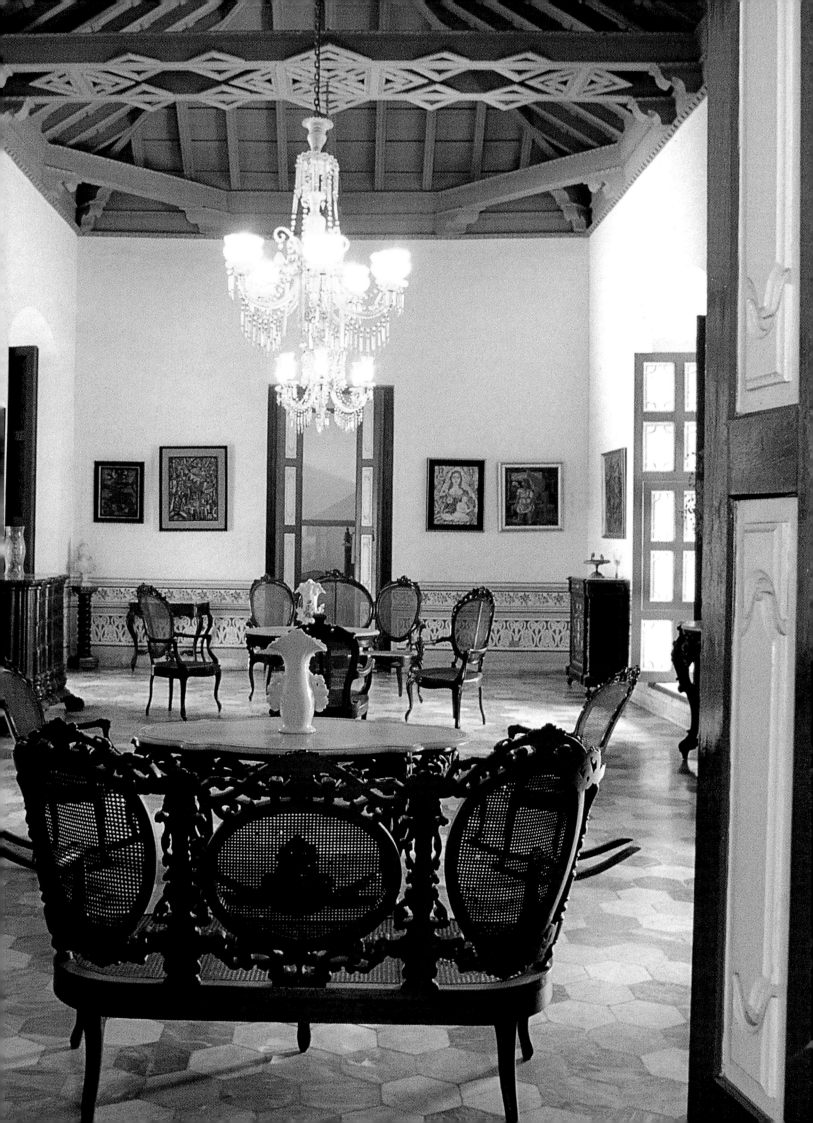

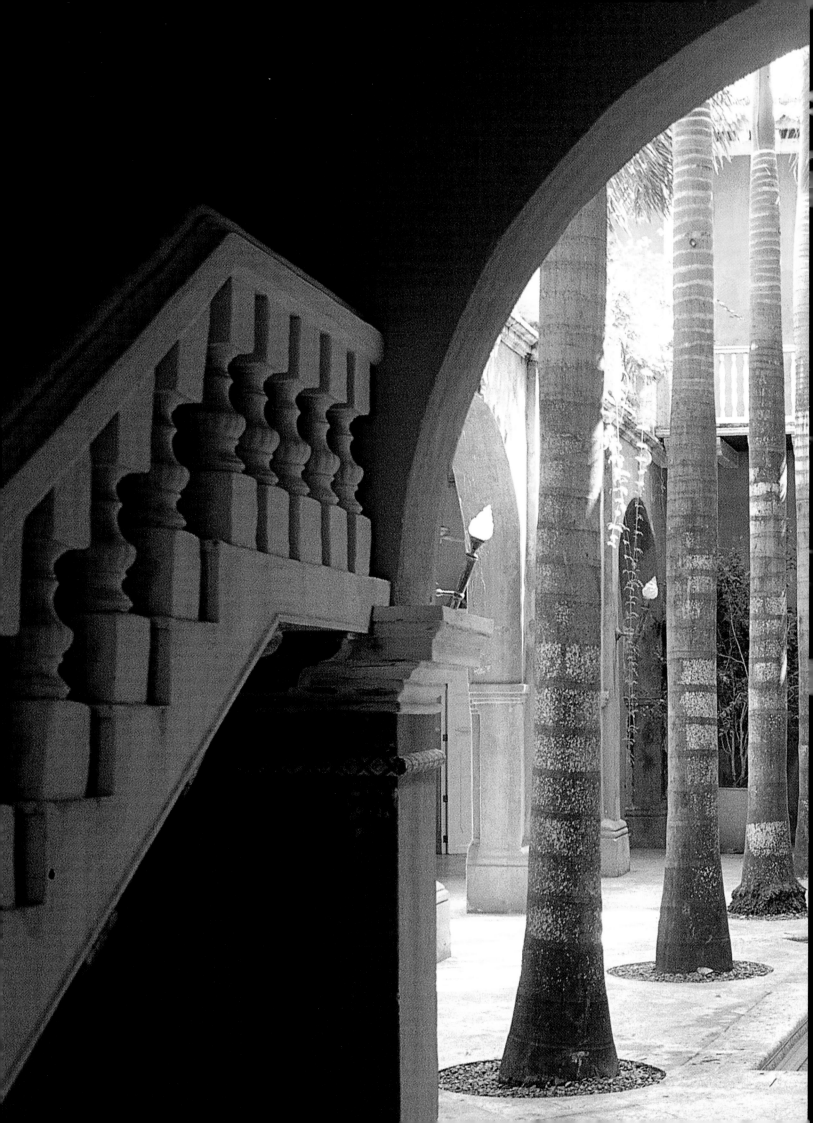

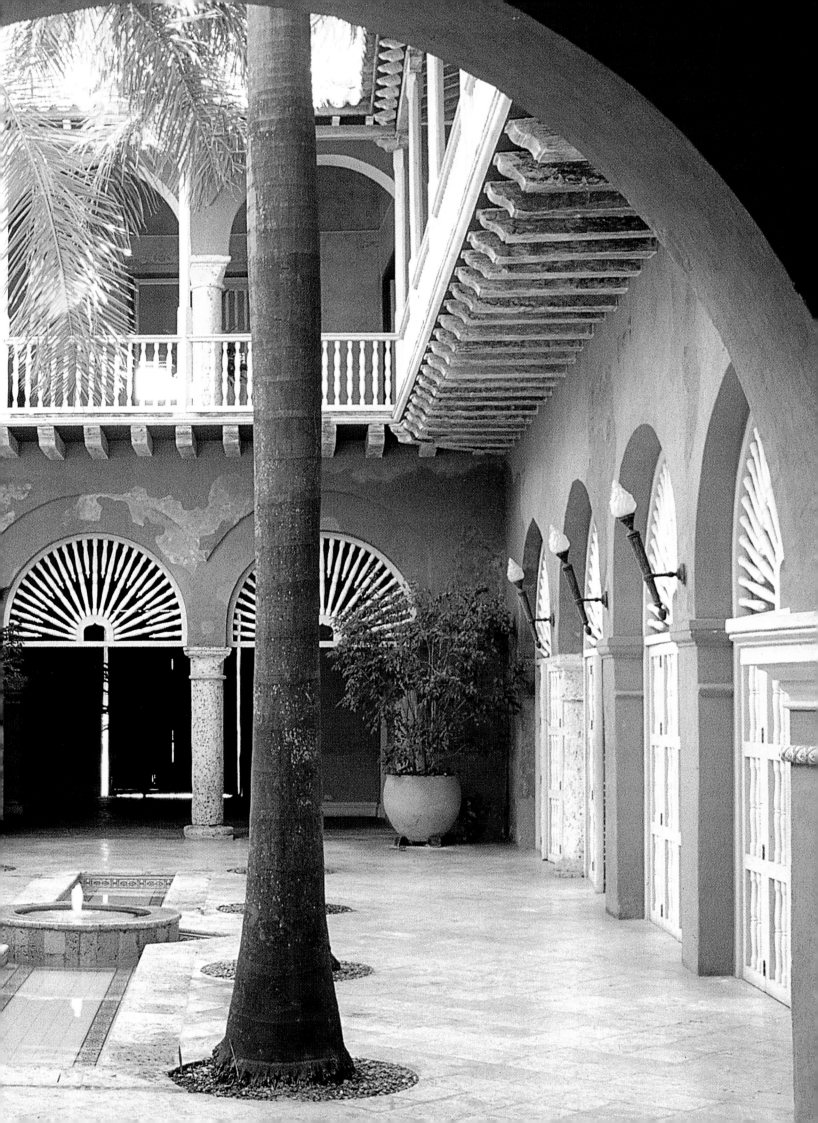

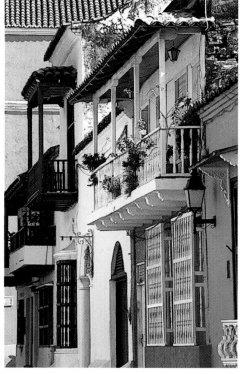

CI-DESSUS, DE GAUCHE À DROITE

A déambuler dans la ville du Cap, en Afrique du Sud, on ressent une impression de «Londres tropical».

En Colombie, à Carthagène, la façade du restaurant *La Escollera*.

En Afrique du Sud, au Cap, fronton italien et carreaux hollandais.

En Colombie, dans le quartier historique de Carthagène, des maisons coloniales hautes en couleurs.

ABOVE, FROM LEFT TO RIGHT

Strolling around Cape Town, in South Africa, one has the impression of being in 'tropical London'.

The facade of the restaurant *La Escollera* in Cartagena, Colombia.

An Italian style pediment with Dutch style windows in Cape Town, South Africa.

Brighly coloured colonial style houses in the historical quarter in Cartagena, Colombia.

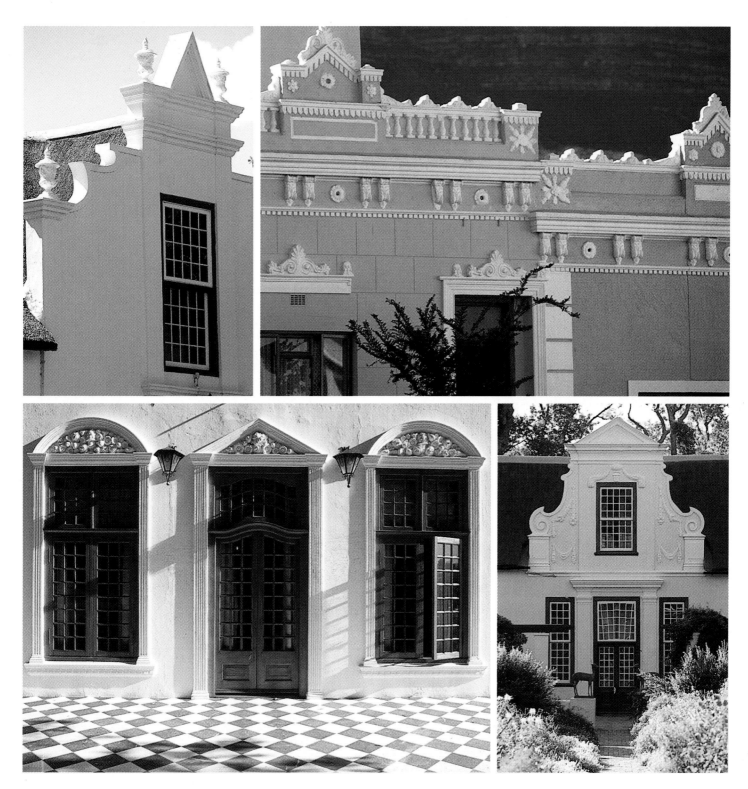

CI-DESSUS, DE GAUCHE À DROITE

Le métissage de styles en Afrique du Sud, au Cap,
a généré le style *Cape Dutch*. Comme des gâteaux meringués, les façades du
quartier malais au Cap.
Toujours au Cap, la résidence présidentielle de *Groote Schuur*.
Interprétation italianisante du style *Cape Dutch*.
Sur la route des vins, non loin du Cap, le domaine vinicole de *Vergelegen*.
Fronton néo-classique et mixed-border.

ABOVE, FROM LEFT TO RIGHT

In Cape Town, South Africa. The mixing of different styles has
generated a unique style: 'Cape Dutch'. The facades in the Malaysian quarter look
like icing sugar decorations on cakes.
President *Groote Schuur's* residence in Cape Town, South Africa.
The 'Cape Dutch' style with an Italian influence.
Not far from Cape Town, the *Vergelegen* winery. A neo-classical pediment
and mixed border.

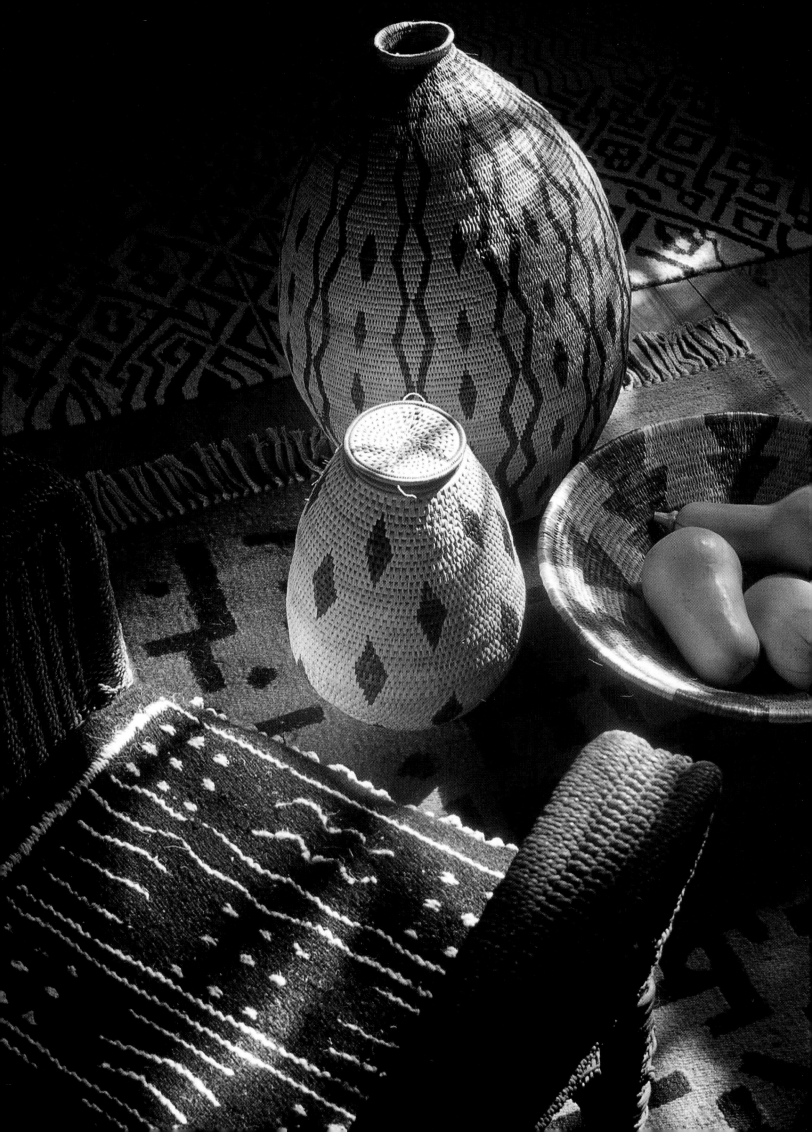

PAGE DE GAUCHE

L'artisanat est un pari de la nouvelle Afrique du Sud. Il est ici développé par Mara Amats pour la compagnie *Anglo American,* puissante propriétaire de mines de diamants dans le pays. Tapis tissés main, aux motifs traditionnels africains, et paniers tressés au Bostwana illustrent les potentiels de l'Afrique australe en matière artisanale.

CI-DESSOUS

Dans la maison-musée de Boschendal, au Cap, un fauteuil *tub-chair* datant de 1790, en stink-wood.
Dans la résidence de *Groote Schuur*, le bureau présidentiel *Rhodes' study*.

LEFT PAGE

Due to the important demand for South African handicrafts, the powerful *Anglo American* diamond mine company has asked Mara Amats to develop this area. Hand-woven rugs with traditional African patterns and baskets woven in Botswana are proof of the enormous potential that of handicraft in South Africa.

BELOW

In the museum-house at Boschendal in Cape Town, a stink-woodtub-chair dating from 1790.
In President *Groote Schuur's* residence, the *Rhodes' study* desk.

PAGE SUIVANTE

La villa *Deramond*, à Saint-Denis de La Réunion, une des plus anciennes de la ville, abrite aujourd'hui l'administration des monuments historiques. Sous la véranda fastueuse, fauteuils coloniaux cannés et canapé de rotin, l'apogée du style créole.

NEXT PAGE

The *Deramond* villa in Saint-Denis, Reunion Island. The height of Creole style - colonial caned armchairs and a wicker sofa have been placed on this sumptuous veranda.

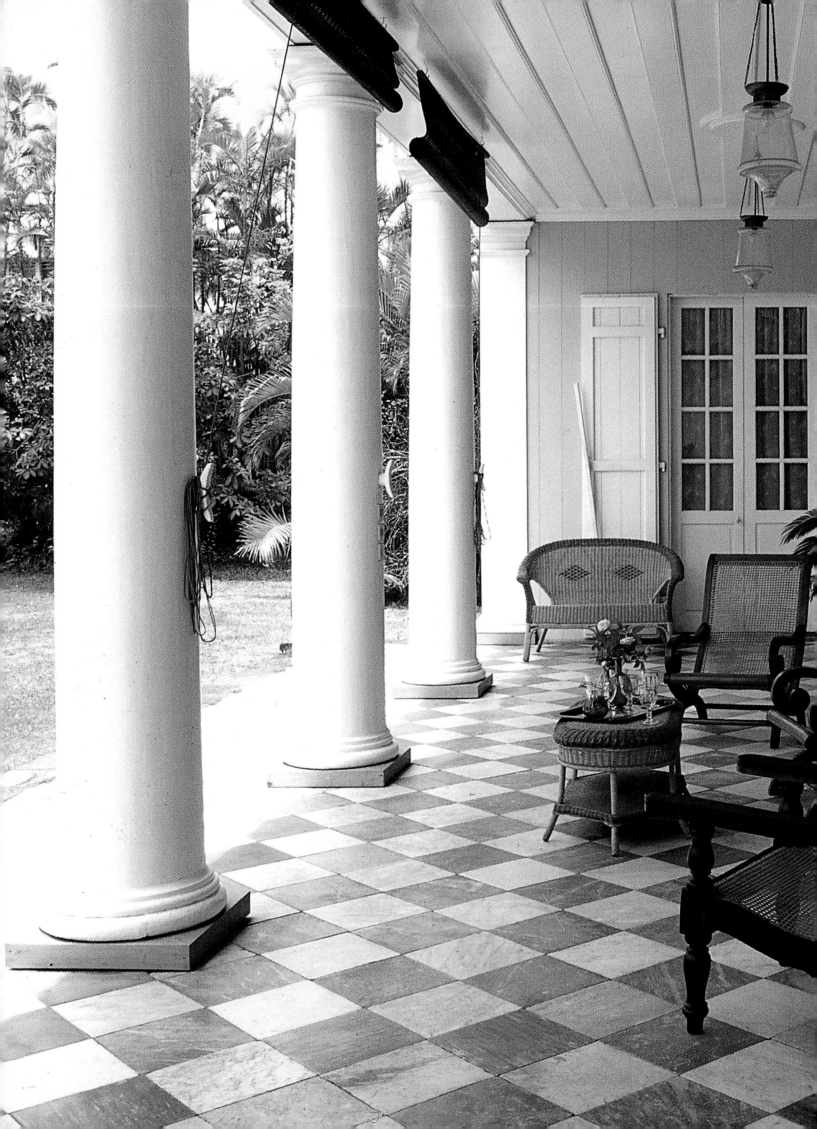

CI-DESSOUS, DE GAUCHE À DROITE

A Gustavia, la capitale de Saint-Barthélémy (la plus "jet-set" des îles des Caraïbes).
Dans une maison restaurée, *Dincey House*, datant de 1820, une galerie intérieure protège de la lumière du soleil.
Harmonie de bleu-vert tendre et chaises de la Barbade du début du siècle.

BELOW, FROM LEFT TO RIGHT

Gustavia, the capital of St.Barthelemy (the most jet set of all the Caribbean Islands).
A residence dating from 1820, *Dincey House* has been renovated. An inside landing shielded from the sun.
Harmony has been created using pastel blue and green
shades. Chairs from Barbados dating from the begining of the century .

PAGE DE DROITE

Toujours à *Dincey House*, murs bleu doux, gravures anciennes, canapé en acajou de Duncan Phyfe
(Etats-Unis, XIXᵉ siècle) recouvert d'un vichy.

RIGHT PAGE

Still at *Dincey House*, soft blue painted walls, ancient engravings, and a mahogany sofa by Duncan Phyfe
(United States 19th century) covered with vichy material.

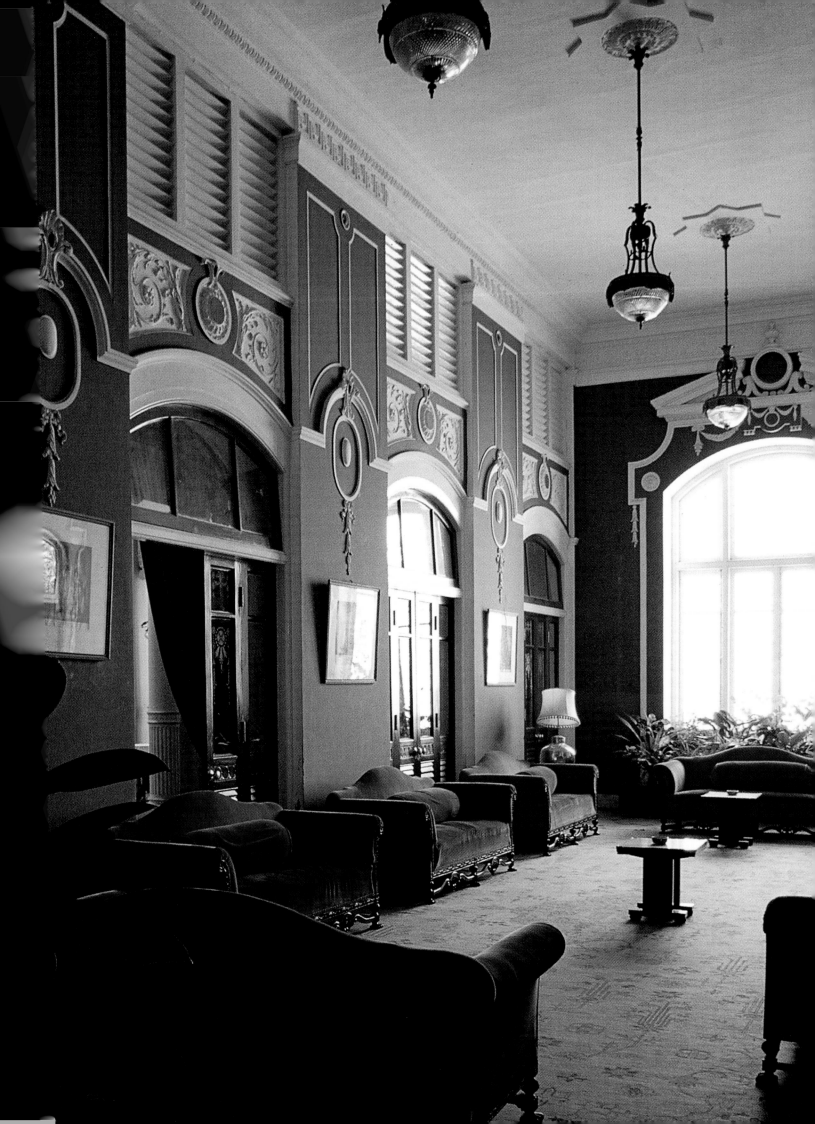

PAGE DE GAUCHE

En Inde, à Mysore, dans le palais *Lalitha Mahal*, ancienne résidence des hôtes du maharajah transformée en hôtel. Style anglo-indien: stucs
blancs, murs verts et velours confèrent une atmosphère décalée au climat tropical. Propres à l'Inde, les vastes dimensions de la pièce: un salon grand comme une salle de bal.

CI-DESSUS

Au Portugal, sur l'île de Madère, fronton sculpté et ajouré à l'entrée de la maison-musée *Frederico Freitas*, à Funchal.

CI-DESSOUS

Sur l'île de La Réunion, une maison de Saint-Denis sous les flamboyants.

LEFT PAGE

In the *Lalitha Mahal* palace in Mysore, India, the Maharajah's guest residence has been transformed into a hotel. The style is Anglo-Indian:
white stucco, green walls and velvet, all rather unusual for such a tropical climate. Unique in India, the vast dimensions of the rooms and a lounge as spacious as a ballroom.

ABOVE

In Madeira, Portugal, a sculptured open air pediment at the entry of the *Frederico Freitas* museum at Funchal.

BELOW

On Reunion Island, a house at Saint Denis under red trees.

CI-DESSOUS

A Funchal, la capitale de Madère, le musée *Quinta das Cruzes* abrite une collection de meubles. Ici, canapé en acajou canné, typique des pays tropicaux.

PAGE DE DROITE

En France, sur l'île de Porquerolles. Atmosphère tropicale, recréée avec cette banquette coloniale en acajou recouverte de crin. Jeu de couleurs chaudes prolongé par les coussins bicolores du canapé (réalisés au Sénégal par les villageois de Ndem), et par la géométrie du kilim et des rayures du canapé situé au premier plan.

PAGE SUIVANTE

En Afrique du Sud, dans la région du Cap. Le domaine vinicole de Boschendal abrite une maison-musée, ancienne ferme du début du XIXᵉ siècle restaurée, devenue monument national en 1976. La table est en acajou, chaises et banquette ont des assises cannées avec des liens en peau de vache, typiques du Cap. Particulier aussi à l'Afrique du Sud, les volets intérieurs, ici en teck et en *yellow-wood*, qui rafraîchissent la maison.

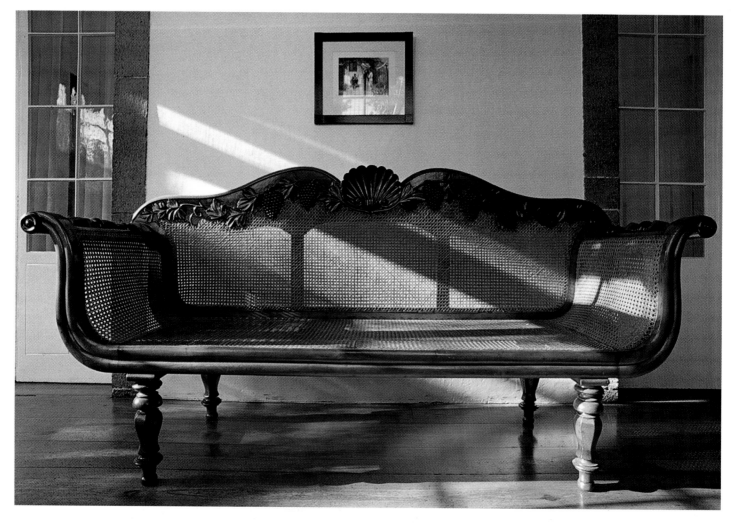

ABOVE

In Funchal, the capital of Madeira, the *Quinta das Cruzes* museum has a wonderful furniture collection. This mahogany and caned sofa were designed for a hot climate.

RIGHT PAGE

In France on Porquerolles Island. A tropical atmosphere is created with this colonial style bench in mahogany and horse hair. Warm colours, two tone cushions on the sofa (made in the Ndem village in Senegal), geometrical patterns in the kilim and the striped sofa in the foreground reinforce the tropical style.

NEXT PAGE

Near Cape Town in South Africa. The winery in Boschendal also houses a museum. Classed as a historical monument since 1976, this farm dating from the begining of the century has been renovated. The table is made out of mahogany, the chairs and benches are caned with calf leather strips typical of this region. Equally common in South Africa are the inside shutters. Here they are made out of teak and yellow-wood.

LE STYLE COLONIAL COLONIAL STYLE

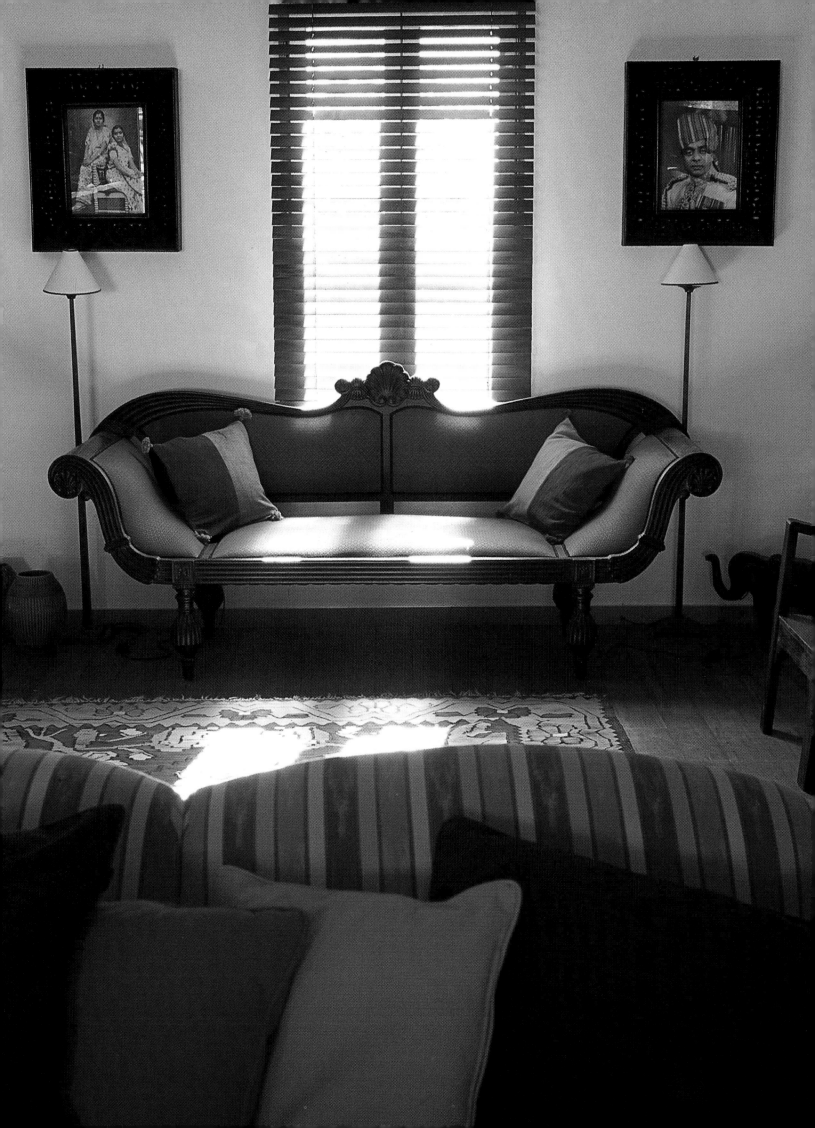

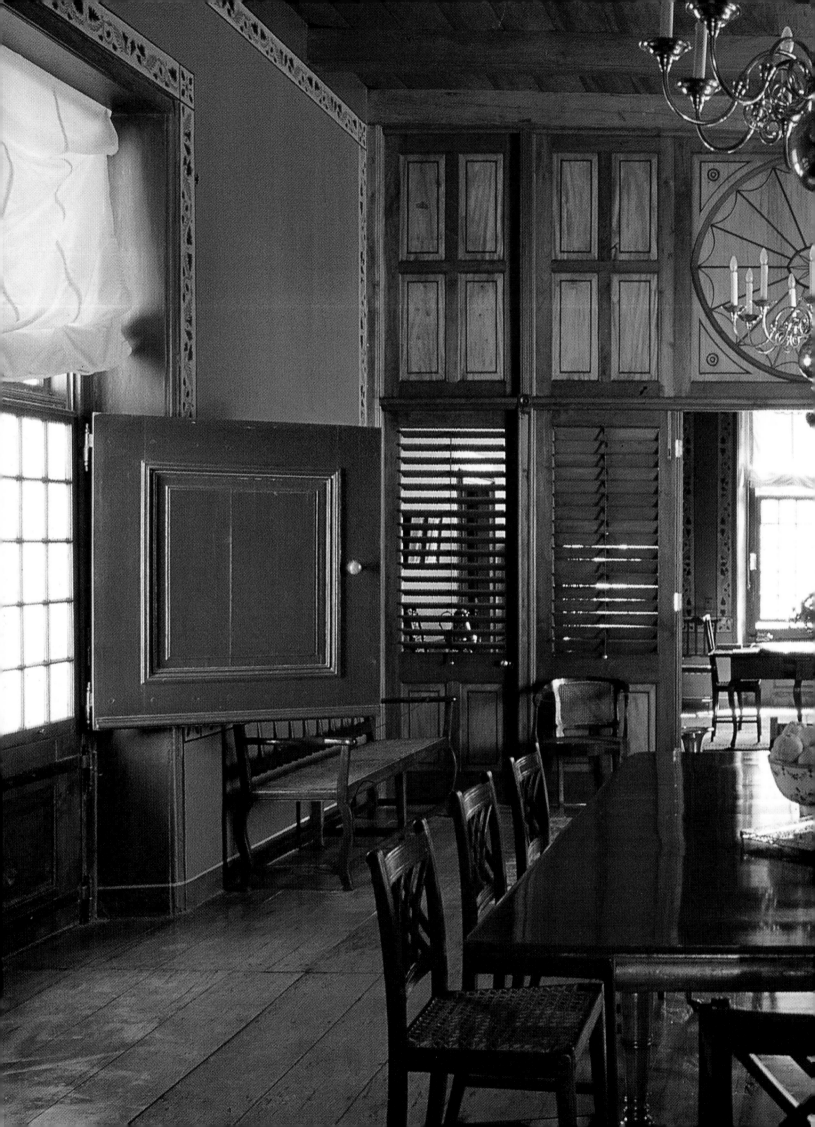

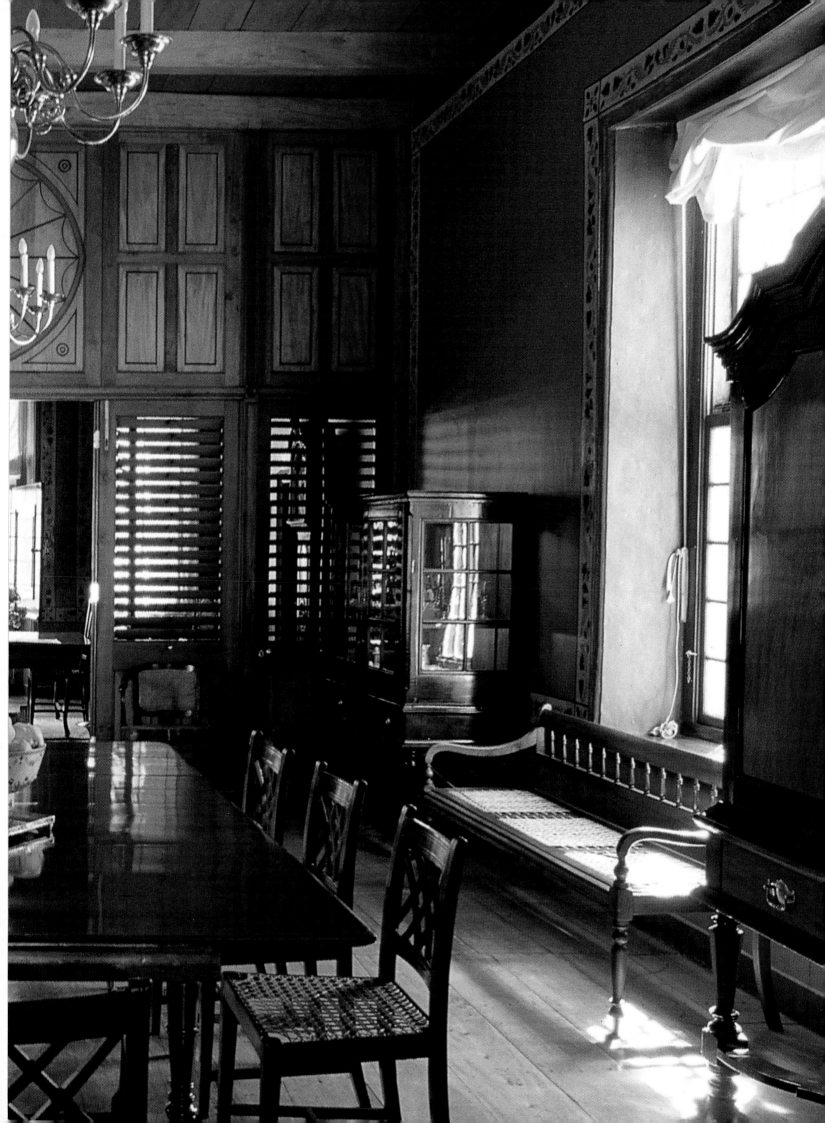

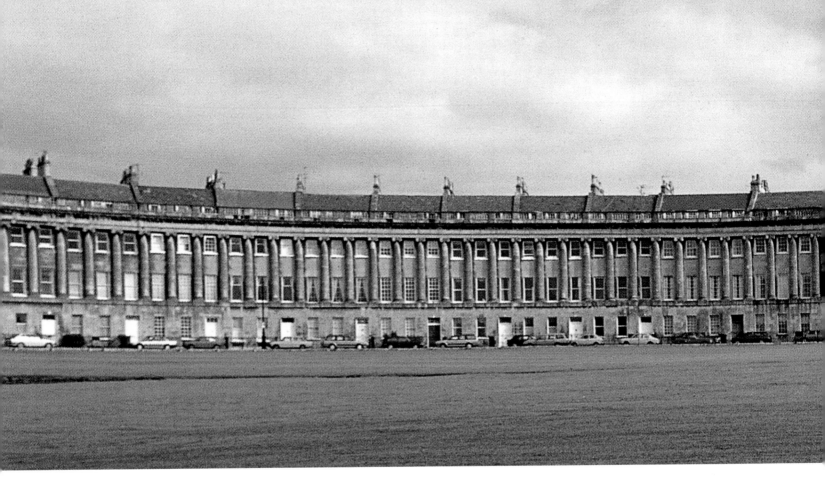

CI-DESSUS A Bath, ville palladienne dessinée par l'architecte John Wood en 1767, le *Royal Crescent*, palace intimiste.
CI-DESSOUS, DE GAUCHE À DROITE Partie de bowling à Bath: cachemires blancs sur green. En Irlande, au sud de Dublin, le parc de *Rathsallag House*.

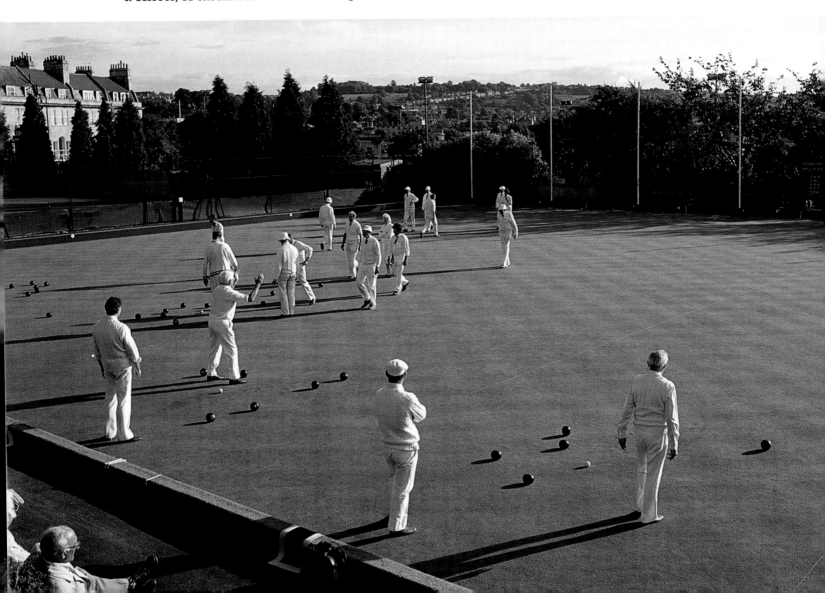

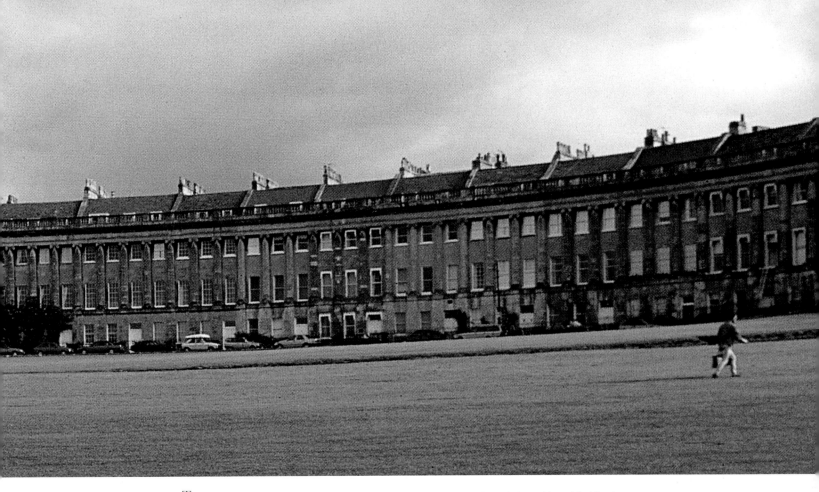

ABOVE The *Royal Crescent*, an intimist palace, in Bath. A Palladian city designed in 1767 by architect John Wood.
BELOW, FROM LEFT TO RIGHT White cashmere on the green for a round of bowls. *Rathsallag House* park, in Dublin, Ireland.

CI-DESSUS
Le *Pelham,*
un hôtel
exquis à Londres.
Salon
aux boiseries XVIIIᵉ.
Fauteuils
recouverts d'un
tissu
"Claremont Cunard".

CI-CONTRE
A Bath,
dîner à l'hôtel
Priory, un
manoir georgien.

ABOVE
The *Pelham*, an
exquisite
hotel in London.
A sitting-room
with 18th century
panelling.
Armchairs
are covered with
*"Claremont
Cunard"* fabric.

OPPOSITE
The dining room
at the *Priory*
hotel, a Georgian
manor in Bath.

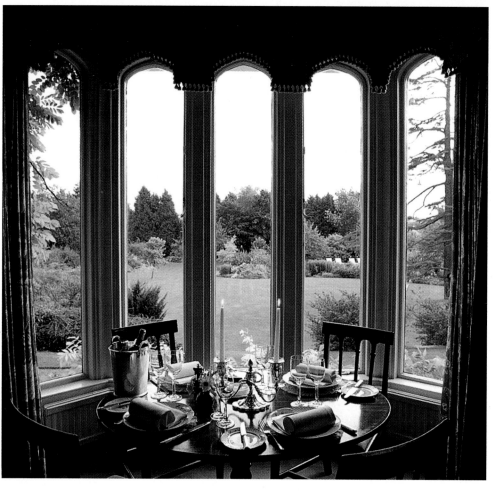

PAGE DE DROITE
A Londres,
au bar du *Pelham,*
l'excentricité
recherchée avec une
huile à la manière de
Velasquez.

PAGE SUIVANTE
En Ecosse, à
Inveraray, le château
conte de fées
du duc d'Argyll, chef
du clan Campbell et
producteur du
whisky du même nom.

RIGHT PAGE
At the *Pelham* bar,
in London, the desired
effect of excentricity
is achieved
with a Velasquez style
oil painting.

NEXT PAGE
In Inveraray, Scotland,
the fairytale castle
belonging to the Duke
of Argyll,
head of the Campbell
clan and producer
of the whisky
of the same name.

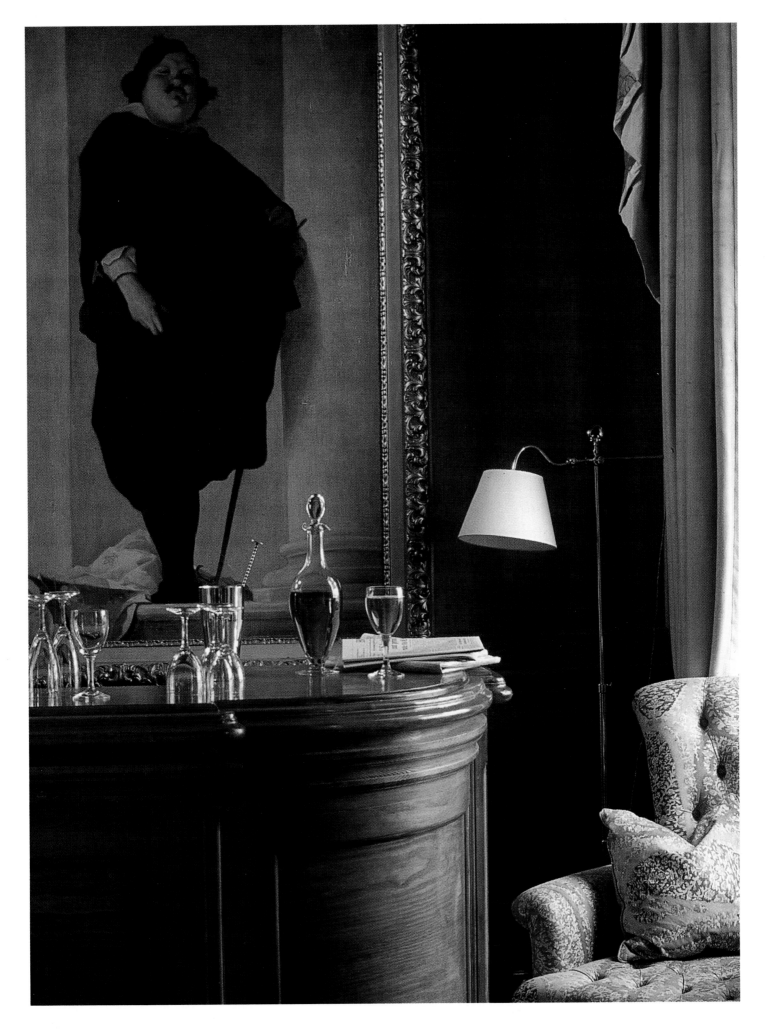

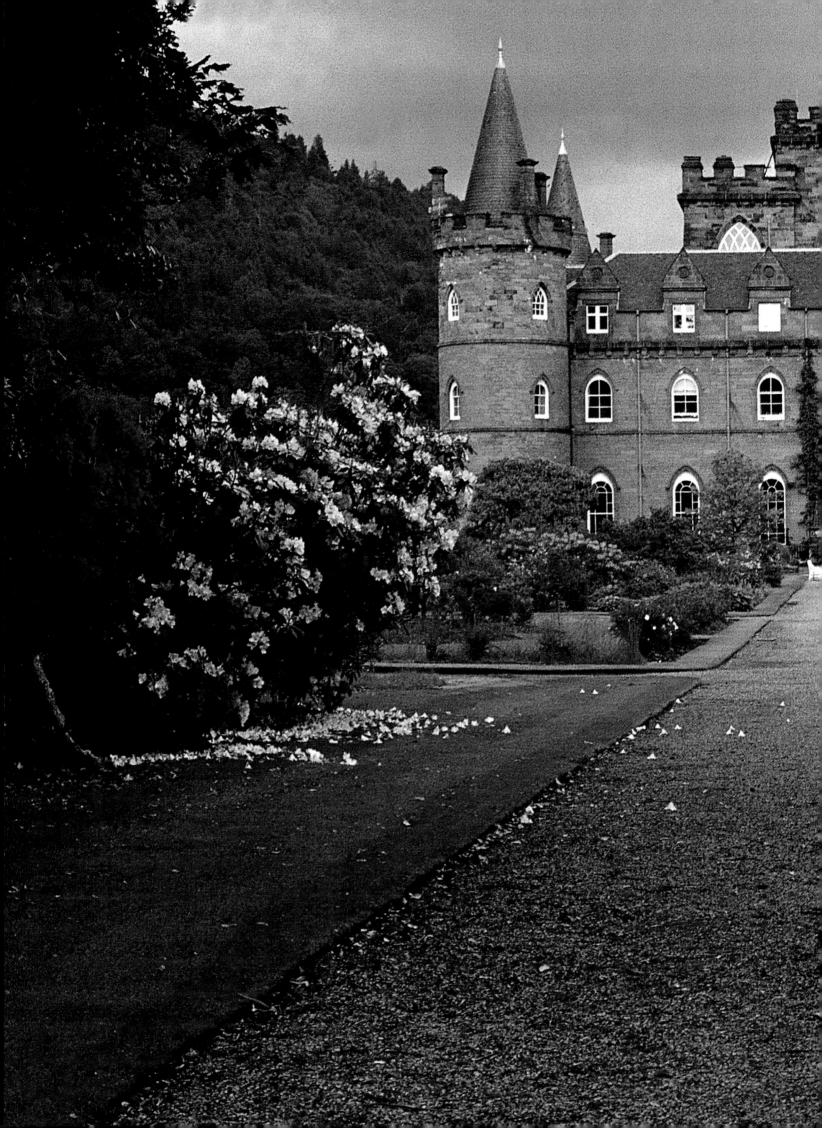

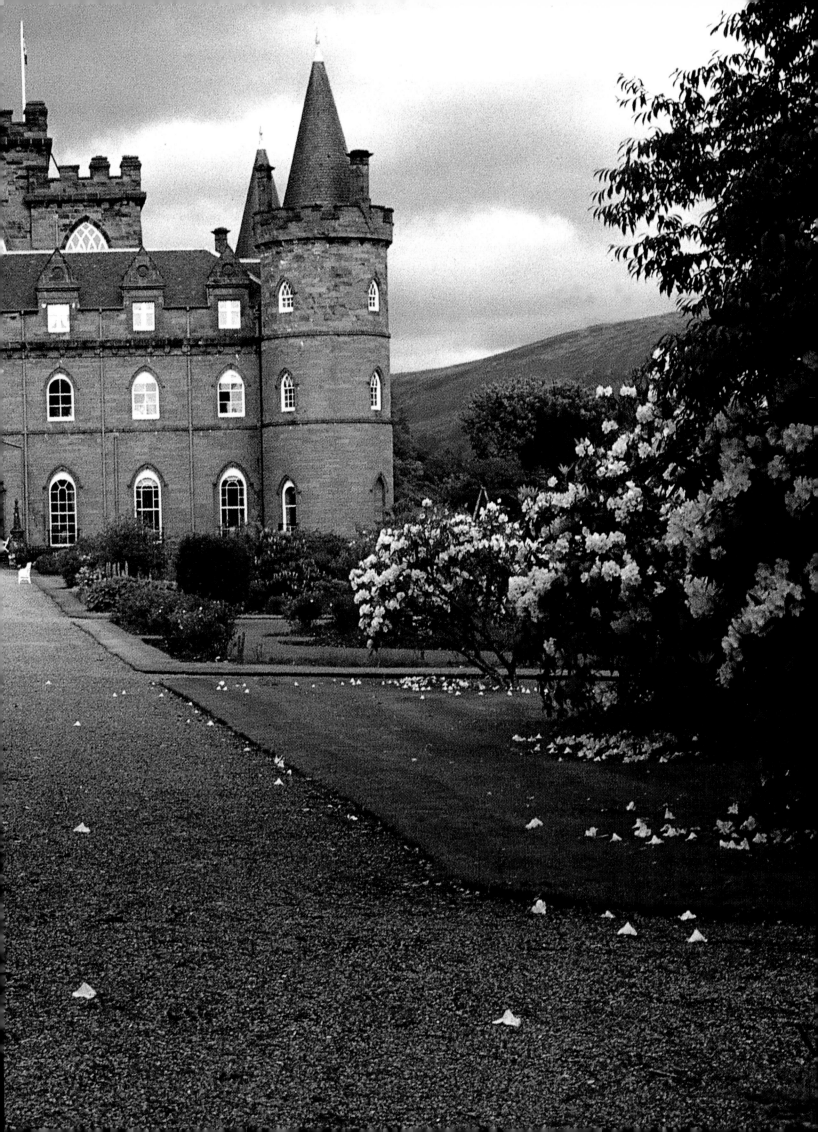

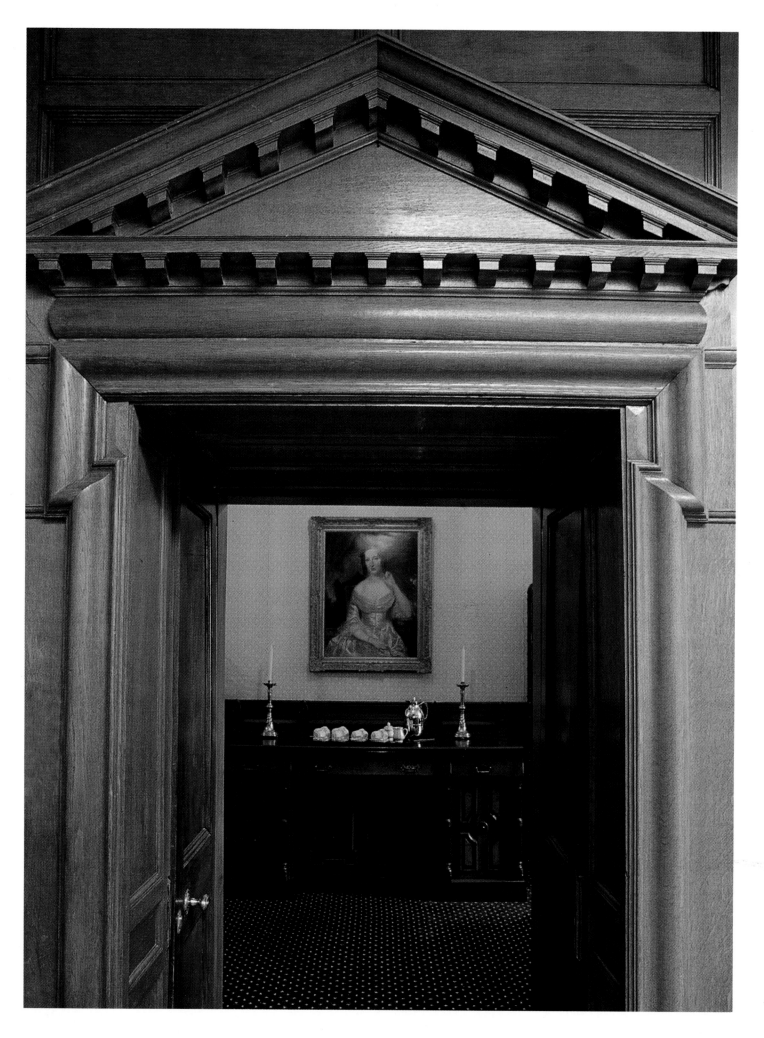

PAGE DE GAUCHE ET CI-DESSOUS DE GAUCHE À DROITE
Dans ce château écossais, boiseries, frontons aux lignes
géométriques et arrondies, table en bois massif.
Baignoire encastrée et boiseries d'acajou au musée du château de *Culzean*.

CI-DESSOUS, EN BAS
A Londres, au *Claridge's*, le salon de l'une des suites
marie les tartans.

LEFT PAGE AND BELOW TOP, FROM LEFT TO RIGHT
In this Scottish castle, woodwork, geometric lines
pediments and massive wood table.
A sunken bath and mahogany panelling at *Culzean* castle

BELOW, BOTTOM
At *Claridge's*, in London, the living room is decorated
with a combination of tartans.

LE STYLE ANGLAIS ENGLISH STYLE

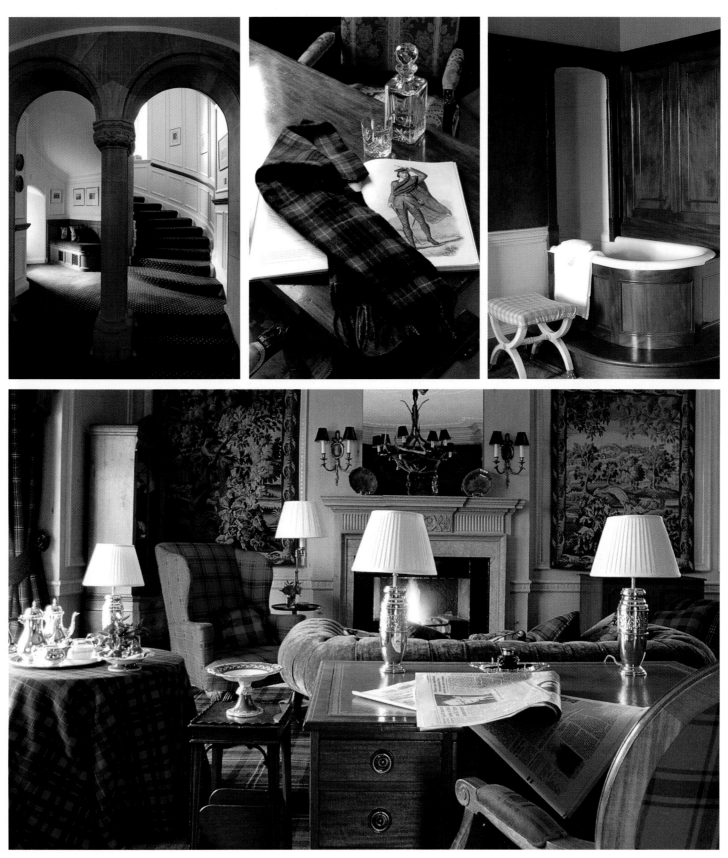

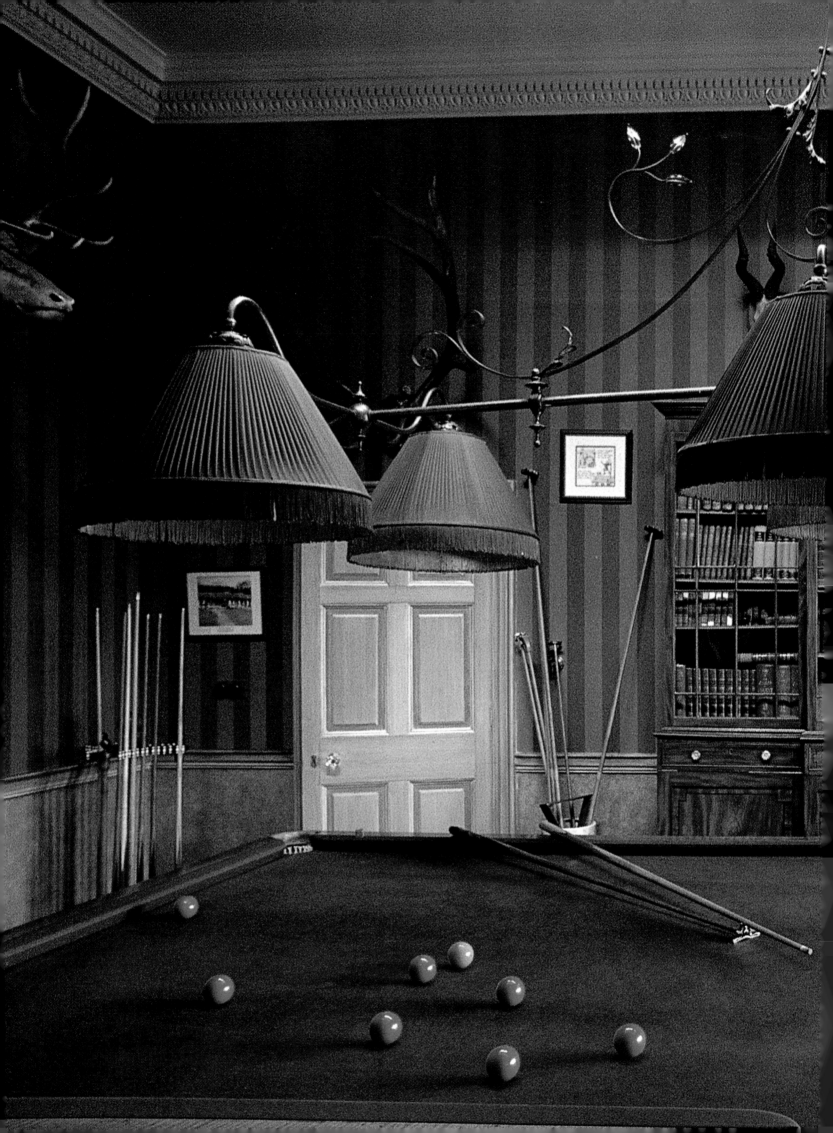

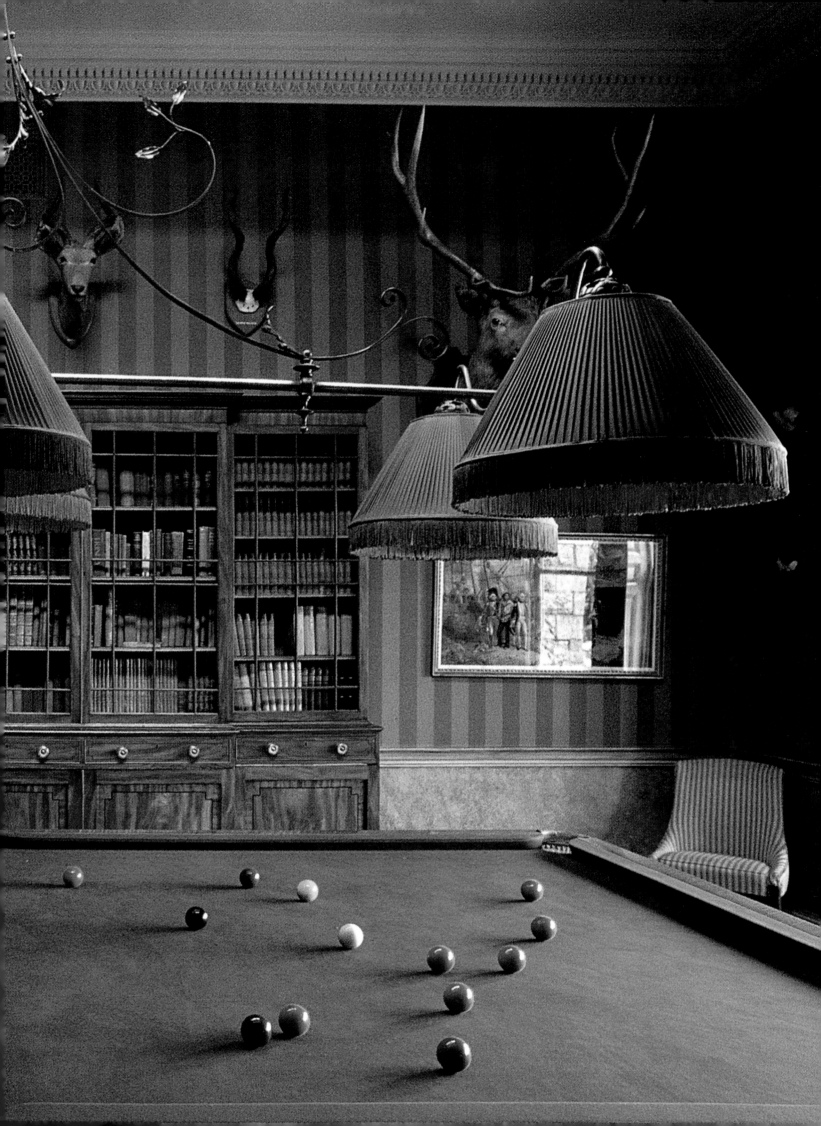

**PAGE
PRÉCÉDENTE**
En Ecosse,
salon de billard
victorien
au château-hôtel
d'*Inverlochy*.

**CI-CONTRE,
EN HAUT**
En Angleterre, dans
le Suffolk, une
serre contemporaine
prolonge cette
maison élisabéthaine.

**CI-CONTRE,
EN BAS**
En Irlande, la serre
néo-gothique
du château de *Leixlip*,
propriété de
Desmond Guiness.

**PREVIOUS
PAGE**
In Scotland,
a Victorian Billiard
room in
the *Inverlochy*
castel-hotel.

**OPPOSITE,
ABOVE**
Suffolk, England.
A modern
greenhouse extends
this wonderful
Elizabethan house.

**OPPOSITE,
BELOW**
In Ireland, the
neo-gothic
greenhouse at Leixlip
castle, owned
by Desmond Guiness.

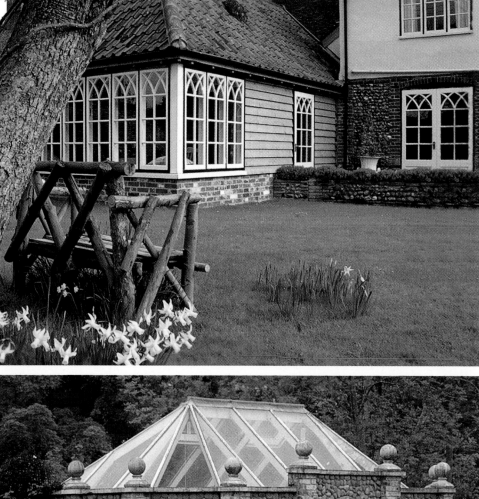

LE STYLE ANGLAIS ENGLISH STYLE

PAGE DE DROITE

En Ecosse, au manoir de *Glenfeochan*, le parc s'épanouit
chaque année, vers la fin mai, d'une belle collection de rhododendrons.

PAGE SUIVANTE

Près de Londres, atmosphère chaleureuse chez le décorateur
David Hicks. Il a dessiné la bibliothèque ainsi que l'imprimé à carreaux du fauteuil. Tapis 1860.
Bustes de la reine Victoria et du prince Albert.

RIGHT PAGE

Glenfeochan manor in Scotland. Every year, towards the end of the month of May,
the park boasts a magnificent collection of rhododendrons.

NEXT PAGE

Just outside London, a cosy atmosphere in interior decorator David Hicks's home.
He designed the library and the checked armchair fabric. A rug dating from 1860 and busts
of Queen Victoria and Prince Albert.

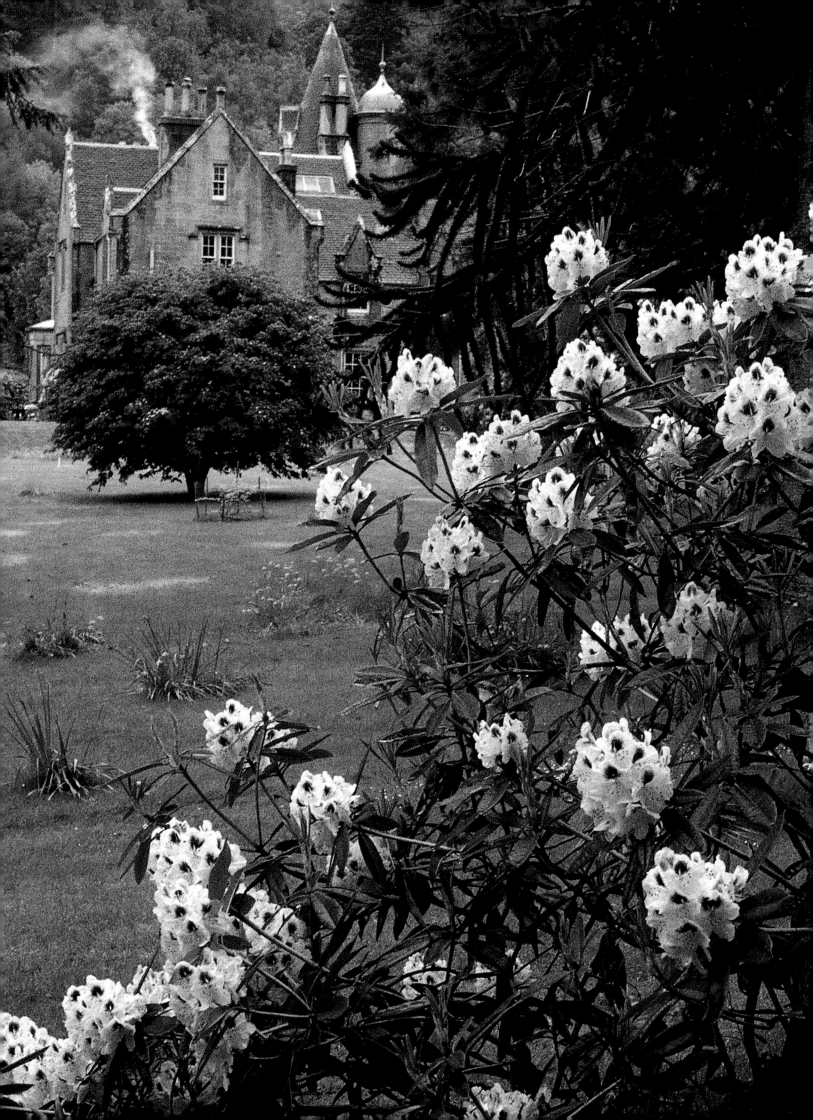

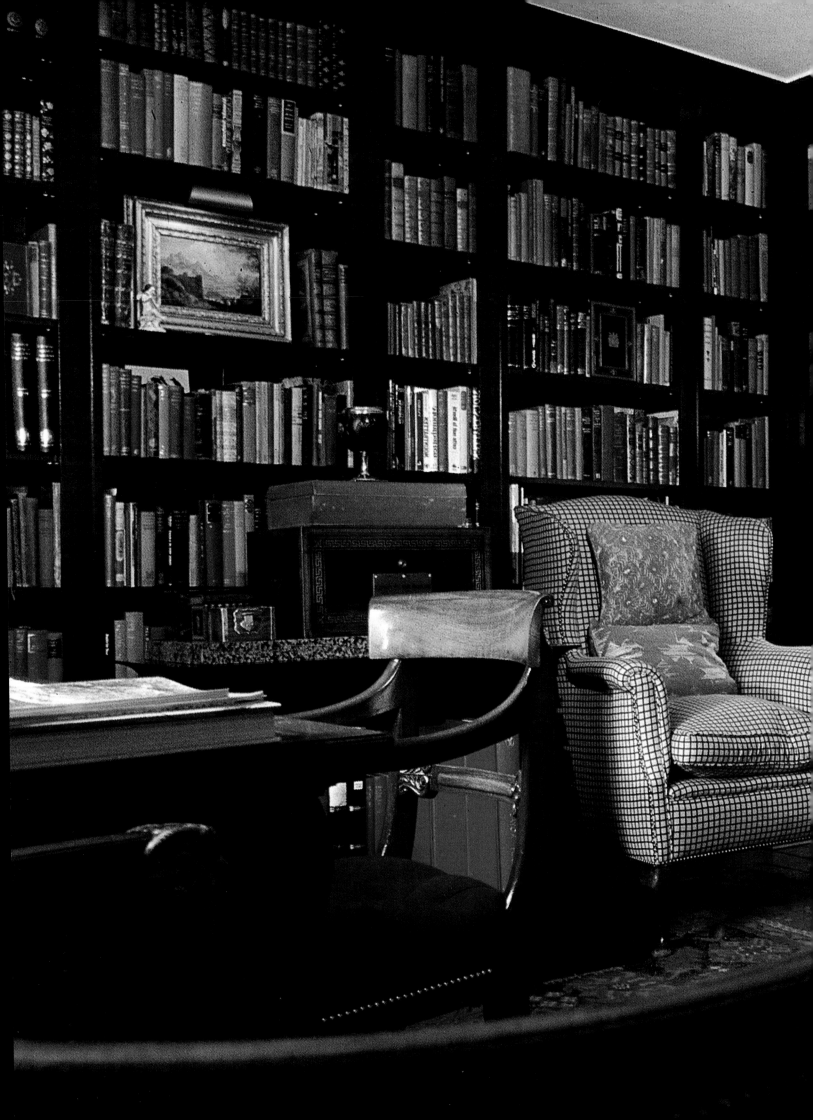

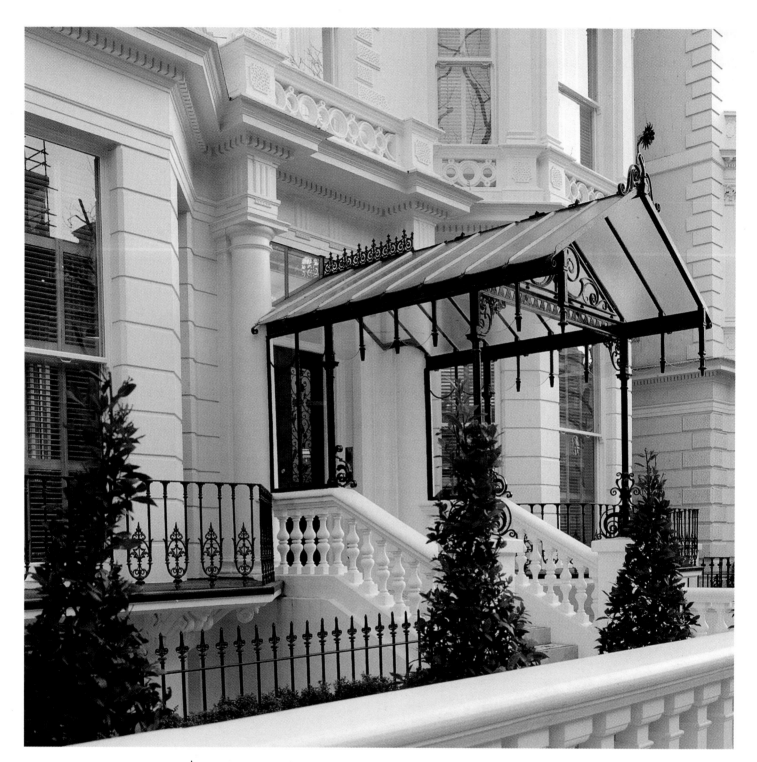

CI-DESSUS A Londres, *Holland Park*, une maison victorienne toute blanche, rénovée et transformée par les décorateurs
Anthony Collett et Andrew Zarzycki. Aujourd'hui, Londres a reconquis, dans certains quartiers, une unité architecturale autour du blanc et de l'ivoire.
PAGE DE DROITE Pour la salle à manger, Anthony Collett et Andrew Zarzycki ont créé le lustre et
ce tapis inspiré des peintures de Sonia Delaunay. Tissu des murs en abaca. Table Arts and Crafts. Fauteuils de Christopher Hodsoll.
PAGE SUIVANTE Dans le salon de *Holland Park*, les deux décorateurs ont créé une atmosphère zen et ethnique.
La texture des murs a été confiée à Richard Clark, qui a obtenu une sorte de tadelakt à partir d'un mélange de plâtre blanc et de pigments
naturels. Canapé recouvert de divers tissus. Lampadaires et commodes en sycomore dessinés par
Anthony Collett et Andrew Zarzycki. Lampes réalisées par le designer David Graves. Objets d'art tribal et fauteuils en cuir d'Arbus.

ABOVE Holland Park in London. A beautiful white Victorian house renovated and transformed by interior designers
Anthony Collett and Andrew Zarzycki. By using white and ivory themes, certain areas of London may now boast of architectural unity.
RIGHT PAGE Inspired by the paintings of Sonia Delaunay, Anthony Collett and Andrew Zarzycki
designed this chandelier and rug for the dining room. Wall fabric in abaca, an Arts and Crafts table and Christopher Hodsoll armchairs.
NEXT PAGE Still in *Holland Park*. In the lounge, the two interior designers have achieved an ethnic and zen atmosphere.
Richard Clark created the wall texture by mixing white plaster with natural pigments. The sofa is covered in different fabrics.
Sycamore standard lamps and chests of drawers designed by Anthony Collett and
Andrew Zarzycki. Lamps by interior designer David Graves. Tribal art objects and leather armchairs by Arbus.

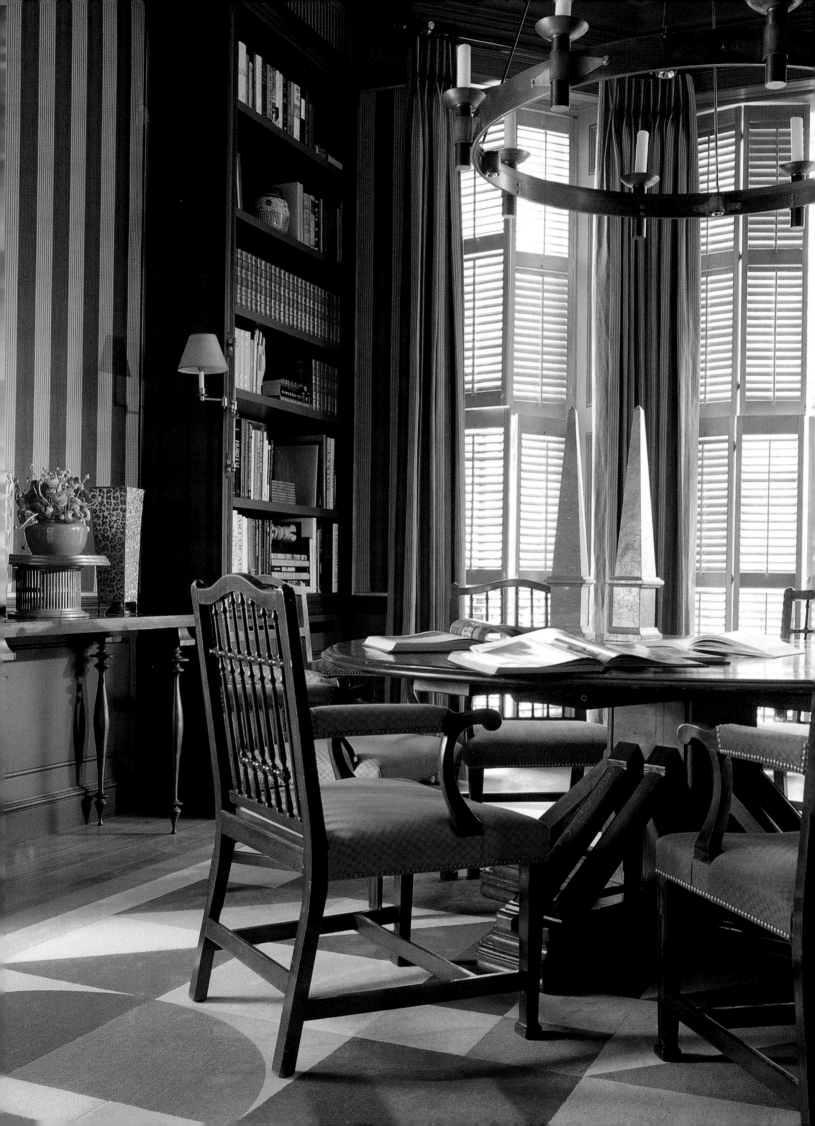

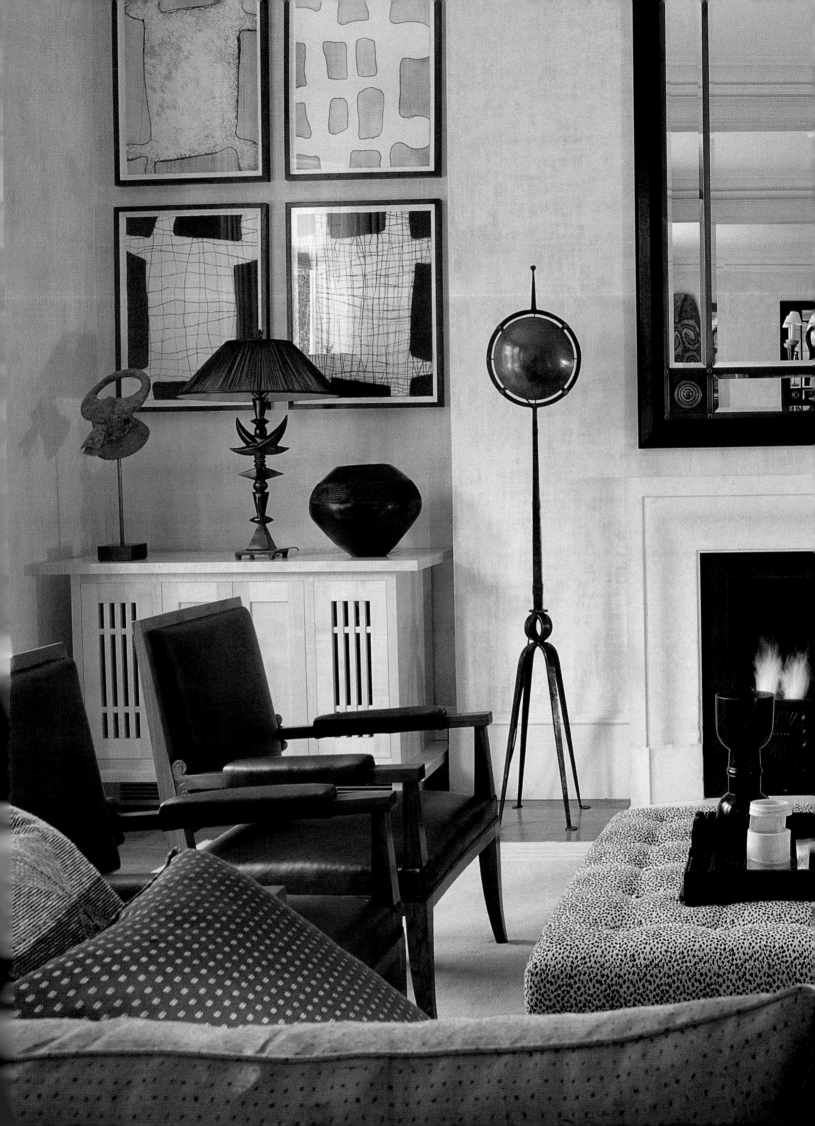

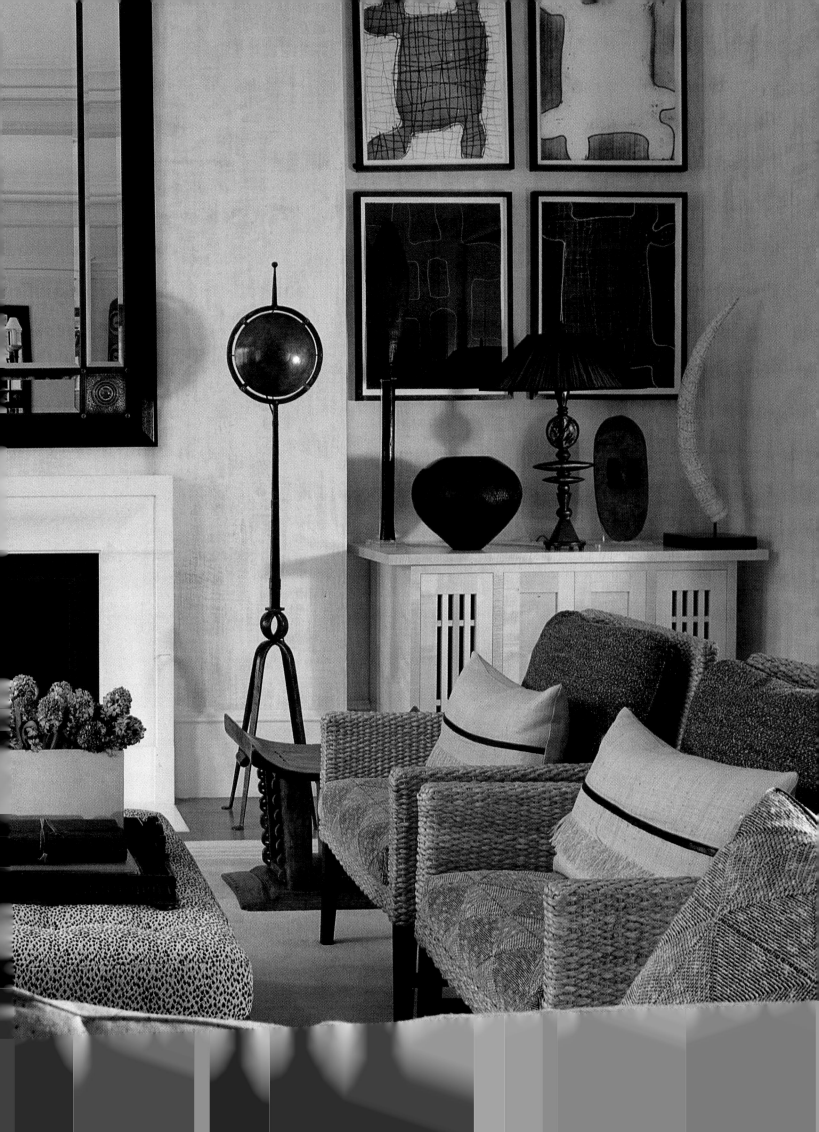

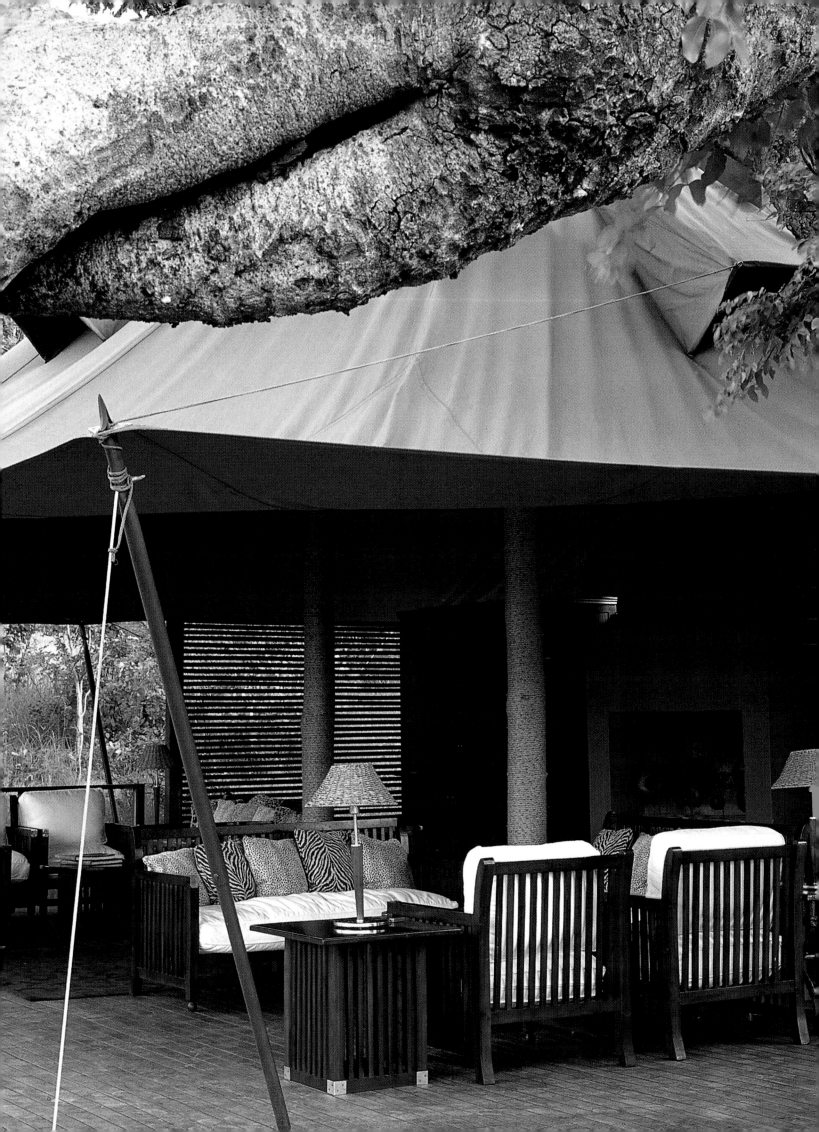

LE STYLE
SAFARI
SAFARI
STYLE

Afrique du Sud, Kenya, Tanzanie, Zimbabwe.... «Safari» est un mot swahili qui veut dire «bon voyage». De chasse aux animaux sauvages, le safari est devenu, protection de la nature oblige, une série d'excursions où l'observation et la photo rythment les journées. D'anciens pavillons de chasse ont donc été transformés en campements de brousse («lodge» ou «camp») sophistiqués. La vogue des safaris en Afrique australe a incité les passionnés de nature à créer des lieux exclusifs, en pleine brousse. Luxueux et écologiques. Des tentes ou des bungalows, des toits de palmes, une solide harmonie de la pierre et du bois, des salons qui se prolongent en terrasses surplombant la savane, des lits hauts, des moustiquaires — le plus souvent superflues mais toujours présentes pour le romantisme de se croire explorateur ou Karen Blixen —, des influences mogholes de Zanzibar... Propriétaires privés ou compagnies, telle la Conservation Corporation, mettent un point d'honneur à faire réaliser par les artisans locaux boiseries et meubles. S'amusent à mêler objets africains et canapés anglais, l'exotique et le baroque, cristaux et perles masaïs. Et lors des dîners sous les étoiles, les convives comparent leur rencontre avec les «big five»: éléphants, lions, buffles, rhinocéros, léopards.

In South Africa, Kenya, Tanzania and Zimbabwe, «safari» is a Swahili word meaning «bon voyage». Originally expeditions for hunting wild animals, the growing awareness for the need to preserve nature has transformed safaris into excursions dedicated to observation and photography. Old hunting lodges have been transformed into sophisticated bush camps. The popularity of safaris in South Africa has inspired nature lovers to create exclusive lodgings out in the open. Tents and bungalows are luxurious and ecological. A harmonious marriage of stone and wood with rooves made from palm leaves. Living rooms extend into verandas that overlook the bush whilst high beds and often superfluous mosquito netting are used to recreate the romantic surroundings of explorers such as Karen Blixen. Private owners or companies such as the Conservation Corporation have a policy of commissioning woodwork and furniture, created by craftsmen in the region, and enjoy combining the exotic and the baroque — African objects, English sofas, crystalware and Masai pearls. Dining by starlight, guests compare their sightings of the «big five» — elephants, lions, buffalo, rhinocerous and leopards.

CI-CONTRE

Au Zimbabwe, le *Matetsi Game Lodge*
où l'on retrouve l'ambiance du film "Out of Africa".

PAGE SUIVANTE

En Afrique du Sud, au *Singita Lodge*
(traduisez «le miracle»). Les voyageurs se rassemblent
au *boma* («enclos») pour dîner sous
les étoiles. Un grand feu, au centre, éloigne les fauves.

OPPOSITE

In Zimbabwe, the *Matetsi Game Lodge*,
where you can find the ambiance of the film "Out of Africa".

NEXT PAGE

Singita ("The Miracle") *Lodge* in South Africa.
Travellers gather together in
the *«boma»* (enclosure) to dine under the stars. A fire has
been lit in the centre to dissuade wild animals.

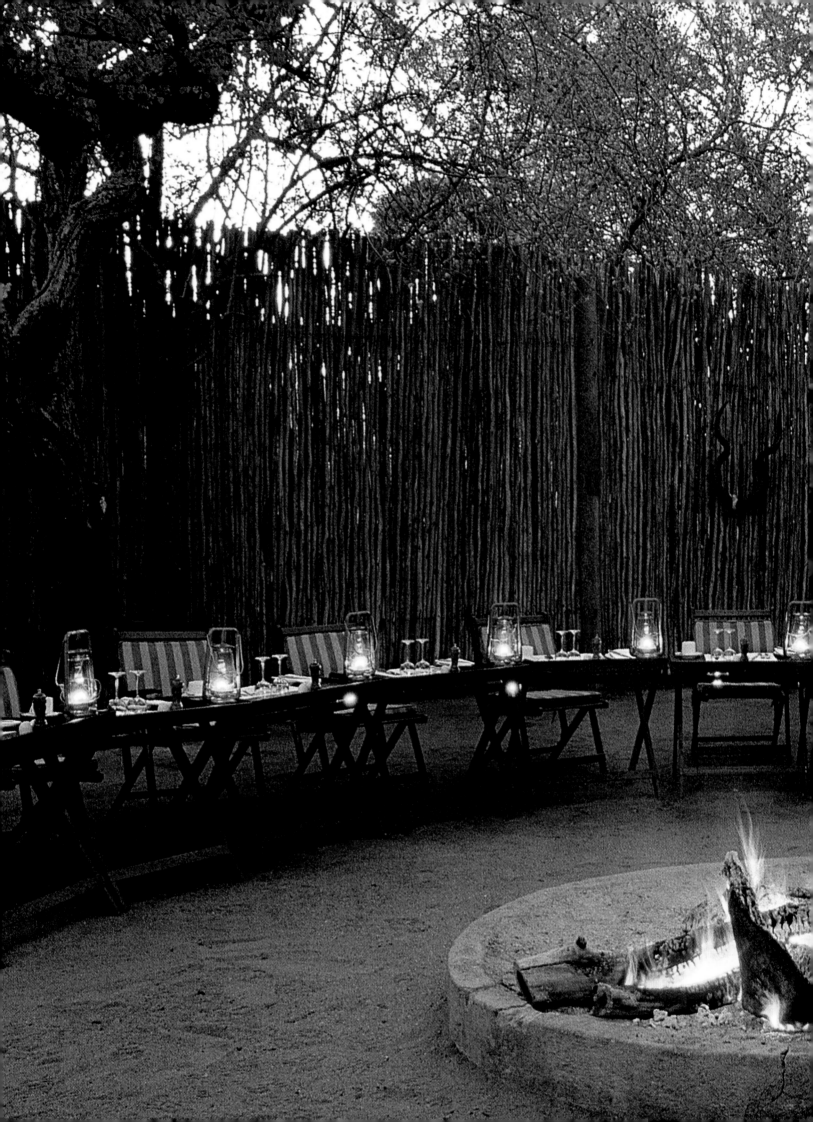

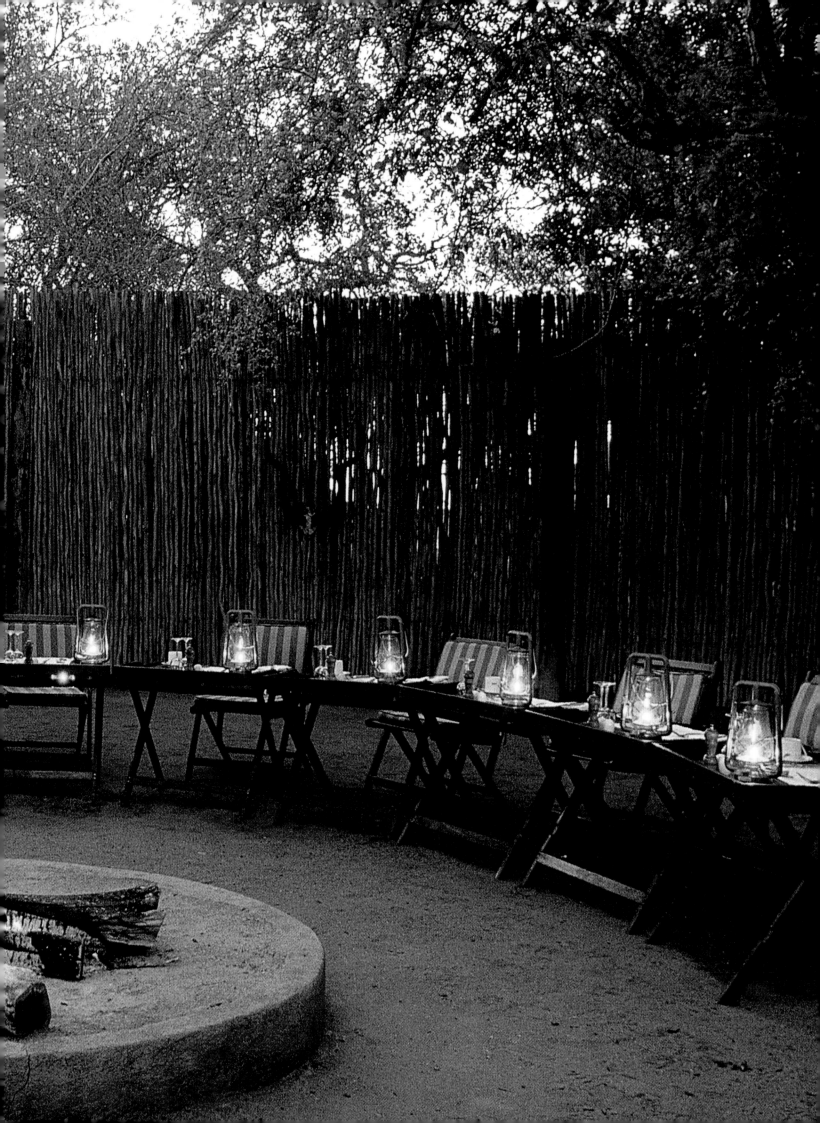

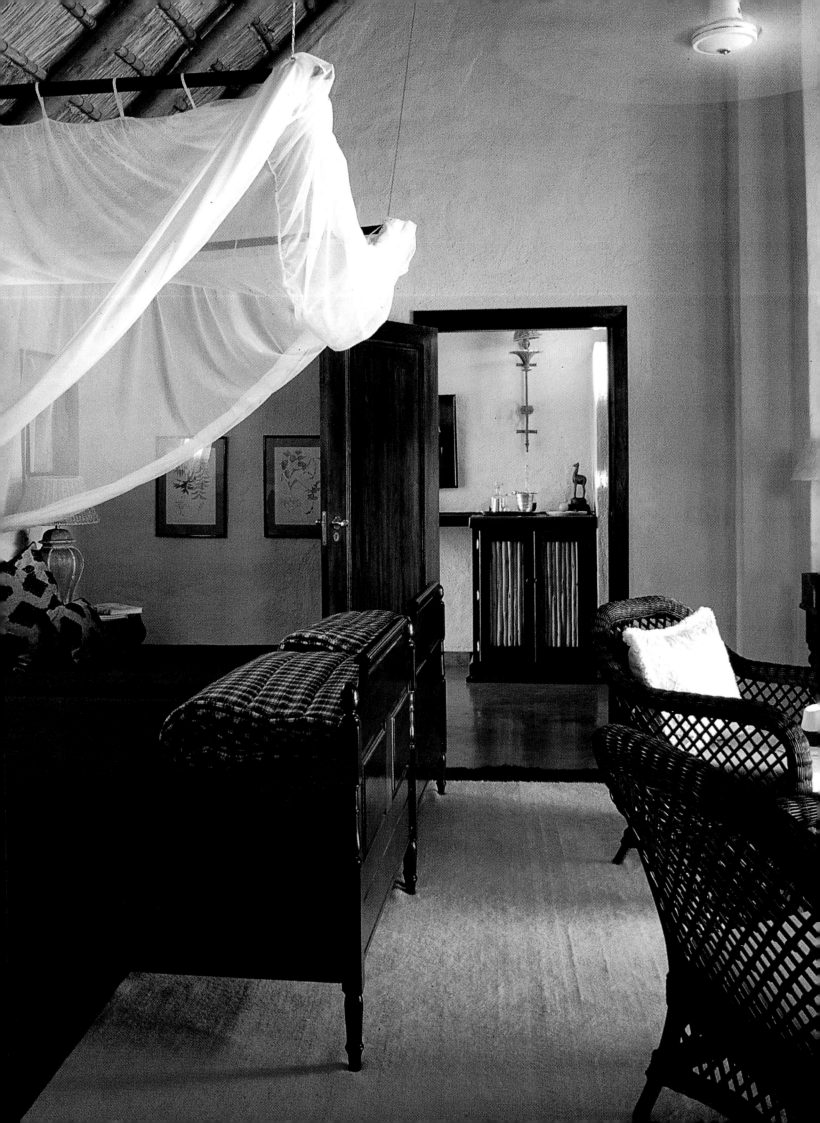

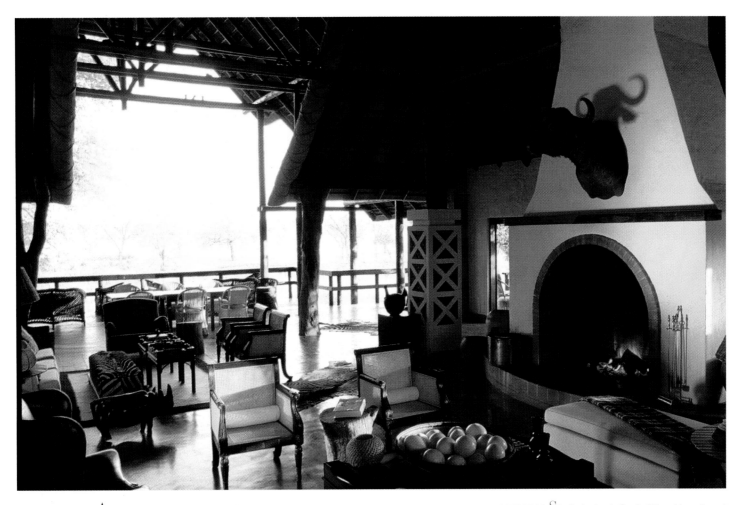

PAGE DE GAUCHE Au *Singita Lodge*, en Afrique du Sud, moustiquaire et fauteuils de rotin dans l'une des huit suites.

CI-DESSUS Toujours au *Singita*, la décoratrice Jordie Ferguson a prolongé le salon de la maison initiale par une véranda.

CI-DESSOUS Au *Singita*, le salon anglo-africain surplombe la brousse où évoluent babouins et antilopes.

PAGE SUIVANTE Au Zimbabwe, le salon du *Matetsi Game Lodge*. Mobilier en teck, coussins en velours imprimés d'animaux sauvages (Khudinde Fabrics à Harare).

LEFT PAGE *Singita Lodge* in South Africa. Mosquito net and wicker armchairs in one of the eight suites.

ABOVE At *Singita Lodge,* interior decorator Jordie Ferguson has extended the living room by creating a veranda.

BELOW Still at *Singita*, the Anglo-African style living room looks out onto the bush, where baboons and antelope roam.

NEXT PAGE The lounge in the *Matetsi Game Lodge*, Zimbabwe. Teak furniture and velvet cushions with wild animal motifs (Khudinde Fabrics in Harare).

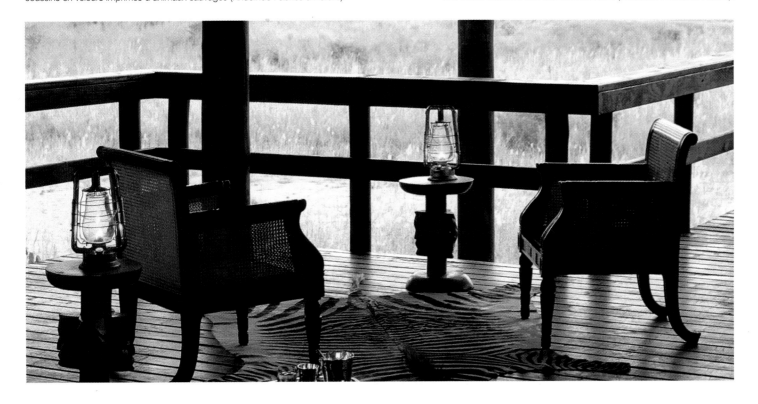

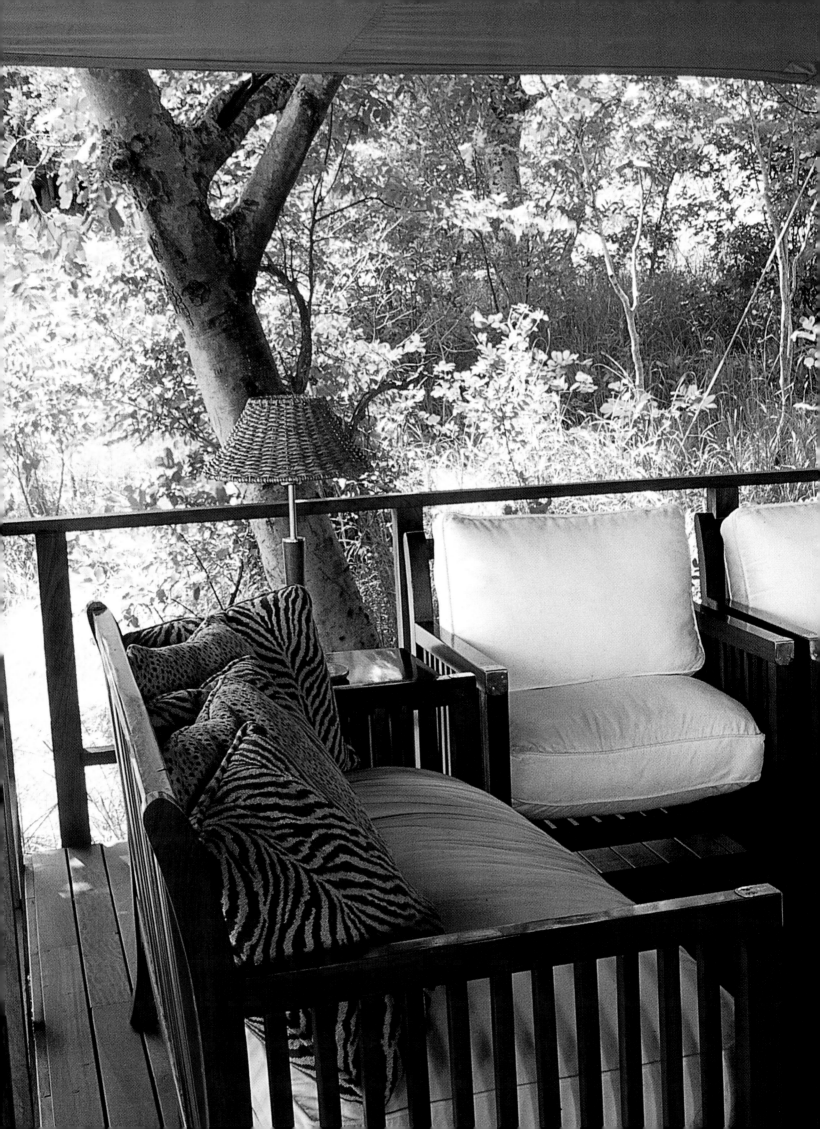

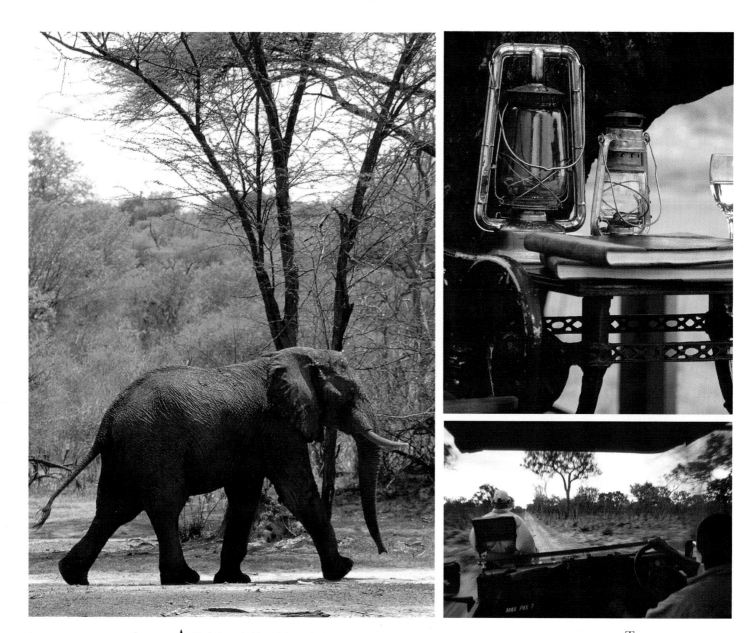

CI-DESSUS, DE GAUCHE À DROITE Au Zimbabwe, le *Matetsi Game Lodge*, situé au cœur d'une réserve où vivent de nombreux troupeaux d'éléphants. Çà et là, des lampes tempête pour un éclairage raffiné des nuits dans la brousse. Les pisteurs repèrent depuis leur 4 x 4 les animaux sauvages.
CI-DESSOUS Voici ce qui s'appelle lézarder au soleil. Ici, sur un parquet en teck.
PAGE DE DROITE Table animalière en fonte patinée, réalisée par Delong Home, un artisan du Zimbabwe.

ABOVE, FROM LEFT TO RIGHT The *Matetsi Game Lodge* in Zimbabwe is situated in the heart of a reserve containing a herd of elephants. Elegant hurricane lamps illuminate the bush at night. Trackers spot wild animals from jeeps.
BELOW A lizard basking in the sun on the teak parquet.
RIGHT PAGE A cast iron table with a patina by Delong Home, an artisan from Zimbabwe.

LE STYLE SAFARI SAFARI STYLE

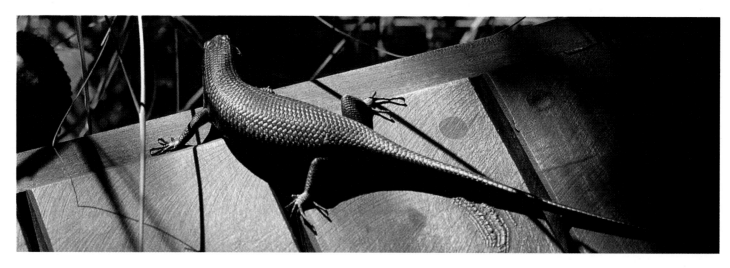

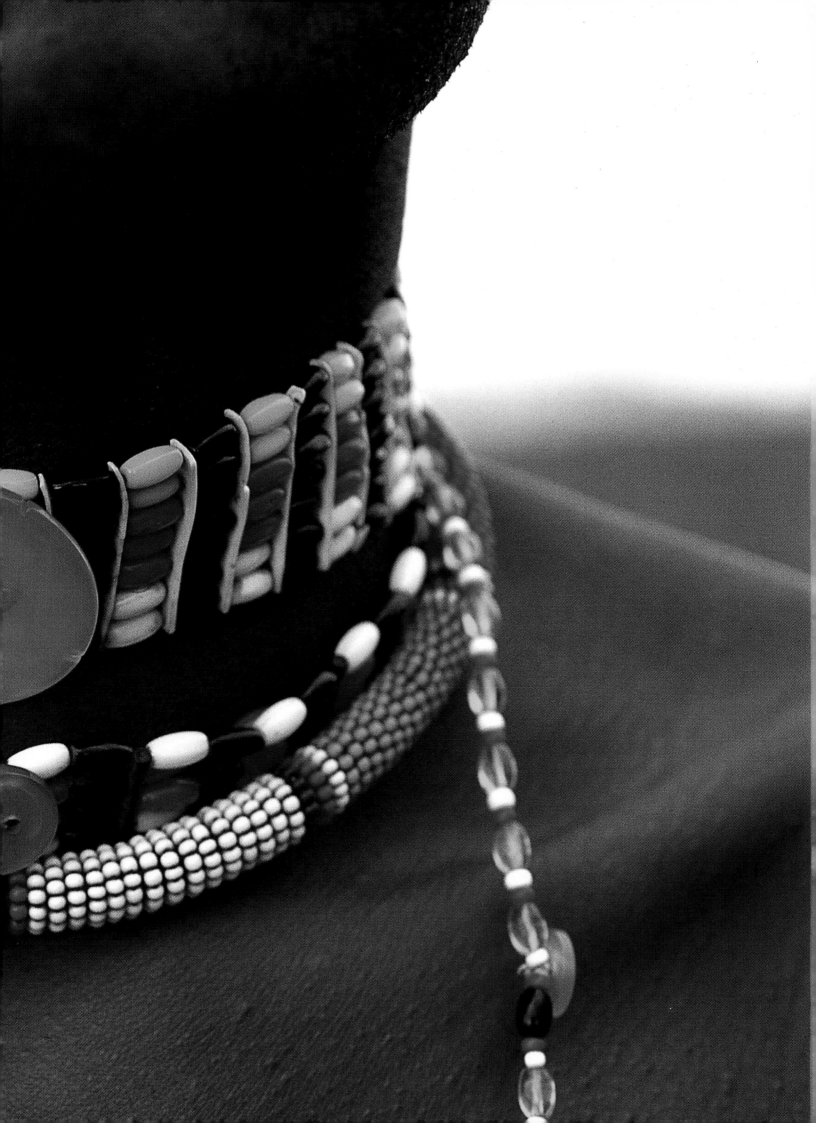

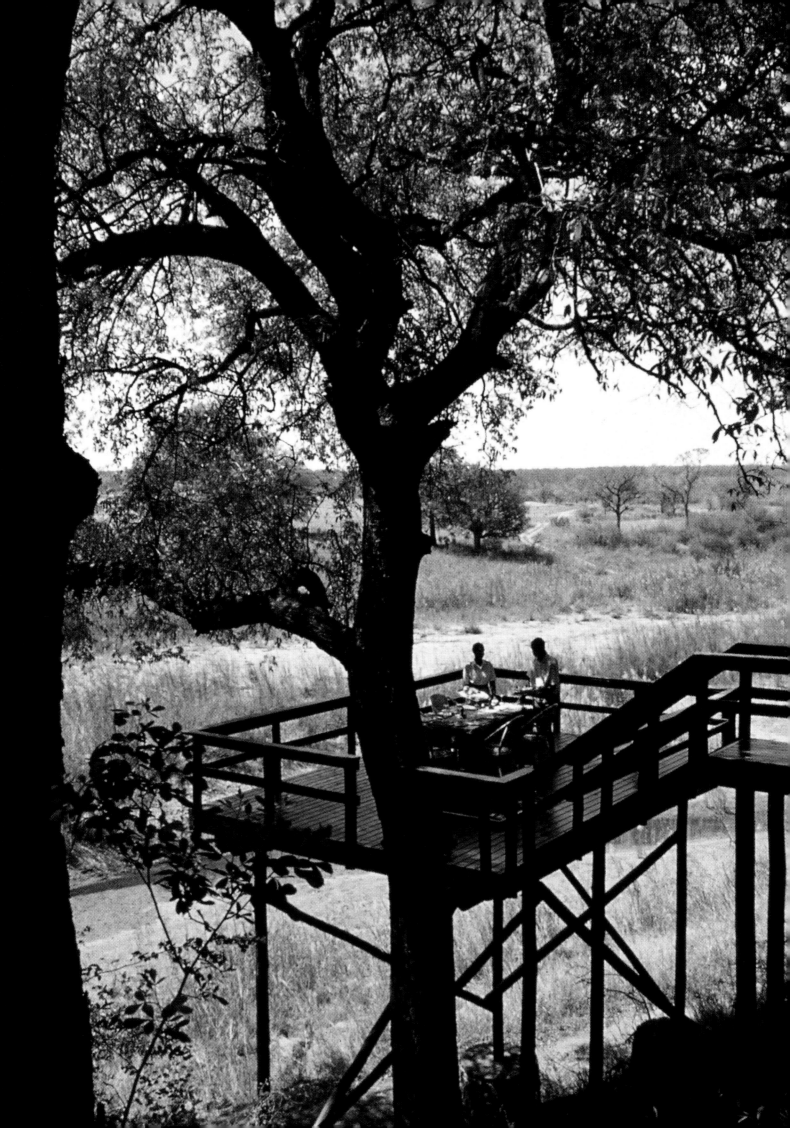

PAGE DE GAUCHE En Afrique du Sud, au *Singita Lodge,* un salon privé pour déjeuner entre amis au-dessus de la brousse, sans se lasser du spectacle des antilopes.
CI-DESSOUS, DE GAUCHE À DROITE Au Kenya, floraison somptueuse de toutes sortes de cactus. Au Zimbabwe, confitures maison réalisées avec des fruits locaux. Chambre minimaliste et Salon ouvert sur la verdure au *Matetsi Game Lodge.*
En Tanzanie, Masais en drapés traditionnels près du *Ngorongoro Crater Lodge.*
PAGE SUIVANTE Au Kenya, au cœur du Masai Mara. Dans une tente digne d'un explorateur, coffre arabe au pied du lit. Le camp *Sekenani* est gardé par des Masais.

LEFT PAGE At *Singita Lodge,* South Africa, a private dining-room surrounded by the bush offers friends the opportunity to to lunch and spot antelope at the same time.
BELOW, FROM LEFT TO RIGHT In Kenya, magnificent flowers and various sorts of cacti. In Zimbabwe, jam made with local fruit. Simply decorated rooms look out over the magnificent greenery of the *Matetsi Game Lodge.* In Tanzania, not far from the *Ngorongoro Crater Lodge,* Masais in traditional dress.
NEXT PAGE In Kenya, at the heart of Masai Mara. In a tent worthy of an explorer, an Arab trunk lies at the foot of the bed. *Sekenani Camp* is guarded by Masais.

LE STYLE SAFARI SAFARI STYLE

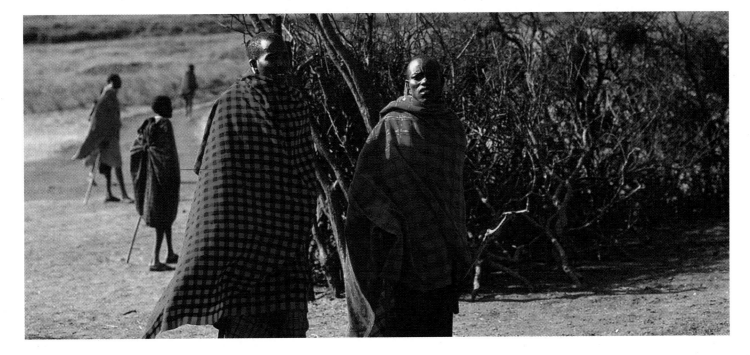

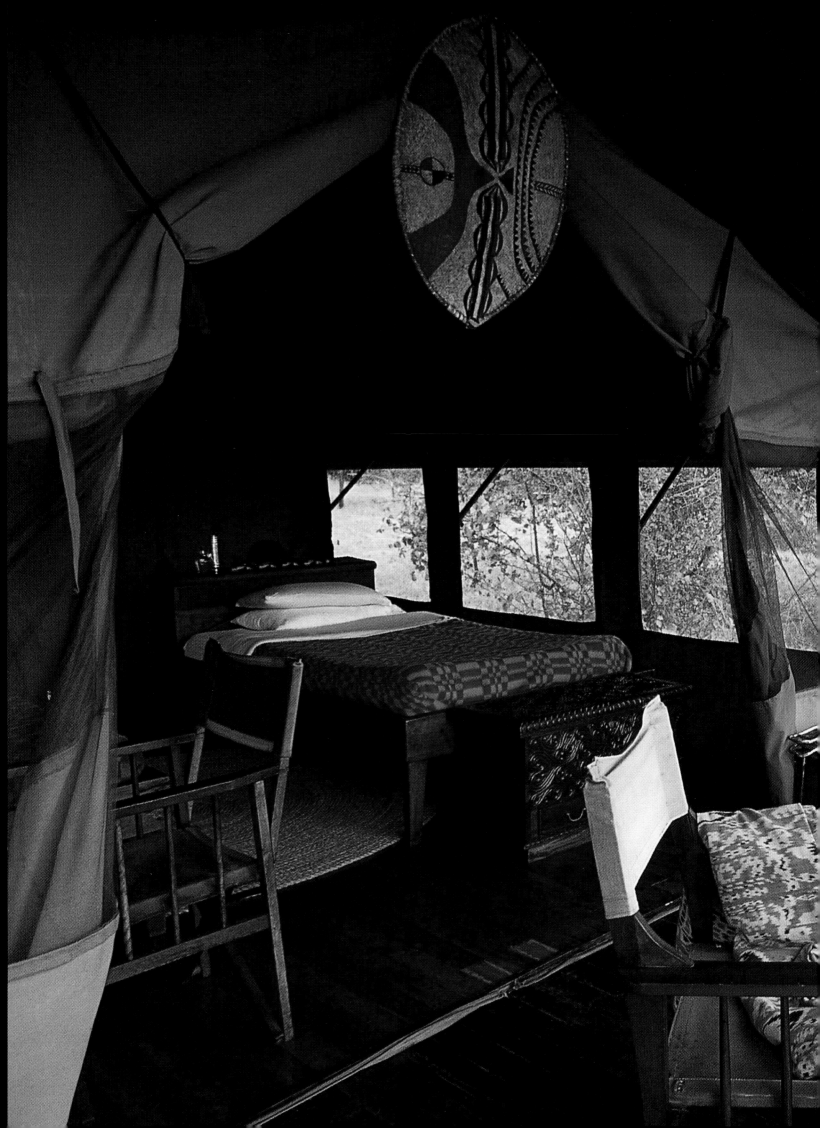

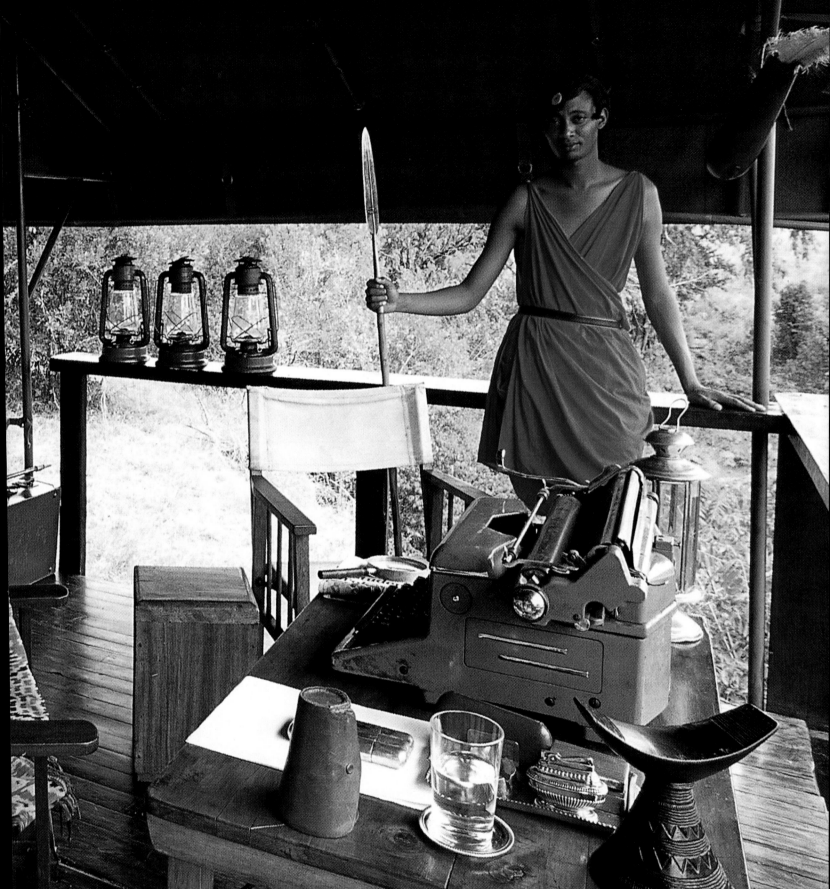

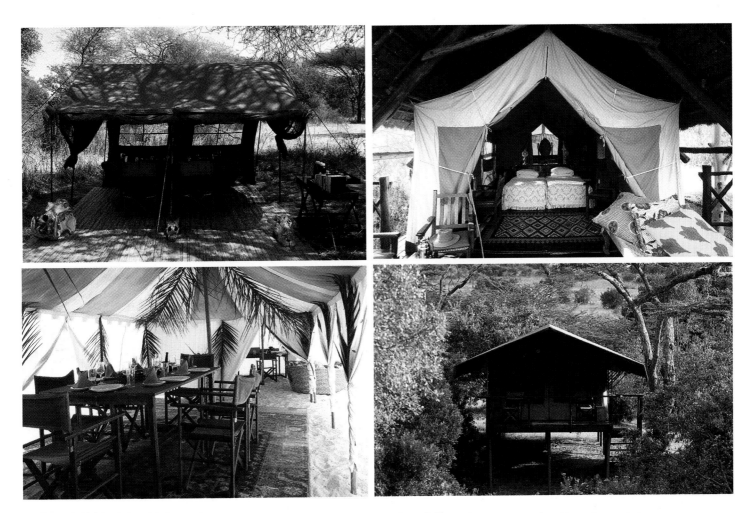

LE STYLE SAFARI SAFARI STYLE

PAGE DE GAUCHE En Tanzanie, *Mahale,* le camp de Roland Purcell. Confort spartiate des tentes dont le sol est en toile plastifiée.
CI-DESSUS, DE GAUCHE À DROITE A une heure et demie de *Mahale,* le camp de *Katavi,* pour les vrais amoureux de la nature. Camping accueillant, le *Finch Hatton,* au Kenya. En Tanzanie, à *Mahale,* la salle à manger est installée sur une estrade. Au Kenya, au camp *Sekenani,* dans le parc du Masai Mara, les tentes sont montées sur pilotis.
CI-DESSOUS Au Kenya, au camp de *Borana Ranch.* La piscine est divinement appréciable après une randonnée. Sous l'œil vigilant d'un Masai.
PAGE SUIVANTE En Tanzanie, le camp de *Mahale* abrite des tentes caïdales au bord du lac Tanganyika.

LEFT PAGE In Tanzania, the *Mahale Camp.* Spartan comfort in the tents, where the floor is made from plastified canvas.
ABOVE, FROM LEFT TO RIGHT An hour and a half away from *Mahale, Katavi Camp* is the ideal place for true nature lovers. The welcoming *Finch Hatton Camp* in Kenya. Tanzania, at *Mahale,* the dining room has been installed on a platform. At the Masai Mara park in Kenya, *Sekenani Camp's* tents have been built on stilts.
BELOW The *Borana Ranch* in Kenya. After the day's excursion, a swim in the pool under the watchful eye of a Masai.
NEXT PAGE In Tanzania, *Mahale Camp,* owned by Roland Purcell. The huge tents have been set up at the edge of Lake Tanganyika.

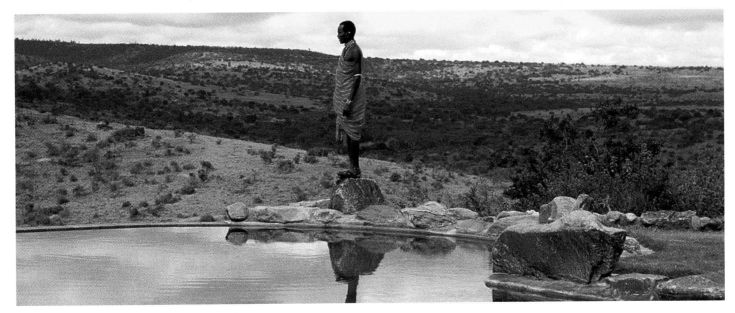

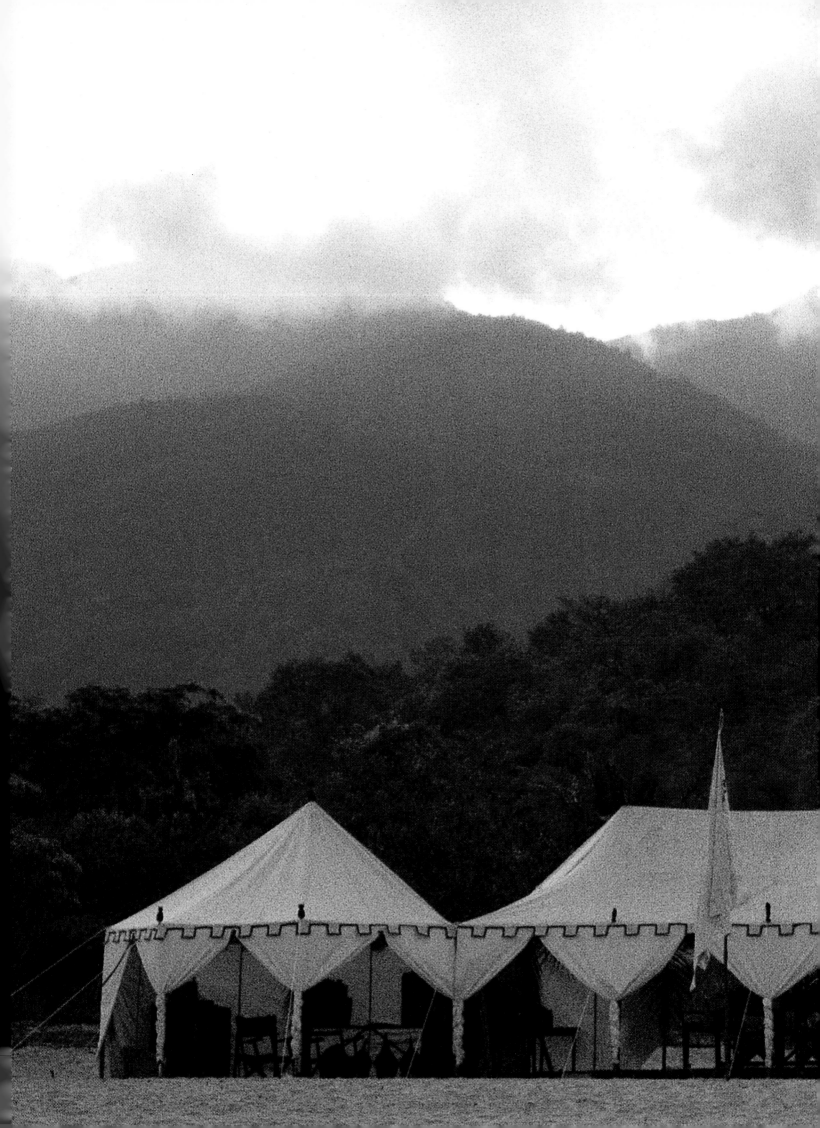

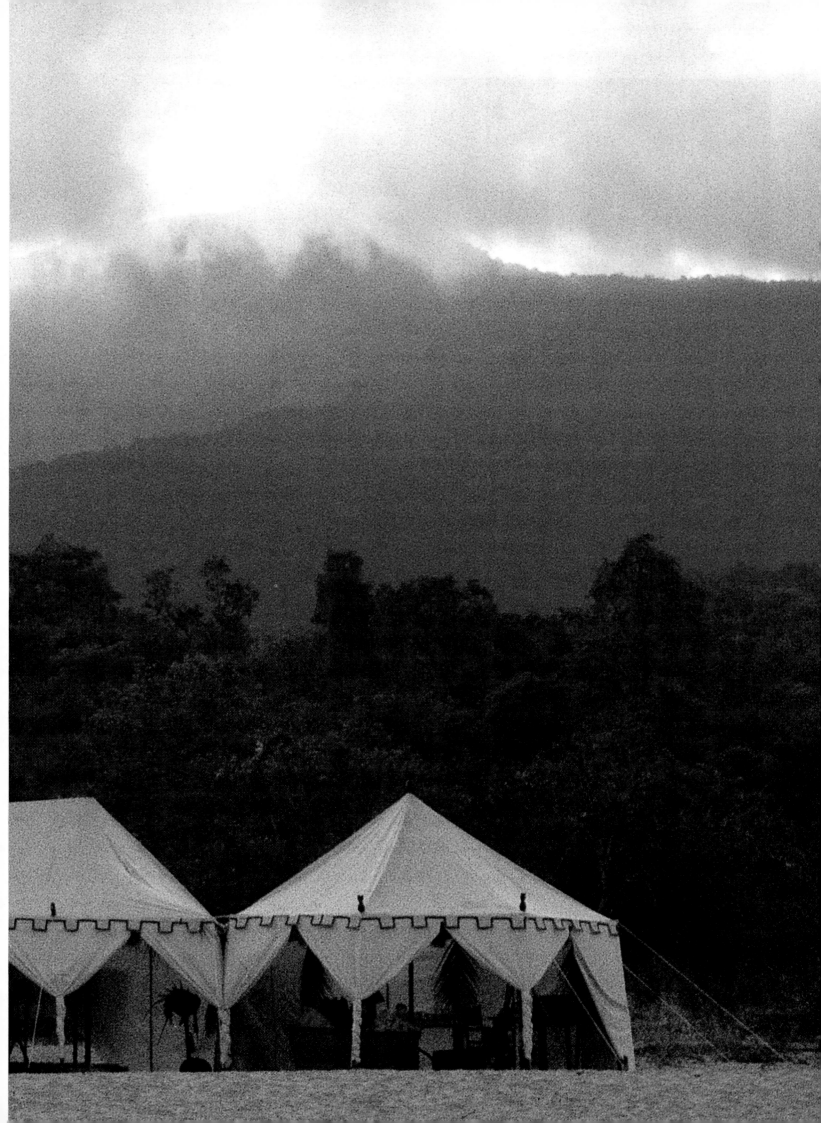

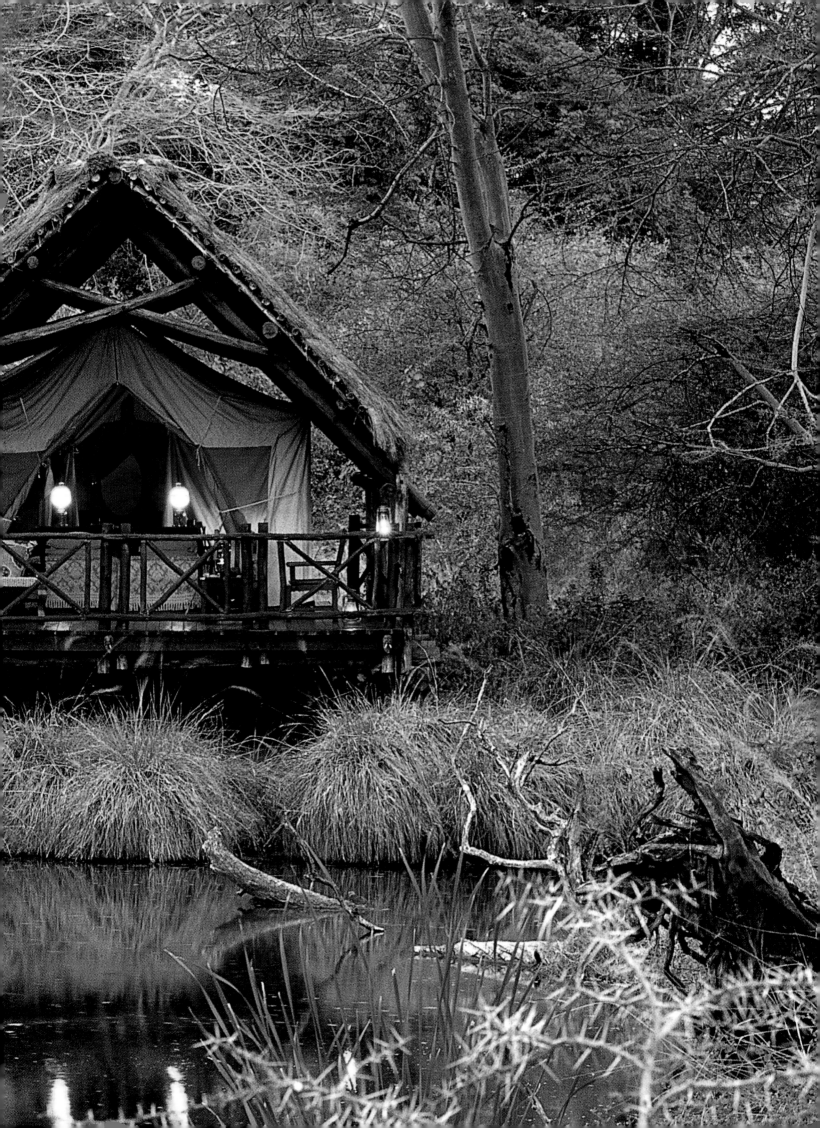

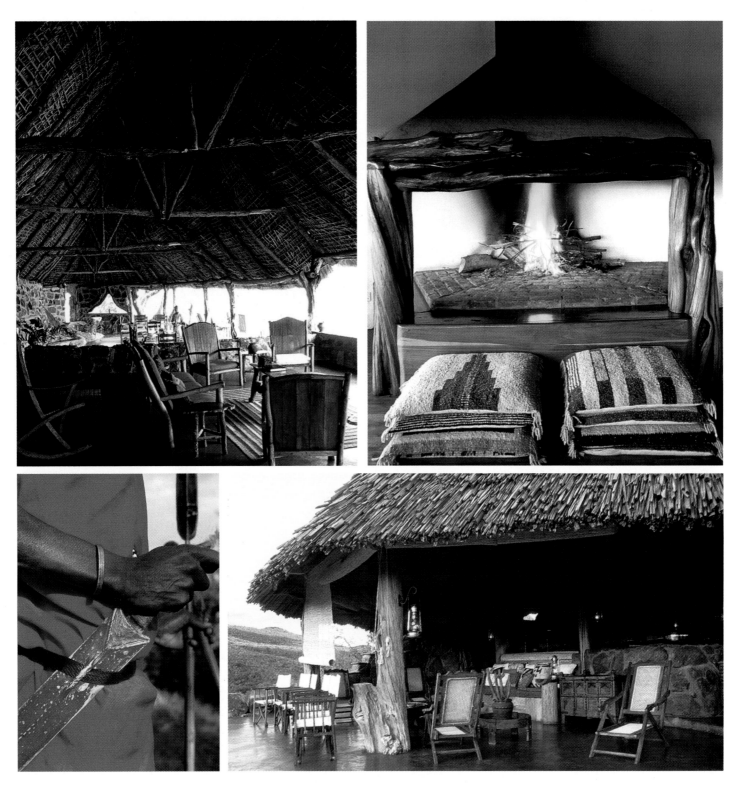

CI-DESSUS, DE GAUCHE À DROITE

En Tanzanie, dans le parc du Selous, le salon du camp *Sand Rivers*,
de Richard Bonham, d'où observer
hérons, hippopotames et crocodiles. Au *Borana Ranch,* les coussins géométriques
renforcent le côté pionnier. Les Masais veillent dans le camp *Sekenani.*
Au Kenya, à *Mukutan,* Kuki Gallmann a couvert le toit du salon de makuti (feuilles de palmiers),
rassemblé fauteuils coloniaux, coffre indien et coussins brodés
et fait déchromer les lampes tempête. Alignés, les fauteuils de metteur en scène
pour assister au grand spectacle de la brousse.

ABOVE, FROM LEFT TO RIGHT

Selous Park, Tanzania. One may spot crocodiles and herons from the lounge in *Sand Rivers Camp,*
owned by Richard Bonham. At *Borana Ranch,* cushions highlight the pioneer touch. Masais keep watch at *Sekenani.* At *Mukutan,*
Kenya, Kuki Gallmann has covered the lounge roof with «makuti» palm leaves, colonial
style armchairs, an Indian trunk and embroidered cushions. The directors' chairs are in place, ready for the show to begin.

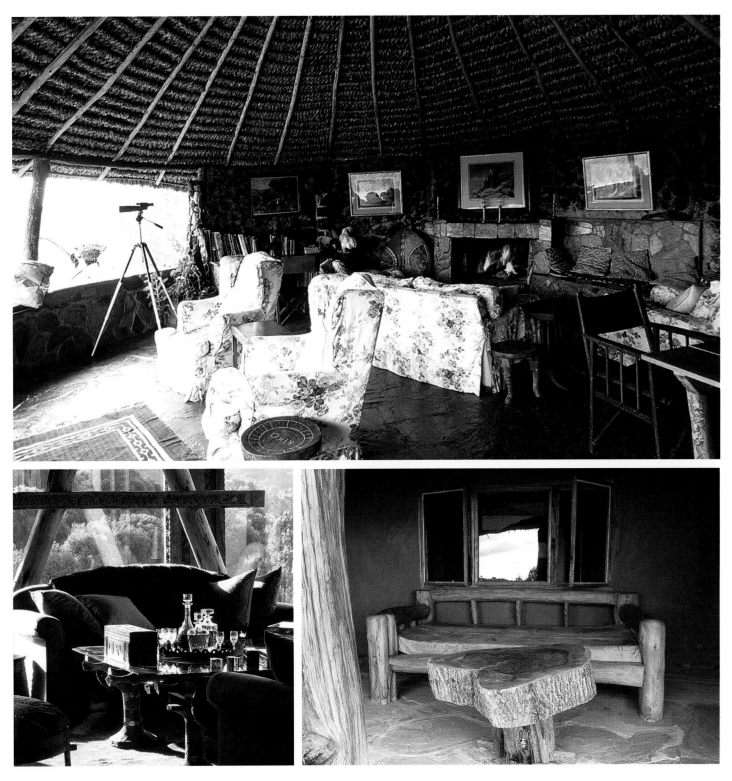

CI-DESSUS, DE GAUCHE À DROITE

Au Kenya, le salon du camp de Richard Bonham, avec des fauteuils anglais où se lover après
les randonnées à cheval. En Tanzanie, au *Ngorongoro Crater lodge*, décoré par Chris Browne canapés de velours et carafes de cristal au cœur
de la brousse. Au Kenya, à *Borana Ranch*, un banc massif sous la véranda de chaque chambre.

PAGE SUIVANTE

En Tanzanie, à 2400 mètres d'altitude, coucher de soleil
sur le campement du *Ngorongoro Crater Lodge* et les neiges éternelles du Kilimandjaro.

ABOVE, FROM LEFT TO RIGHT

Kenya. The lounge at *Richard Bonhams' camp* with English armchairs to relax
in after a long horse ride. Ngorongoro Crater Lodge in Tanzania, decorated by Chris Browne. Velvet sofas and crystal carafes in the heart
of the bush. A solid wood bench on every veranda at *Borana Ranch* in Kenya.

NEXT PAGE

In Tanzania, at 2400 metres altitude, a wonderful view
of the sunset and the eternal Kilimanjaro snow from the *Ngorongoro Crater Lodge*.

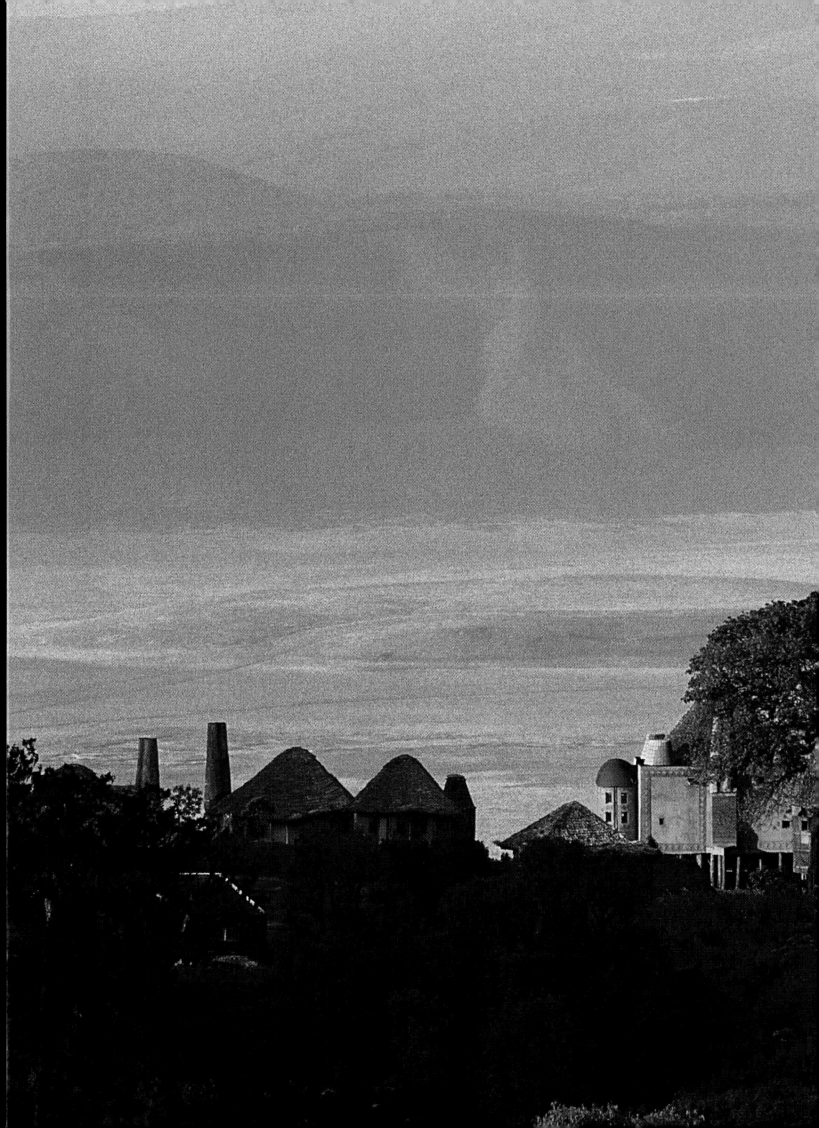

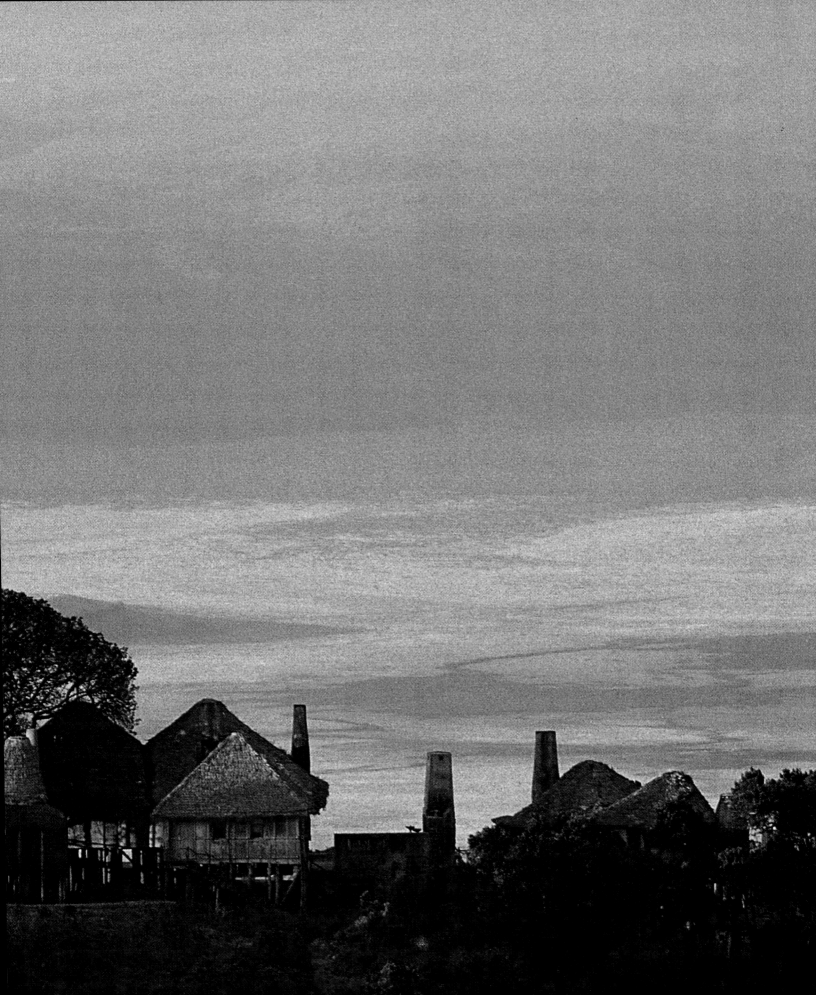

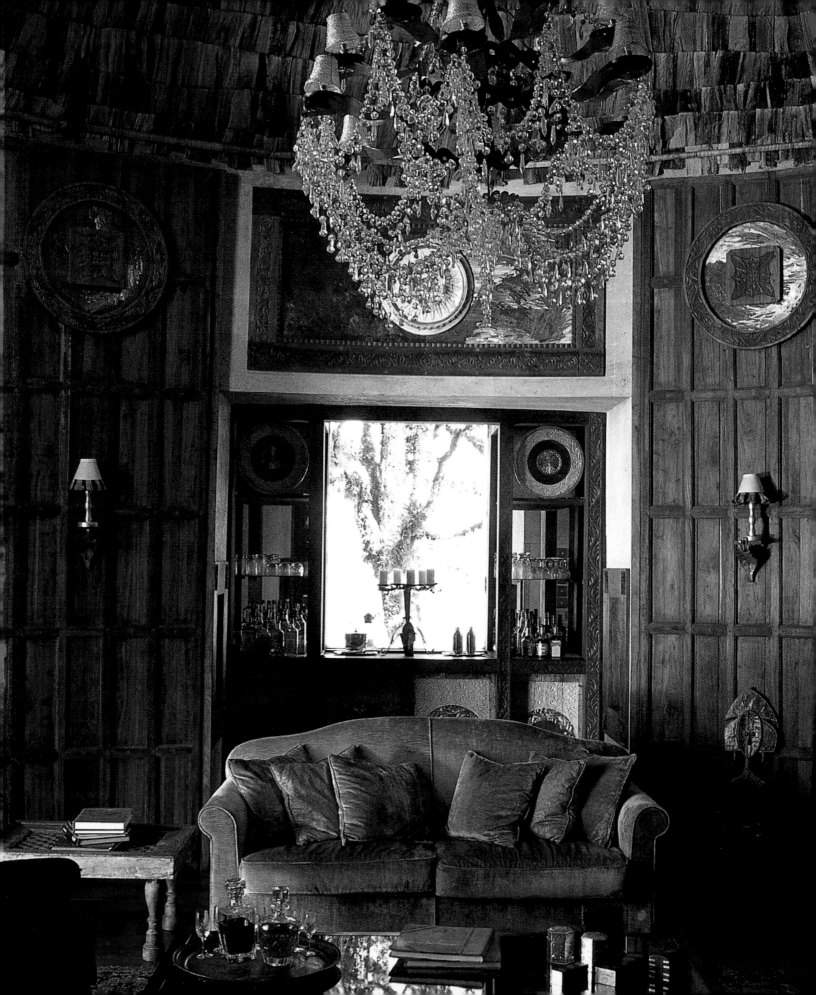

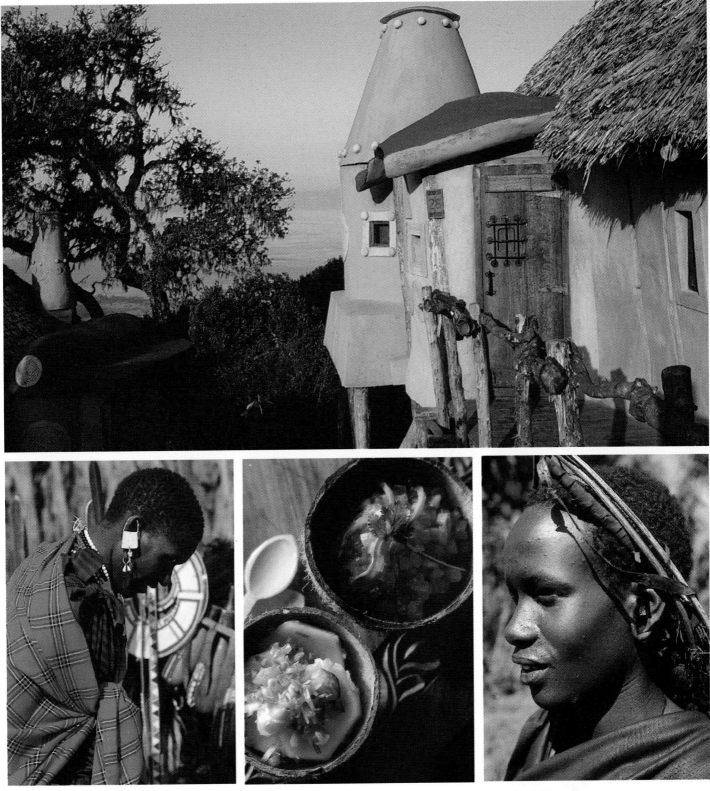

PAGE DE GAUCHE En Tanzanie, au *Ngorongoro Crater Lodge*, mariage de styles: lustre vénitien et canapé anglais dans un salon aux boiseries de mnenga, un bois tanzanien.

CI-DESSUS, DE GAUCHE À DROITE Au *Tree Camp*, l'un des trois camps que compte le *Crater Lodge*, vue d'une chambre dans la douce lumière d'une fin d'après-midi. Berger masai dans ses drapés. Bols en noix de coco pour présenter des salades de mangues. Jeune Masai dans ses plus beaux atours.

PAGE SUIVANTE Ethnique et baroque comme dans tout le *Ngorongoro Crater Lodge*, la salle à manger avec ses plafonds ornés de miroirs et de soleils dorés dessinés par l'architecte des lieux, Silvio Rech. Les chaises sont habillées de coton damassé importé de France. Vaisselle, cristaux et argenterie ont été commandés en Afrique du Sud.

LEFT PAGE Ngorongoro *Crater Lodge*, in Tanzania. A blend of different styles, a Venetian chandelier and English sofa in a room panelled with mnenga, a local wood.

ABOVE, FROM LEFT TO RIGHT At *Tree Camp*, one of three camps that make up the *Crater Lodge*. A view of a bedroom bathed in the soft late afternoon light. A Masai farmer in local attire. Mango salads served in coconut shell bowls. A young Masai dressed in his finery.

NEXT PAGE Ethnic and baroque, like everything in the *Ngorongoro Crater Lodge*, the dining room ceiling is decorated with mirrors and suns designed by the architect Silvio Rech. The chairs are covered in cotton damask imported from France and the crockery and silverware were commissioned in South Africa.

87

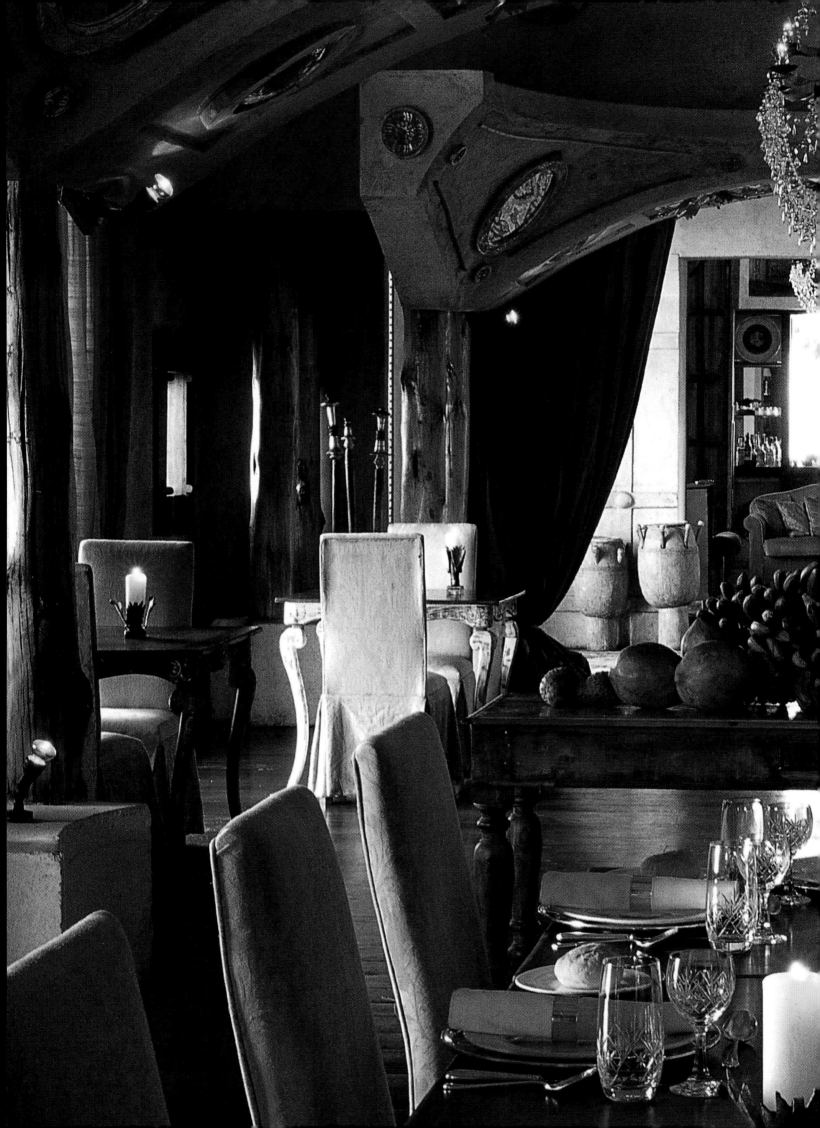

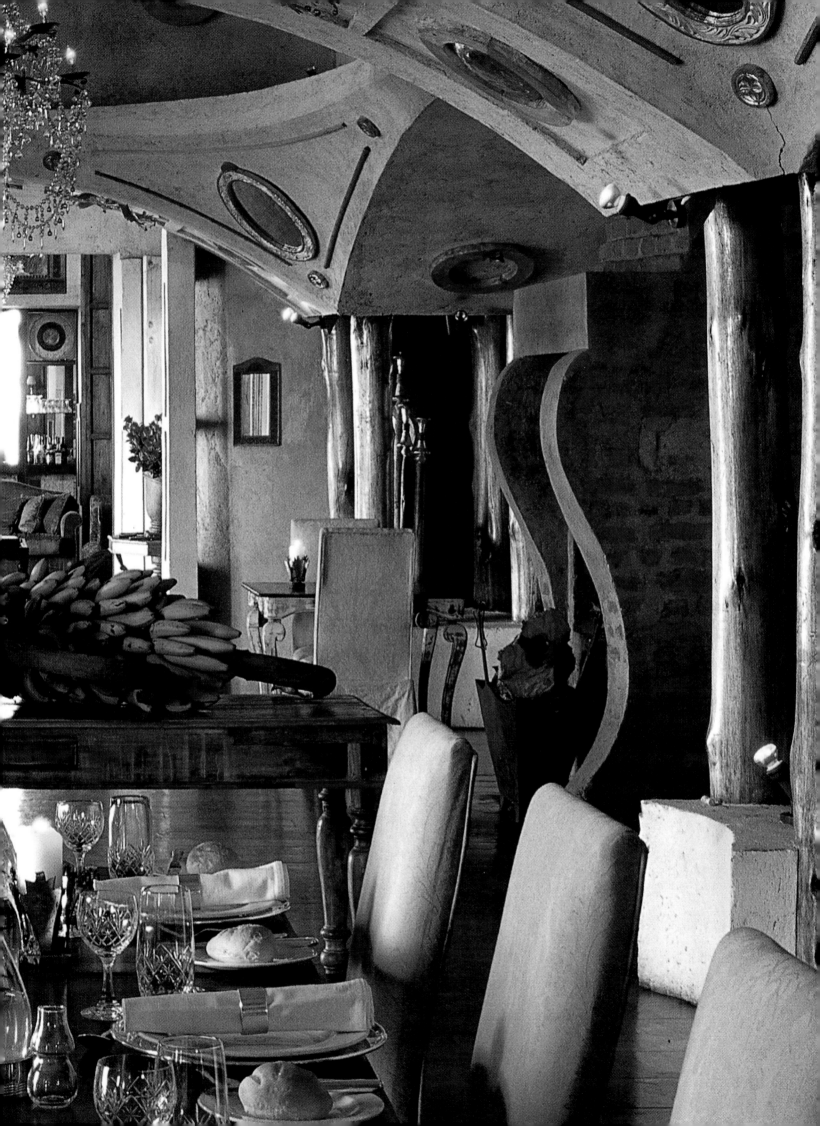

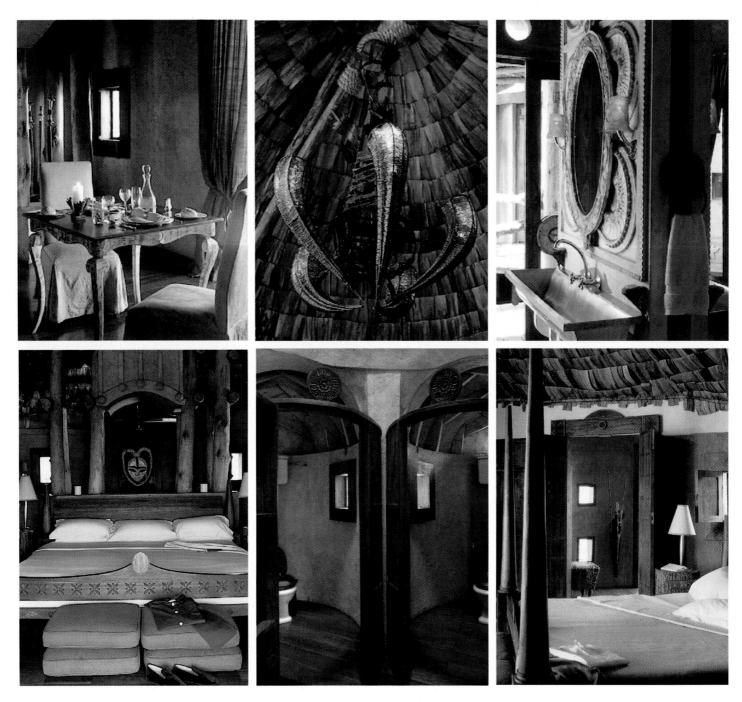

LE STYLE SAFARI SAFARI STYLE

CI-DESSUS, DE GAUCHE À DROITE

En Tanzanie, au *Ngorongoro Crater Lodge,* dîner en tête à tête
aux chandelles. Lustre en fil de cuivre, réalisé
par des artisans locaux. Au-dessus d'un grand lavabo en zinc,
miroir doré à la feuille. Des troncs d'arbres soutiennent
le toit. Depuis le lit, vue imprenable sur le cratère du Kilimandjaro.
Jeu de boiseries pour les commodités.
Toit en feuilles de bananier et boiseries sous influence de Zanzibar.

PAGE DE DROITE

Fastueuse salle de bains avec rideaux
de soie, baignoire incrustée dans un bloc de béton armé aux allures de pierre
antique et orné d'un médaillon en bois, panneaux de bois cérusé
et gros clous martelés réalisés à la ferronnerie du *Ngorongoro Crater Lodge.*

PAGE SUIVANTE

Lever du soleil au *Ngorongoro Crater Lodge* avec
petit-déjeuner au-dessous du volcan.
Table et chaises habillées de velours, fabriquées par la manufacture
du camp, illustrent le talent des artisans africains.

ABOVE, FROM RIGHT TO LEFT

Tanzania, *Ngorongoro Crater Lodge.* A candlelit dinner for two.
A light hanging made out of copper wire by local artisans.
A mirror covered in golden leaf hangs above a large sink made from zinc.
Tree trunks support the roof. From the bedroom, one has
a breathtaking view of the Kilimanjaro crater.
Wood panelling in the water closet. The roof is made from
banana leaves and the woodwork is inspired by Zanzibar style.

RIGHT PAGE

A sumptuous bathroom with silk curtains. The bath has been sunk into
a block of solid concrete that resembles antique stone and decorated with
a wooden medallion. Cerused wooden panels are attached with
large hammered nails made in the *Ngoroongoro Crater Lodge* ironworks.

NEXT PAGE

Sunrise at *Ngoroongoro Crater Lodge.*
Breakfast with a view of the volcano. The velvet-covered chairs
and table, made in the Lodge
workshops, illustrate the talent of African craftsmen.

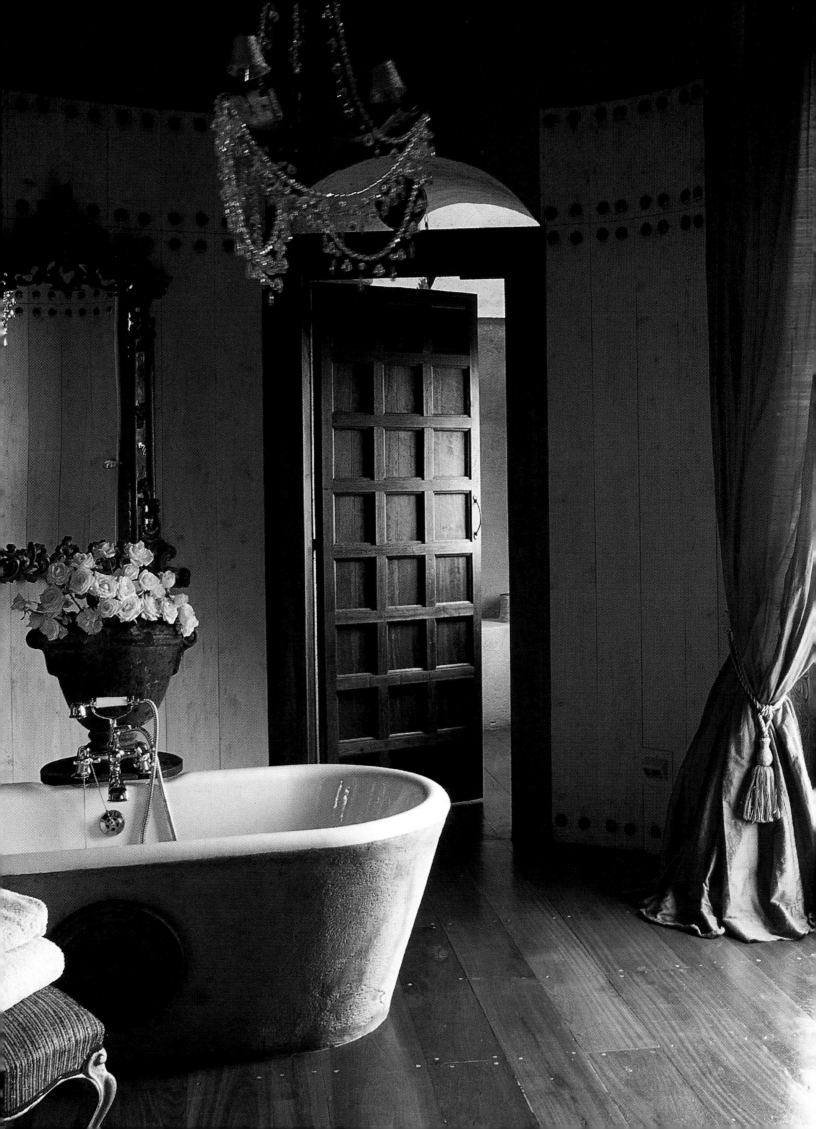

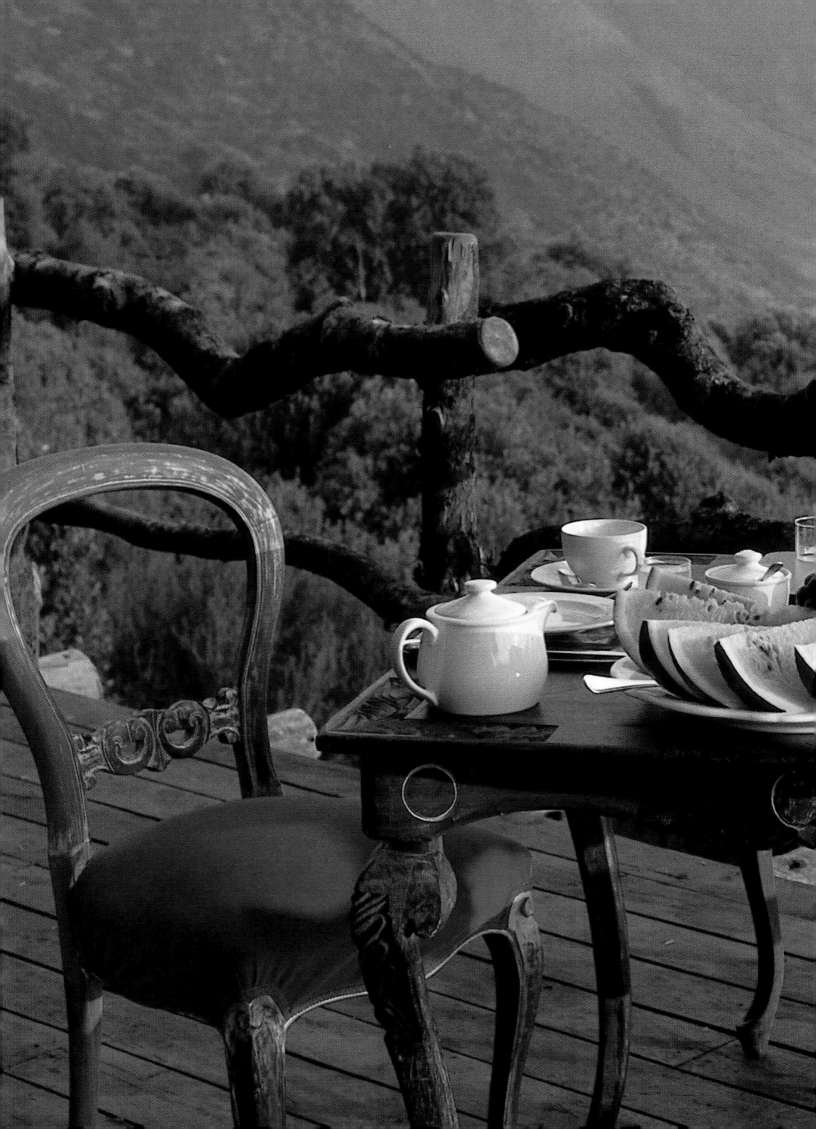

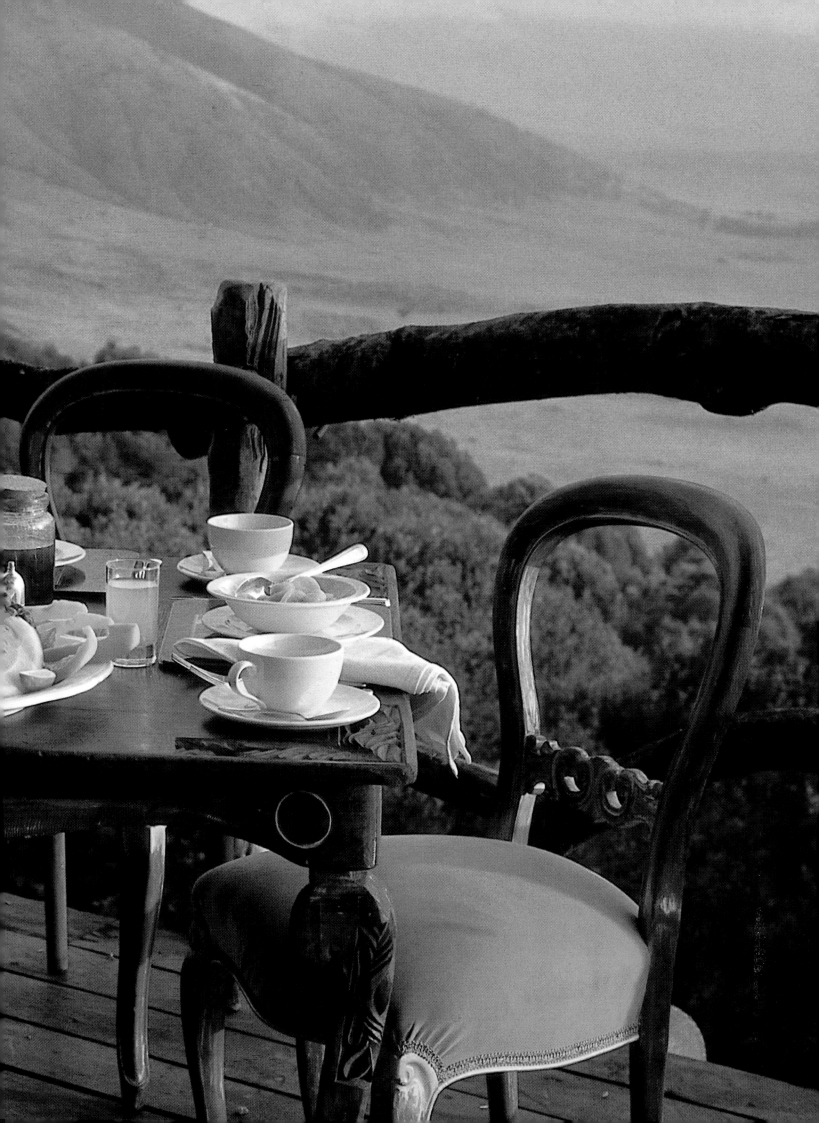

LE STYLE NOUVELLE ANGLETERRE
NEW ENGLAND STYLE

De Boston aux Hamptons, de Newport aux îles de Nantucket et Martha's Vineyard, les fortunes de la côte Est ont façonné et continuent de former le bon goût américain qui se reconnaît dans le style Nouvelle-Angleterre. Sobre, retenu, discret, né avec l'arrivée des colons anglais qui construisirent des maisons en briques rouges, et qui s'est épanoui avec l'Indépendance. Boston est un fascinant patchwork: de Beacon Hill à Commonwealth Avenue se déploie un patrimoine architectural légué par les hautes castes des marchands. Sur les îles de Nantucket et Martha's Vineyard, enrichies par une florissante pêche à la baleine, les capitaines de bateau se font bâtir des maisons à façades en bardeaux de bois. A Newport, station balnéaire des premiers milliardaires américains du XIXᵉ siècle, les «summer cottages» néo-gothiques côtoient les «mansions», copies extravagantes mais raffinées des châteaux français et italiens, aujourd'hui admirablement préservées en musées. Les styles de la côte Est s'intitulent alors «Federal», «Greek Revival» (renaissance grecque), «richardsonien romanesque». Du style Shaker au néo-grec, l'Amérique élabore les racines de son art de vivre. Gris, blanc, beige, kaki pâle, la non-couleur est une règle. A l'intérieur, pas de rideaux, tout est net, tiré à quatre épingles, fleurant la cire qui nourrit les parquets d'érable à larges lattes. Place à l'espace, la lumière, les sources de la modernité.

From Boston to The Hamptons, from Newport to the Nantucket Islands and Martha's Vineyard, these East Coast treasures have forged and continue to high light the tasteful American style that is so forthcoming in New England. Sober, reserved and discreet, this style, introduced by English colonials who built their homes in red brick, flourished with The Independance. Boston is a fascinating patchwork. From Beacon Hill to Commonwealth Avenue, one witnesses an architectural heritage that was passed down by wealthy merchants. The Nantucket Islands and Martha's Vineyard were enriched by a prosperous whale industry and sea captains built their houses using shingle on the facades. In Newport, a resort by the sea for the first American millionaires built in the 19th century, neo-gothic summer cottages stand alongside extravagant yet refined copies of Italian and French castles that are today beautifully preserved museums. The East Coast styles are now referred to as "Federal", "Greek Revival" and "Richardsonian Romantic". Inspired by styles that range from Shaker to Neo-Greek, America has created its own art of living. Whether grey, white, beige, or very pale khaki, neutral colours are a fundamental aspect of this style. Inside houses, there are no curtains and everything is perfectly turned out including the wax-polished maple parquet floors. Space and light predominate in the contemporary American style of living.

CI-CONTRE A Nantucket, une maison de capitaine construite entre 1740 et 1840, recouverte de bardeaux.

PAGE SUIVANTE A Newport, la terrasse du très privé *Harbour Court Club House*, réservé aux membres du *New York Yacht Club*.

OPPOSITE Nantucket. Built in 1740-1840, the facade of a sea captain's house is covered with shingle.

NEXT PAGE Newport. The private *Harbour Court Club House* terrace is reserved for members of the *New York Yacht Club*.

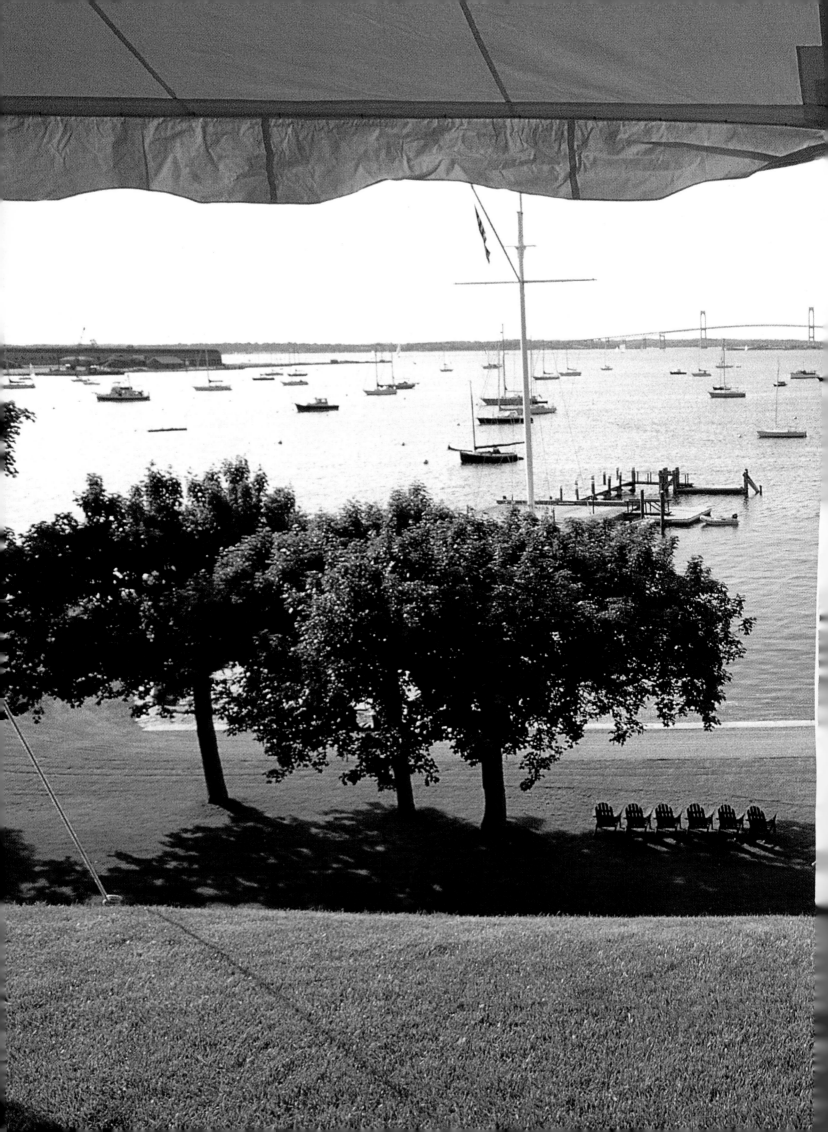

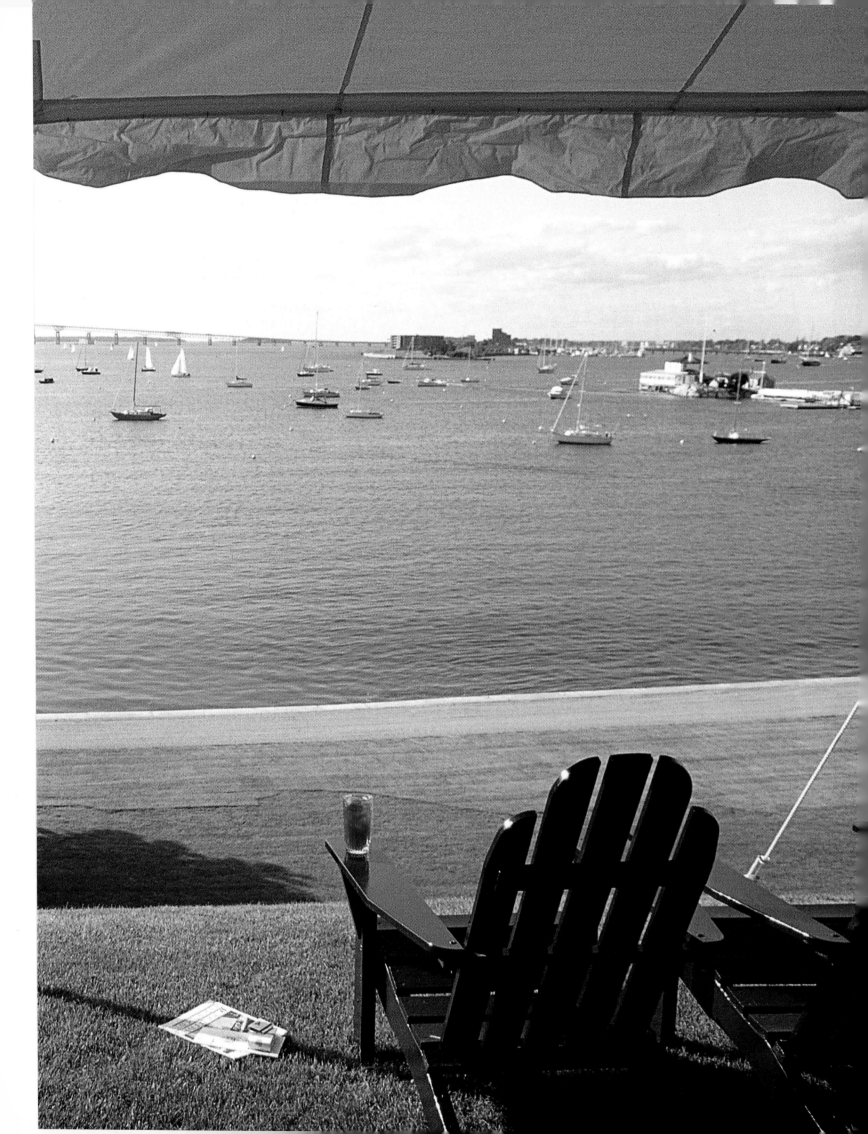

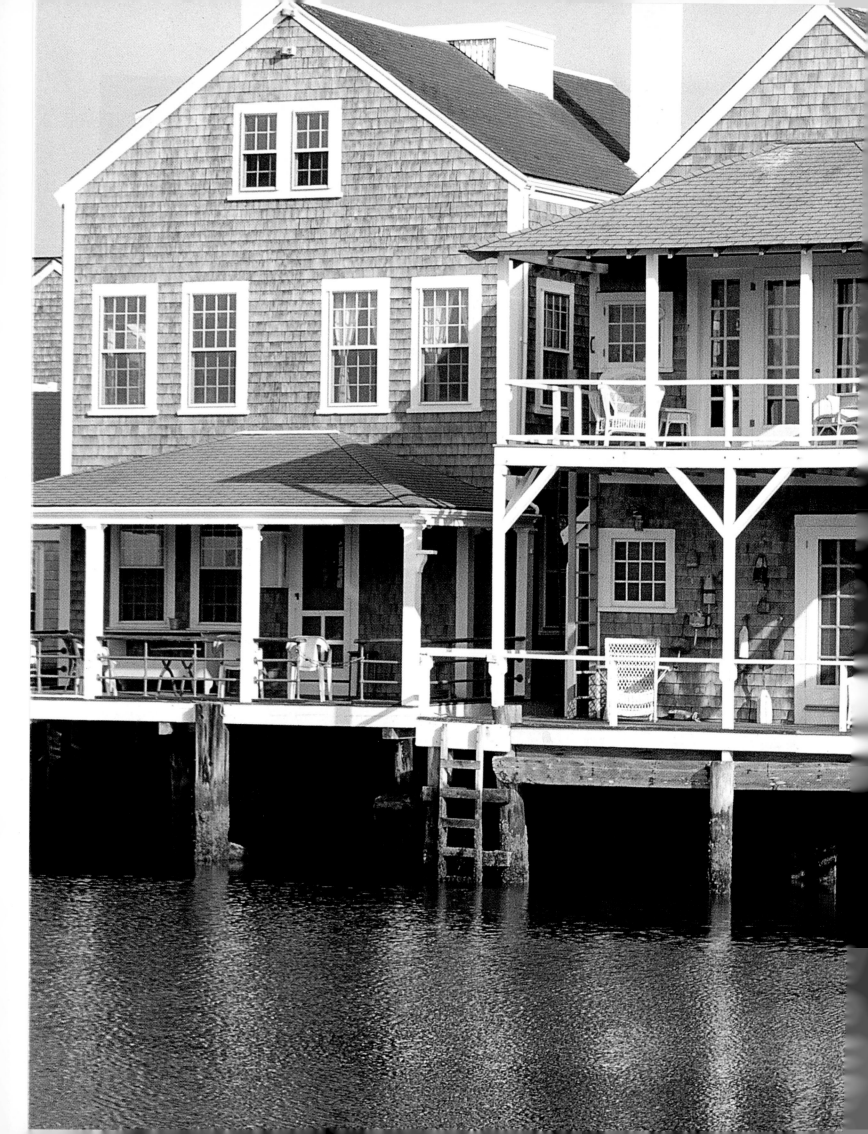

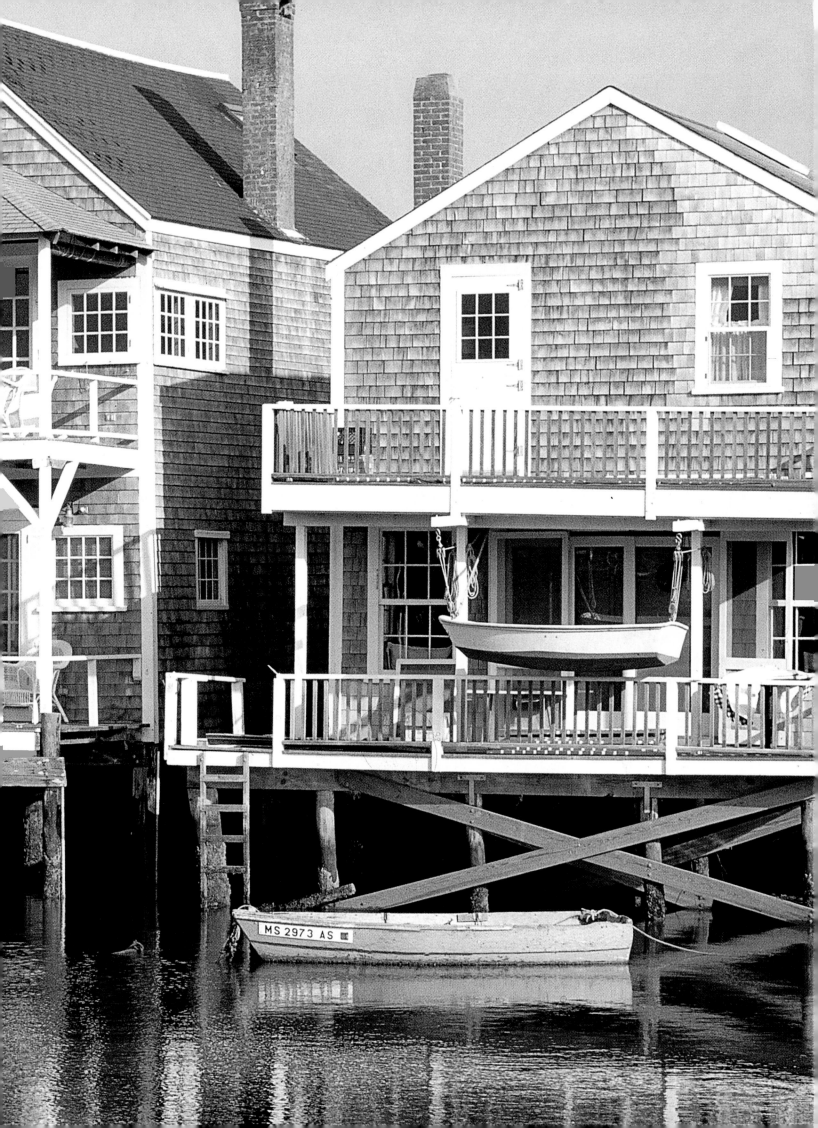

CI-DESSUS A Martha's Vineyard, lit en acajou de la fin du XIXᵉ siècle dans une chambre de l'hôtel *Charlotte Inn*.

CI-DESSOUS Dans le même hôtel, le propriétaire, Gery Conover, a rassemblé des antiquités des XVIIIᵉ et XIXᵉ siècles qui confèrent au salon un climat de maison d'amis.

ABOVE Martha's Vineyard. In a room at the *Charlotte Inn Hotel*, a mahogany bed dating from the end of the 19th century.

BELOW In the same hotel, owner Gery Conover has collected antiques from the 18th and 19th centuries to create a friendly atmosphere in the living room.

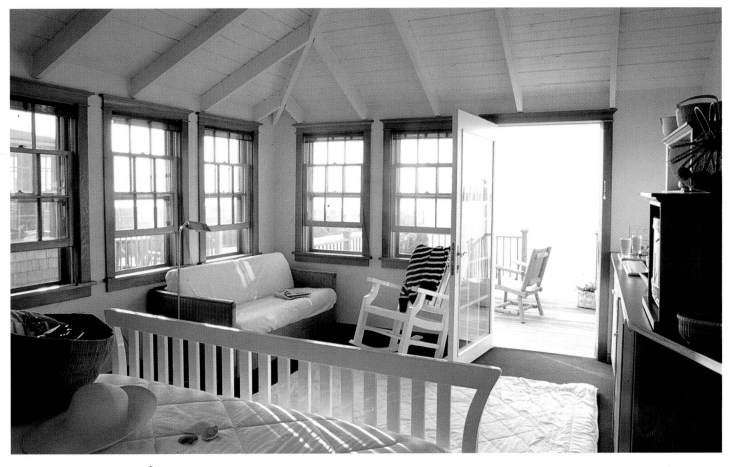

CI-DESSUS Lit réalisé par un artisan du Maine pour ce bungalow de l'hôtel *Cliff Side Beach Club*, au bord de la plage, à Nantucket.
CI-DESSOUS A Nantucket, le *21 Federal*, restaurant raffiné, dans une maison de style *Greek Revival* datant de 1847. La cheminée est de style fédéral.
ABOVE Nantucket. At the *Cliff Side Beach hotel,* the bed in this bungalow was designed by a Maine artisan.
BELOW Nantucket. The *21 Federal* – a refined restaurant in a Greek Revival style house which was built in 1847. A Federal style fireplace.

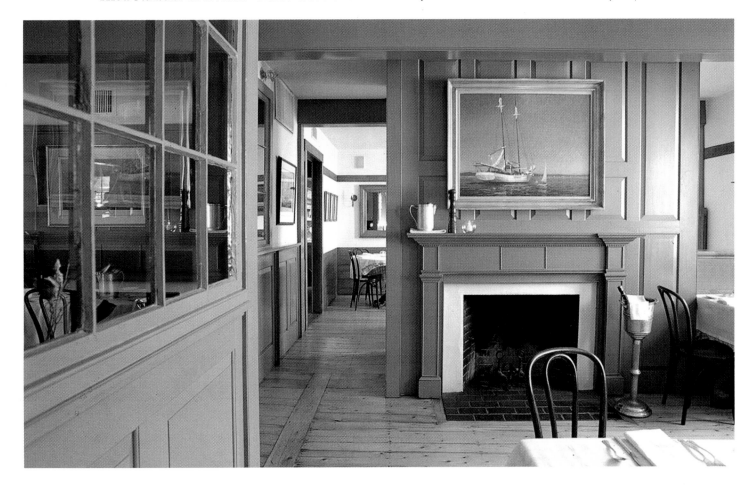

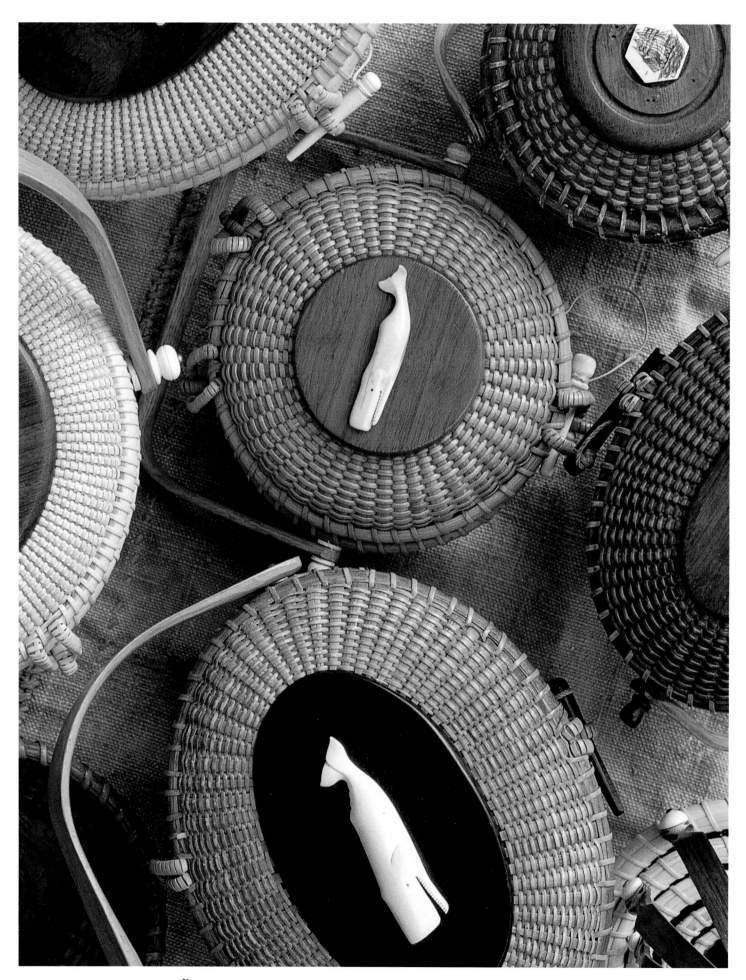

Réalisations artisanales, à Nantucket: les fameux paniers *Lightship* en rotin, bois et os sculpté.
Craft masterpieces in Nantucket. The famous *Lightship* baskets are made from wood and sculptured bone.

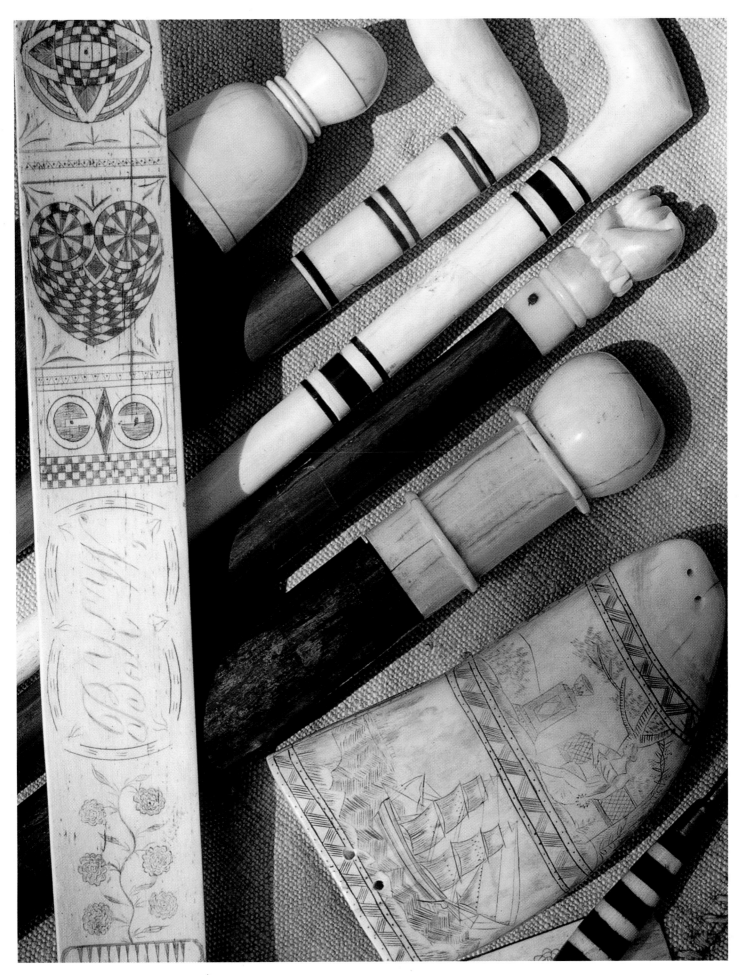

Antiquités chez *Four Winds* à Nantucket: os de baleine gravés datant du XIXᵉ siècle.
Antiques at *Four Winds* in Nantucket. Engraved whale bones dating from the 19th century.

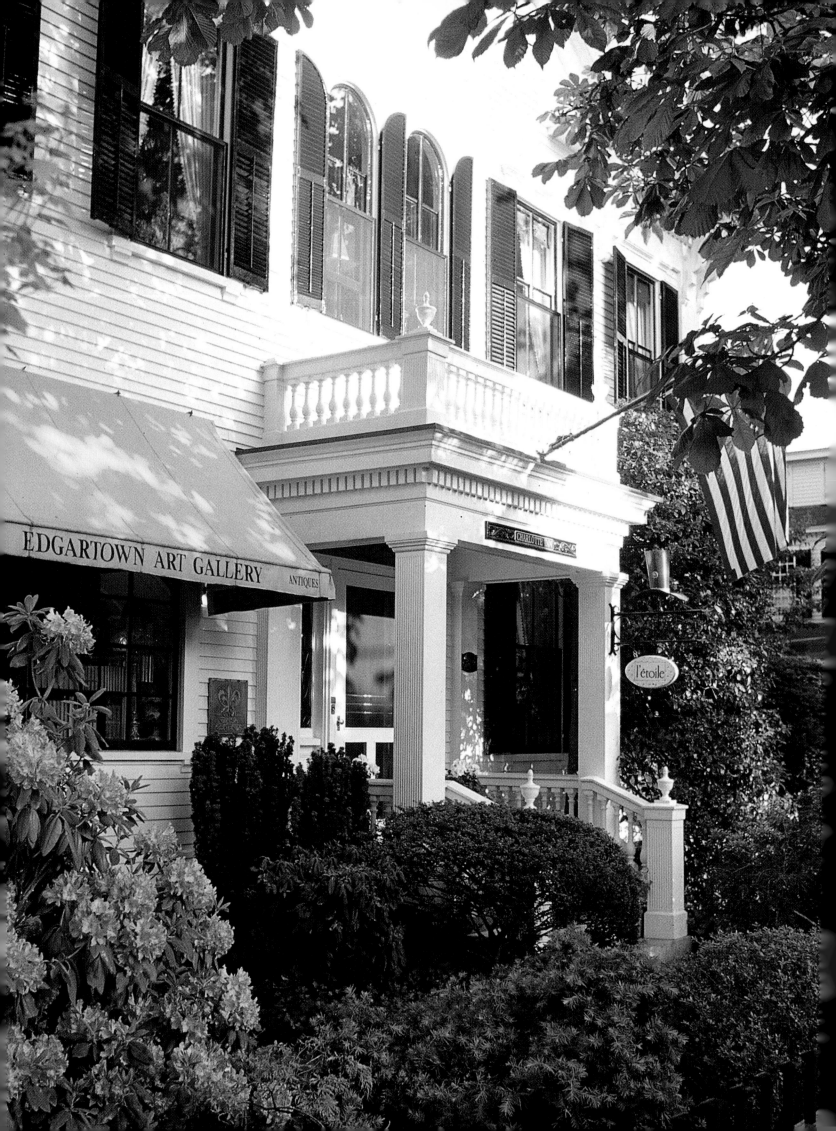

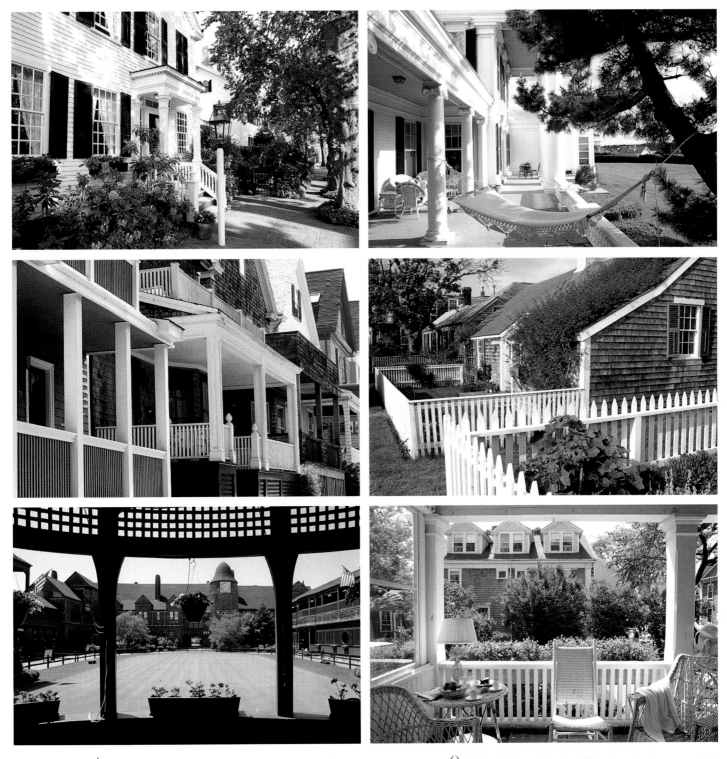

PAGE DE GAUCHE A Martha's Vineyard, la petite ville d'Edgartown abrite cinq maisons de capitaine transformées en hôtel exquis, le *Charlotte Inn*.

CI-DESSUS, DE GAUCHE À DROITE Le *Charlotte Inn*, à Martha's Vineyard. Colonnes et hamac dans une maison style *Greek Revival* à Newport. Le style *shingle* dans les rues de Nantucket. Le village de Broadway. A Newport, l'*International Tennis Hall of Fame*, théâtre des premiers championnats de tennis. Rotin laqué blanc à la pension *The Robert's House Inn* de Nantucket Town.

LEFT PAGE On Martha's Vineyard, the city of Edgartown has five sea captains' houses that have been transformed into an exquisite hotel, *The Charlotte Inn*.

ABOVE, FROM LEFT TO RIGHT The *Charlotte Inn* at Martha's Vineyard. Columns and hammocks in a Greek Revival style at Newport. The shingle style on Nantucket streets. Broadway village. In Newport, the *International Tennis Hall of Fame*, where the first tennis championships were held. White lacquered wicker furniture at *The Robert's House Inn* in Nantucket Town.

PAGE SUIVANTE
Des porches de style fédéral à Newport, sur Ocean Drive, et aux Hamptons (à droite).

NEXT PAGE
Federal style porches on Ocean Drive, in Newport, and in The Hamptons (right).

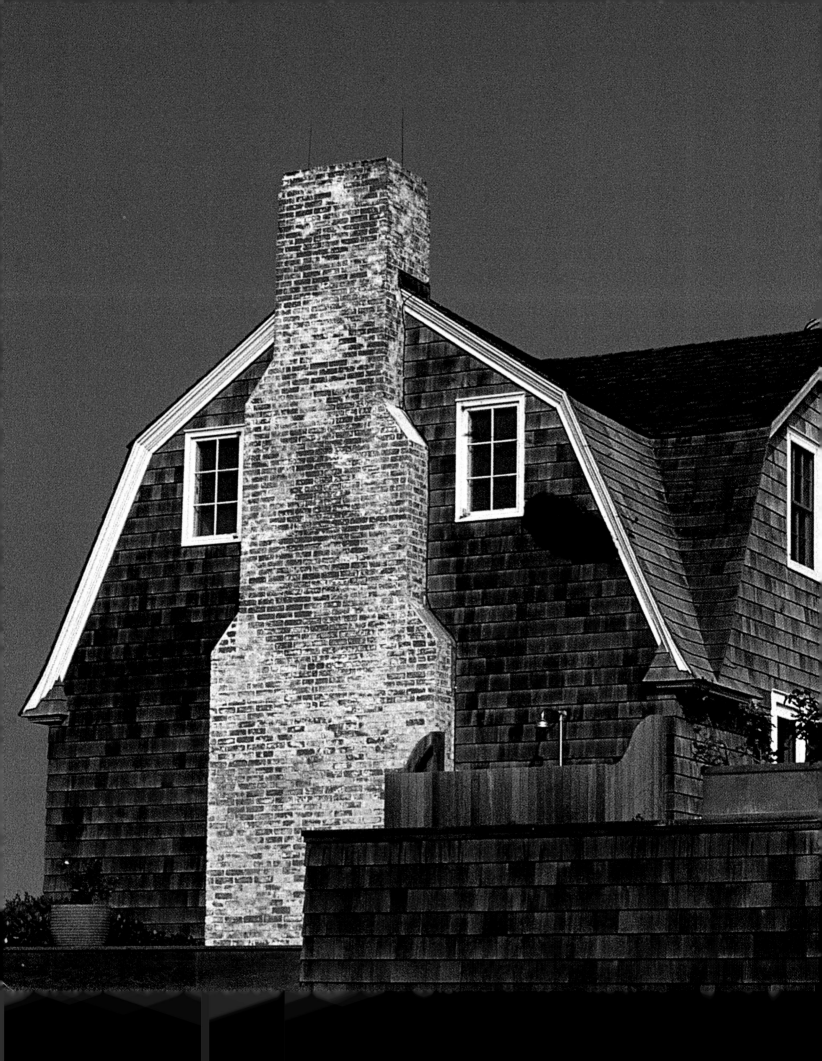

PAGE PRÉCÉDENTE ET CI-DESSUS A quelques encablures de New York, un ancien moulin réhabilité dans le pur style Nouvelle-Angleterre, la villa du couturier Calvin Klein près d'East Hampton.
CI-DESSOUS ET PAGE DE DROITE Dans la maison de Calvin Klein, le palier est aménagé en salon monacal. Les fenêtres à guillotine sont caractéristiques du style Nouvelle-Angleterre. Harmonie des lignes et fauteuils transatlantiques des années 30, ornés de tapisseries créées par Colette Gueden.

PREVIOUS PAGE AND ABOVE Not far from New York, near East Hampton, Calvin Klein's villa is a windmill renovated in pure New England style.
BELOW AND RIGHT PAGE In Calvin Klein's house, the landing exudes a spiritual atmosphere. The guillotine windows are characteristic of the New England style. The 1930's transatlantic deck chairs covered in material, designed by Colette Gueden, create perfect harmony.

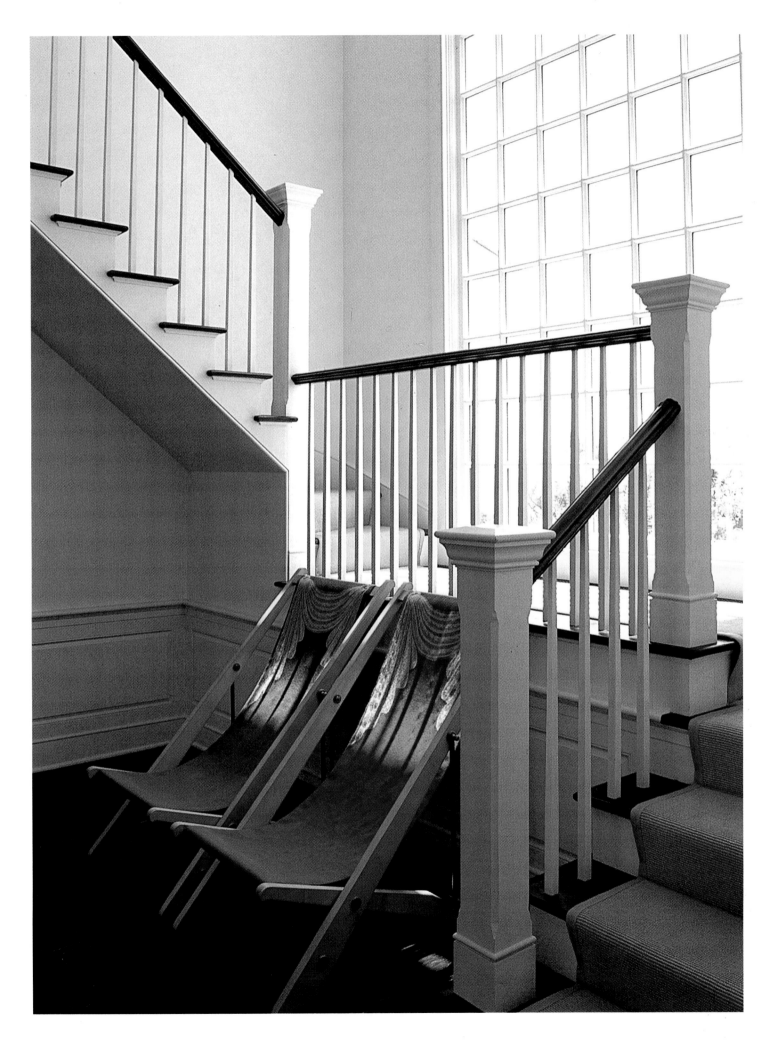

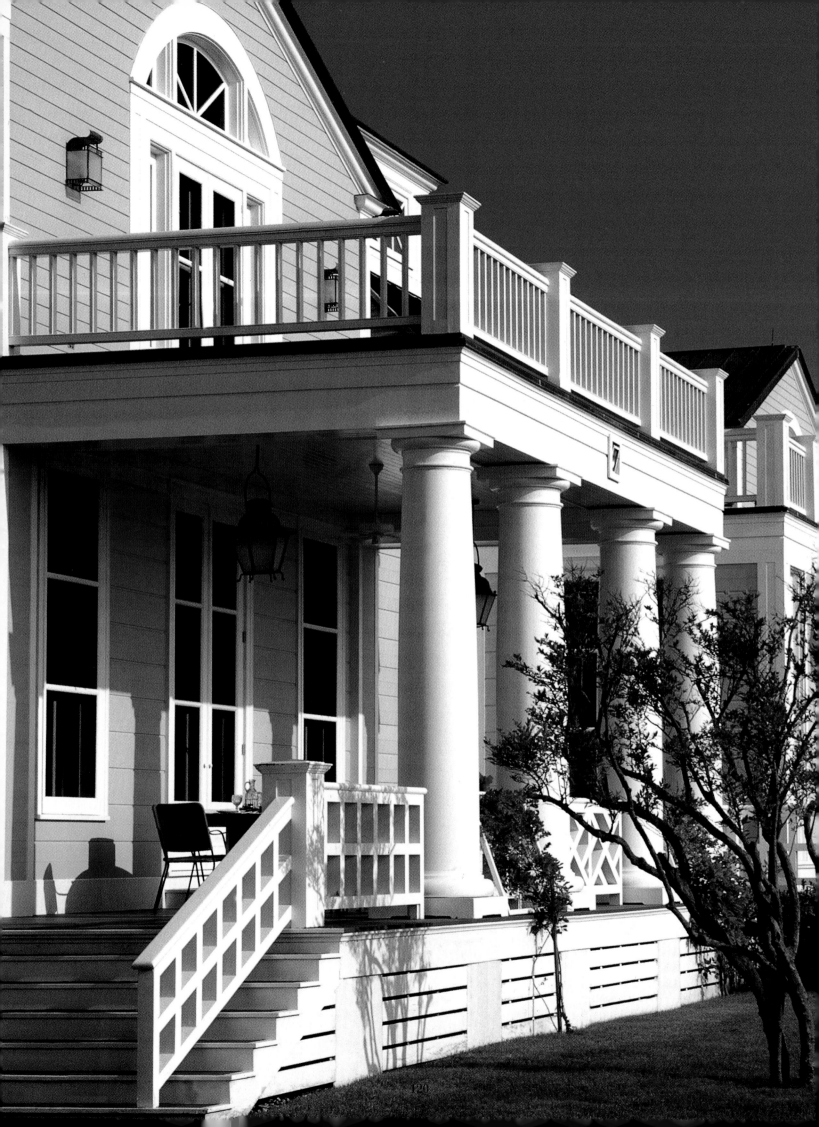

À GAUCHE ET CI-DESSUS

Dans les Hamptons, près de New York,
style palladien et bois peint pour cette maison qui s'inspire
du style Nouvelle-Angleterre.
Les fauteuils évoquent Istanbul et la couleur jaune orangée
Saint-Pétersbourg.

LEFT AND ABOVE

In The Hamptons, not far from New York.
Palladian decor and painted wood for this house that was inspired
by the New England style.
The armchairs evoke Istanbul and the orange-yellow
colours Saint Petersburg.

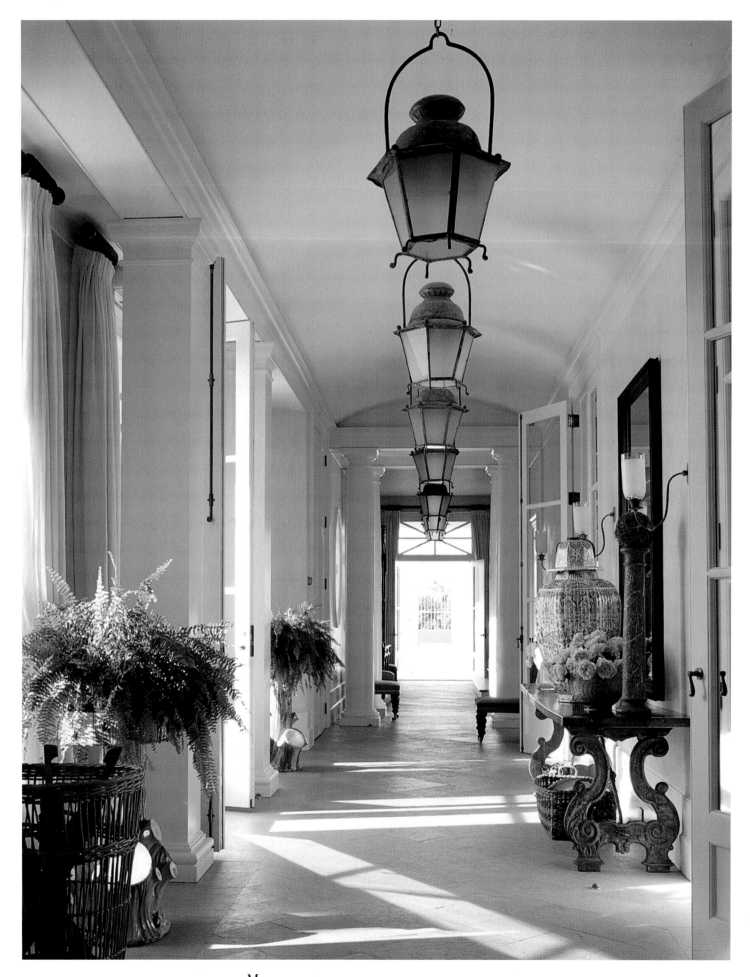

CI-DESSUS ET PAGE DE DROITE Mica Ertegun, décoratrice new-yorkaise, a voulu pour cette maison mêler les influences italiennes aux meubles russes, autrichiens, anglais, ottomans. Tant dans le vestibule que dans le salon majestueux.

116

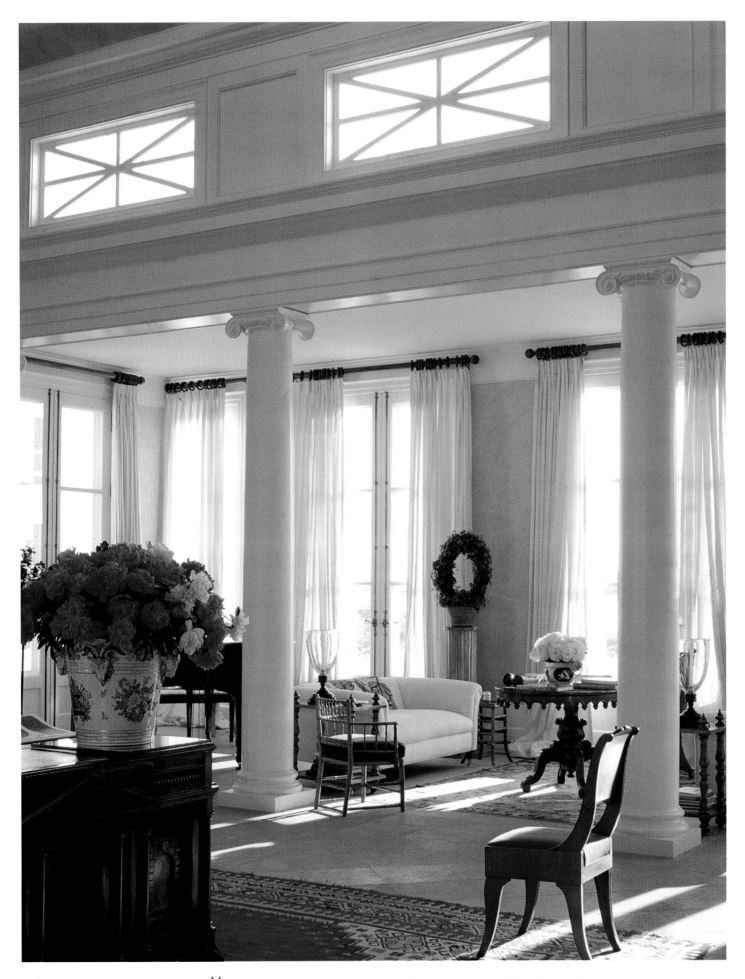

LEFT AND ABOVE Mica Ertegun, an interior decorator from New York, chose to combine an Italian influence with Austrian, English, Ottoman and Russian furniture in the hall and palatial living room.

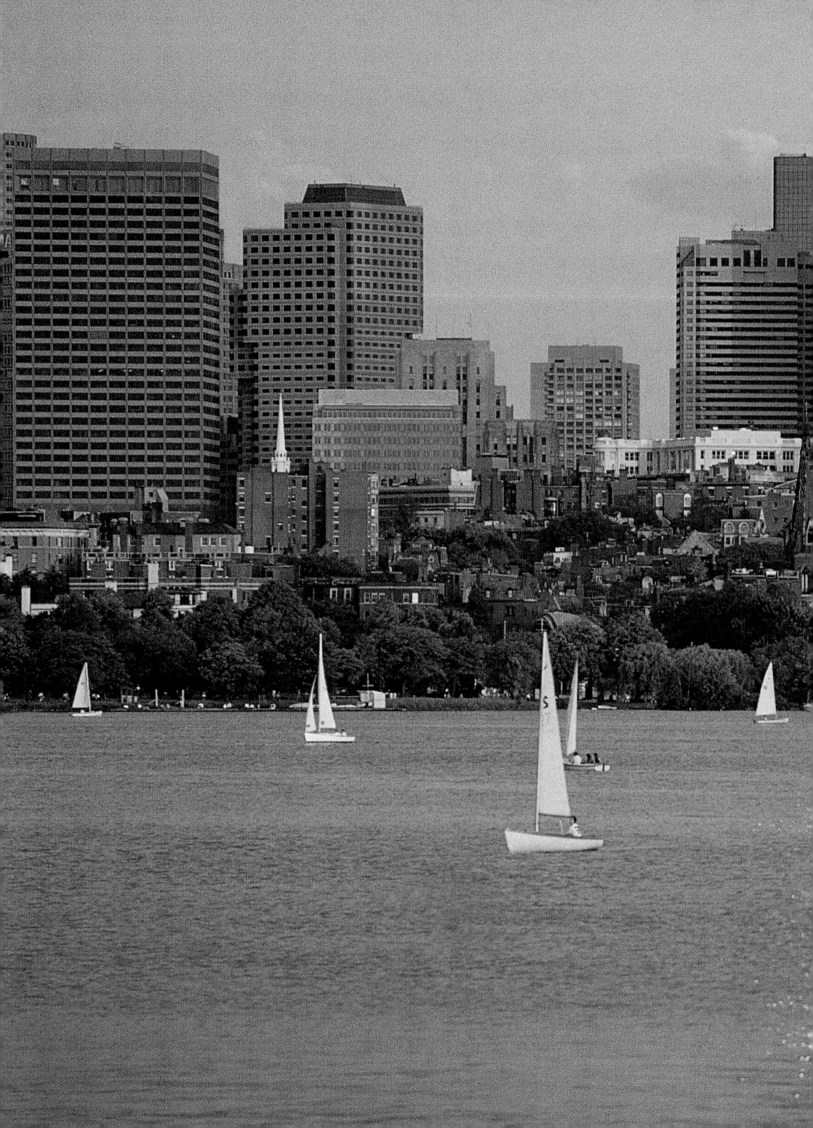

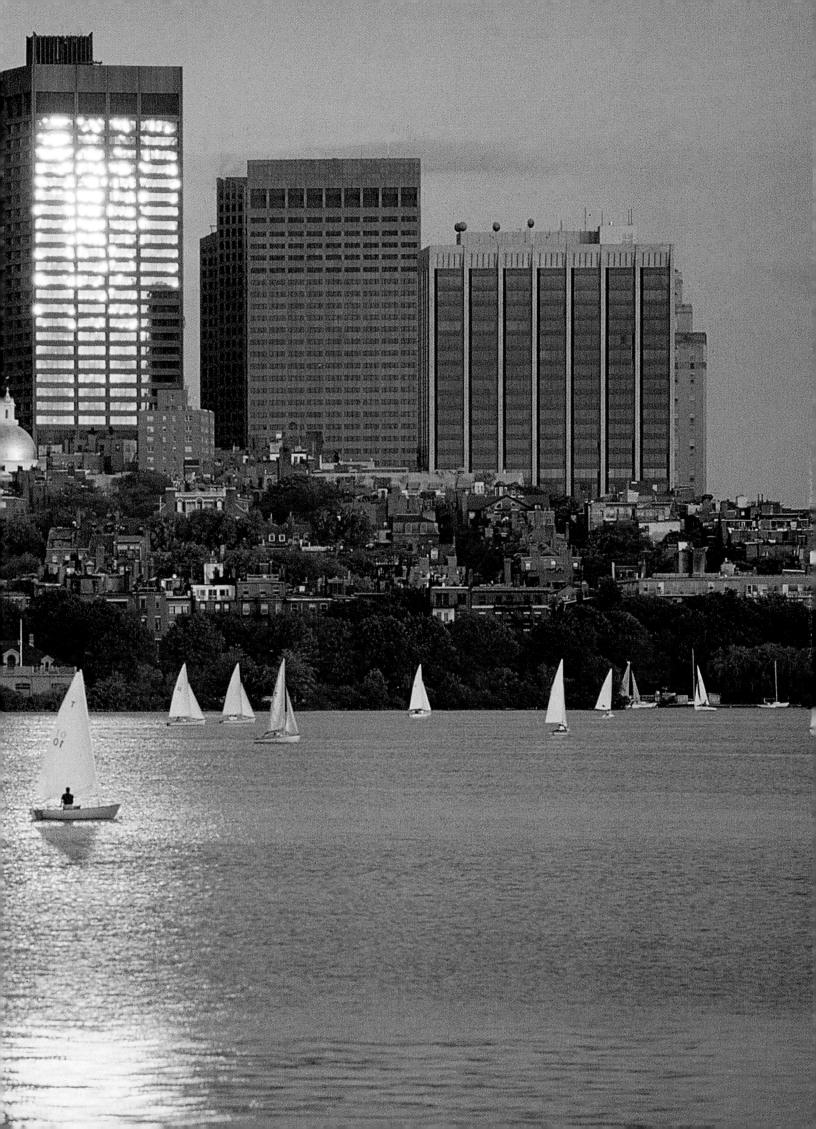

PAGE PRÉCÉDENTE Vue du pont de Cambridge, la ville de Boston. Au premier plan, les quartiers de Beacon Hill et Back Bay où habitaient les familles régnantes bostoniennes au XIXᵉ siècle et qui léguèrent un patrimoine architectural unique.

CI-DESSOUS Boston, patchwork d'architectures. L'Indépendance américaine fut proclamée au balcon du *Old State House*, en 1776 (photo du centre). Une enseigne sur un fronton de style fédéral, un courant né avec la jeune nation.

PREVIOUS PAGE A view of Boston from the Cambridge bridge. In the foreground, the Beacon Hill and Back Bay areas where reigning Bostonian families of the 19th century passed down a unique architectural heritage.

BELOW Boston, a patchwork of architectural styles. The American Declaration of Independance was proclaimed from the balony of *Old State House* in 1776 (central photo). A Federal style sign – a style created by a young nation.

BALDWIN OF BOSTON

PIANO GALLERY

CI-DESSOUS, DE GAUCHE À DROITE Symétrie et briques rouges: la sobriété bostonienne à Marlborough Street, dans les beaux quartiers de Back Bay. Chaise en fer forgé à la bibliothèque *Athenaeum*. L'église de la *Trinité*, édifiée devant la *John Hancock Tower* par l'architecte Richardson en 1873, fasciné par Venise et Constantinople. Le *Charley's bar* sur Newbury Street, tout le charme de Boston aux premiers jours d'été.
PAGE SUIVANTE «La couleur, ça distrait», a coutume d'affirmer le couturier Bill Blass qui a donné à sa chambre un confort austère. Sur le lit, quilt typique du style Nouvelle-Angleterre. Seul élément de fantaisie, l'escalier, sculpture surréaliste.

BELOW, FROM LEFT TO RIGHT Symmetry and red bricks – Bostonian sobriety in Marlborough street, situated in the smart Back Bay area. A wrought iron chair in the *Athenaeum* library. Trinity Church, built in 1873 by architect Richardson, who was greatly inspired by Venice and Constantinople, stands in front of the *John Hancock Tower*. Charley's Bar on Newbury street. A touch of Bostonian charm during the first summer days.
NEXT PAGE Bill Blass, who has designed his bedroom in a spartan yet comfortable style, often says «colour distracts». A typical New England style quilt covers the bed. The surreal staircase sculpture adds a fun element to the room.

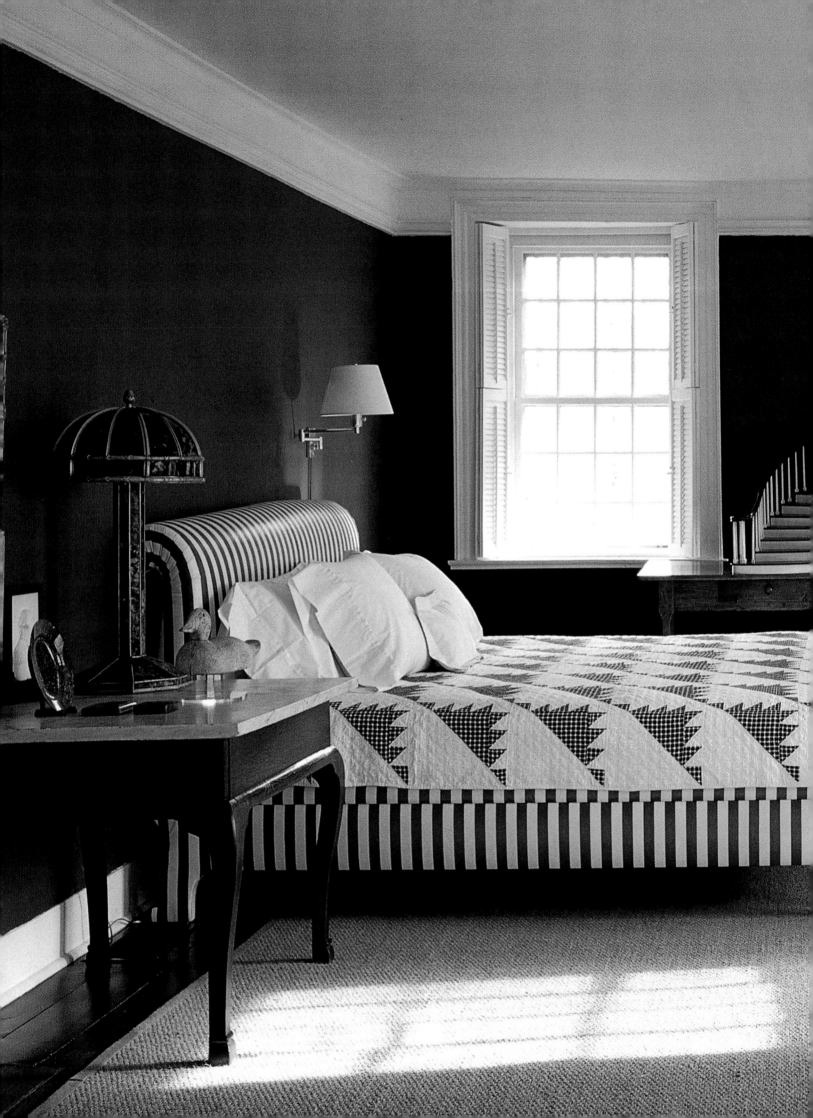

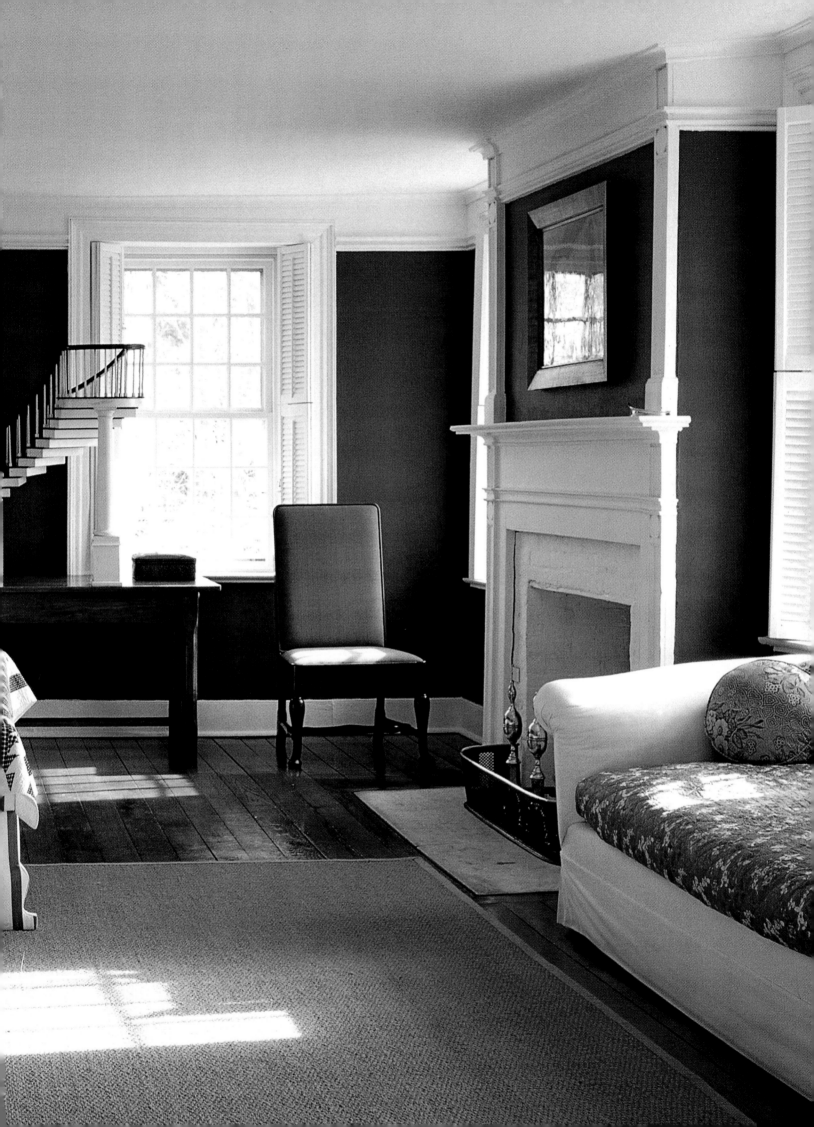

LE STYLE NOUVELLE-ANGLETERRE NEW ENGLAND STYLE

CI-DESSOUS, DE GAUCHE À DROITE L'élégance afro-américaine illustrée par cette peinture à l'*Athenaeum*; cette bibliothèque, fondée en 1804 à Boston, regorge de collections d'art et de manuscrits historiques majeurs. La salle de lecture a des allures d'atelier. Le cinéaste James Ivory tourna une scène des "Bostoniens" dans la grande galerie. **PAGE DE DROITE** Le déjeuner annuel des membres de l'*Athenaeum*, une mise en scène digne d'un film.

BELOW, FROM LEFT TO RIGHT Afro-American elegance as illustrated by this painting in the *Athenaeum*. Founded in Boston, in 1804, this library is filled with major historical manuscripts and great works of art. The reading room resembles an artists studio. Film director James Ivory shot a scene of "The Bostonians" in the great gallery. **RIGHT PAGE** The annual lunch of the *Athenaeum* members – a set in a decor worthy of a film.

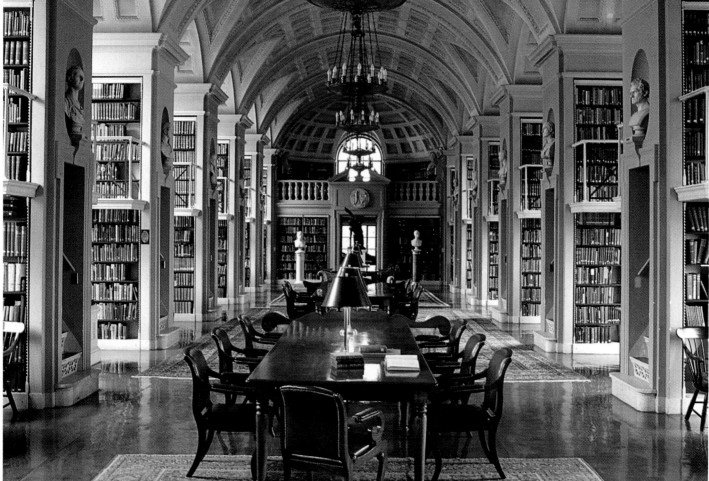

PAGE SUIVANTE Le salon du couturier new-yorkais Bill Blass. Acajou, chêne et érable mis en valeur par des murs neutres tendus de toile à matelas. Table Régence, canapé allemand datant de 1930, collection de dessins, peintures suédoises et danoises de Carl Holsoe ou Johan Jensen. Un parti pris de lignes épurées où se mêlent les côtés pionnier, puritain et érudit d'une Amérique de la culture.
NEXT PAGE Fashion designer Bill Blass's lounge. Mahogany, oak and maple are set off by neutral walls covered with material. A Regency table, a 1930's German sofa, a collection of Swedish and Danish drawings and paintings by Carl Holsoe and Johan Jensen. A pertinent choice of pure lines where the pioneering, puritan and erudite influences are combined in contemporary American culture.

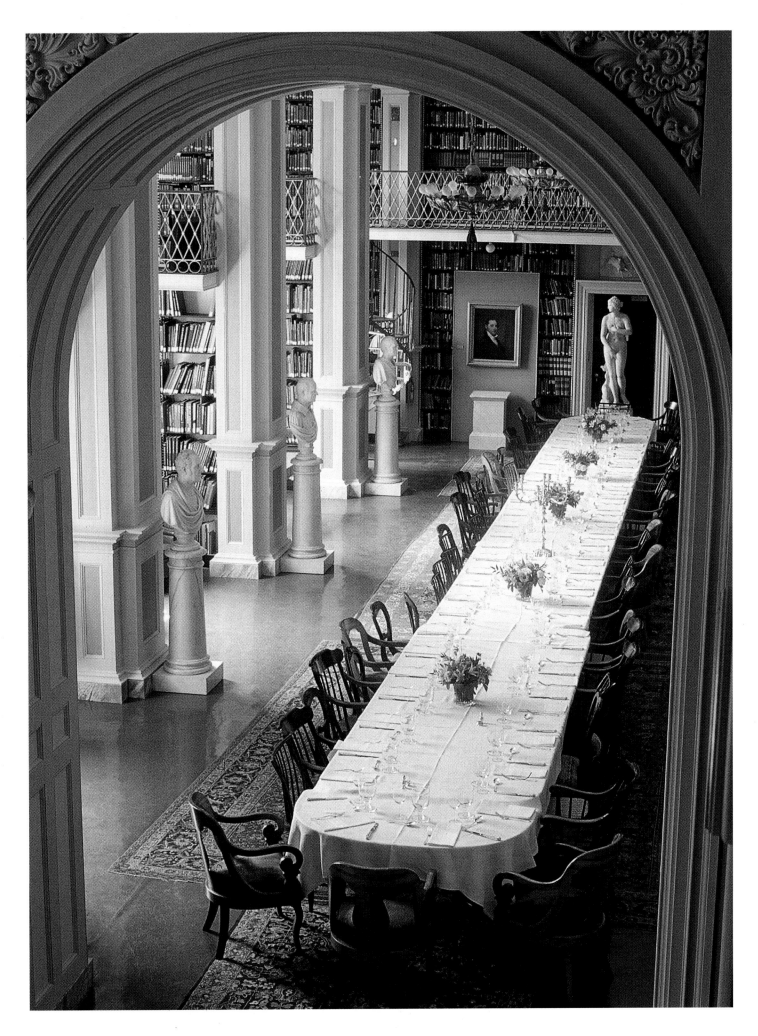

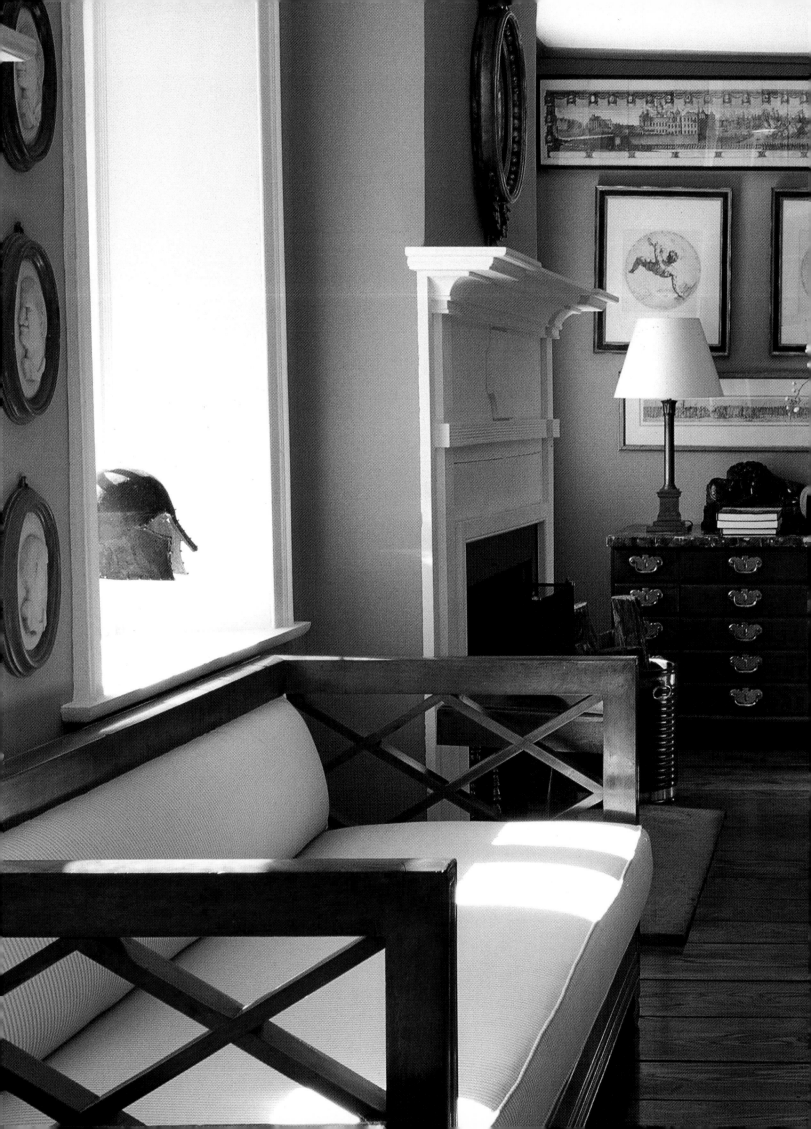

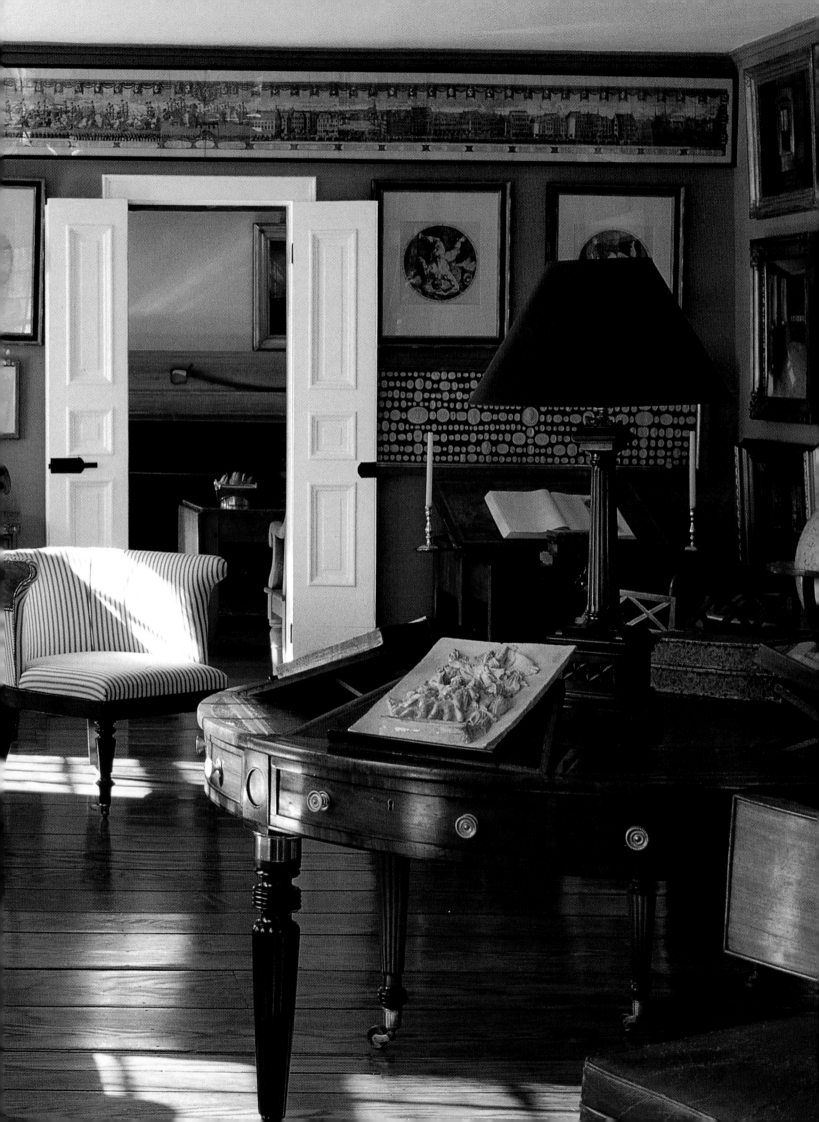

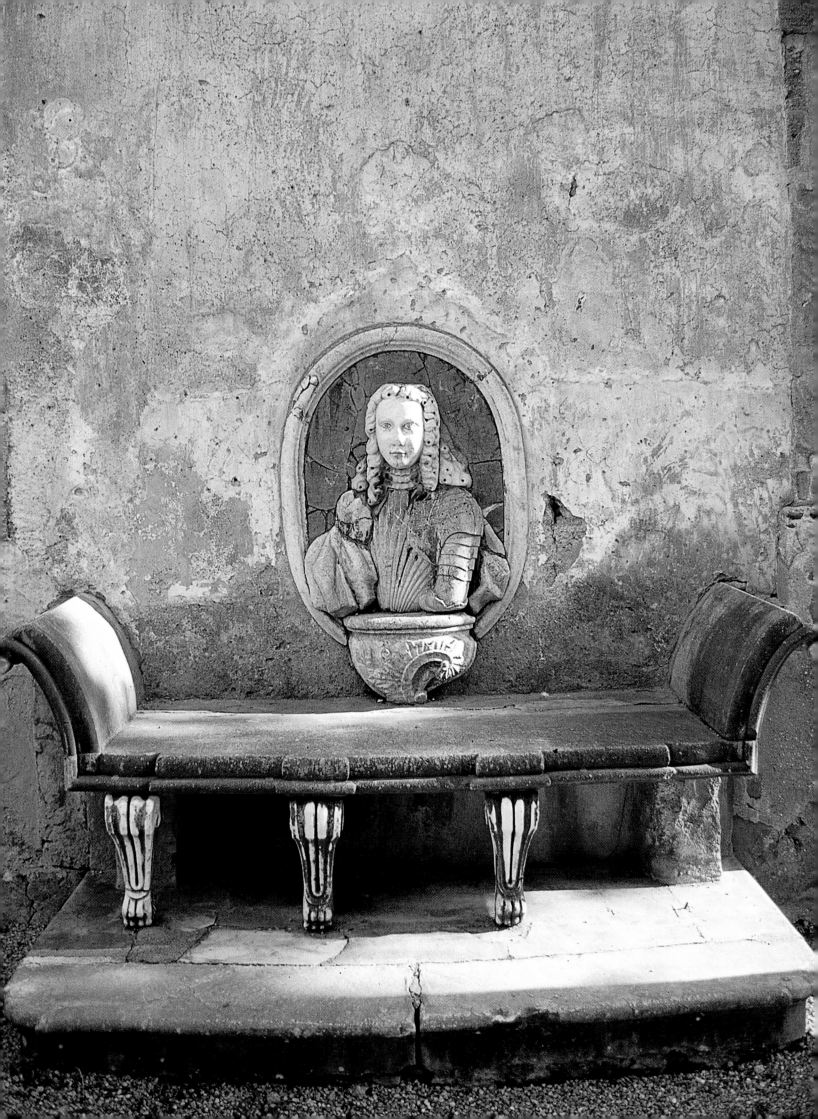

LE STYLE MÉDITERRANÉEN

MEDITERRANEAN STYLE

De la Provence à l'Italie, de l'Andalousie à la Grèce, dans le chant des cigales, la lumière d'un perpétuel été et le bleu de la mer, la Méditerranée mêle ses influences: colonnes antiques et jarres de terre, faïences jaspées et carrelages émaillés, bancs de pierre et radassiers, canapés paillés qui donnent leurs lettres de noblesse au style rustique provençal. De terrasses ourlées de lavande en tonnelles embaumées de jasmin, le voyage autour de la Méditerranée rappelle combien l'histoire de ses peuples est celle d'un brassage des hommes et d'un partage de savoirs et de savoir-faire depuis les temps anciens. La même blancheur des murs éblouit les îles grecques et les terrasses tunisiennes. L'ocre règne de l'Andalousie à l'Italie. Ces quinze dernières années ont vu l'explosion des vases d'Anduze, la renaissance du fer forgé, l'obsession des patines et des pigments. La tradition des boutis et des imprimés provençaux a été perpétuée et revisitée par la maison Souleïado. Le mariage du jaune et du rouge a été adopté dans les maisons de campagne du monde entier. Les îles grecques ont suscité le travail des designers qui ont affiné des gris-bleus, contrepoints élégants aux couleurs trop ardentes.

From Provence to Italy, from Andalusia to Greece, from the shrilling of cicadas to the light of endless summer days and the blue sea, the Mediterranean is composed of many different influences - ancient columns and jars, mottled earthenware and enamel tiles, stone benches and sofas with straw seats which exemplify rustic Provençale style. From terraces filled with lavender to arbours fragrant with jasmin, a trip around the Mediterranean reminds us that the history of it's people is one of intermingling of men and shared knowledge. The same white walls dazzle Greek Islands and Tunisian terraces while ochre prevails from Andalusia to Italy. The last fifteen years have seen the explosion of Anduze vases, the renaissance of wrought iron and an obsession with patinas and pigments. The House of Souleïado has perpetuated weaved covers and Provençale prints. The mixture of yellow and red has been adopted by country houses all around the world. The Greek Islands have inspired the work of interior decorators who have used greys and blues as elegant counterpoints to refine over fiery colours.

PAGE DE GAUCHE
En Sicile, dans les environs de Palerme, la petite ville de Bagheria abrite le palais de *Palagonia,* datant du XVIII⁰ siècle, et ses statues excentriques.

PAGE SUIVANTE
Aux alentours de Sabaudia, dans la région de Rome, la villa *Rocca del Circeo*, construite par l'architecte Tomaso Buzzi pour la comtesse Lily Volpi dans les années 60. Face à la mer Tyrhénienne, elle semble sortie d'un rêve.

LEFT PAGE
In Sicily. On the outskirts of Palermo, the small town of Bagheria houses the 18th century *Palagonia* palace and its excentric statues.

NEXT PAGE
Not far from Sabaudia, in the Rome region, the *Rocca del Circeo* Villa was built for Countess Lily Volpi in the sixties by architect Tomaso Buzzi. Facing the Tyrrhenian Sea, it is a fairy tale villa.

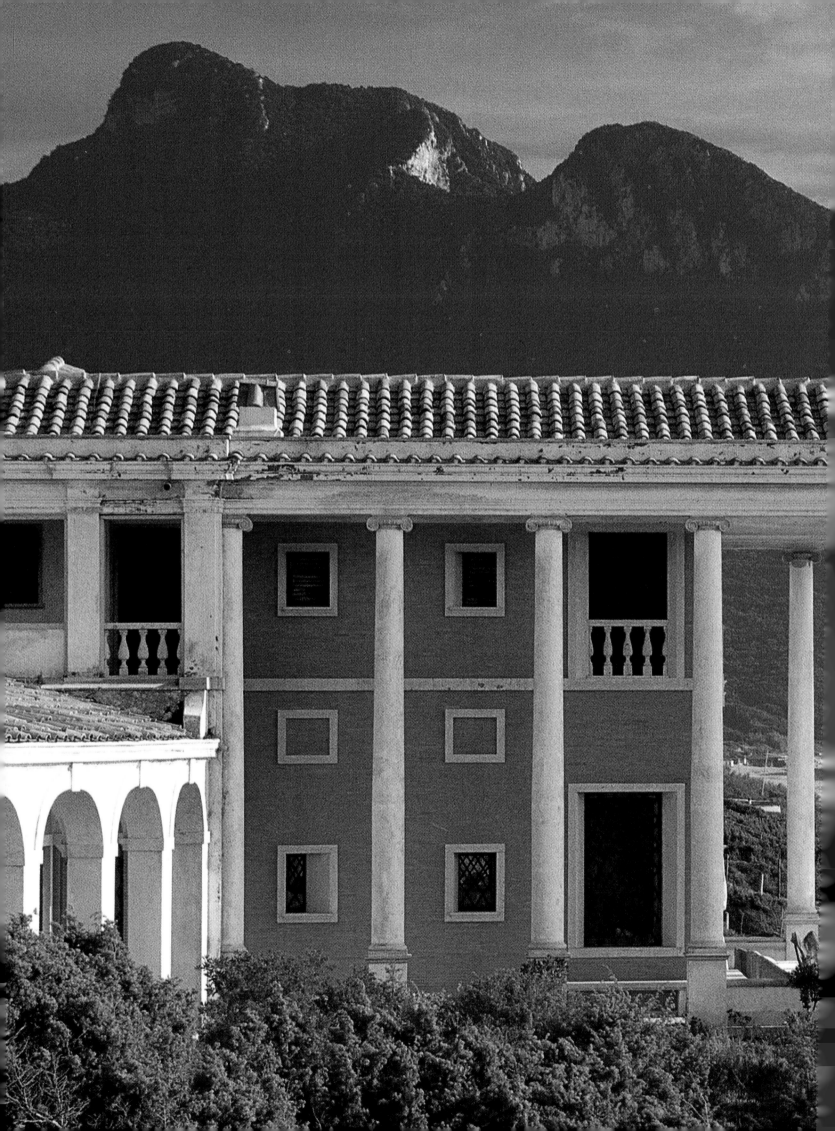

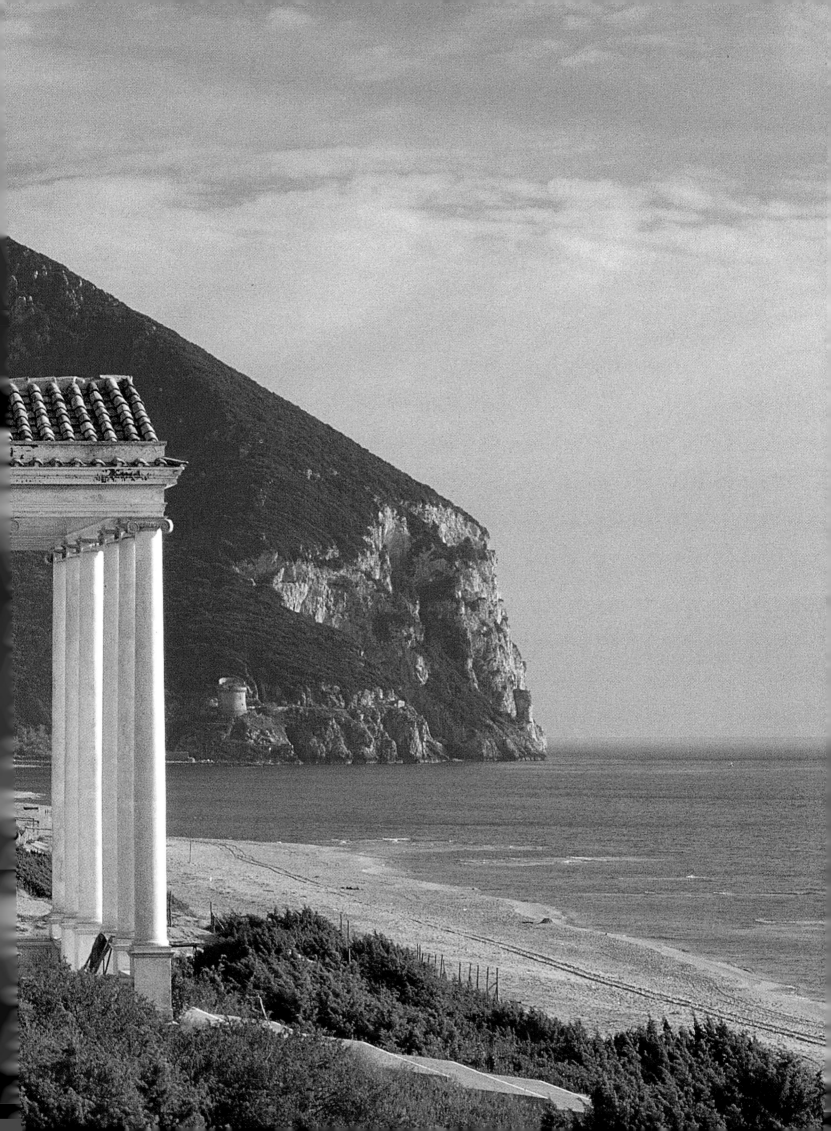

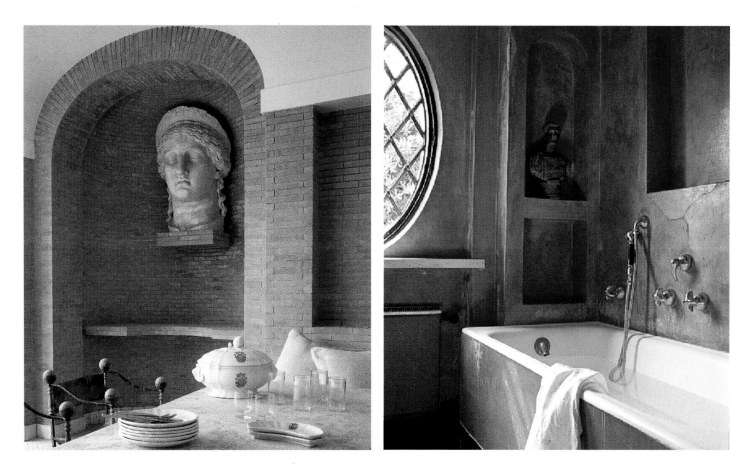

CI-DESSUS, DE GAUCHE À DROITE A la *Rocca del Circeo*, sur la terrasse couverte, la tête de Cléopâtre a été offerte
à la comtesse Volpi par le producteur de films Walter Wanger. Les murs en tadelakt de la salle de bains s'inscrivent dans l'esprit pompéien.
CI-DESSOUS En Grèce, dans l'île de Patmos, la terrasse de la maison XVIIᵉ d'une maison d'artiste.
Les murs blanchis à la chaux servent de dossier aux grands coussins de coton matelassé. Lanternes de cuivre et cascade de bougainvillées.
PAGE DE DROITE A l'extérieur de la *Rocca del Circeo*, de lourds rideaux de coton protègent de la chaleur.
PAGE SUIVANTE A Corfou, la terrasse de la maison des Rothschild. Banquette de pierre, chapiteaux de colonnes faisant office de tables basses.
Le gris bleuté des coussins va marquer le style des îles grecques des années 90.

ABOVE, FROM LEFT TO RIGHT At *Rocca del Circeo*, in the covered veranda, Cleopatra's head which
was given to Countess Volpi by film producer Walter Wanger. The tadelakt walls in the bathroom are inspired by Pompeian style.
RIGHT PAGE On the outside of *Rocca del Circeo*, heavy cotton curtains keep out the heat.
BELOW The terrace of a painter 17th century house on Patmos in Greece. Huge cotton quilted cushions rest against the whitewashed walls.
Copper lanterns and bougainvillea. **NEXT PAGE** The terrace at the Rothschild home in Corfu with its stone wall seat.
Colmumn capitals act as coffee tables. The bluish grey of the cushions, is a colour that has epitomized Greek Islands style in the nineties.

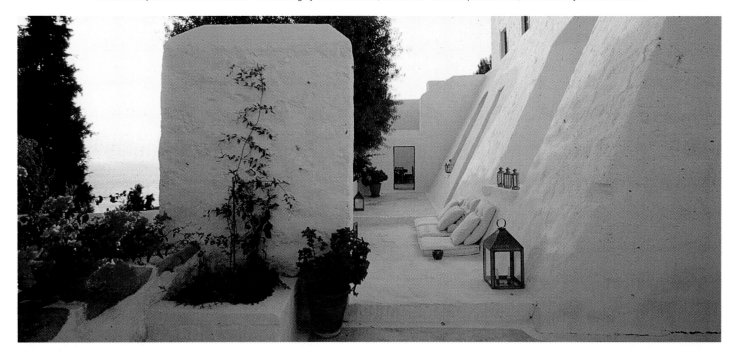

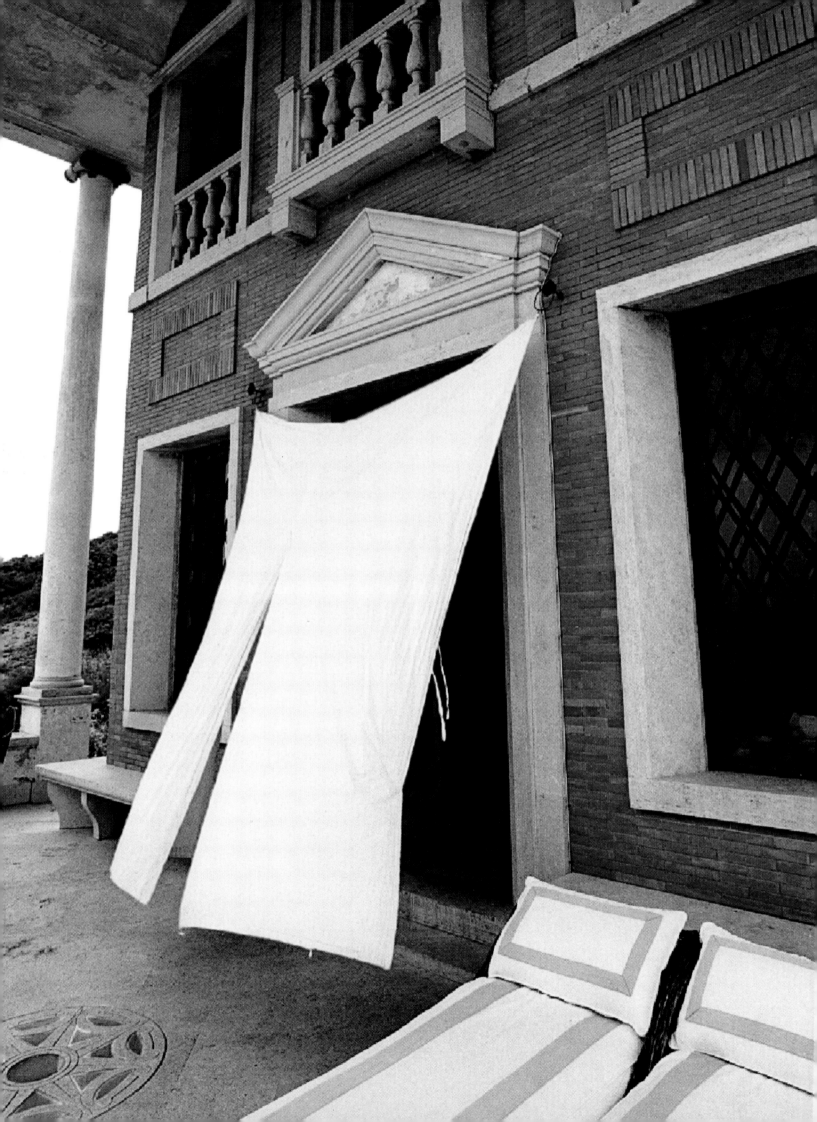

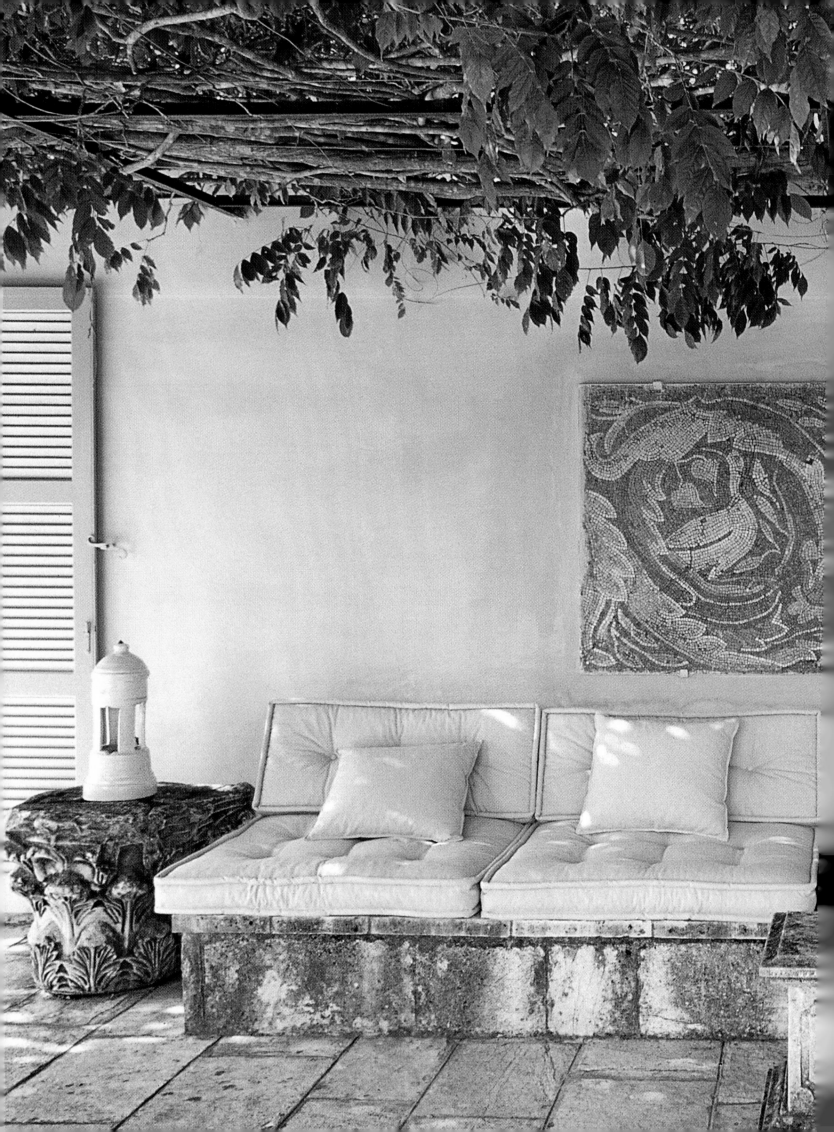

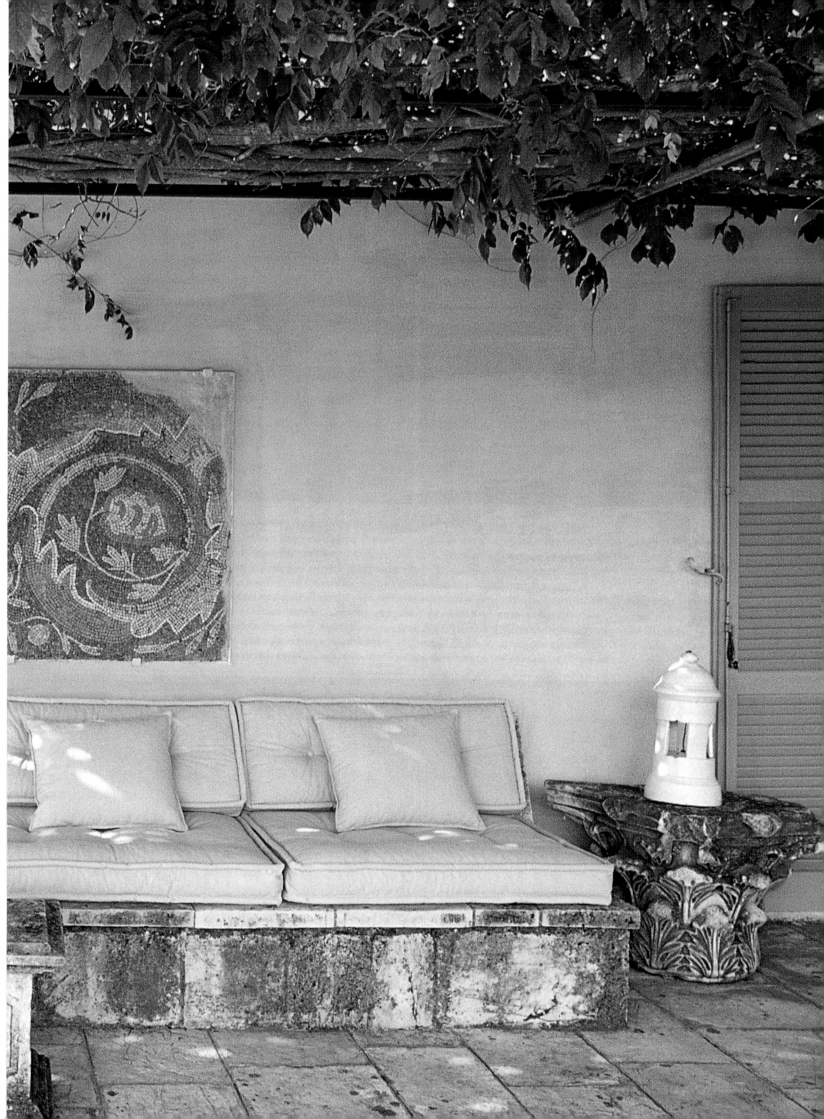

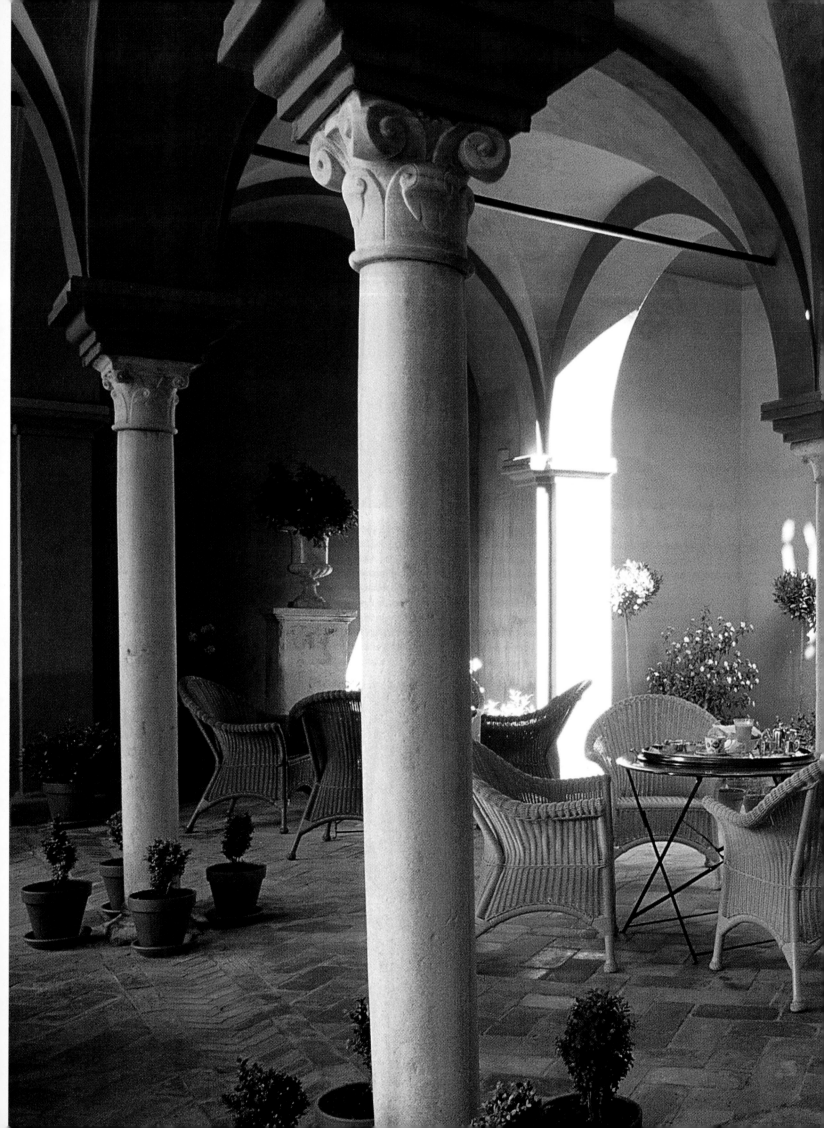

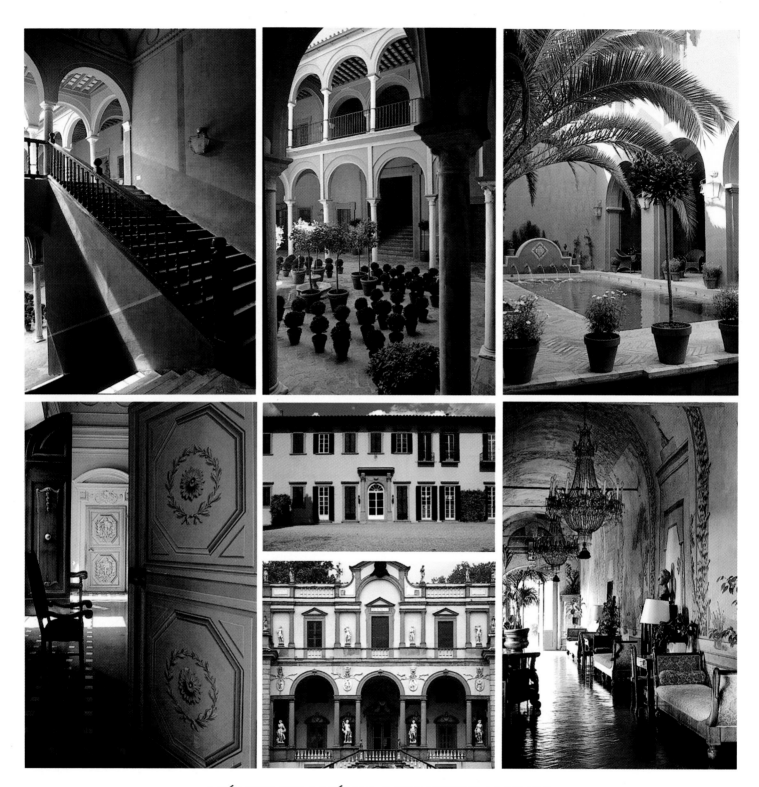

LE STYLE MÉDITERRANÉEN MEDITERRANEAN STYLE

PAGE PRÉCÉDENTE

En Espagne, un patio de l'hôtel *Casa de Carmona*
dans les environs de Séville.

CI-DESSUS, DE GAUCHE À DROITE

À la *Casa de Carmona*, enchantement de l'ocre dans l'escalier
de chêne ponctué d'azulejos. Patio et piscine intérieure
pour se détendre. En Italie, trompe-l'œil florentin habillant les portes.
Façade de la villa *Mansi,* aux alentours de Lucques.
Près de Florence, la galerie de la villa *Viloresi*. Classée monument
national, elle est aussi un hôtel de charme.

PREVIOUS PAGE

Spain. A patio in *Casa de Carmona* hotel
on the outskirts of Seville.

ABOVE, FROM LEFT TO RIGHT

At the *Casa de Carmona*, the wonderful ochre colour
of the oak staircase which is punctuated with azulejos. A patio
and indoor pool for relaxation. In Italy, Florentine
trompe-l'œil decorates the doors. The facade of *Mansi* Villa
on the outskirts of Lucques. Not far from Florence,
the gallery of the *Viloresi* villa, a listed building and hotel.

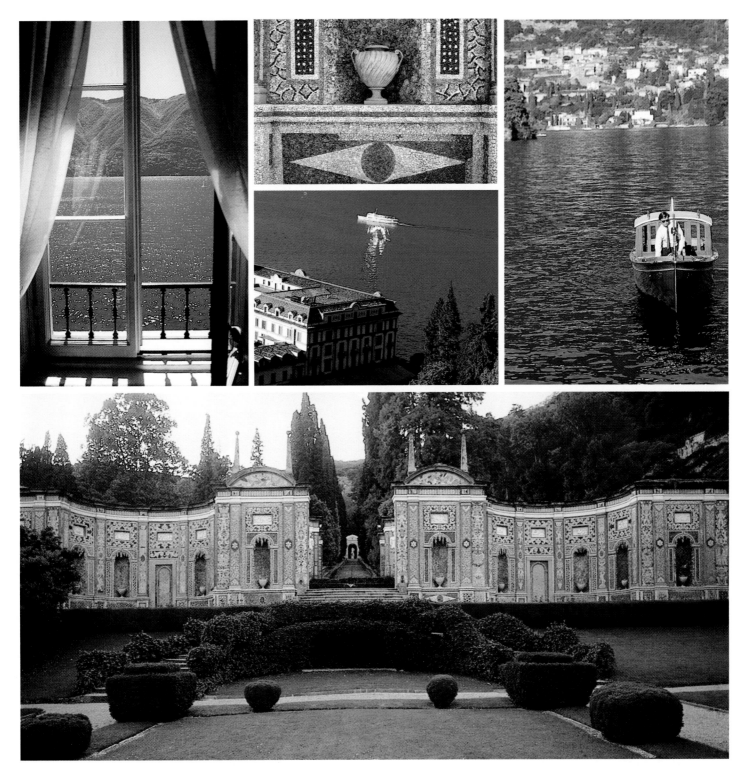

CI-DESSUS, DE GAUCHE À DROITE

En Italie, à l'hôtel de la *Villa d'Este*, la suite 318, avec vue sur le lac de Côme.
Le bleu du lac a inspiré la décoratrice, Madame Droulers, à créer
un «bleu Villa d'Este». Détail du *Mosaico* dans le parc. La *Villa d'Este*, depuis les
fortifications. Le maître des lieux, Jean-Marc Droulers, dans son bateau.

Dans le parc, le *Mosaico*: cette folie du XVIIIᵉ siècle a été
superbement restaurée par les propriétaires de la *Villa d'Este* sous le contrôle des
Beaux-Arts italiens. Une opulence baroque avec,
au fond de la perspective, la statue d'Hercule sculptée au XVIIIᵉ.

PAGE SUIVANTE

En Italie, la Toscane révèle des paysages de peintures de la Renaissance.
Ici, les fameuses crêtes au sud de Sienne, entre Presciano et Asciano.

.ABOVE, FROM LEFT TO RIGHT

The *Villa d'Este* hotel in Italy. Suite 318 has a view of Lake Como.
The blue of the lake inspired Madame Droulers, the interior
decorator, to design a "Blue Villa d'Este". Mosaico in the park. View of *Villa d'Este*
from the fortifications. Jean-Marc Droulers, the owner, in his boat.

The *Mosaico* in the park. Under the watchful eye
of the Italian Bellas Artes, the folie of the 18 th century has been superbly
restored by *Villa d'Este*. Baroque opulence and, at the far
end of the perspective, a statue of Hercules sculpted in the 18ᵗʰ century.

NEXT PAGE

In Italy, the Tuscany region resembles landscapes in Renaissance paintings. Here,
the famous mountains south of Siena, between Presciano and Asciano.

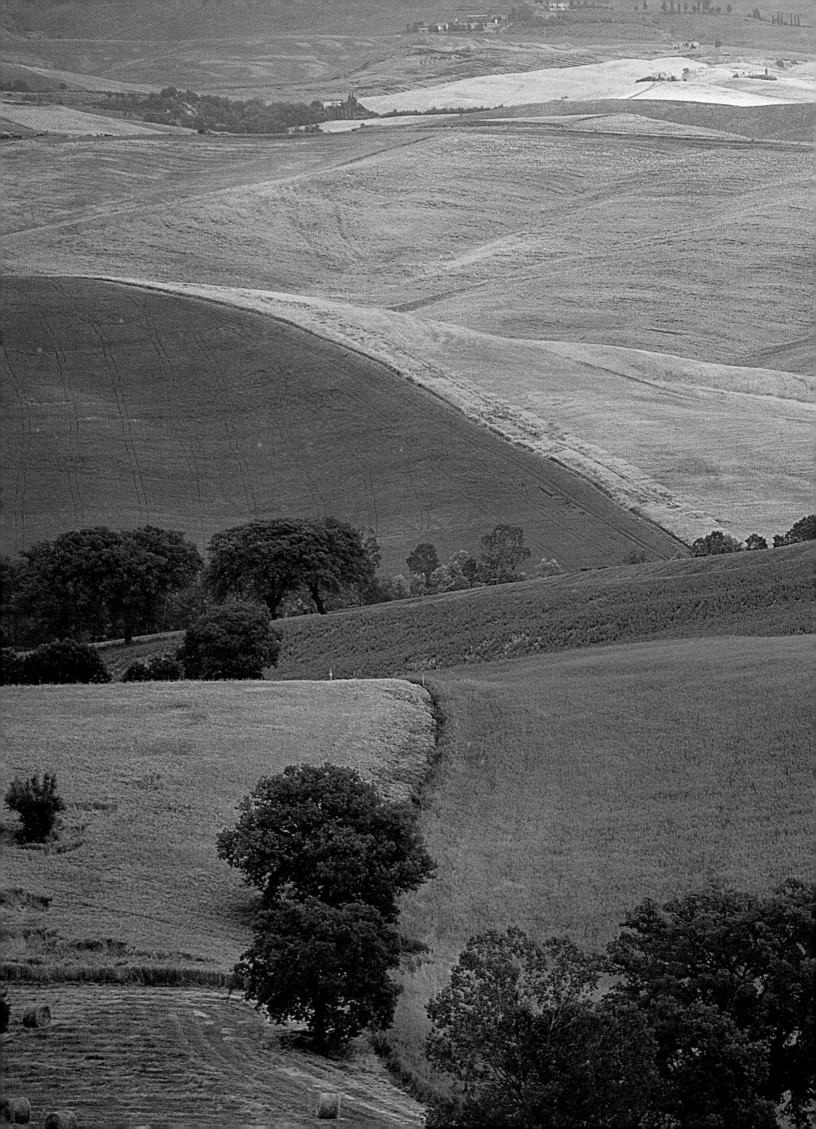

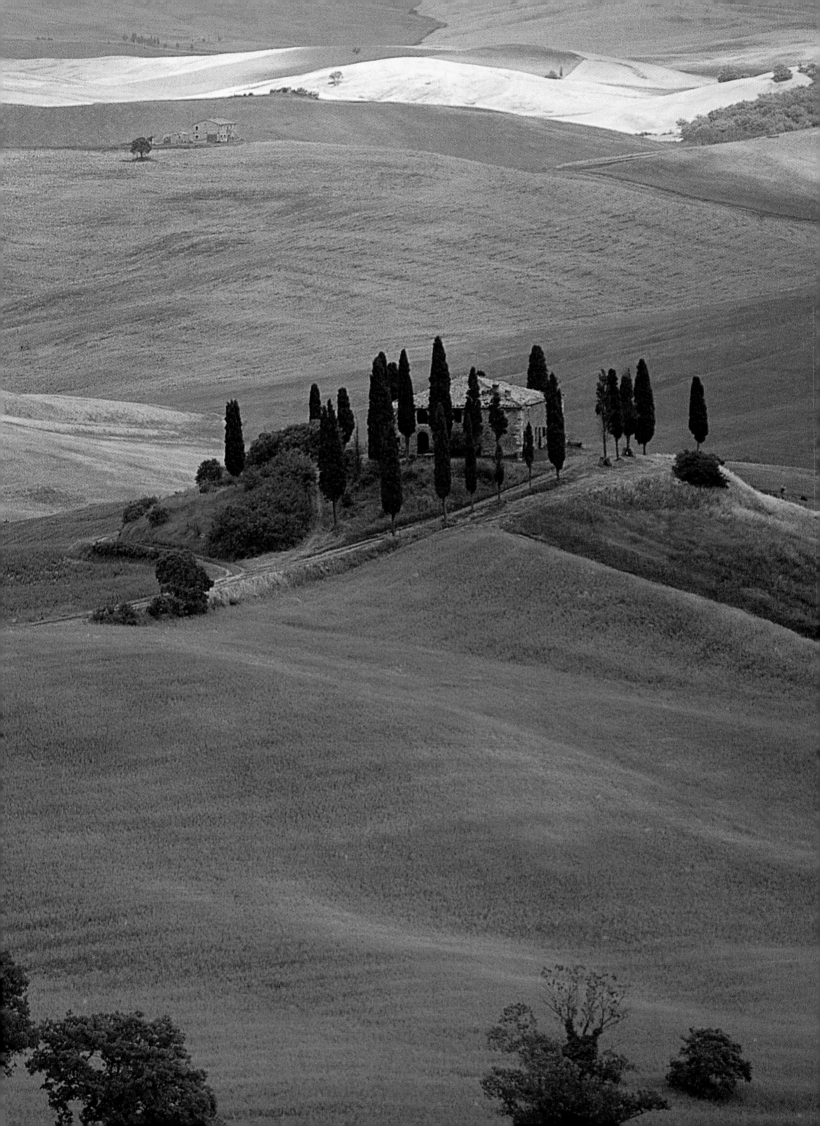

LE STYLE MÉDITERRANÉEN MEDITERRANEAN STYLE

CI-DESSOUS, DE GAUCHE À DROITE

Dans cette maison provençale, le salon exposé au nord
a été repeint en ocre rouge. Sur le sol, recouvert
d'une calade de petits galets de la Durance pris dans le ciment,
kilim turc. Lit transformé en canapé recouvert de toile
à matelas et de couverture piquée et tabouret années 40 en corde.
Dans une bastide du Lubéron, paire de lits provençaux
recouverts de tissu fleuri. Sur les tables de nuit, lampes
en bois peint. Dans l'antichambre,
sur la table Louis XV, buste de Buffon et toile de Boussac.

BELOW, FROM LEFT TO RIGHT

In this Provençal House, the North facing lounge
has been repainted in a red ocre colour. A Turkish kilim on the floor
covers with a design of small pebbles from
the Durance region. A bed has been converted into a sofa and covered
with a quilt. 1940's stools made
from rope. In a country house in the Luberon region, a pair of Provençal
beds decorated with chintz.
On the bedside tables, lamps made from painted wood. In the anteroom,
a Buffon bust on a Louis XV table. Above a Boussac painting.

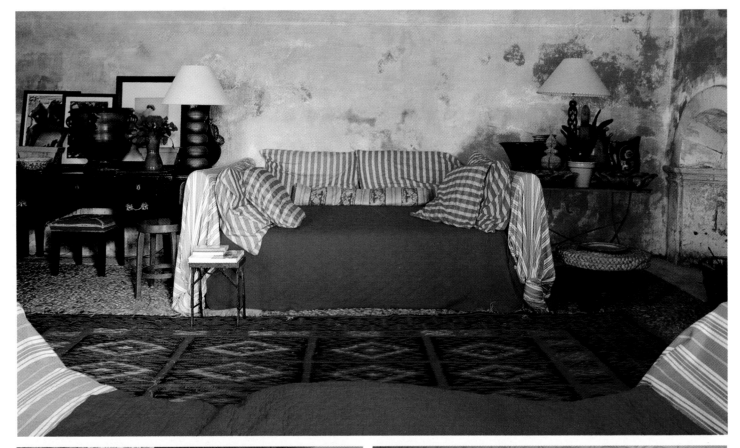

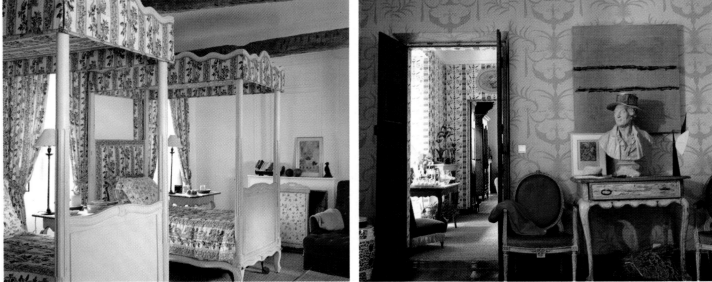

PAGE DE DROITE

Sur le palier de cette maison provençale, deux fauteuils en cannage de cuir
de Mies Van Der Rohe et lustre des années 40 en fer forgé.

RIGHT PAGE

On the landing in this Provençal house, two armchairs caned in leather
(Mies Van Der Rohe) and a 40's wrought iron chandelier.

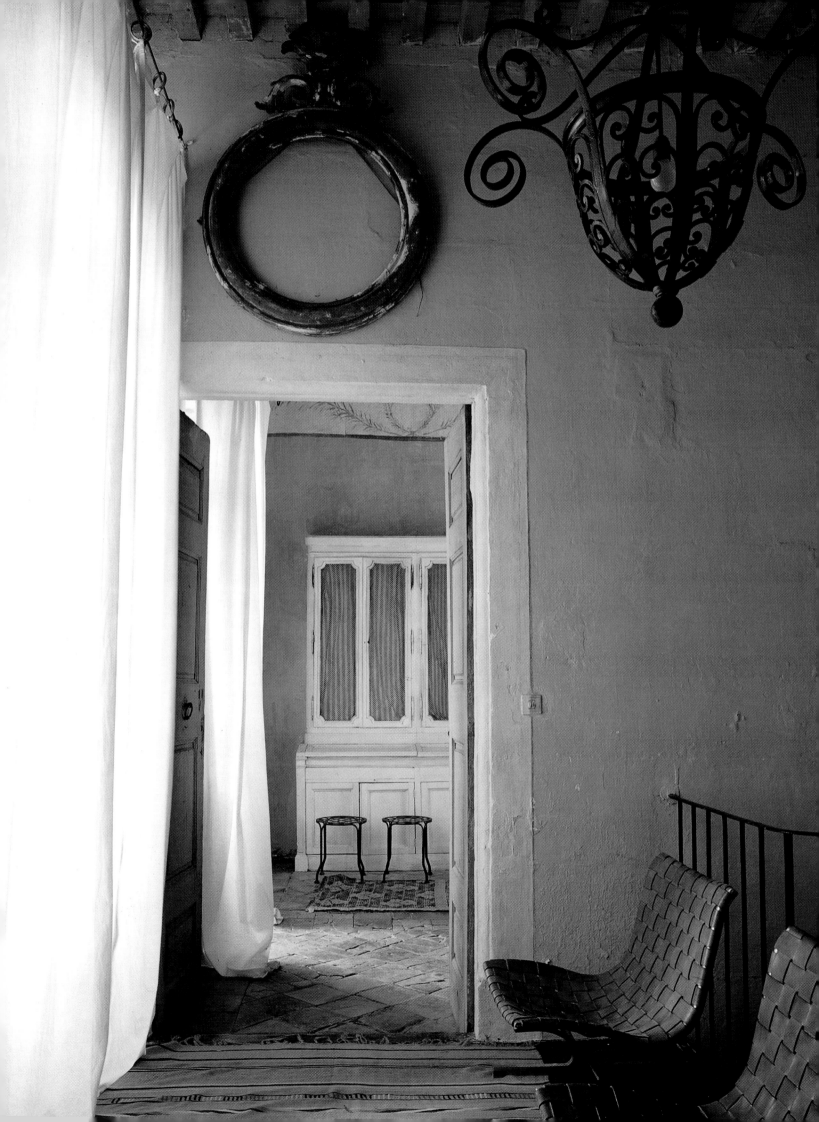

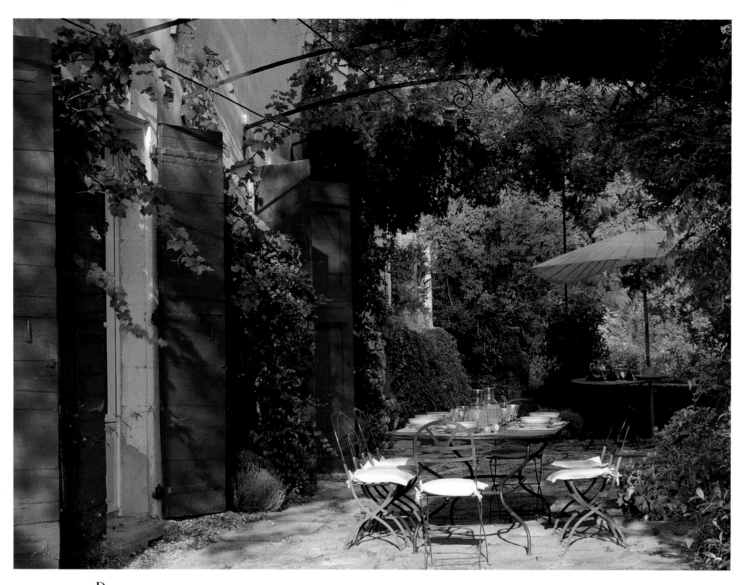

CI-DESSUS Dans le Lubéron, la décoratrice Anne-Marie de Ganay a transformé les vestiges d'un cloître en pergola où poussent chèvrefeuille, jasmin et glycine.
CI-DESSOUS DE GAUCHE À DROITE Dans une bastide provençale, un balcon a été recyclé en console et accueille des céramiques de Vallauris et Dieulefit. Table et chaises longues en fer forgé rappellent l'importance de ce matériau dans les régions méditerranéennes.
ABOVE In the Luberon region, interior decorator Anne-Marie de Ganay has transformed the remains of a cloister where honeysuckle, jasmine and wisteria grow. **BELOW FROM LEFT TO RIGHT** In a Provencal country house, a console made from wrought iron from a balcony displays Vallauris and Dieulefit ceramics. The table and deckchairs remind us of the prevalence of wrought iron in Mediterranean regions.

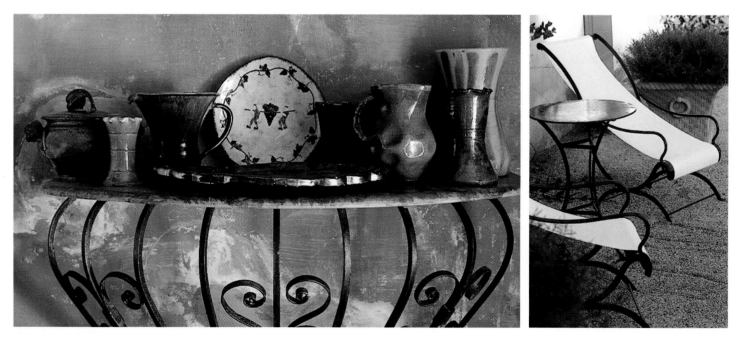

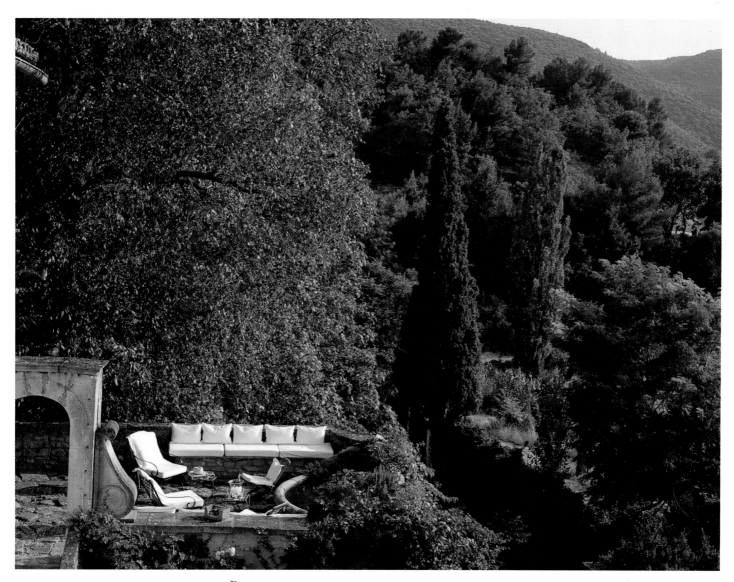

CI-DESSUS Dans le Lubéron, Anne-Marie de Ganay a voulu de part et d'autre de la terrasse,
deux banquettes de pierre qui improvisent un salon.
CI- DESSOUS, DE GAUCHE À DROITE Vase d'Anduze en terre vernissée et à guirlandes.
Coupes en faïence jaspée.
ABOVE Anne-Marie de Ganay in the Luberon region ordered two stone wall seats built on the terrace.
BELOW, FROM LEFT TO RIGHT Anduze glazed clay vase with a garland. Mottled earthenware bowls.

147

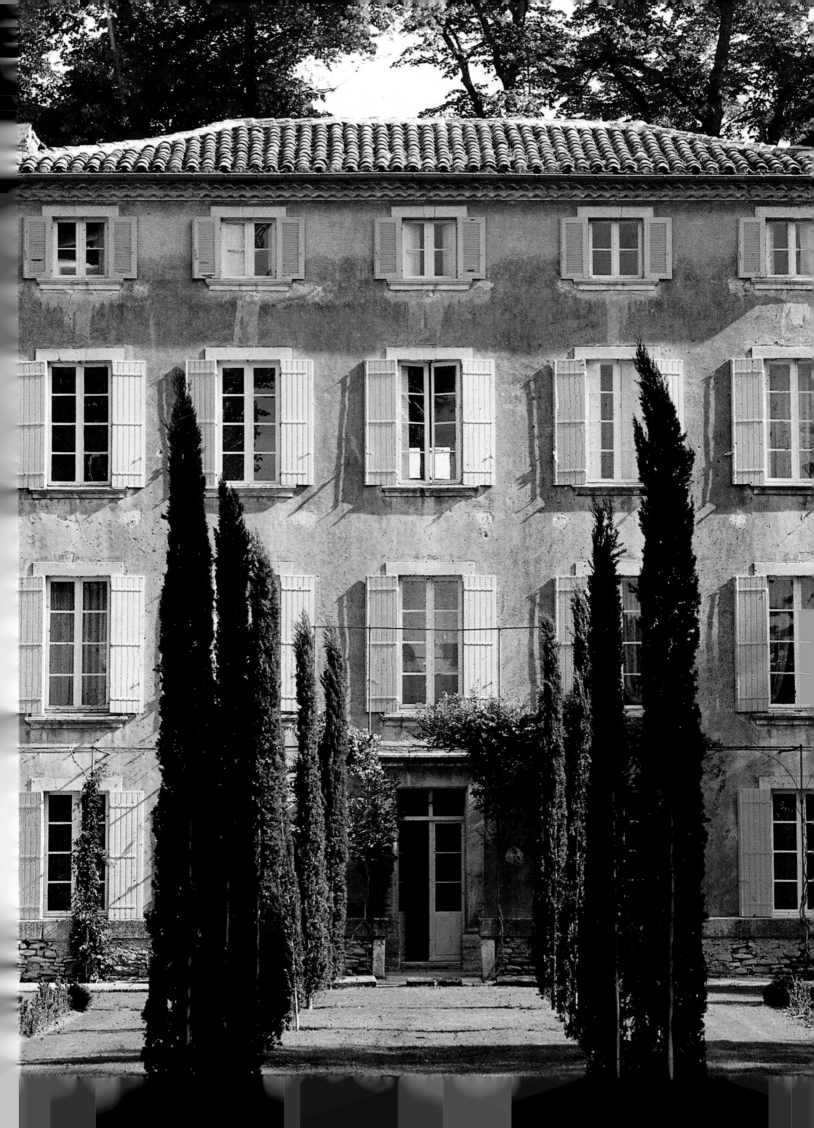

PAGE DE GAUCHE

Dans le Lubéron, la façade du château
de l'*Ange*, où la brodeuse
Edith Mézard a installé son atelier.
Avec, côté jardin, une allée
de cyprès qui accentue la rigueur architecturale.

CI-DESSUS, DE GAUCHE À DROITE

Au château de l'*Ange*,
la porte d'entrée et sa lanterne en fer forgé.
La salle à manger
d'été avec sa grande table de ferme
et ses chaises de jardin habillées de lin coloré.
En Arles, au *Muséon Arlaten*,
tableaux de Léo Lelée, peintre des Arlésiennes.
Terres cuites aux *Poteries
Méditerranéennes*. A Tarascon, costumes
traditionnels au musée *Charles
Deméry*. Poteries aux formes et couleurs
variées au *Muséon Arlaten*.
En Arles, le restaurant *Chez Bob*
propose une cuisine camargaise
de grande qualité.

LEFT PAGE

In the Lubéron, the facade of the château
de l'*Ange* which embroiderer
Edith Mézard has into made her studio.
Outside, in the garden, a row
of cypress trees accentuates the strict
architectural lines.

ABOVE, FROM LEFT TO RIGHT

At the château de l'*Ange*,
the original front door and a wrought iron
procession lamp. The summer dining
room with a large farm table and garden chairs
upholstered in coloured linen.
At the *Arlaten Museum* in Arles, paintings by
Léo Lelée, the locals' favourite painter.
Earthenware objects at *Poteries Mediterranean*.
Traditional dresses at the *Charles Demery*
museum in Tarascon. Various shapes and shades of
pottery at the *Arlaten Museum*. In Arles,
the *Chez Bob* restaurant offers typical Camargue
cuisine côf the highest quality.

PAGE PRÉCÉDENTE, DE GAUCHE À DROITE Faïence jaspée, carrelage en terre cuite émaillée et galons de percale (Souleïado) illustrent la vitalité de l'artisanat en Provence.
CI-DESSUS, DE GAUCHE À DROITE Le classique vase d'Anduze en terre émaillée jaspée. Assiettes en terres mêlées. Sur un fauteuil provençal ancien, mariage de tissus (Souleïado).
CI-DESSOUS, DE GAUCHE À DROITE A Aix-en-Provence, heurtoir d'une demeure noble. Le pavillon *Vendôme*, folie du XVIIᵉ. A l'Isle-sur-La-Sorgue, céramiques des années 50 dessinées par Georges Jouve devant une courtepointe piquée en coton rayé recouvrant les murs. A Bonnieux, au cœur du Lubéron, la bastide de *Capelongue* est un hôtel de charme aux douces patines réalisées par Marina Loubet. Les pains fantaisie du boulanger Michel Monfort, en Arles. Jacques Bon, manadier passionné et propriétaire du mas de *Peint*.

PREVIOUS PAGE, FROM LEFT TO RIGHT Mottled earthenware, enamel terracotta tiles and chintz braids (Souleïado) illustrate the vitality of the craft industry in Provence.
ABOVE FROM LEFT TO RIGHT The classic enamel earthenware Anduze vase. A selection of earthenware plates. Various different fabrics (Souleïado) on an antique Provençal armchair.
BELOW FROM LEFT, TO RIGHT In Aix-en-Provence, the door knocker of an aristocratic residence. The *Vendôme* pavillion, a folie in the 17 th century. At Isle-sur-La Sorgue, ceramics from the 1950's, designed by Georges Jouve, in front of a wall covered with courtepointe striped cotton quilt. At Bonnieux, in the heart of the Lubéron, the *Capelongue* country house is a charming hotel decorated with soft patinas by Maria Loubet. In Arles, baker Michel Monfort's novelty bread. Jacques Bon, owner of the *Peint* farmhouse, with some of his beloved horses.

LE STYLE MÉDITERRANÉEN MEDITERRANEAN STYLE

CI-DESSOUS, DE GAUCHE À DROITE A Aix-en-Provence, détail d'une porte en chêne sculpté. La cour d'entrée de *Val Joanis*, a été réalisée avec les pavés de la Durance. Sur un superbe boutis chiné chez un antiquaire de Pertuis, un pichet d'Apt de la fin du XVIIIᵉ. Vue sur le village de Bonnieux depuis la piscine de l'hôtel de *Capelongue*. En Arles, *"La Farandole"*, de Léo Lelée, exposée au *Muséon Arlaten*. Coucher de soleil à *Val Joanis*, en Avignon .

BELOW, FROM LEFT TO RIGHT In Aix-en-Provence, a sculpted oak detail on a door. The entrance to *Val Joanis* is covered with cobblestones from the Durance region. An Apt jug, dating from the 18th century, placed on a superb boutis found in an antiques shop in Pertuis. A view of Bonnieux village from the *Capelongue* swimming pool. In Arles, Léo Lelées's *"La Farandole"* exhibited at the the *Arlaten* museum. In Avignon, sunset at *Val Joanis* and candleholders.

PAGE SUIVANTE, DE GAUCHE À DROITE Boutis de mariage en coton et cigale en marbre du XIXᵉ. Boutis du XIXᵉ en soie réversible sur une banquette des années 40 recouverte de lin.

NEXT PAGE, FROM LEFT TO RIGHT Cotton wedding boutis and a cicada in 19th century marble. Reversible silk boutis from 19th century on a 1940's seat covered in linen.

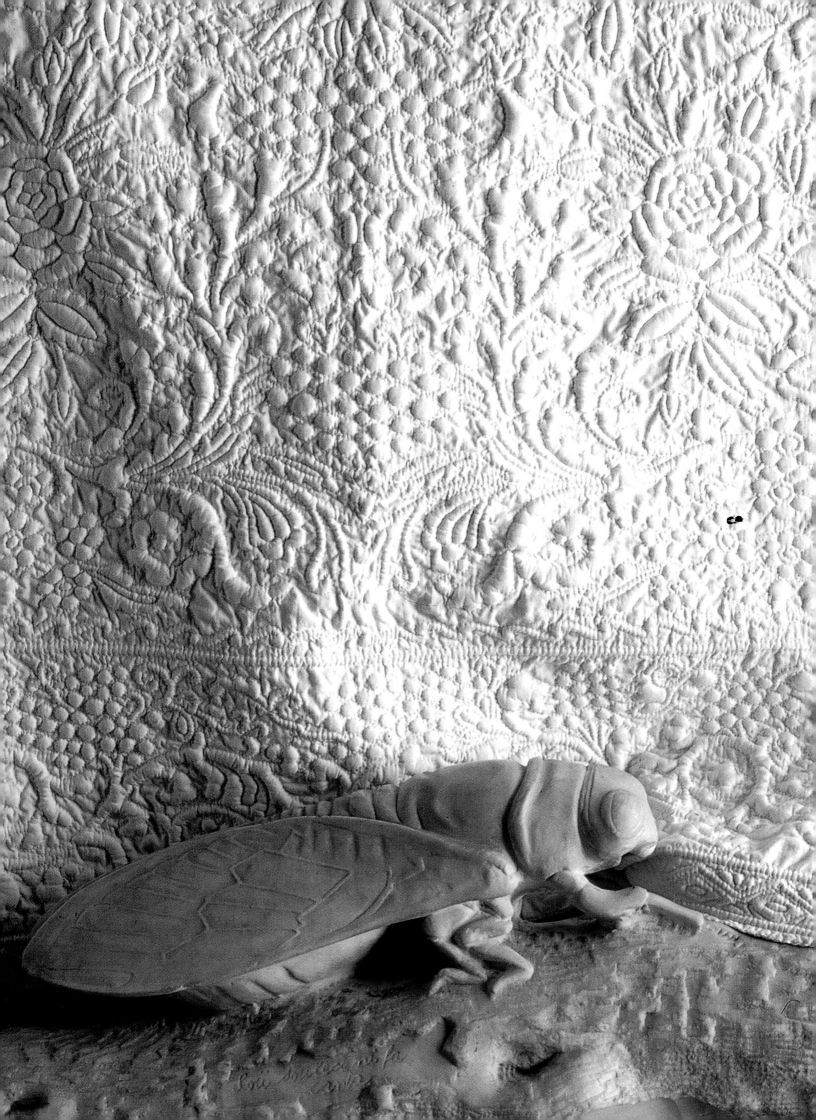

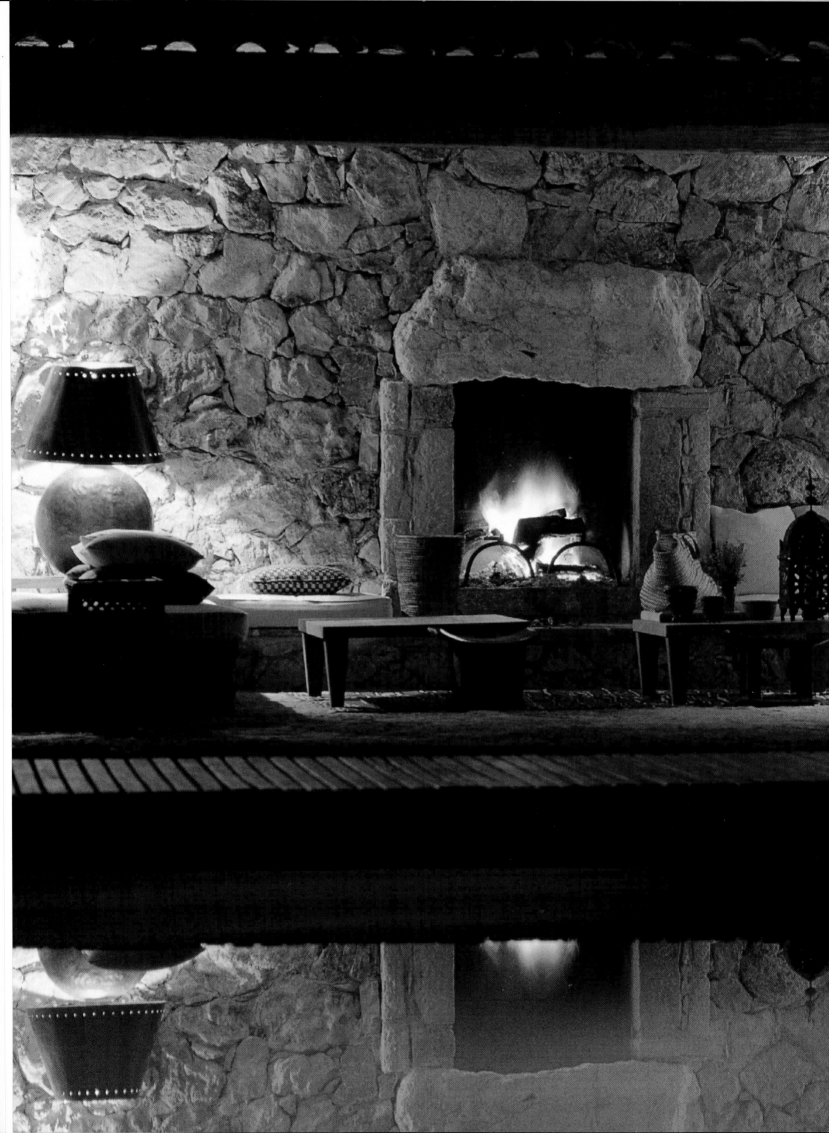

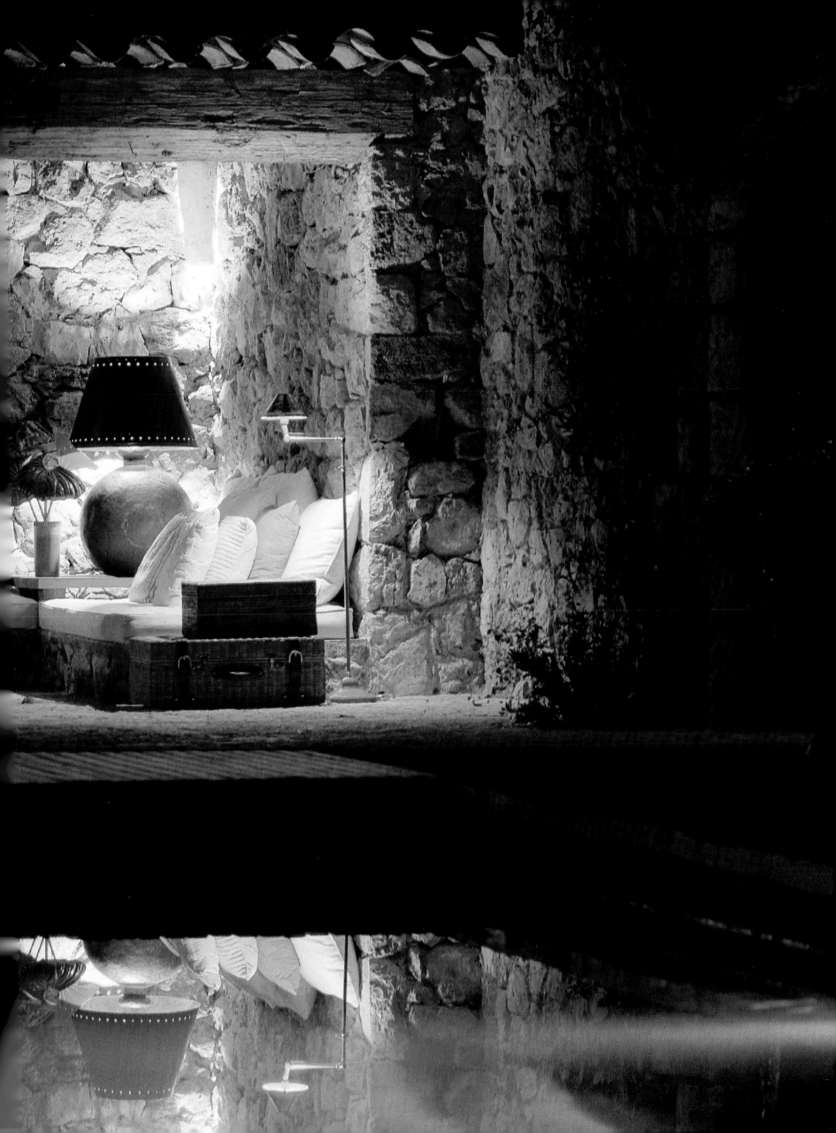

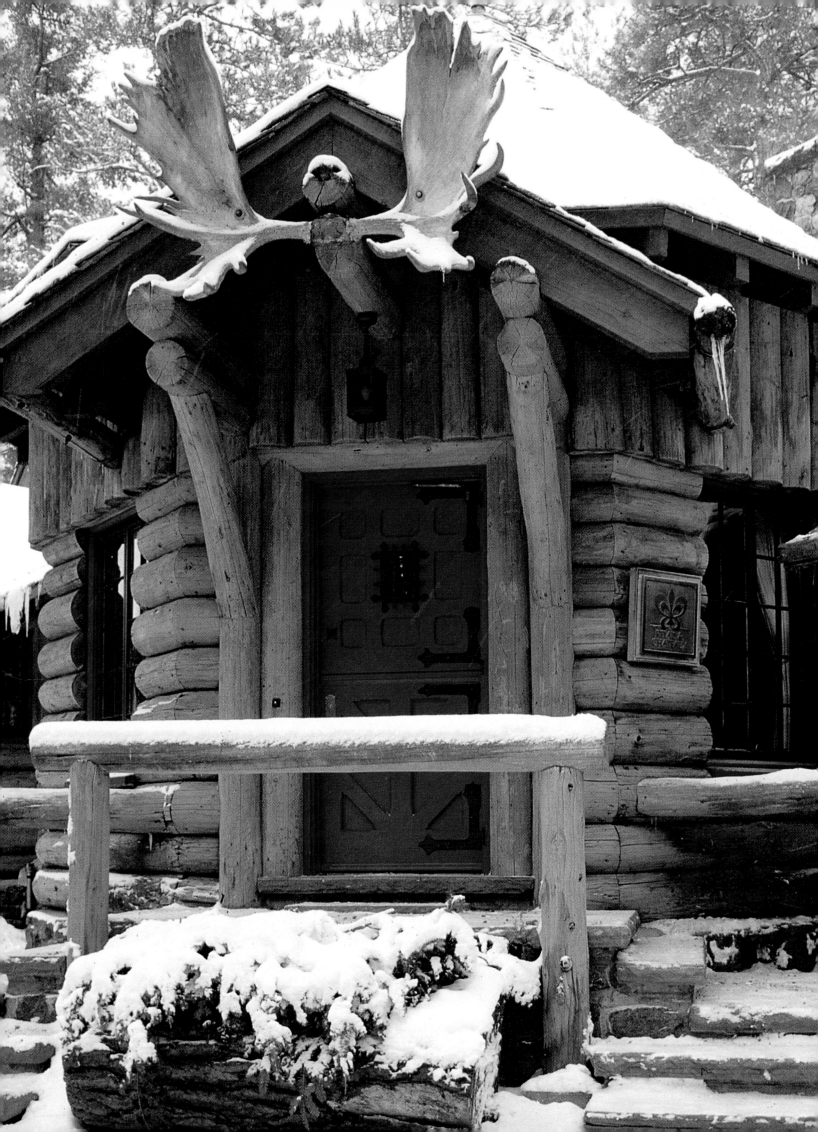

LE STYLE
MONTAGNE
MOUNTAIN
STYLE

Des monts Adirondacks, aux Etats-Unis, au Tyrol, en passant par Megève, Chamonix, en France, et Klosters en Suisse, le style montagne slalome avec superbe, entre cabane de trappeurs ultra-sophistiquée et chalet tyrolien encore vibrant de traditions. Pin, bouleau, cèdre... Le bois règne. Il définit des caractéristiques du style: la chaise valaisane, la stube (salle à manger) tyrolienne, le bain nordique. Avec, en refrain, rondins ou panneaux qui tapissent les murs. Tout respire une écologie maîtrisée, révélatrice d'une très ancienne harmonie de l'homme avec la nature sauvage et glacée. La pierre protège les maisons de la neige et s'impose en cheminées monumentales. Des écossais aux chevrons, des plaids aux tentures, les tissus jouent un rôle décisif pour créer l'atmosphère la plus douillette possible au retour d'une journée de ski ou d'une partie de pêche. D'anciens trophées de chasse sont souvent présents. Le style montagne n'est pourtant pas figé. Au gré de la création d'hôtels de charme et de chalets luxueux par des passionnés raffinés, les influences se mêlent. Ici, les Adirondacks inspirent un hôtel à Megève. En Suisse, la neige scintille avec les miroirs vénitiens et les lustres en cristal. Ailleurs, on transporte une maison finlandaise dans la vallée de Chamonix, qui découvre ainsi la puissance des lignes nordiques.

From the Adirondack mountains in America to the Tyrol, Megève, Chamonix, in France, and Klosters in Switzerland, mountain style zigzags superbly between ultra chic trappers' cabins and ultra traditional Tyrolean chalets. Whether pine, birch or cedar, wood rules and defines the characteristics of mountain style - the Valais chair, the Tyrolean stube (dining room), or the Nordic bath, and not forgetting the logs and wooden panelling that cover the walls. Everything represents a mastery of ecology and reveals the strong band man has always had with icy and unpredictable environments. Stone, imposing when used for fireplaces, protects a home from the surrounding snow. Fabrics like tartan are used to create the cosiest of atmospheres to relax in after a day of skiing or fishing. If antique hunting trophies are often displayed, mountain style is anything but rigid or fixed. Thanks to the growing number of charming hotels and luxury chalets, designed by people with extremely refined taste, various different influences are present in mountain style. The Adirondacks, for example, have inspired a hotel in Megève. In Switzerland, the snow resonates with Venetian mirrors and crystal chandeliers. Elsewhere, one has transported a Finnish style house to the Chamonix valley, which discovers the strength of Nordic architecture.

PAGE DE GAUCHE
Au nord de l'Etat de New York, l'ancien chalet de la famille Rockefeller, construit en 1933, a été transformé en hôtel de charme, *The Point*, en 1980. Ici, architecture de rondins digne des contes de fées: l'entrée du pavillon principal est surmontée de majestueux bois d'élan.

PAGE SUIVANTE
Au *Point*, la terrasse du pavillon principal sous la neige des monts Adirondacks.

LEFT PAGE
North of New York State, the former chalet belonging to the Rockefeller family, built in 1933, was transformed into *The Point*, a charming hotel, in 1980. The logs give the chalet a fairytale look. The main entrance is topped by a magestic elk sculpture.

NEXT PAGE
At *The Point*, the terrace of the main pavillion under the snow of the Adirondacks.

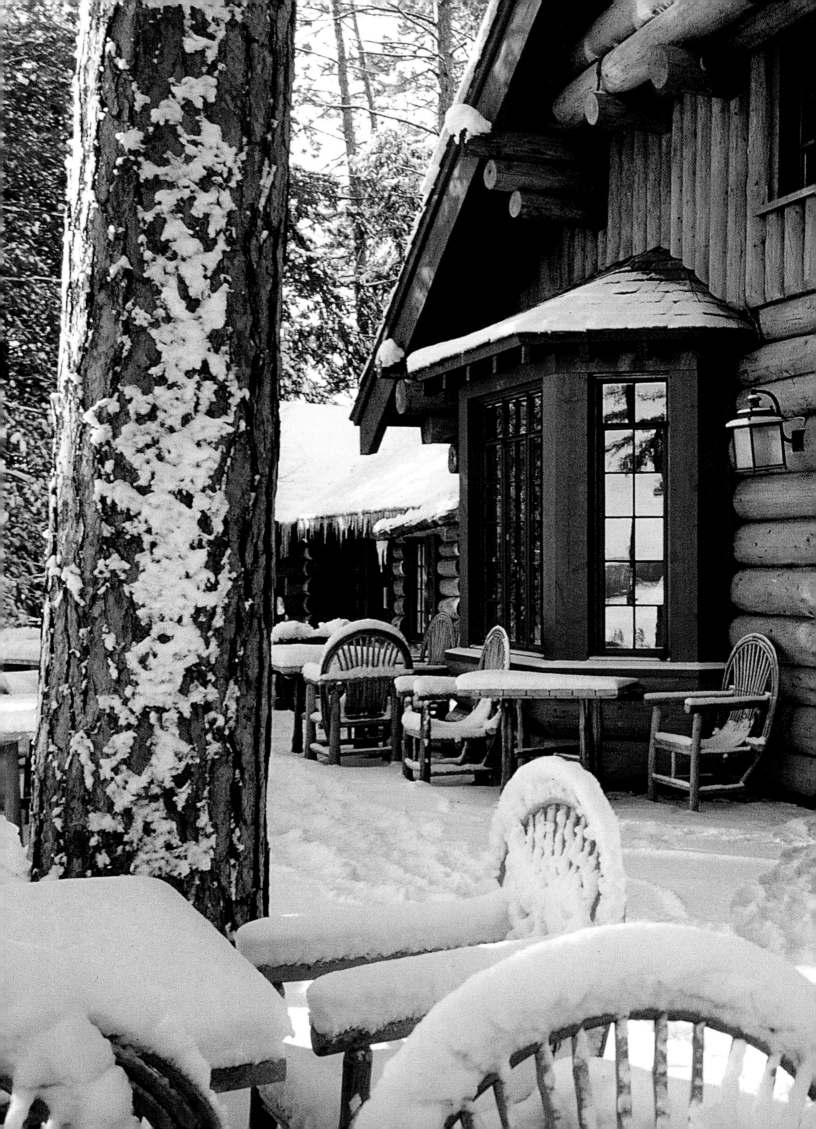

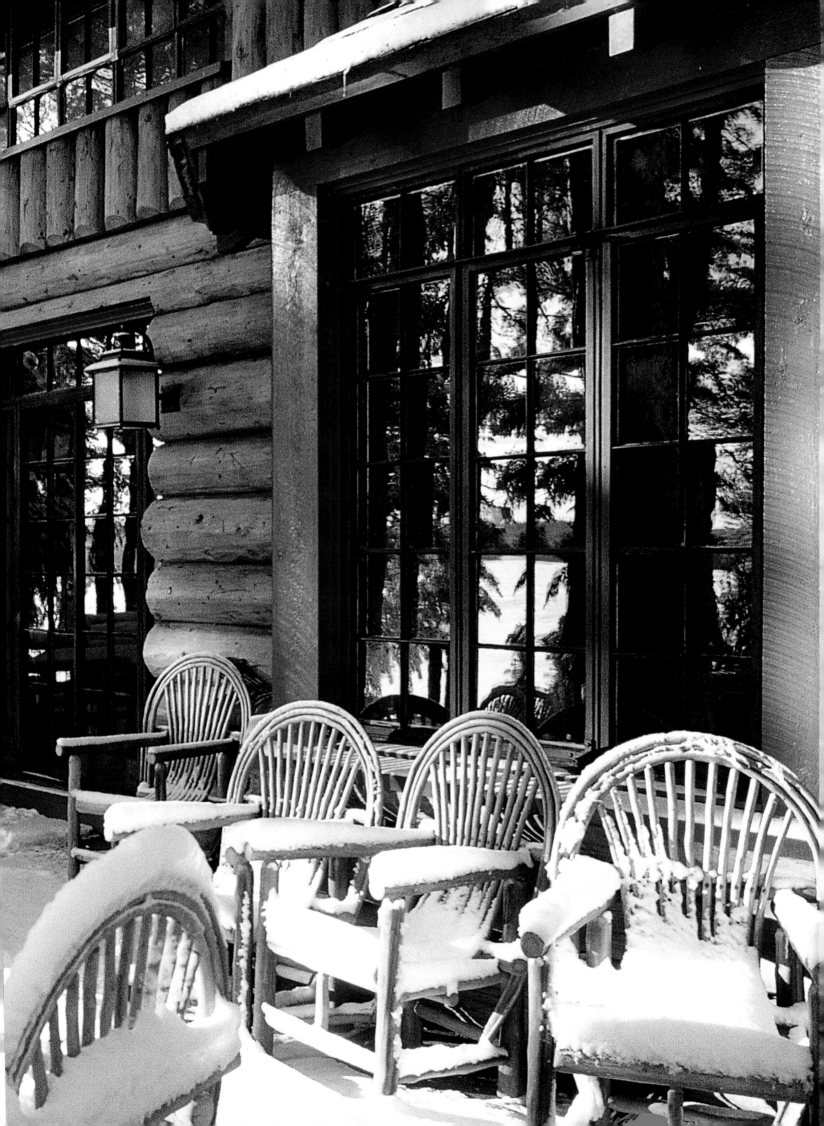

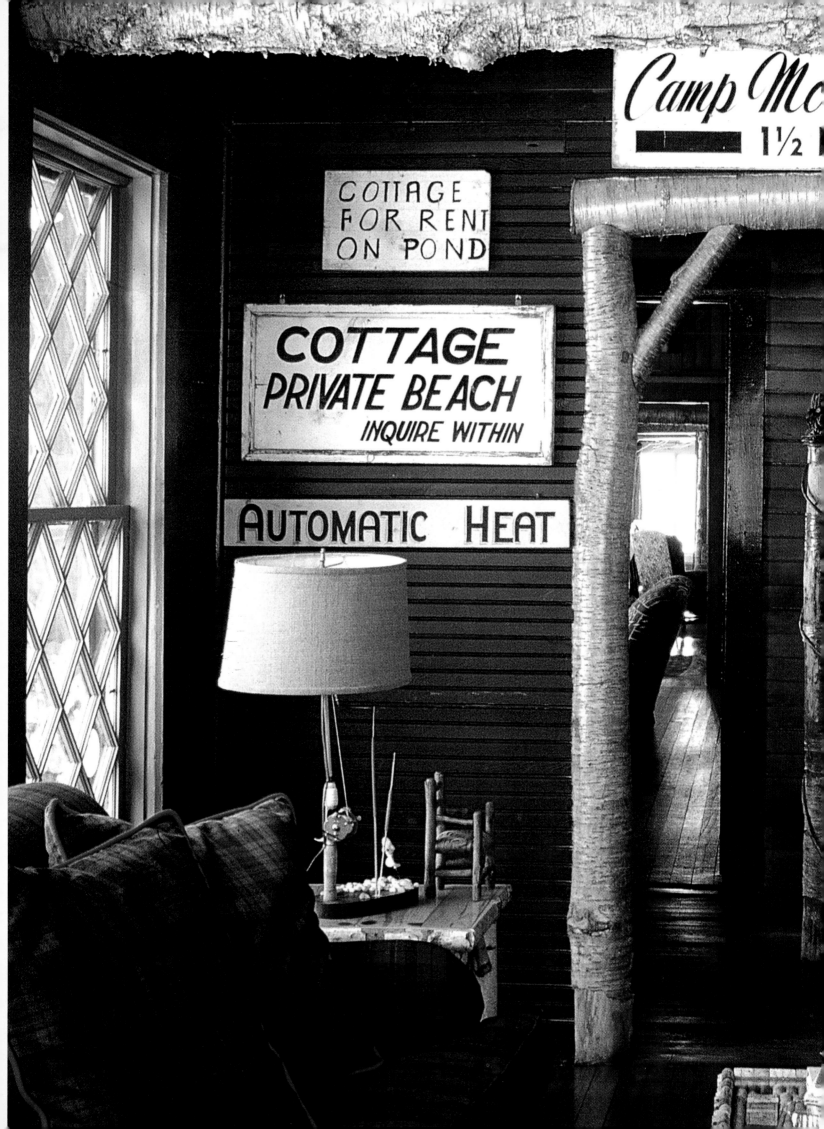

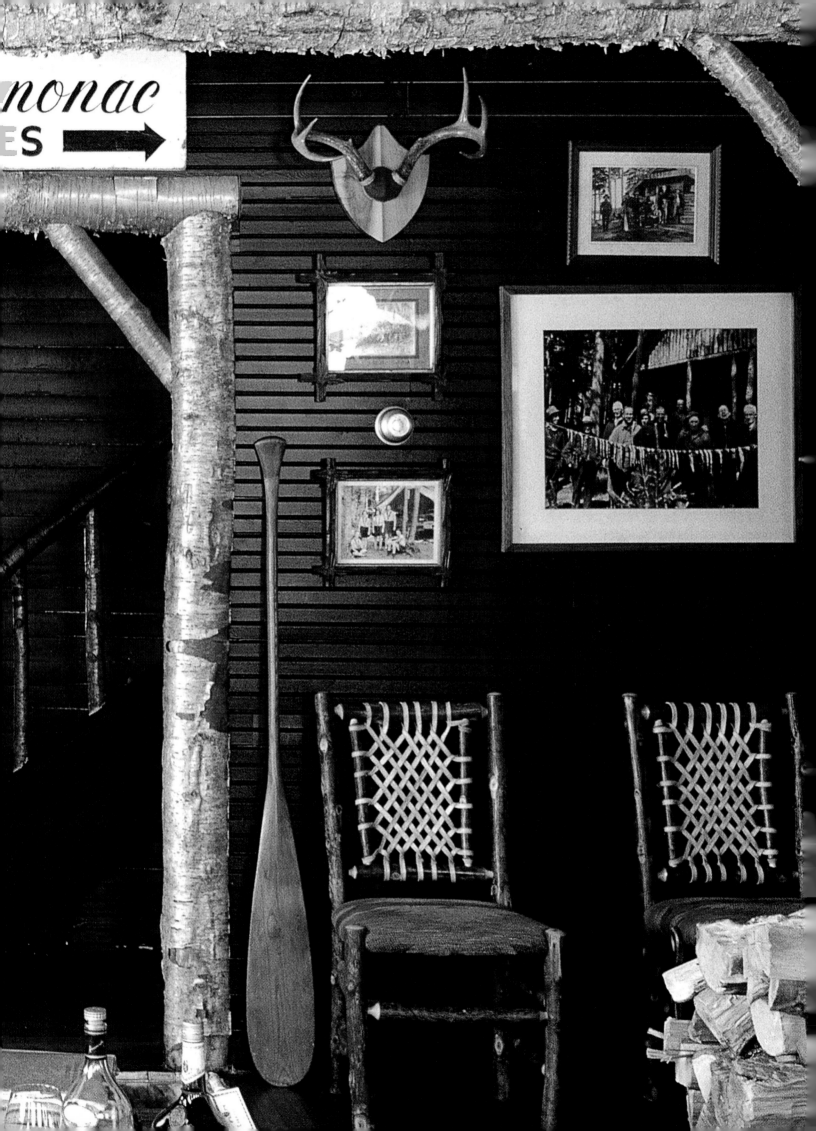

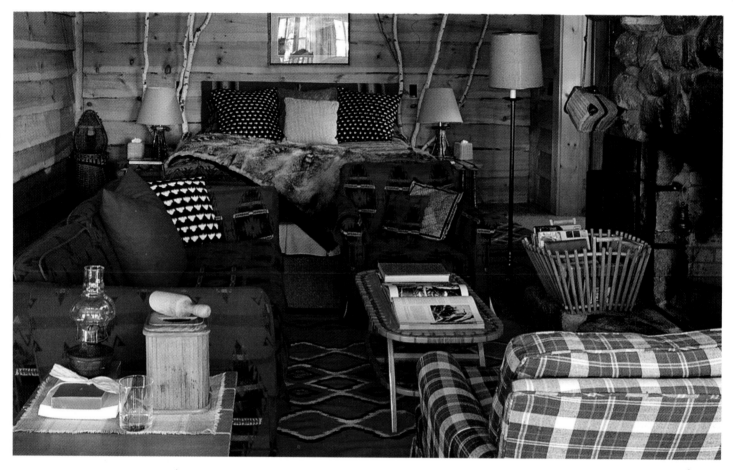

CI-DESSUS Aux Etats-Unis, l'un des grands hôtels de charme du pays, *The Point*. Sur les cinq hectares de la propriété,
au bord du lac *Saranac*, quatre maisons en rondins et pierres grises abritent onze chambres au luxe anticonformiste, décorées par Anthony Antine
et Christie Garrett. Dans la chambre *Trappers*, décorée dans un esprit Adirondacks, murs recouverts de pin brut.
CI-DESSOUS Chaleureuse salle de billard au *Point*.
ABOVE The *Point*, one of America's most charming hotels. By Lake *Saranac*, on five hectares of land,
four log and grey stone houses contain eleven nonconformist luxury bedrooms decorated by Anthony Antine and Christie Garrett.
The *Trappers*' bedroom is decorated in the Adirondacks style and the walls are covered with untreated wood.
BELOW A cosy pool room at *The Point*.

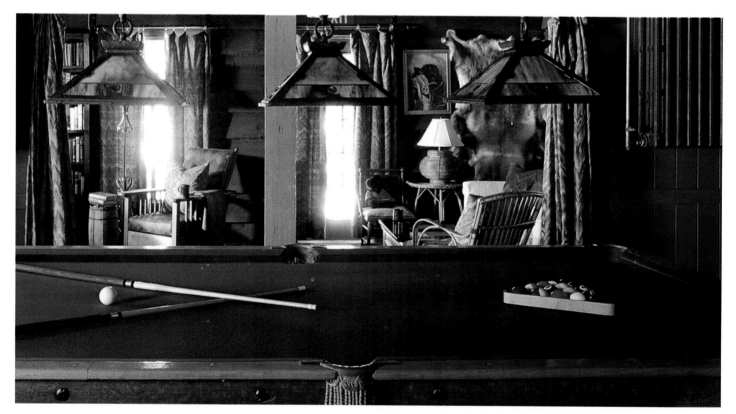

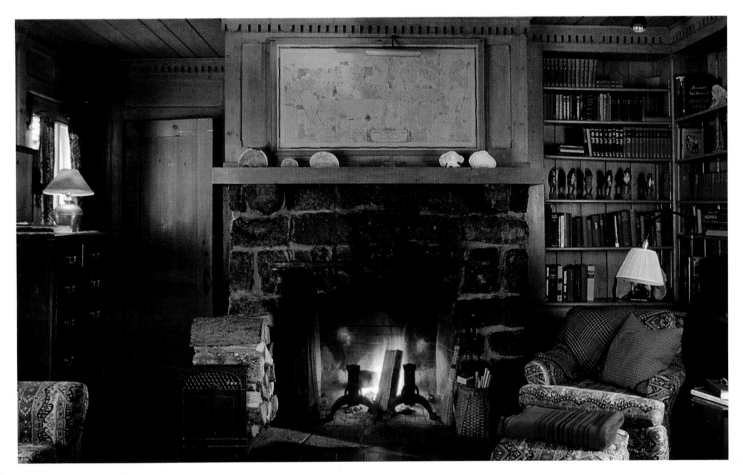

CI-DESSUS La chambre *Algonquin* était auparavant une bibliothèque, du temps où la famille Rockefeller surnommait *The Point* le refuge *Wonundra*.

CI-DESSOUS Agrémentée de tapis d'Orient et d'une banquette rustique, la chambre *Saranac* ouvre sur un balcon qui surplombe le lac.

PAGE SUIVANTE Monumental, le salon-salle à manger, avec son imposante cheminée en pierre. Larges canapés, collection de trophées de chasse de la famille Rockefeller: un style trappeur en version sophistiquée.

ABOVE When the Rockefeller family owned *The Point*, it was called *Wonundra*. The *Algonquin* bedroom used to be a library.

BELOW Decorated with rugs from the East and a rustic seat, the *Saranac* bedroom has a balcony whick overlooks the lake.

NEXT PAGE The dining room is monumental. The imposing stone fireplace is the centrepiece of the room. Large sofas and the Rockefeller family's hunting trophy collection - a chic version of trapper style.

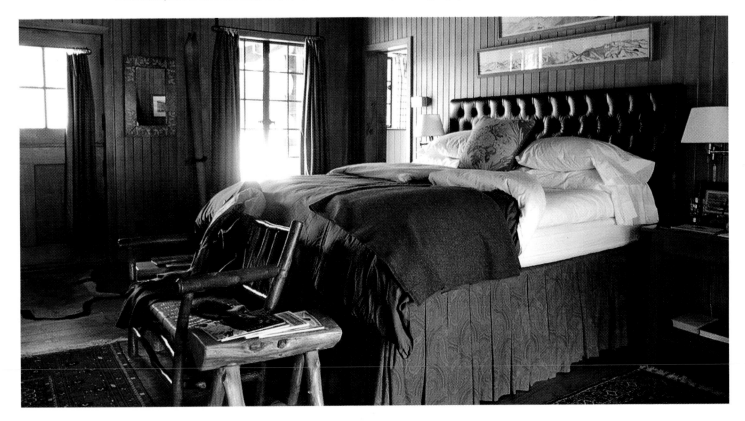

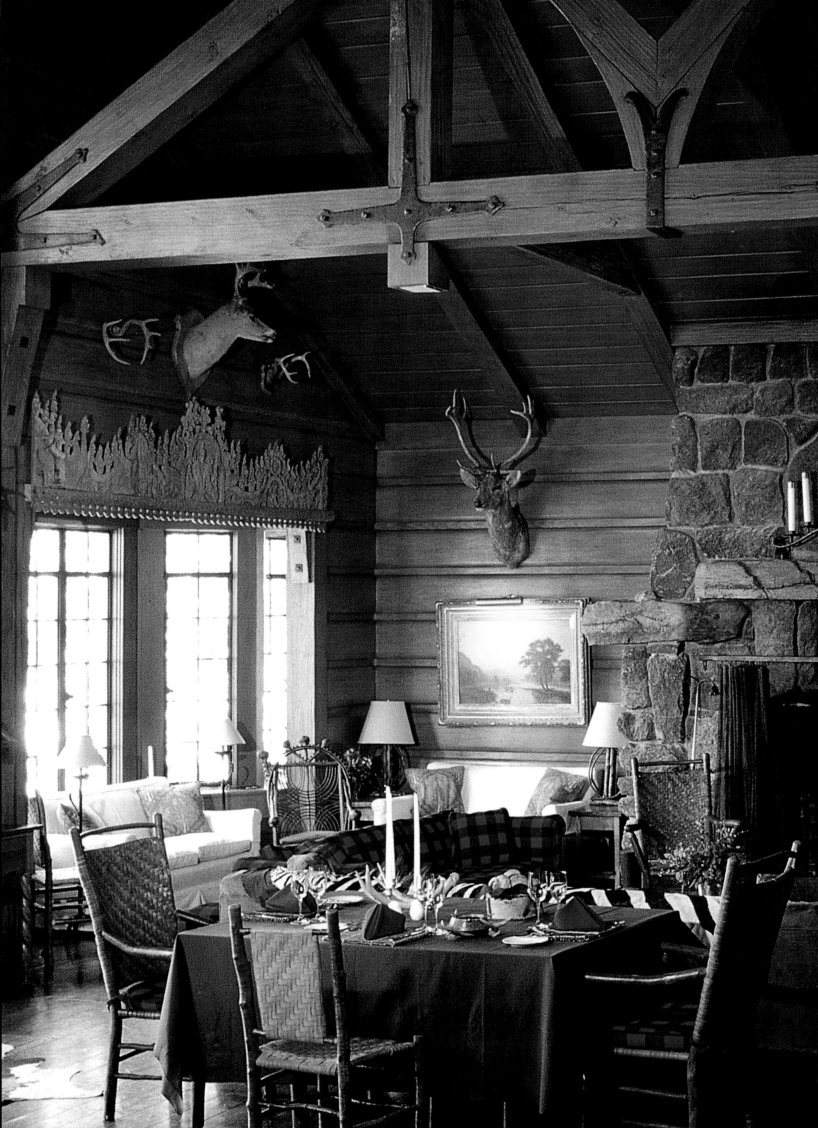

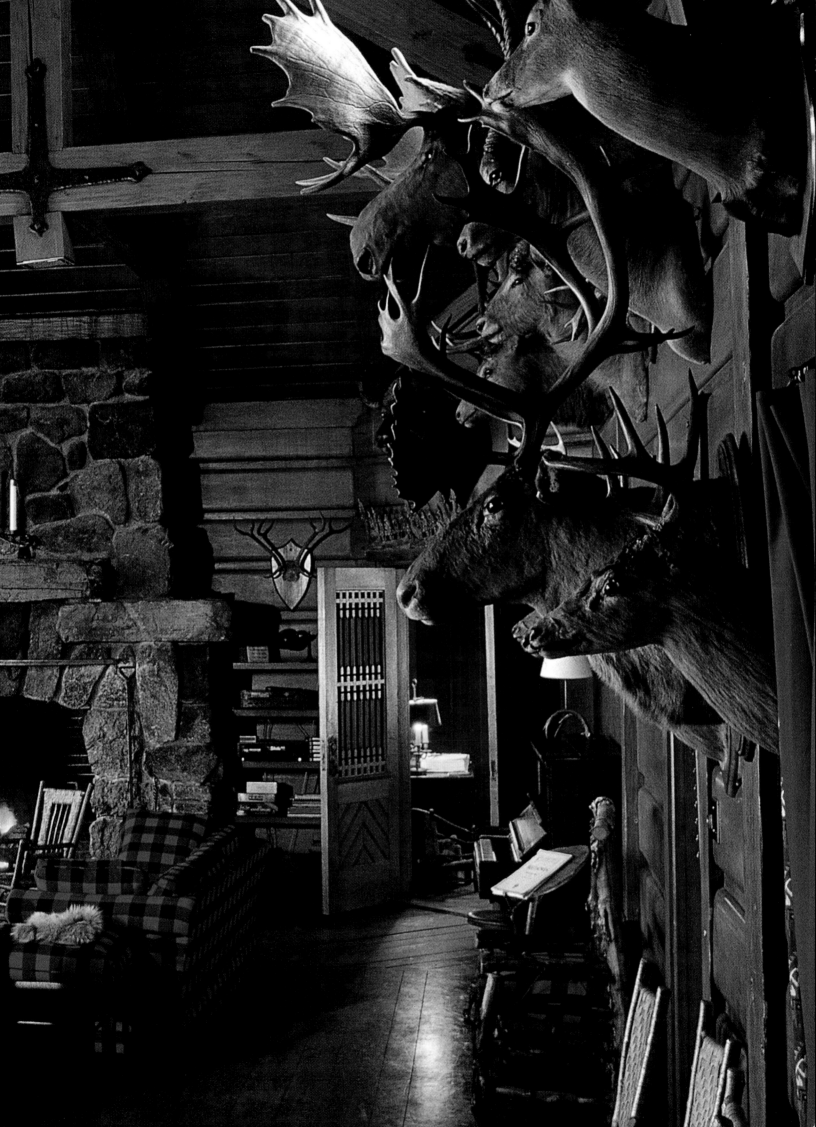

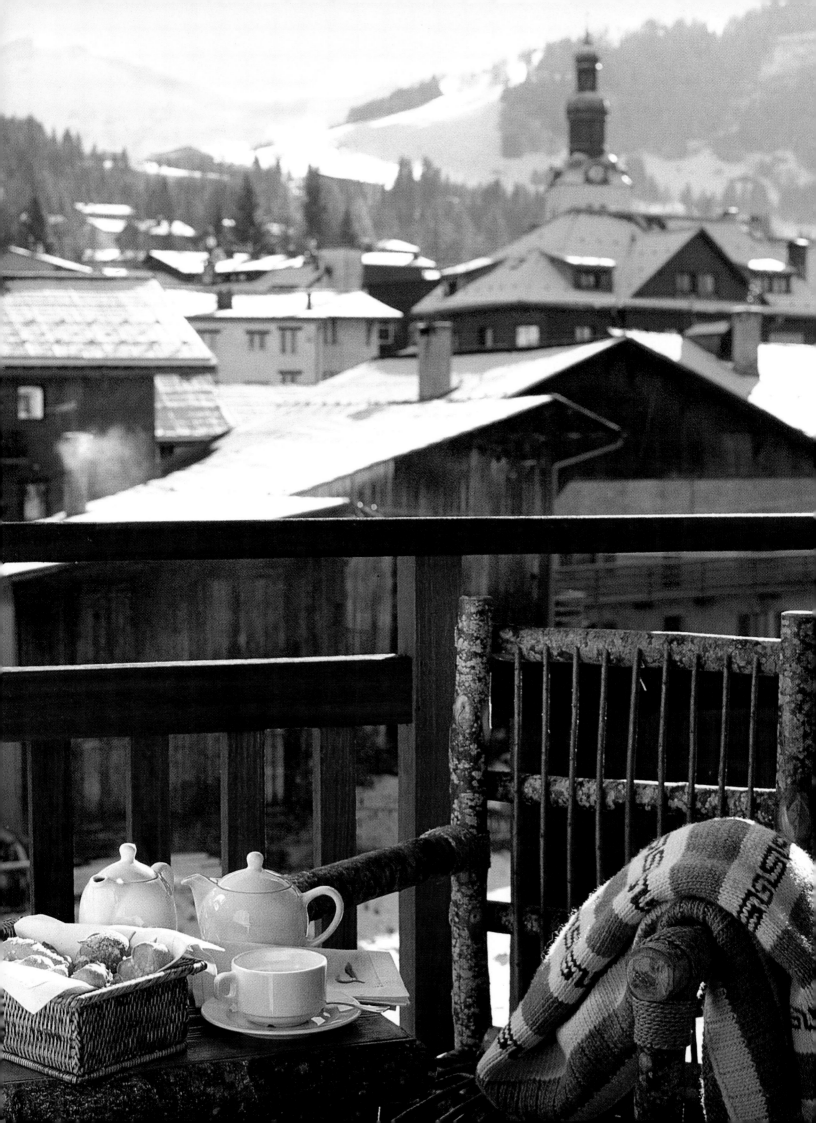

LE STYLE MONTAGNE MOUNTAIN STYLE

CI-DESSOUS, DE GAUCHE À DROITE

Murs de rondins dans la salle à manger. Chaises,
fauteuil et lampe en bois de cerf. Sur un palier du *Lodge Park*, les murs
sont tendus d'écossais. Trophées de bouquetins
au-dessus d'une console reposant sur des bois de cerfs, agrémentée de
corbeilles en fil de fer emplies de pommes de pin et clémentines.

BELOW, FROM LEFT TO RIGHT

Log walls in the dining room. The chairs,
armchairs and elk wood lamp.
On the landing in *Lodge Park*, the walls are covered in tartan.
Ibex trophies above a console which stands on elk
wood. Iron wire baskets filled with pine cones and clementines.

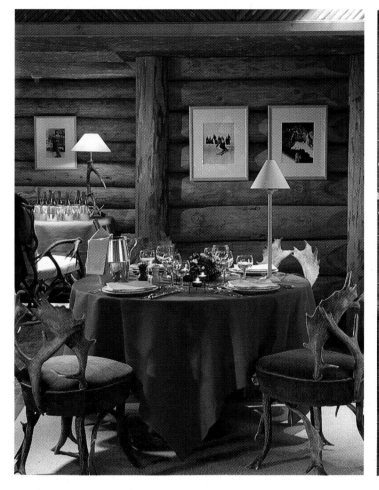

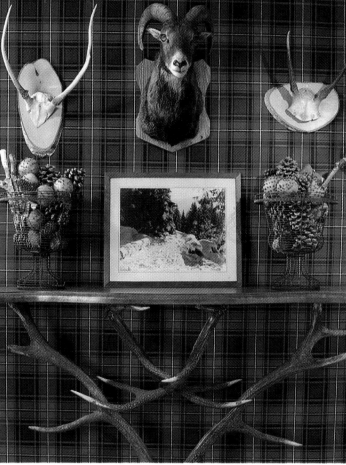

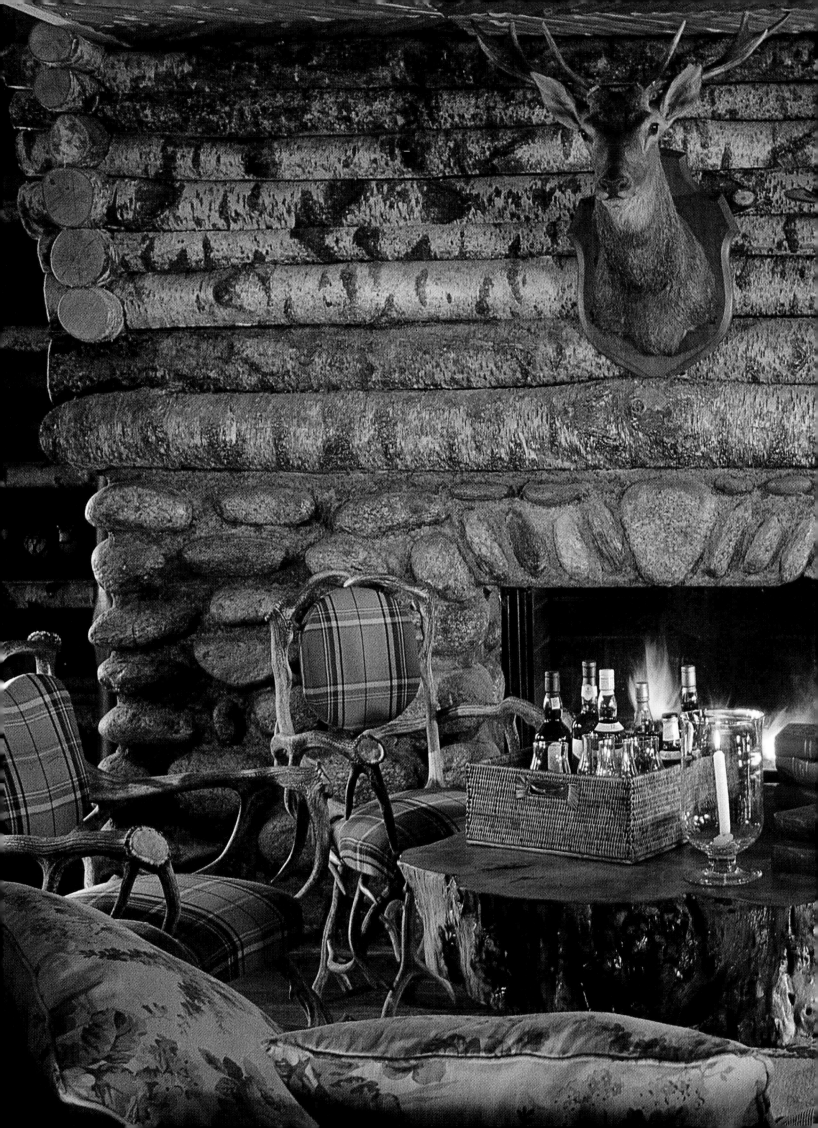

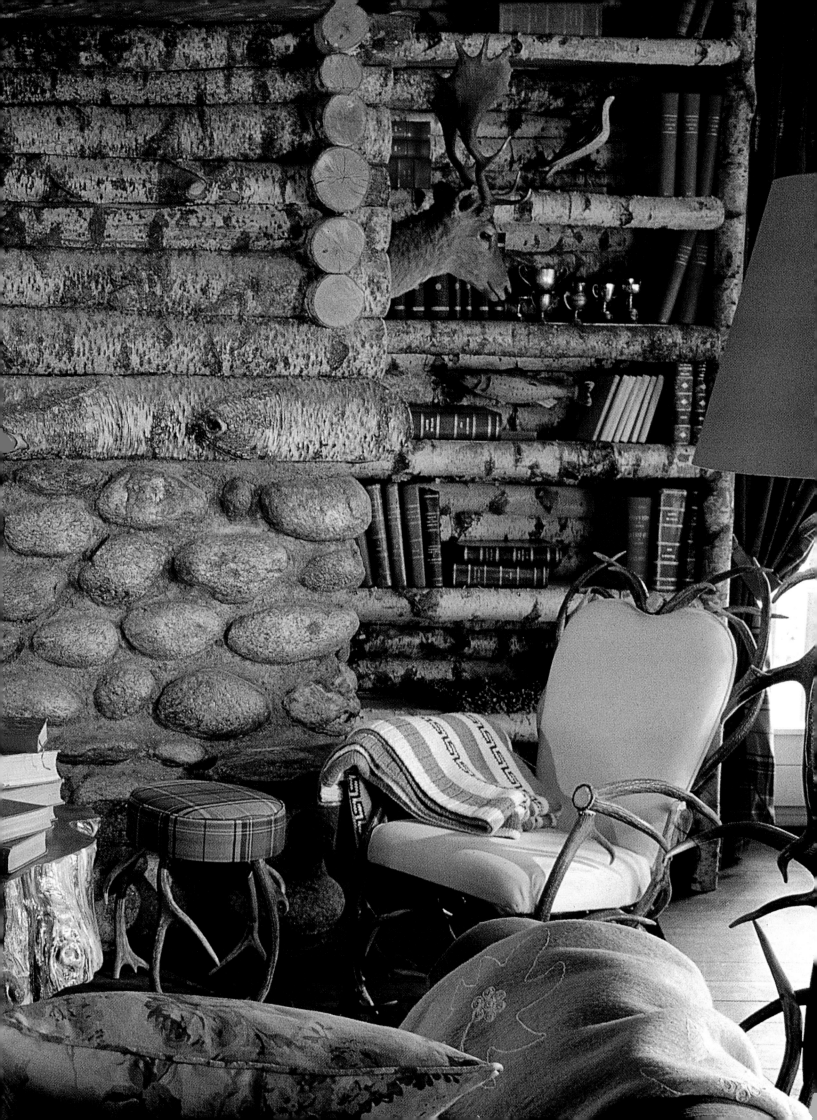

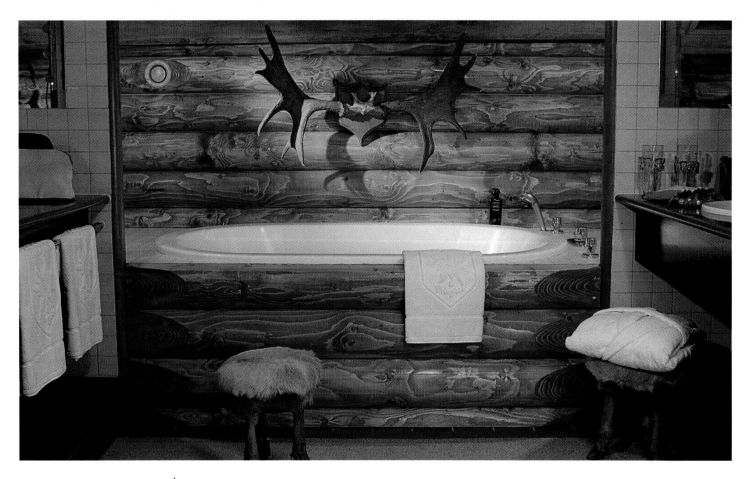

CI-DESSUS Au *Lodge Park*, à Megève. Dans une salle de bains en rondins, tabourets à pieds de biche et trophée de chasse.

CI-DESSOUS Les tissus se mêlent et se répondent dans cette chambre et renforcent ainsi son confort douillet. Murs tendus d'un tissu à petits carreaux. La commode est de même nuance que le dessus-de-lit et le fauteuil. Chevet en bois de bouleau.

ABOVE At *Lodge Park* in Megève. In a bathroom made from logs, stools with doe legs and hunting trophies.

BELOW The different fabrics coordinate well together in this bedroom, making it even cosier. Walls covered with fabric with a tiny check design. The chest of drawers is the same shade as the flowery bedspread. Bedside table in birchwood.

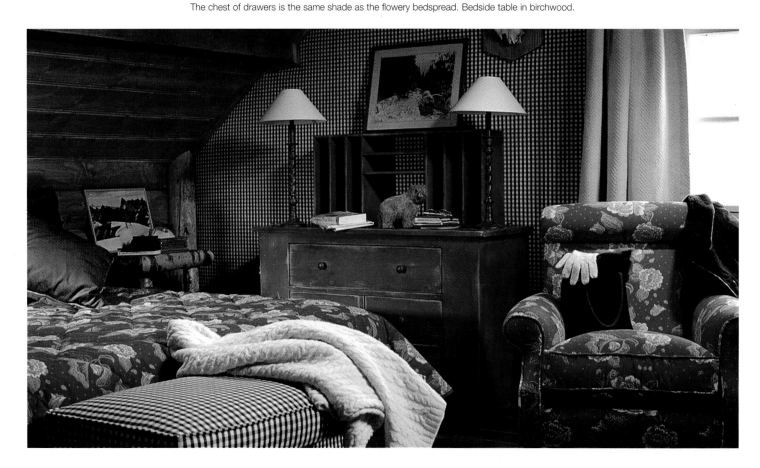

178

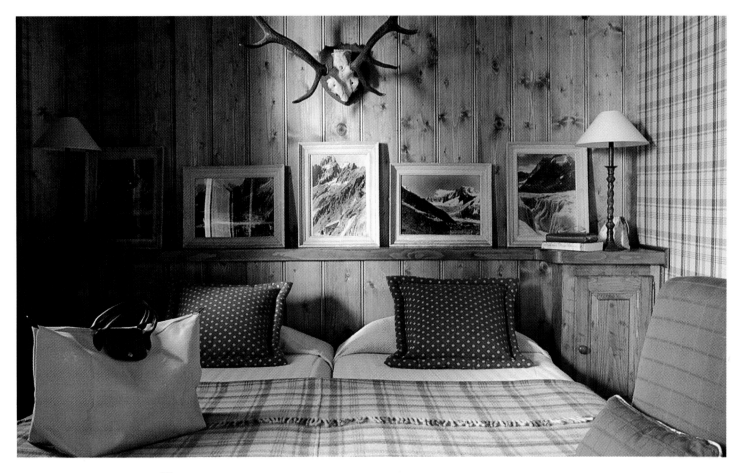

CI-DESSUS Harmonie radieuse des murs tendus d'écossais et du bois chatoyant. Chevet-étagère conçu par Jean-Louis Sibuet.

CI-DESSOUS Des photos de skieurs animent cette chambre où les tissus des murs ont été coordonnés au dessus-de-lit surpiqué. Atmosphère contemporaine et apaisante.

PAGE SUIVANTE En Suisse, à Klosters, la maison du célèbre coiffeur zurichois Rudolf Haene, dont le toit a été remonté pour créer un nouvel étage pour les chambres.

ABOVE The walls are a fabulous combination of tartan and wood. The bedhead and shelf were designed by Jean-Louis Sibuet.

BELOW Photographs of skiers decorate this bedroom. Coordinated wall fabric and guilt. A contemporary yet calming atmosphere.

NEXT PAGE At Klosters, in Switzerland, the home of famous Zurich hairdresser Rudolf Haene. He has raised the roof in order to create another level for the bedrooms.

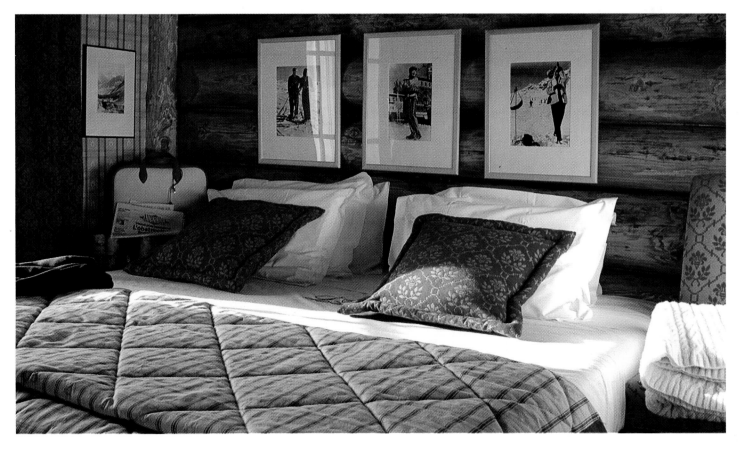

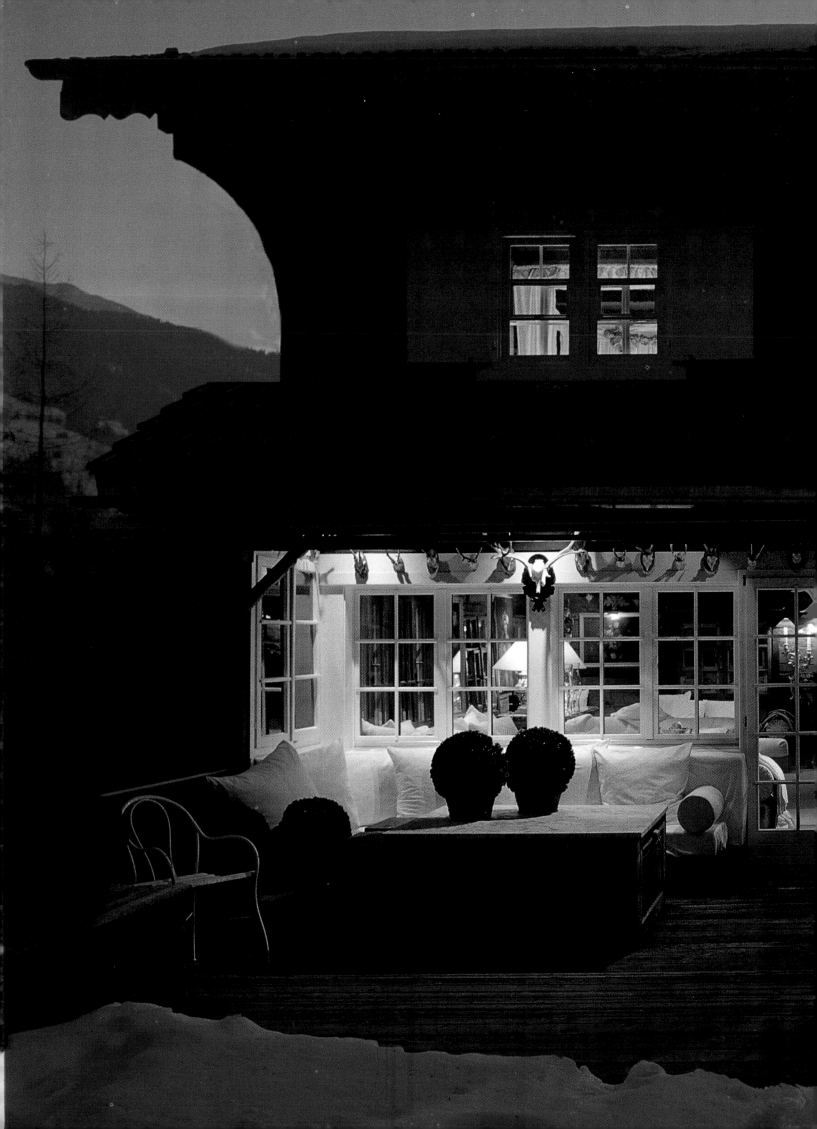

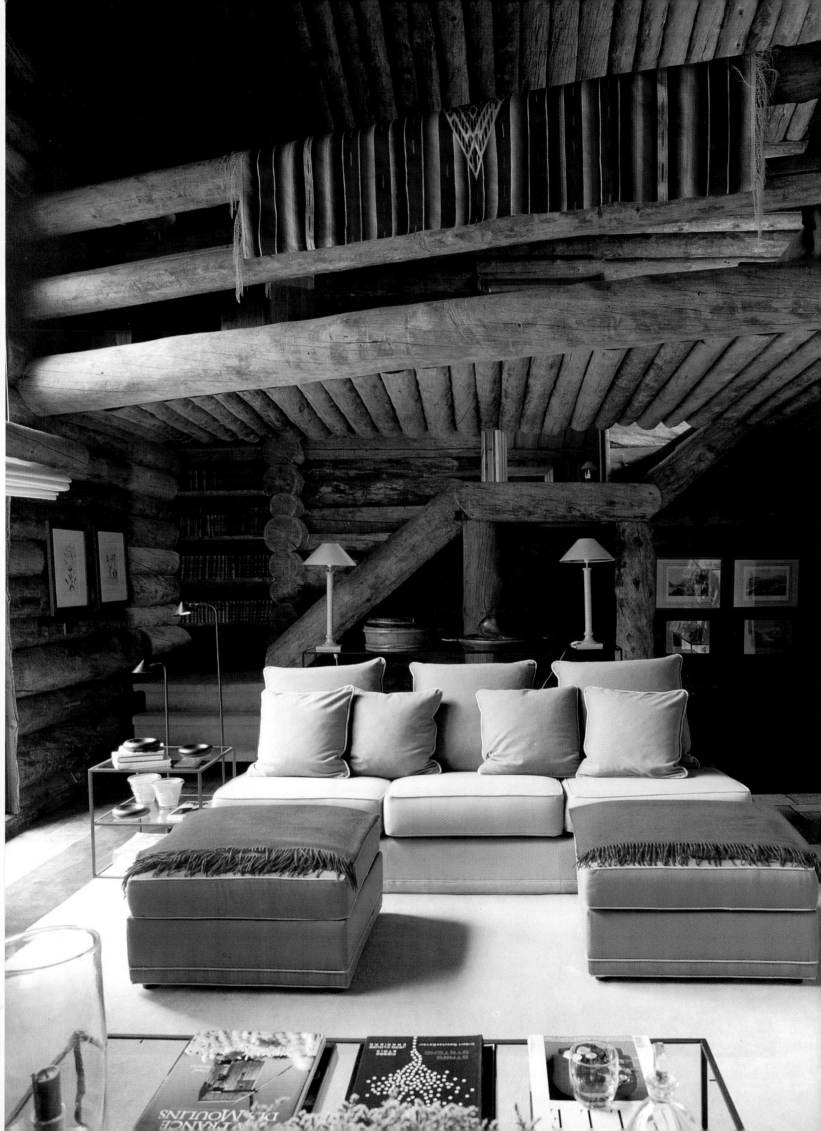

PAGE DE GAUCHE

Ce chalet finlandais, vieux de six siècles, a été démonté puis transporté en France, dans la vallée de Chamonix.
Le salon aux lignes graphiques dégage une impression de force, intensifiée par le canapé et les poufs rectilignes recouverts de châles. Le style minimaliste
permet d'accentuer l'espace. Une couverture mexicaine agrémente la rambarde de la mezzanine. Tables basses et console en verre.

CI-DESSOUS

Le parti pris des lignes géométriques, la résonance de la bordure du tapis et des plaids disposés en carré donnent à la perspective
du salon une allure japonaise. Stores bateau en toile de bâche.

LEFT PAGE

This 600 year old Finnish chalet was taken apart and transported to the Chamonix valley in France.
In the lounge, the graphic lines give an impression of strength which is intensified by the sofa and the rectilinear pouffes covered with shawls.
The minimalist style accentuates the space. A Mexican blanket is draped over the guardrail on the mezzanine. Glass coffee tables and console.

BELOW

With the edge of the rug and the plaids draped in squares, geometric lines dominate and lend a Japanese look to the lounge.
Canvas blinds hang from the large windows.

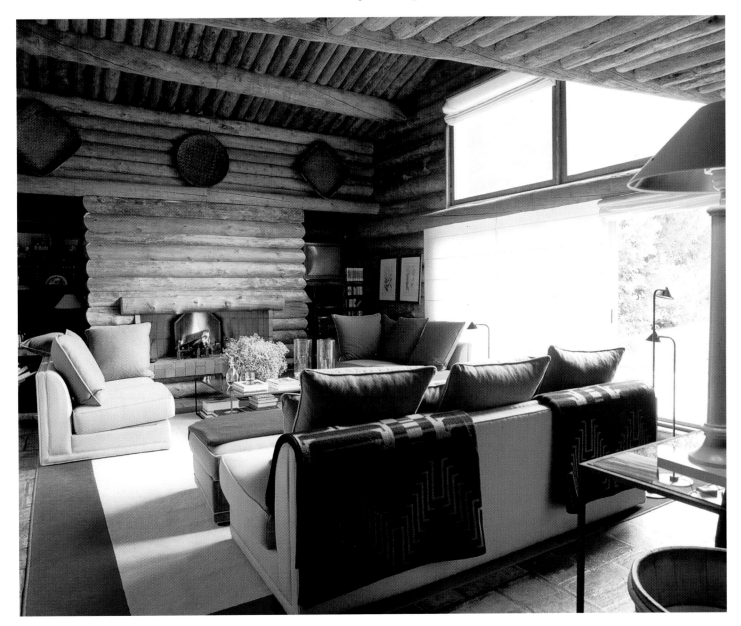

LE STYLE MONTAGNE MOUNTAIN STYLE

PAGE SUIVANTE

En France, à Megève, l'hôtel *Mont-Blanc* était,
au début du siècle, un palace mondain que Cocteau surnommait
«le vingt-et-unième arrondissement de Paris».
Aujourd'hui, le *Mont-Blanc* retrouve une nouvelle jeunesse,
rénové par Jocelyne et Jean-Louis Sibuet.
Ce dernier a dessiné le meuble qui occupe le mur de la salle à manger
réservée au petit déjeuner. Chaises d'après un modèle valaisan.

NEXT PAGE

At the beginning of the century, the *Mont-Blanc Hotel*
in Megève, France, was a worldly palace
that Cocteau nicknamed "Paris's 21st arrondissement".
Today, the *Mont-Blanc* has been renovated
and given new life by Jocelyne and Jean-Louis Sibuet. Jean-Louis
designed the unit against the wall of the
breakfast room. Chairs fashioned after a Valais model.

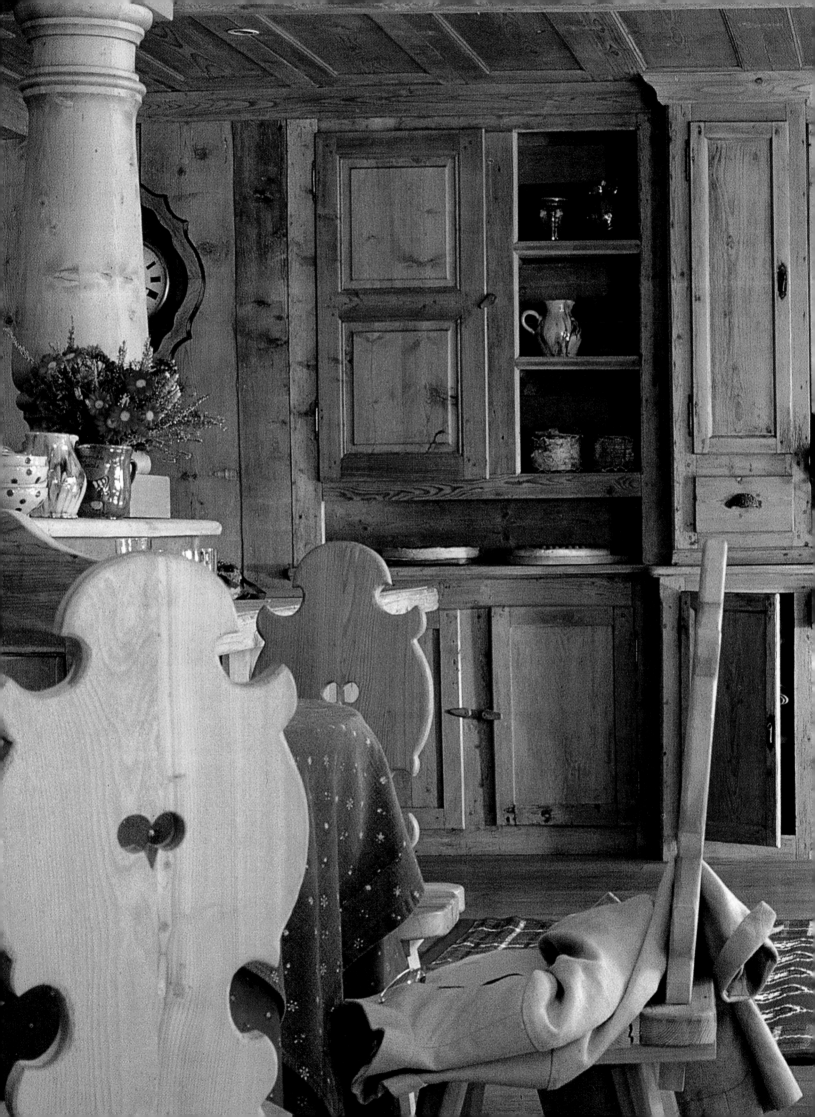

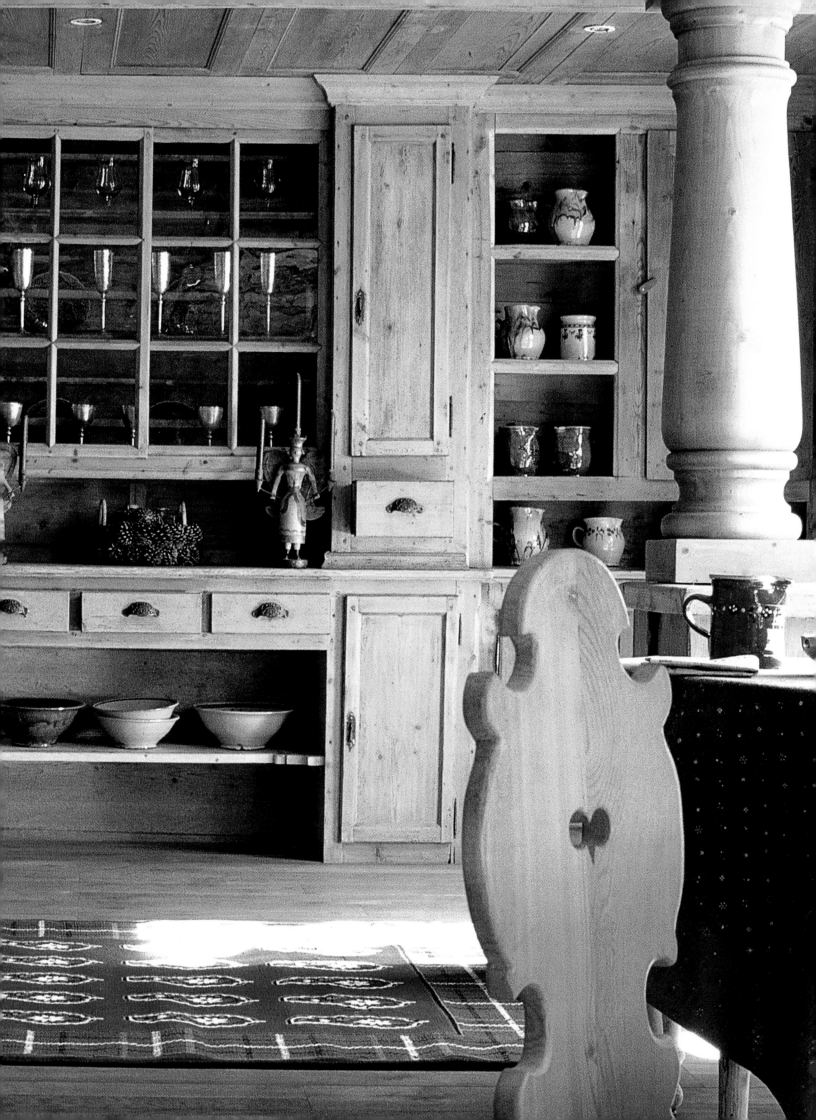

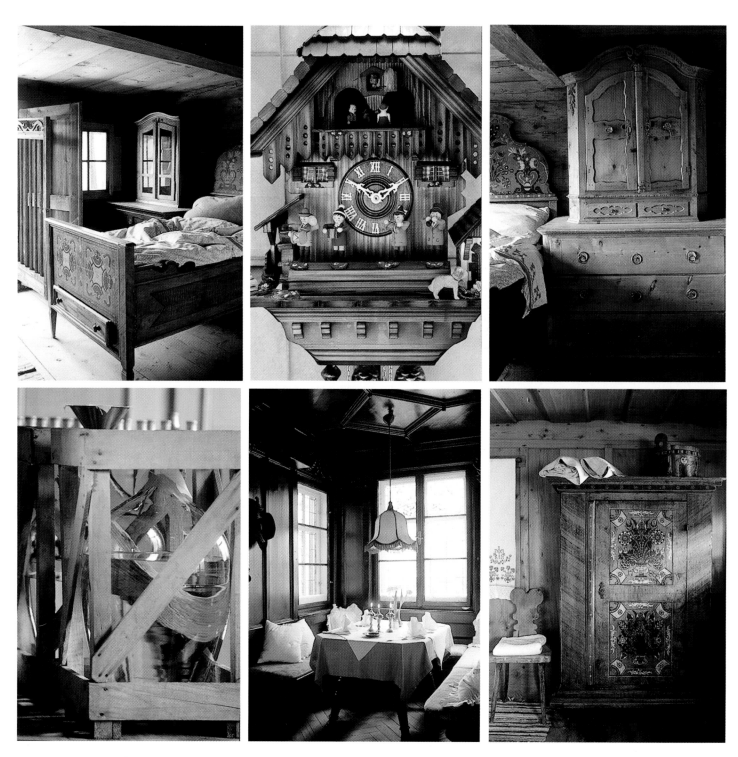

CI-DESSUS, DE GAUCHE À DROITE

En Autriche, d'Innsbruck à Salzbourg, s'épanouit le style montagne
européen le plus caractéristique. Chambre
tyrolienne typique, s'ouvrant sur une terrasse face aux Alpes enneigées.
Fameuse pendule à coucou dans une boutique d'Innsbruck.
Un placard en bois finement ciselé surmonte une commode près d'un lit
aux décorations florales.
Réserve de schnaps dans la ville de Fritzens, à la brûlerie d'alcool de M. Rochlet.
Le restaurant *Ottoburg*, dans la vieille ville d'Innsbruck,
offre une ambiance intimiste, dans un décor de boiseries sombres.
Cette armoire révèle la tradition
des fleurs peintes sur bois, chère à l'Europe centrale.

ABOVE, FROM LEFT TO RIGHT

In Austria, from Innsbruck to Salzburg, one finds the most characteristic
mountain style of all. A typical Tyrolean
bedroom opens onto a terrace facing the snow-capped Alps.
The famous cuckoo clock in an Innsbruck boutique.
A finely chiselled wooden cupboard stands on a chest of drawers
beside a bed decorated with Tyrolean motifs.
A reserve of schnaps in a distillery belonging to Mr Rochlet in the town of Fritzens.
In the old town of Innsbruck, the Ottoburg
restaurant. A cosy atmosphere with wooden panelling.
This wardrobe is a fine example of the central European custom
of painting wood with flowers.

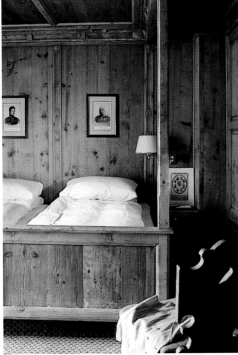
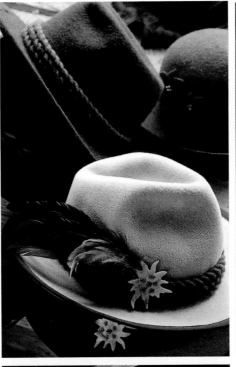
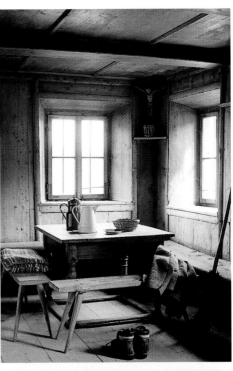

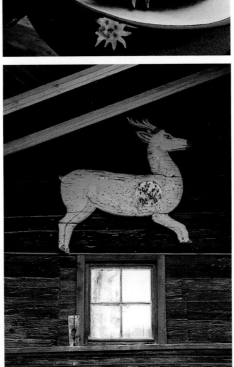
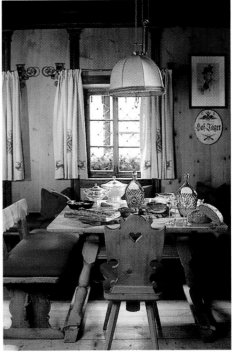

CI-DESSUS, DE GAUCHE À DROITE

Dans une chambre de l'hôtel *Europa*,
à Innsbruck, les couettes sont pliées selon une technique
propre au Tyrol.

Chapeaux tyroliens dans une boutique d'Innsbruck.

Au musée des *Fermes anciennes*, à Kramsach, reconstitution
de la vie paysanne traditionnelle.

A Anif, près de Salzbourg, l'ancienne ferme-auberge de *Schlosswirt*
existe depuis 1607.

Cible de tir au musée des *Fermes anciennes* de Kramsach.

La stube de l'hôtel *Europa*, à Innsbruck, allie bois
blond et tissus colorés pour créer une chaleureuse atmosphère.

ABOVE, FROM LEFT TO RIGHT

In a bedroom in the
Europa hotel, in Innsbruck, the duvets are folded in
the traditional Tyrolean way.

Tyrolean hats in an Innsbruck boutique.

At the museum of *Old Farmhouses*, the re-creation of a
traditional peasant decor.

Not far from Salzburg, in Anif, the original *Schlosswirt*
farmhouse-inn was built in 1607.

A target at the museum of *Old farmhouses* in Kramsach.

At the *Europa* hotel in Innsbruck, the white wood
and colourful fabrics create a cosy atmosphere in the stube.

LE STYLE MONTAGNE MOUNTAIN STYLE

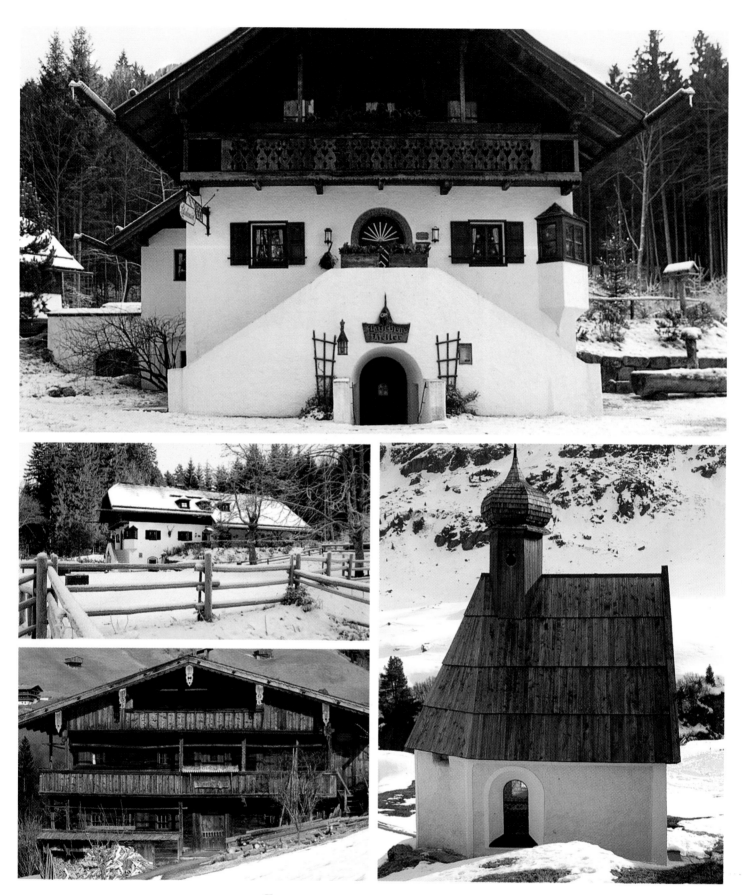

CI-DESSUS, DE GAUCHE À DROITE En Autriche, l'auberge *Peterskeller*. Sous le premier étage tout en bois, la partie en pierre permet d'isoler la maison de la neige et du froid. Cette même auberge, située au beau milieu de la nature, est surtout une adresse gourmande. Chalet tyrolien, dont l'architecture rustique est la plus authentique et typique du pays. Chapelle à bulbe de tuiles de bois, à Otzatl, dans la région d'Innsbruck.
PAGE DE DROITE En France, à Megève, à l'hôtel *Mont-Blanc*. Une partie du salon s'enorgueillit d'un coffre ancien d'origine tarentaise et d'une horloge chinée en Savoie.
ABOVE, FROM LEFT TO RIGHT In Austria, the *Peterskeller* inn. Underneath the first floor, made entirely from wood, the stone section protects the house from the cold and snow. The same inn, situated in the middle of nature, is particulary renowned for its gourmet meals. The rustic architecture of this Tyrolean chalet is totally authentic and typical of the region. In Otzatl, situated in the Innsbruck region, a chapel with a tiled dome.
RIGHT PAGE In Megève, France, at the *Mont-Blanc* hotel. Part of the sitting room is decorated with an antique chest and clock that was found the Savoy region.

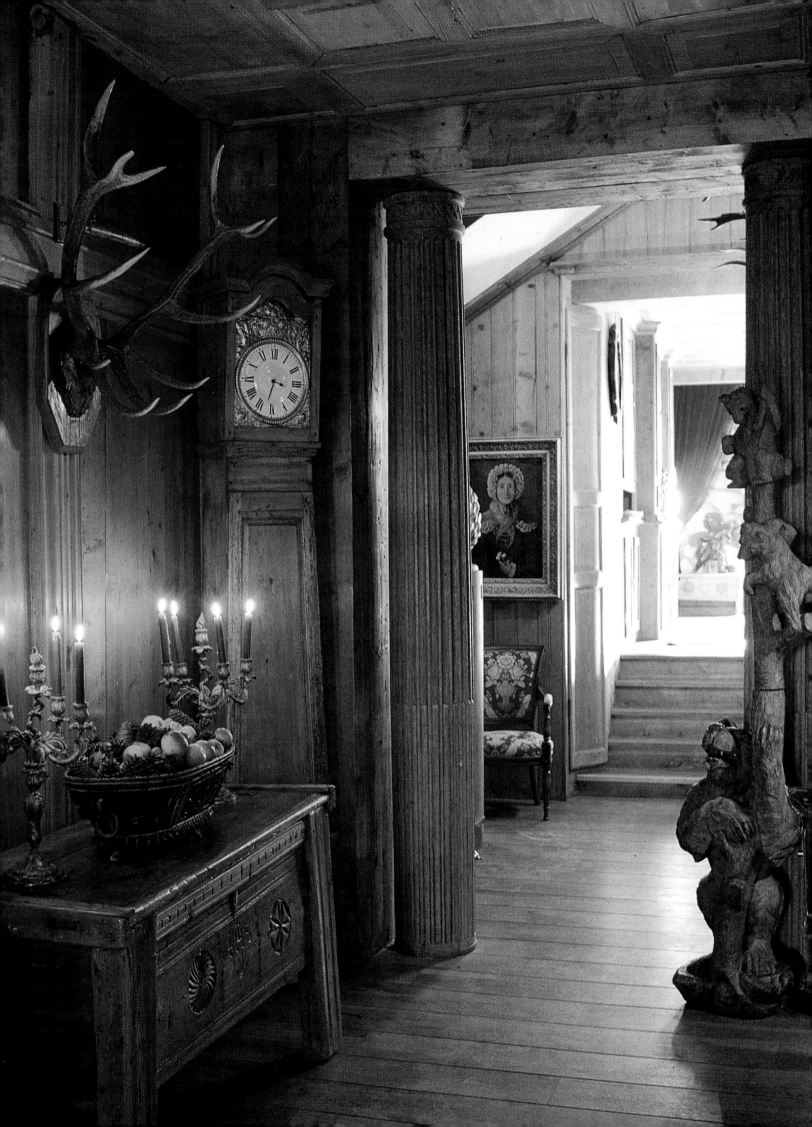

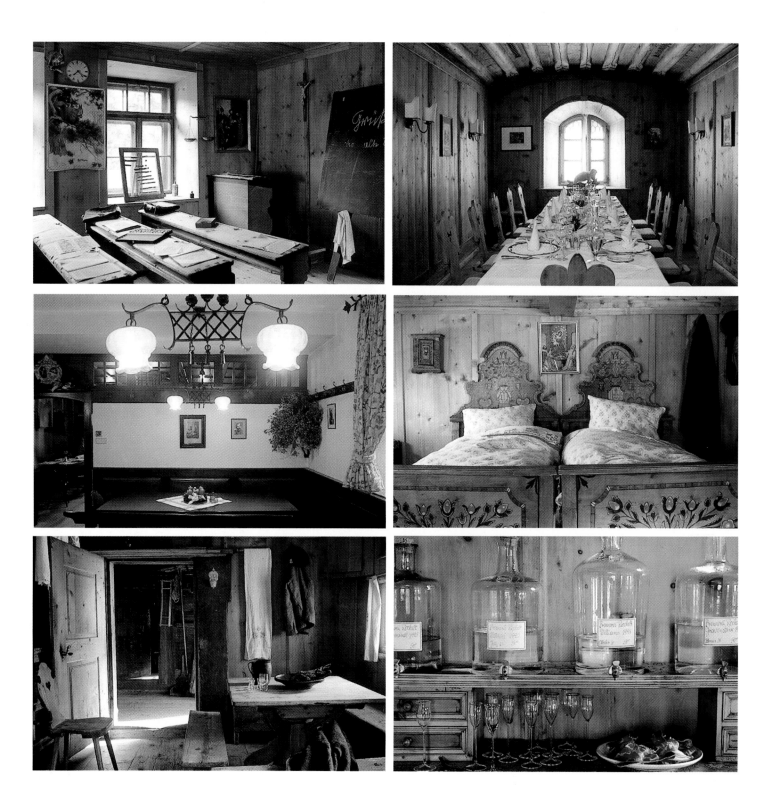

CI-DESSUS, DE GAUCHE À DROITE

Le Tyrol, en Autriche, exprime la vitalité des artisans à travailler
le bois. A Kramsach, la petite école du musée des *Fermes anciennes*.
Une stube parée pour un élégant dîner.
Près de Salzbourg, l'auberge *Peterskeller*, ouverte en l'an 803,
serait la plus ancienne d'Europe.
Chambre douillette telle qu'on peut en rencontrer de Lech à Kietzbuhl.
Stube traditionnelle au musée d'Andréas Schiesling, dans le village d'Alpbach.
Service de schnaps aux différents
arômes, dans l'usine familiale de M. Rochelt, à Fritzens.

ABOVE, FROM LEFT TO RIGHT

The Tyrol region in Austria displays artisans' amazing talents when
working with wood. The small school at the museum of *Old Farmhouses* in Kramsach.
A stube prepared for a magnificent dinner.
Not far from Salzburg, the *Peterskeller* inn, which opened in the year 803 AD,
is the oldest in Europe.
Cosy bedrooms like this may be found from Lech to Kietzbuhl.
A traditional stube at the Andréas
Schiesling museum in the village of Alpbach.
In Mr. Rochelt's family distillery, bottles of different flavoured schnapps.

LE STYLE MONTAGNE MOUNTAIN STYLE

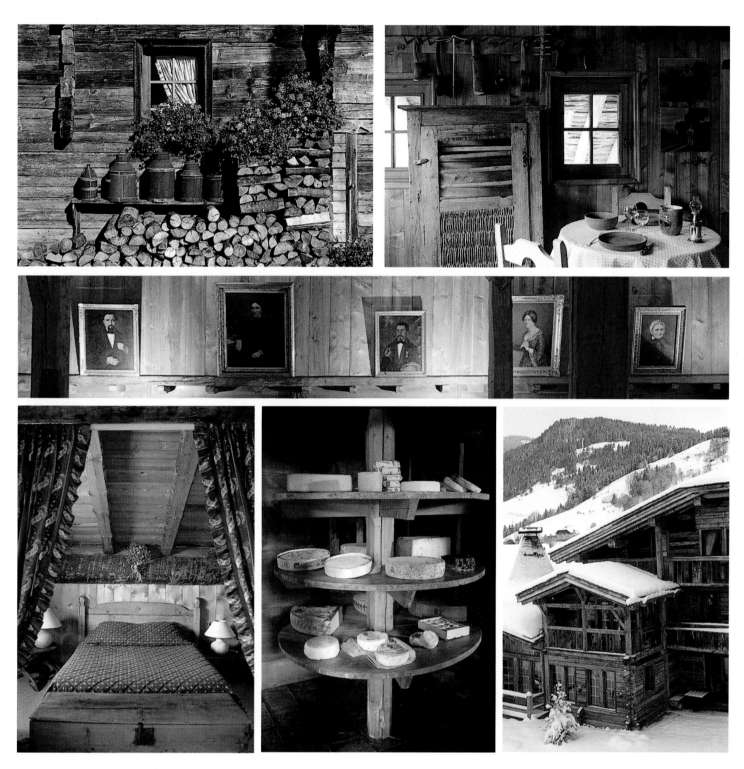

En France, à Megève. Avec l'ouverture des *Fermes de Marie* en 1988,
Jocelyne et Jean-Louis Sibuet ont insuflé
un nouveau dynamisme au style savoyard. D'anciennes fermes
ont ainsi repris vie, mêlant tradition et modernité.
Le mobilier témoigne du charme de l'art populaire savoyard.
Galerie de portraits anciens sous la charpente du restaurant des *Fermes de Marie*.
Jeu de cretonnes imprimées dans cette chambre mansardée.
Fromages des alpages:
les *Fermes de Marie* sont un haut lieu du goût authentique.
Un hameau de huit chalets savoyards anciens, démontés et reconstitués
à Megève, forment les *Fermes de Marie*.

Megève, France. By opening the *Fermes de Marie*, in 1988,
Jocelyne and Jean-Louis Sibuet have breathed new life into Savoyard style
and renovated old farms by combining tradition and modernity.
The furniture displays the charm of popular Savoyard art.
A row of antique portraits beneath the roof structure at the *Fermes
de Marie* restaurant.
Printed cretonnes in this attic room.
Mountain pasture cheeses. The *Fermes de Marie* are all reputed
for their wonderful traditional cooking.
This hamlet of old Savoyard chalets, taken down and reconstructed
in Megeve, makes up the *Fermes de Marie*.

LE STYLE MONTAGNE MOUNTAIN STYLE

CI-DESSUS

A Megève, une des salles de bains de l'hôtel *Mont-Blanc*,
tout en pin. Dessinée par Jean-Louis Sibuet,
elle a été réalisée par un menuisier local. La baignoire est encastrée entre
les lavabos. Portrait datant du XIXᵉ siècle.

PAGE SUIVANTE

A Chamonix, le chalet prend une allure tonique.
Sur les murs recouverts de cuenod, des photos d'étudiants américains.
Dans l'alcôve, assemblage naïf autour d'une enseigne
de Pontiac dont on a ôté la peinture pour lui donner un côté brut.

ABOVE

A pine bathroom in *Mont-Blanc* hotel, Megève.
Designed by Jean-Louis Sibuet, it was built buy a local
carpenter. The sunken bath is fitted
between the two sinks. Portrait from the 19th century.

NEXT PAGE

A interesting decoration for this chalet in Chamonix.
Photos of American students on the walls. In the alcove,
a collection of objects around
this ensign of Pontiac, the paint stripping has given.

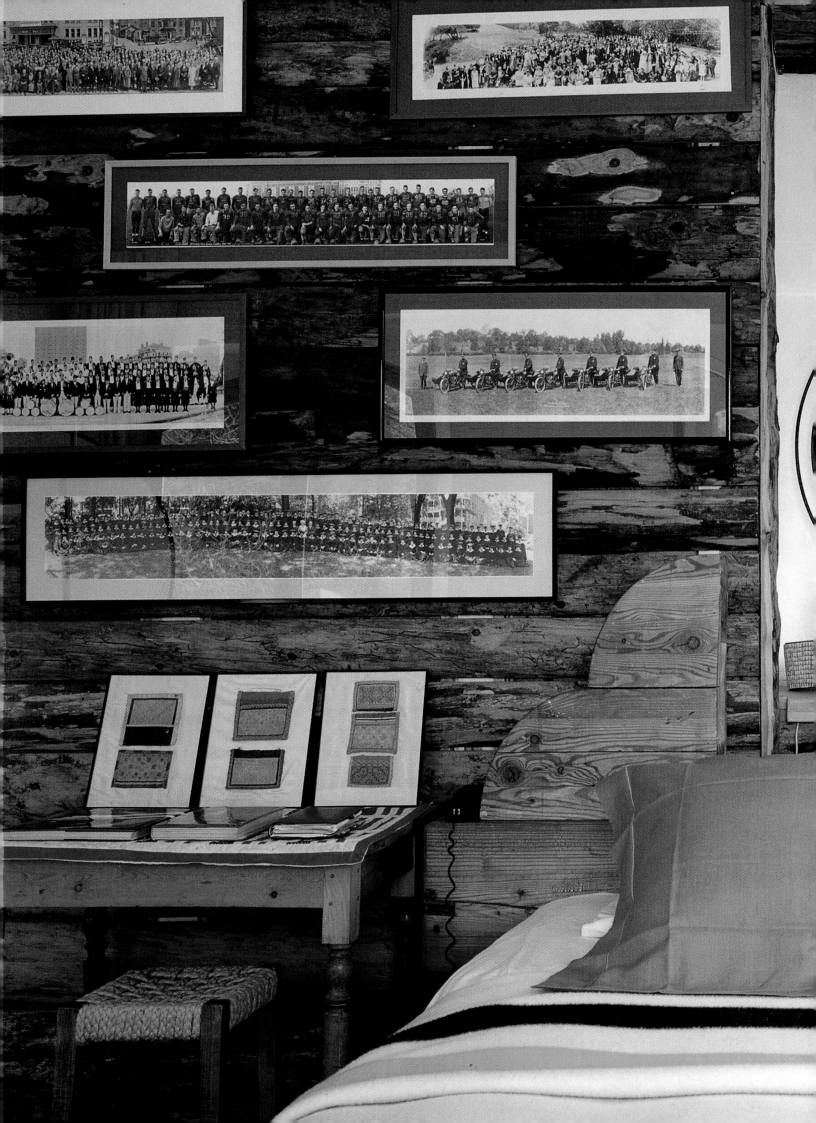

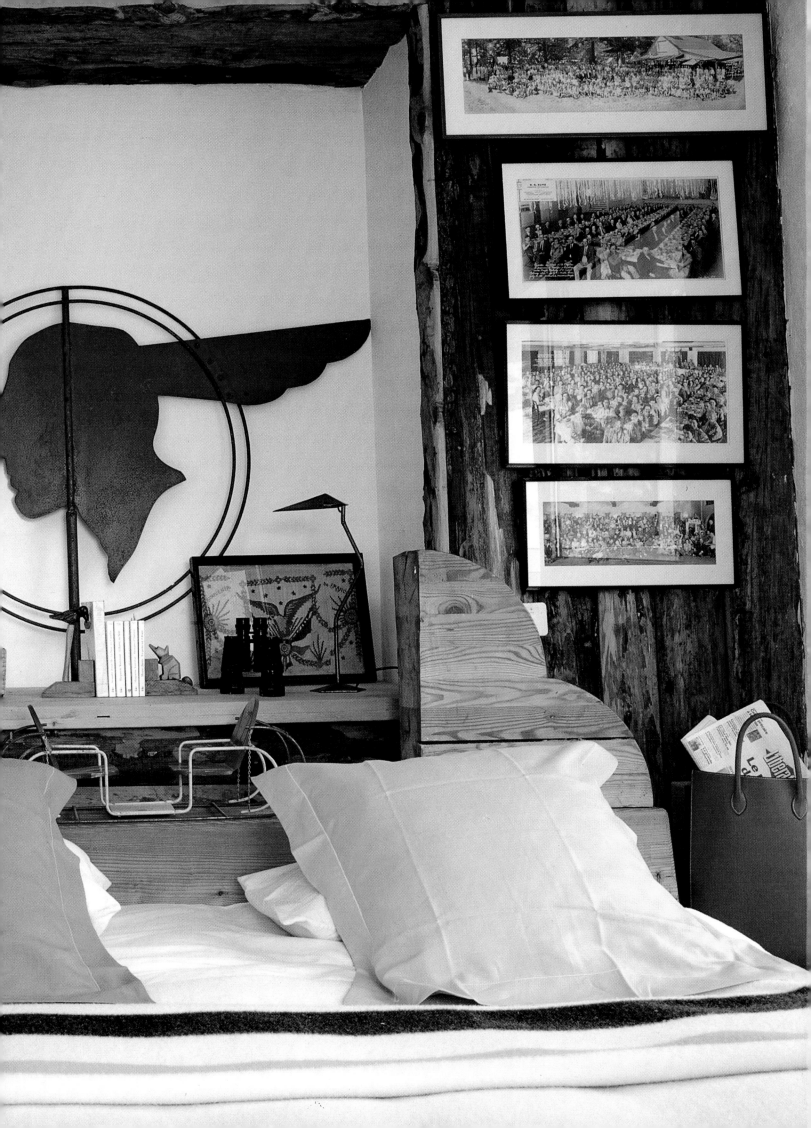

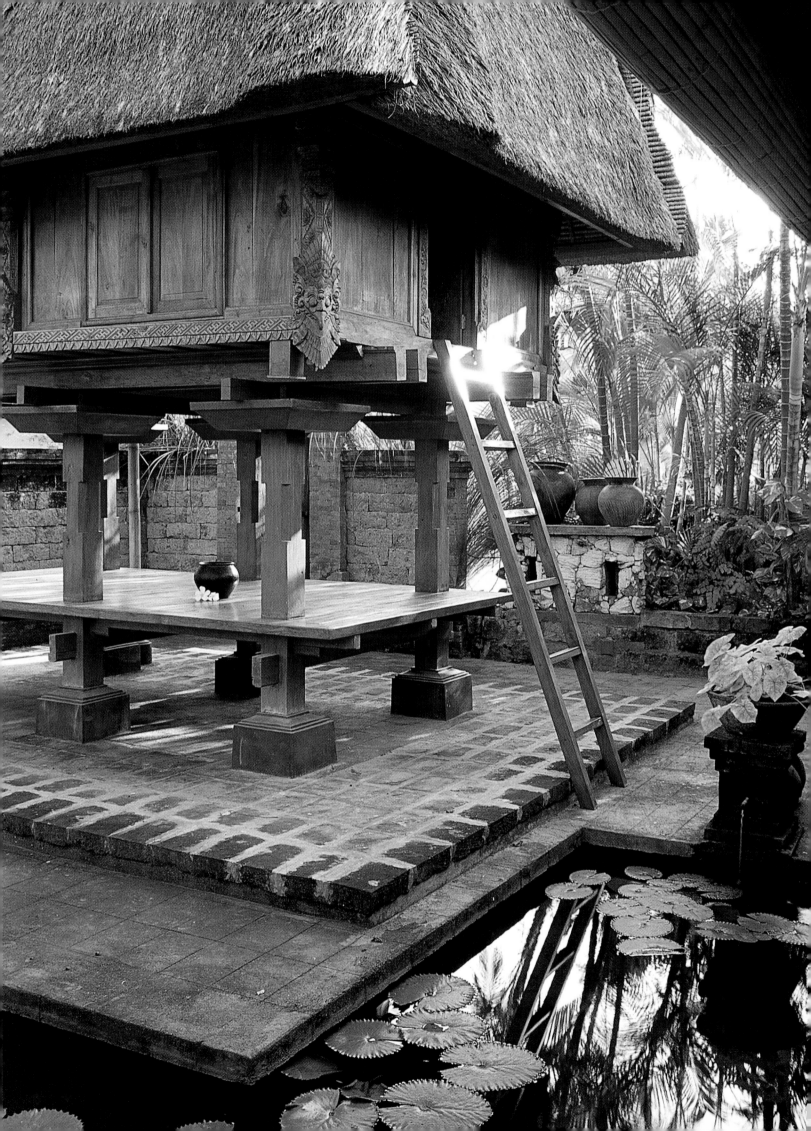

LE STYLE
ASIATIQUE
ASIAN
STYLE

Bali, Phuket, Lombok, Bangkok et Borobudur... De la Thaïlande à l'Indonésie, en passant par le Vietnam, le style asiatique propose une nouvelle interprétation du luxe à l'origine d'une consécration de l'artisanat. Il aura fallu que des connaisseurs-esthètes-collectionneurs, comme Jim Thompson, Patsri Bunnag, Jean-Michel Beurdeley et Adrian Zecha, résistent à l'invasion du béton pour que les maisons de paysans, les palais de bois, les tissages faits main, le teck, la soie royale et la laque soient réhabilités, puis réinterprétés. A la faveur du développement des hôtels Aman Resort, bois locaux, tissages, batiks, vanneries, fleurs, ont conquis une place dans la décoration contemporaine la plus sophistiquée. La conception de l'espace propre aux royaumes anciens, comme par exemple les salons extérieurs, influence les architectures. Pas de maniérisme ni de surcharges. L'espace est privilégié pour mieux révéler les textures: fibres, soies, coco, nacre. Les temples alentours sont source d'inspiration. Ainsi l'art de vivre peut évoluer vers la sérénité et les voyageurs se croire au nirvana lorsqu'ils paressent au bord de la piscine.

Bali, Phuket, Lombock, Bangkok and Borobudur... From Thailand to Indonesia and Vietnam, Asian style proposes a new interpretation of luxury and celebrates the work of artisans. It took connoisseurs, aesthetes and collectors like Jim Thompson, Patsri Bunnag, Jean-Michel Beurdeley and Adrian Zecha, who resisted the concrete invasion, for farmers' houses, wooden palaces, hand-weaving, teak, royal silk and lacquerware to be redeemed and reinterpreted. Thanks to the development of the Aman Resort hotels, wood from the region, weaving, batiks, wickerwork and flowers have found a prime place in the most sophisticated contemporary interior design. Architecture is inspired by the conception of space of ancient kingdoms, especially for outside sitting areas. There is no pretention and no excessive decoration. Space is privileged in order to better appreciate the textures — fibres, silks, coconut matting and mother-of-pearl. Temples in the surrounding region also serve as sources of inspiration. In this way, the Asian art of living may evolve with equanimity and travellers lounging around the swimming pool may believe that they have reached nirvana.

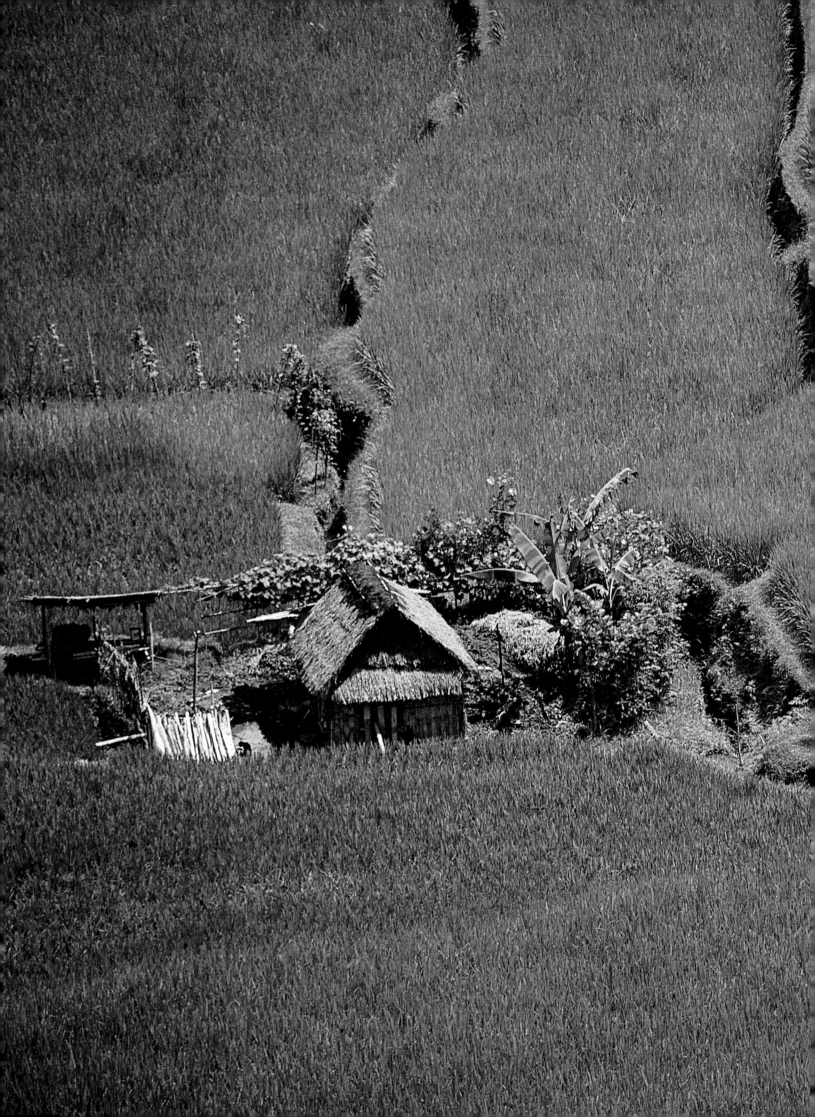

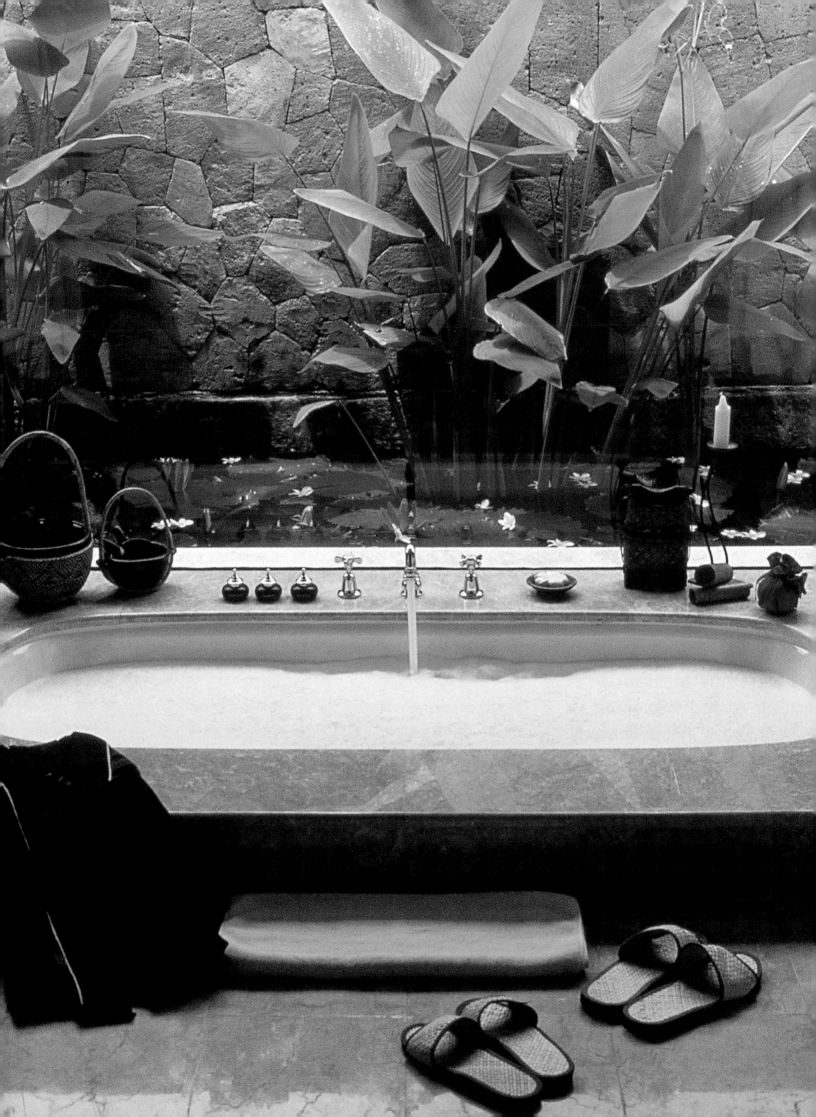

PAGE DE GAUCHE A Bali, une salle de bains de l'hôtel *Amanusa*. On descend dans la baignoire comme dans les bassins balinais.
CI-DESSOUS, DE GAUCHE À DROITE A Bali, à l'hôtel *Amandari* (en balinais, «lieu des anges de paix»),
le personnel de l'établissement est vêtu de costumes traditionnels – sarongs et blouses de coton – et leur coiffure s'orne de fleurs parfumées.
Le mobilier de rotin, aux lignes douces, a été dessiné spécialement pour l'*Amandari*.

LEFT PAGE A bathroom in the *Amanusa* hotel, in Bali. One steps down into the bath as one would enter a Balinese pond.
BELOW, FROM LEFT TO RIGHT At the *Amandari* («place for angels of peace»)
hotel in Bali, the personnel are dressed in traditional costume – cotton tunics and sarongs. Hair is decorated with perfumed flowers.
The rattan furniture, with its soft lines, was specially designed for the *Amandari*.

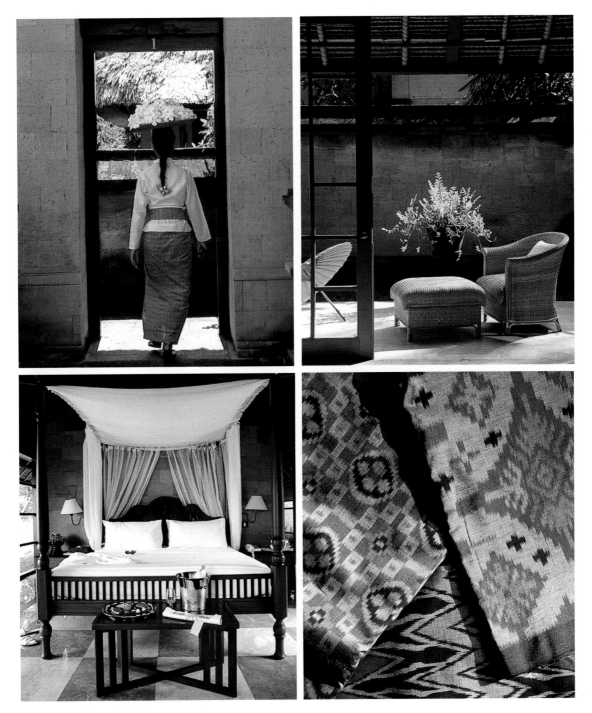

CI-DESSUS, DE GAUCHE À DROITE A l'*Amanusa*, chaque chambre dispose d'un lit à baldaquin fabriqué à Bali et délicieusement
agrémenté de linge blanc. A Karangasem, sur la côte est de Bali, des ikats de Pelangi.
PAGE SUIVANTE La fastueuse charpente d'une salle à manger de l'*Amandari*. La biche provient d'un palais royal à l'est de Bali.
Le mobilier de l'*Amandari* a été desssiné par Neville Marsch, dans un esprit de confort contemporain qui laisse toute la force des lignes s'exprimer.

ABOVE, FROM LEFT TO RIGHT At the *Amanusa*, each bedroom has a four-poster bed,
made in Bali and deliciously decorated with white linen. Ikat fabric from Pelangi at Karangasem, on the east coast of Bali.
NEXT PAGE The stunning framework, as seen from the dining room at the *Amandari*.
The doe comes from a royal palace situated to the east of Bali. The Amandari's furniture was designed by Neville Marsch
and offers comtemporary comfort whilst letting the strong lines express themselves.

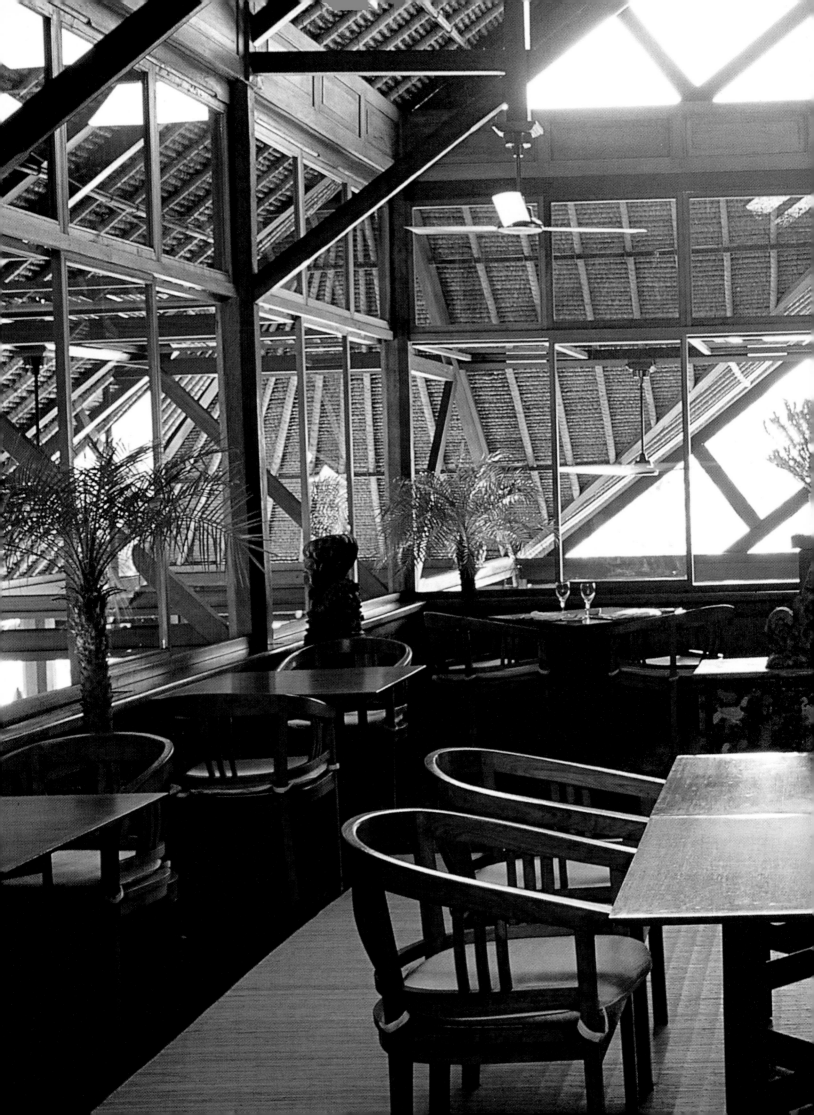

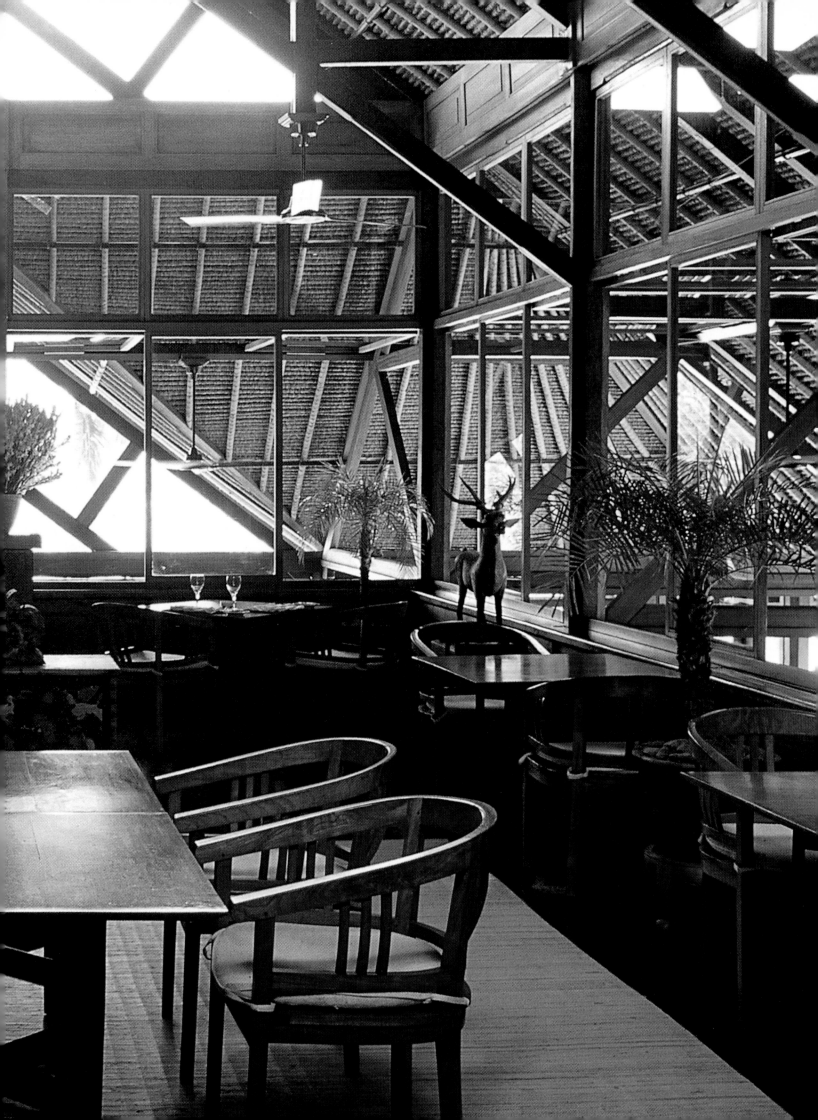

CI-DESSOUS, DE GAUCHE À DROITE

En Malaisie, l'entrée grandiose de l'hôtel Dataï
est divisée en plusieurs salons. Ses nombreuses ouvertures en font
un lieu rafraîchissant. Vannerie et fruits
balinais. Jarres et plats d'osier délicatement tressé dans le village
balinais de Tenganan. En Malaisie,
toujours à l'hôtel Dataï, poignées de placard en cuivre vieilli.

BELOW, FROM LEFT TO RIGHT

At the Dataï hotel in Malaysia, the majestic
entrance is divided up into several lounges. The many
openings allow air to circulate. Basketwork and
Balinese fruits. In the village of Tenganan, in Bali, jars
and finely woven wicker plates. In Malaysia, brass handles
on cupboard doors in the Datai hotel.

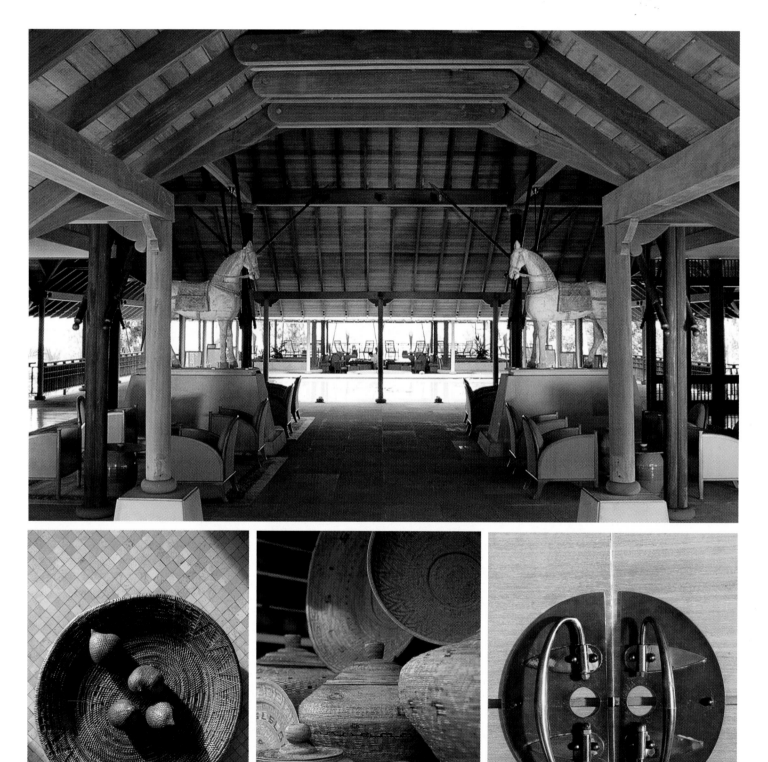

CI-DESSOUS, DE GAUCHE À DROITE

À Bali, l'hôtel *Amanusa,* ouvert en 1992. Ici, la voie royale, embaumée par des tubéreuses, d'un espace immense et calme, un peu comme dans un temple.
À l'hôtel *Dataï* de Langkawi, pilier en balau, un bois malais.
En Indonésie, sur l'île de Lombok, la salle à manger de la suite royale surplombe le jardin de l'hôtel *Lombok Oberoï.*
À Bali, détail décoratif d'un *meru* (autel de prière qui peut atteindre 11 m de haut.)

BELOW, FROM LEFT TO RIGHT

The *Amanusa hotel* in Bali first opened its doors in 1992. Here, the centrepiece of this vast and calm hall is filled with tuberose and has a temple atmosphere. In the *Dataï hotel,* on Langkawi island, a pillar made from balau, a Malay wood. In Indonesia, on the island of Lombok, the dining room in the royal suite overlooks the garden of the *Lombok Oberoi hotel.* In Bali, decorative detail on a roof.

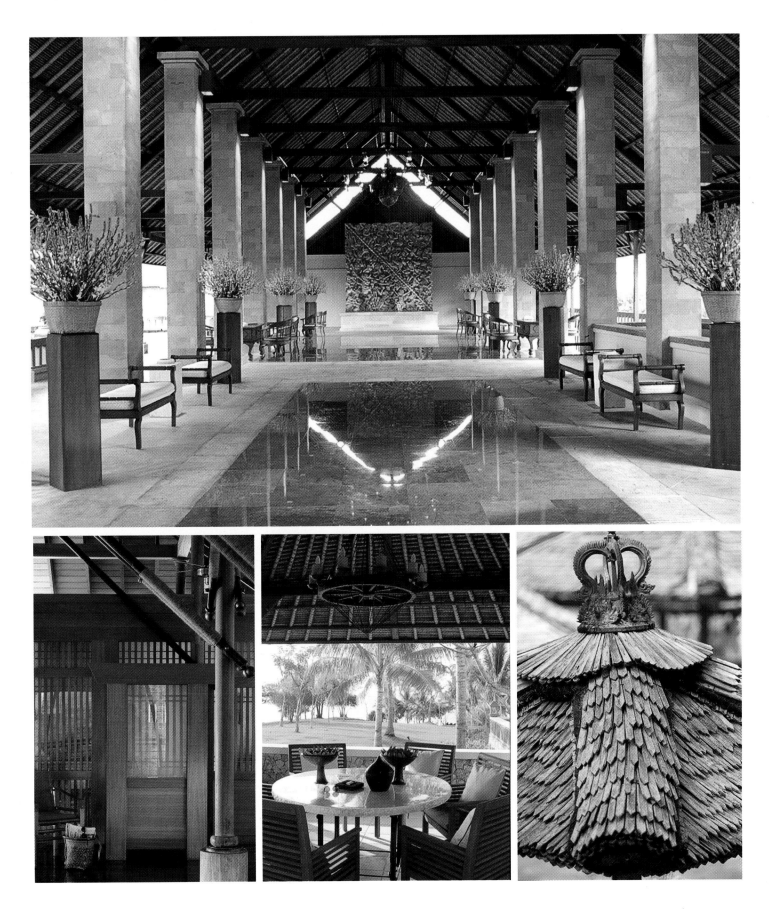

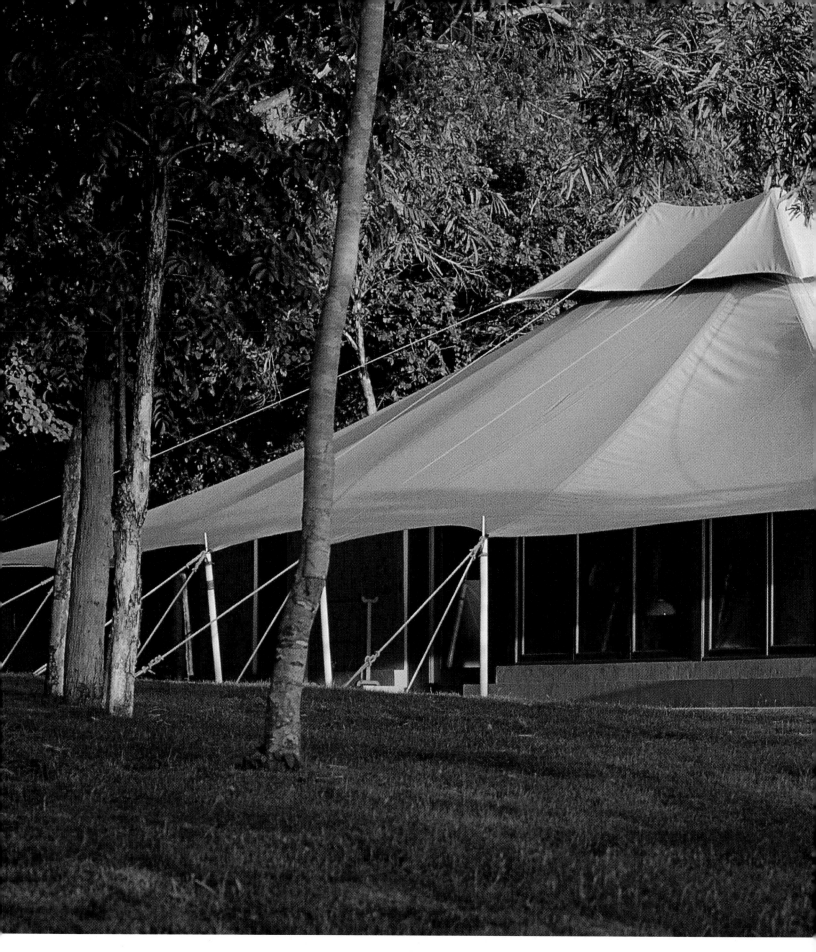

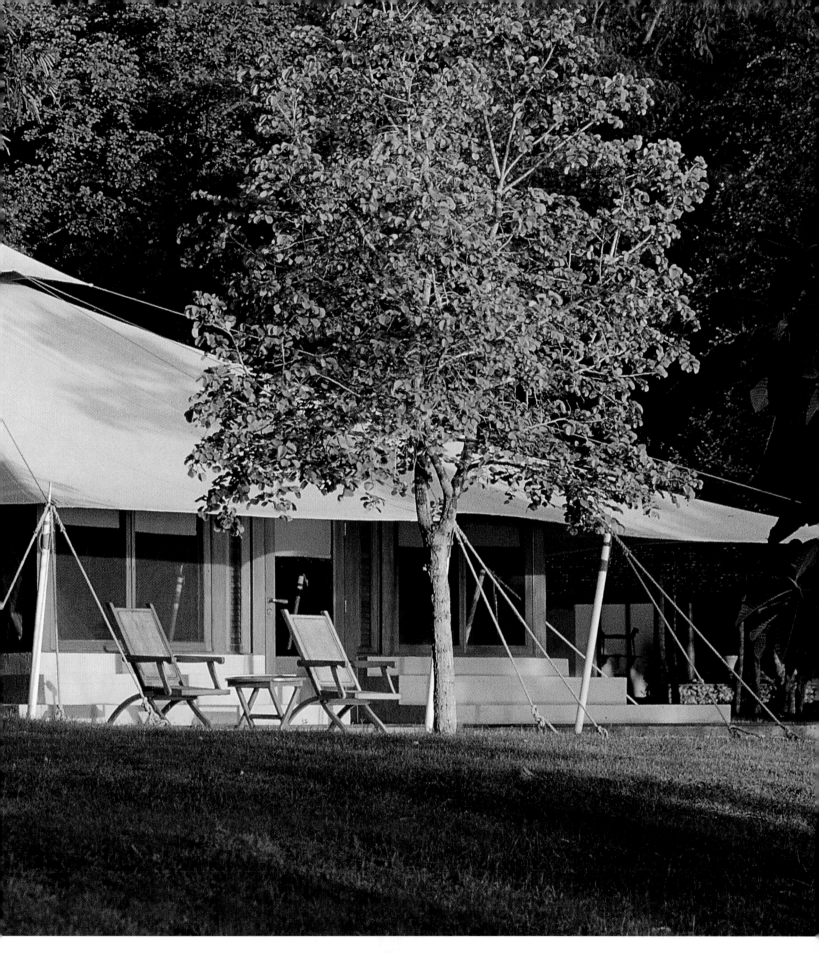

PAGE SUIVANTE, À GAUCHE

Style Arts and Crafts adapté aux tropiques dans l'ensemble des salles de bains
de l'*Amanwana* à Moyo, en Indonésie.

NEXT PAGE, LEFT

Arts and Crafts style adapted for the tropics has been used for most of the bathrooms
in the *Amanwana* on Moyo, Indonesia.

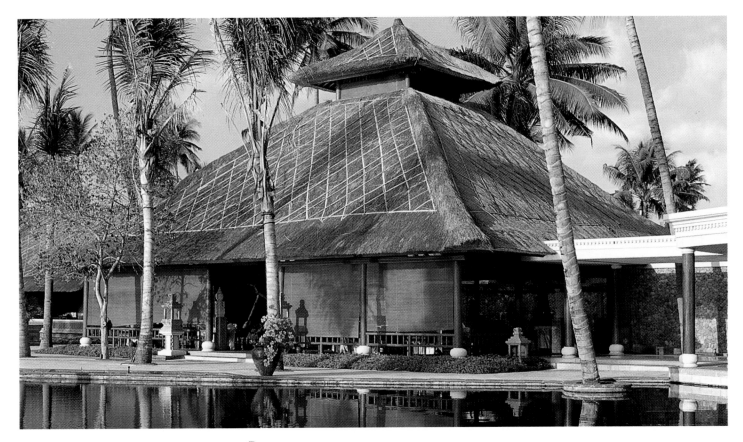

CI-DESSUS Sur l'île de Lombok à quelques encablures de Bali, l'hôtel *Lombok Oberoï*,
ouvert début 1997 et conçu par l'architecte Peter Muller. Ce pavillon en teck à toit de chaume abrite un salon raffiné.
CI-DESSOUS Sol et mobilier en teck pour cette chambre-tente sophistiquée de l'*Amanwana*.
ABOVE On the island of Lombok, a few hundred yards away from Bali, the *Lombok Oberoï hotel* was opened in 1997
and designed by architect Peter Muller. This thatched bungalow has a stylish lounge.
BELOW Teak floor and furniture for this sophisticated bedroom-tent at the *Amanwana*.

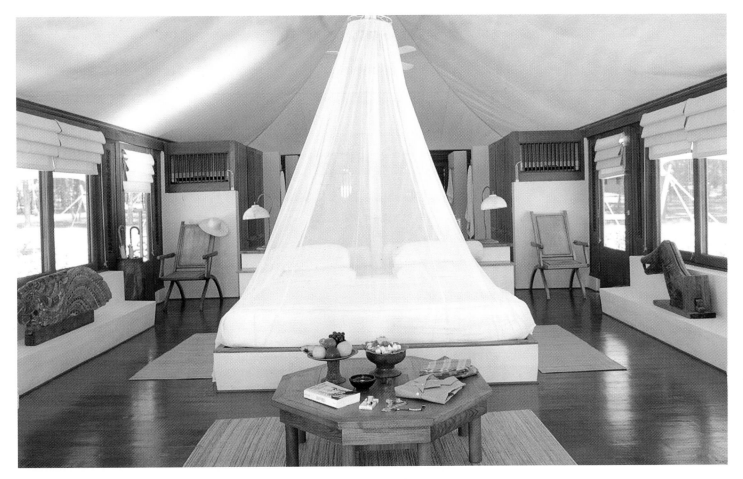

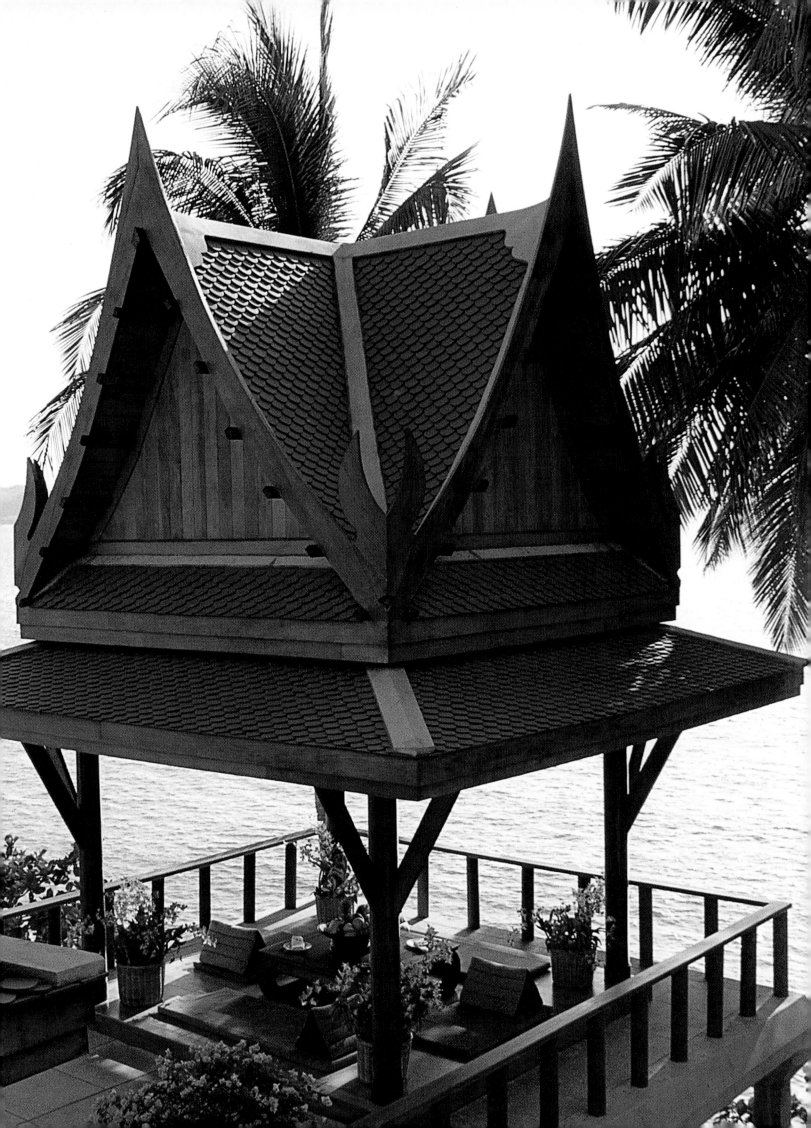

PAGE PRÉCÉDENTE, DE GAUCHE À DROITE
En Thaïlande, à Phuket, artisanat raffiné s'exprimant
dans ces cuillers en nacre et cette véranda d'un pavillon de l'*Amanpuri*, le premier Aman Resort, conçu par l'architecte Ed Tuttle.
CI-DESSOUS, DE GAUCHE À DROITE
A Bali, la terrasse d'un restaurant italien au bord de la piscine de l'*Amanusa*. Superbe panorama
depuis les piscines de l'*Amankila*. Sur l'île de Lombok, l'hôtel *Lombok Oberoï*. Illusion optique des piscines qui se confondent avec la mer.
Sur la terrasse de l'*Amanusa*, dîner avec vue apaisante du golfe et de l'océan Indien.

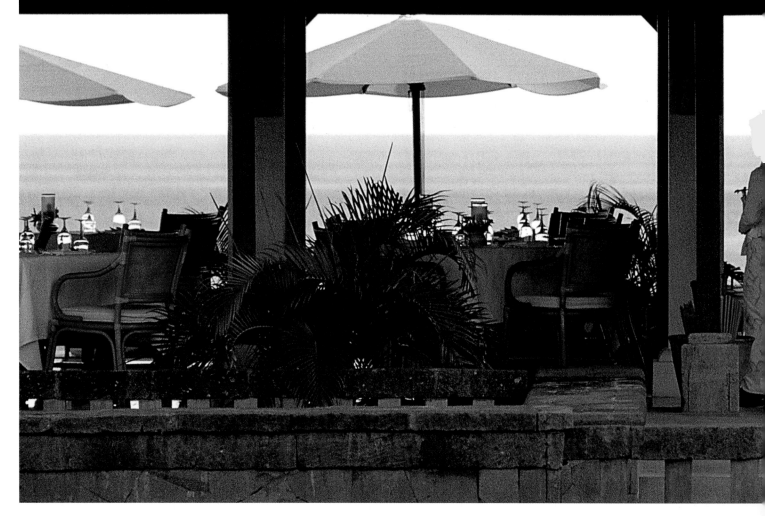

PREVIOUS PAGE, FROM LEFT TO RIGHT
On the island of Phuket, Thailand. Superb examples of a refined craft industry with these mother-of-pearl spoons
and this bungalow veranda, designed by Ed Tuttle for the *Amanpuri,* the first Aman Resort.
BELOW, FROM LEFT TO RIGHT
In Bali, the terrace of an Italian restaurant by the *Amanusa* pool. A superb panorama from the *Amankila* swimming pools.
The *Lombok Oberoi hotel* on the island of Lombock. An optical illusion with the swimming pools
merging with the sea. On the *Amanusa* veranda, a dining room with a view of the gulf and the Indian Ocean.

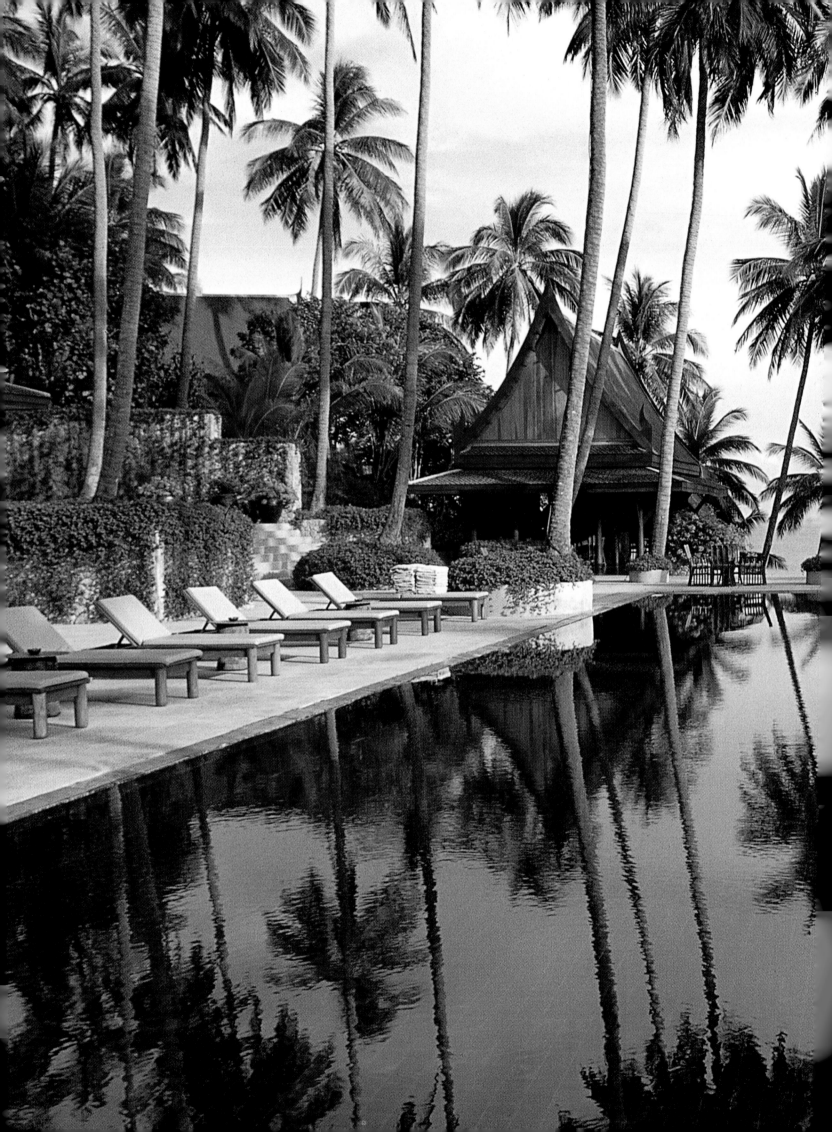

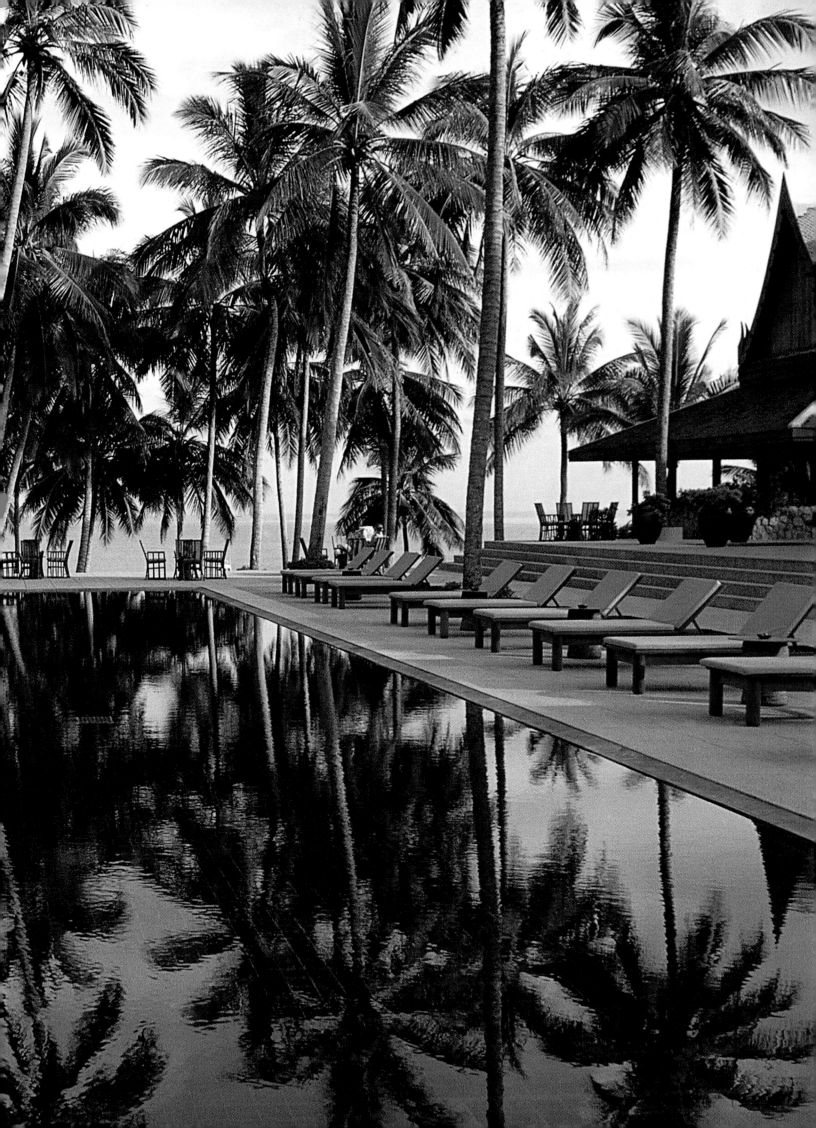

PAGE PRÉCÉDENTE En Thaïlande, à Phuket, la piscine de l'hôtel *Amanpuri*, «lieu de paix» en sanskrit. L'architecte Ed Tuttle a tapissé la piscine de carreaux bleu-noir et a veillé à protéger la cocoteraie. Les pavillons sont en bois de maka avec un toit de tuiles couleur ardoise.
CI-DESSOUS, DE GAUCHE À DROITE A Bangkok, le *Grand Palais* étincelant. Une maison d'esthètes, construite en «bois rouge» par l'architecte Chira Shilpakanok, dans le style du nord de la Thaïlande. L'escalier en teck de la maison-musée *Jim Thompson*, construite à partir de quatre maisons anciennes d'Ayuthaya. Un salon d'été au bord d'un *klong* (canal), adapté à la saison des pluies. Tissus anciens du Laos et laques birmanes. Au *Grand Palais*, des tuiles indigo recouvrent le toit du sanctuaire qui abrite un bouddha d'émeraude.

218

PREVIOUS PAGE Phuket, Thailand. The swimming pool at the *Amanpuri* («place of peace», in Sanskrit). Architect Ed Tuttle
used blue-black tiles for the pool and took care to protect the coconut palms. The maka wood houses have slate rooves.
BELOW, FROM LEFT TO RIGHT In Bangkok, the sparkling *Great Palace*. A house for aesthetes designed
in northern Thailand style by architect Chira Shilpakanok and built from «red wood». Teak staircase in the *Jim Thompson museum-house* which was built from four old
houses in Ayuthaya. A summer lounge built next to a *klong* (canal) is well adapted for the rainy season. Antique fabric
from Laos and Burmese laquerware objects. At the *Great Palace*, indigo tiles on the roof of a sanctuary which houses an emerald Buddha .

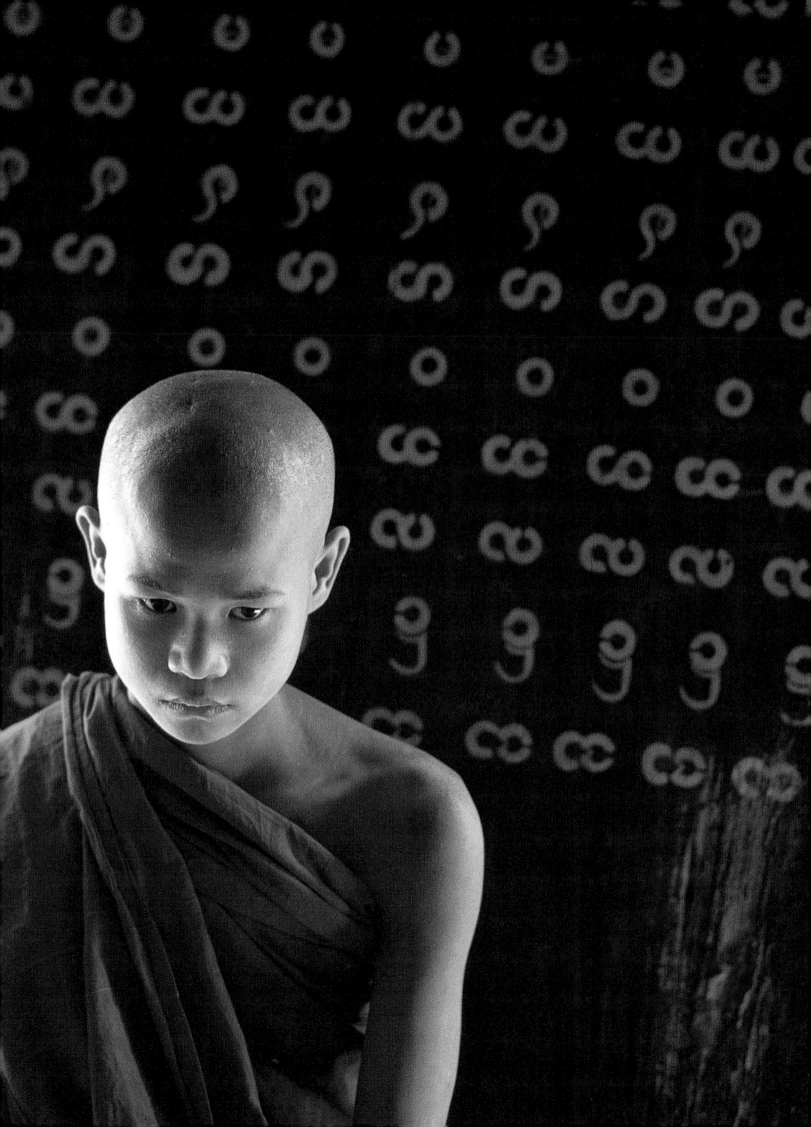

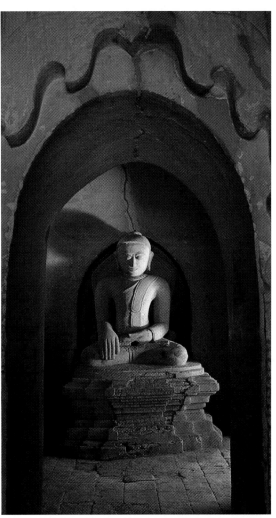

PAGE DE GAUCHE

Moine birman au monastère d'*Ok Kyaung*.

CI-CONTRE, À GAUCHE

A Rangoon, la pagode *Shedagon*.

CI-CONTRE, A DROITE

A Pagan, dans un temple.

CI-DESSOUS ET PAGE SUIVANTE

A Pagan,
le long du fleuve Irrawaddy,
s'égrènent
des milliers de temples,
pagodes
et monastères bâtis entre
les XIᵉ et XIIIᵉ siècles.
Lieu mystique et mythique.

LEFT PAGE

In Burma, a young monk in
Ok Kyaung monastery.

OPPOSITE, LEFT

In Rangoon, the *Shedagon*
pagoda.

OPPOSITE, RIGHT

A temple at Pagan.

BELOW AND NEXT PAGE

Pagan. Along the Irrawaddy
river, thousands
of temples, pagodas and
monasteries
were built between
the 11th and 13th centuries.
It is a mystical
and mythical place.

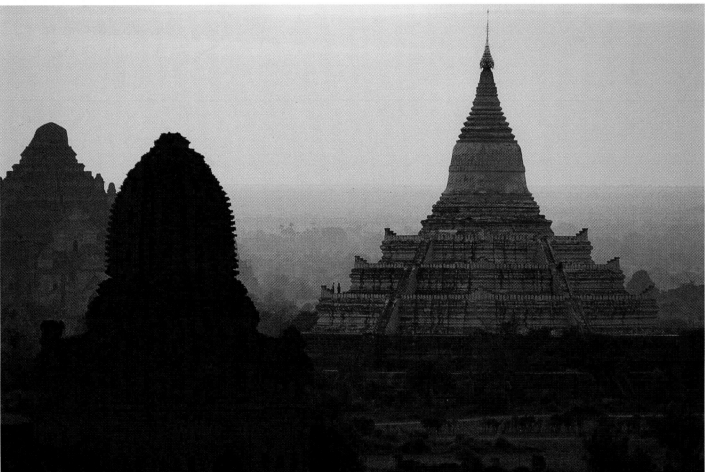

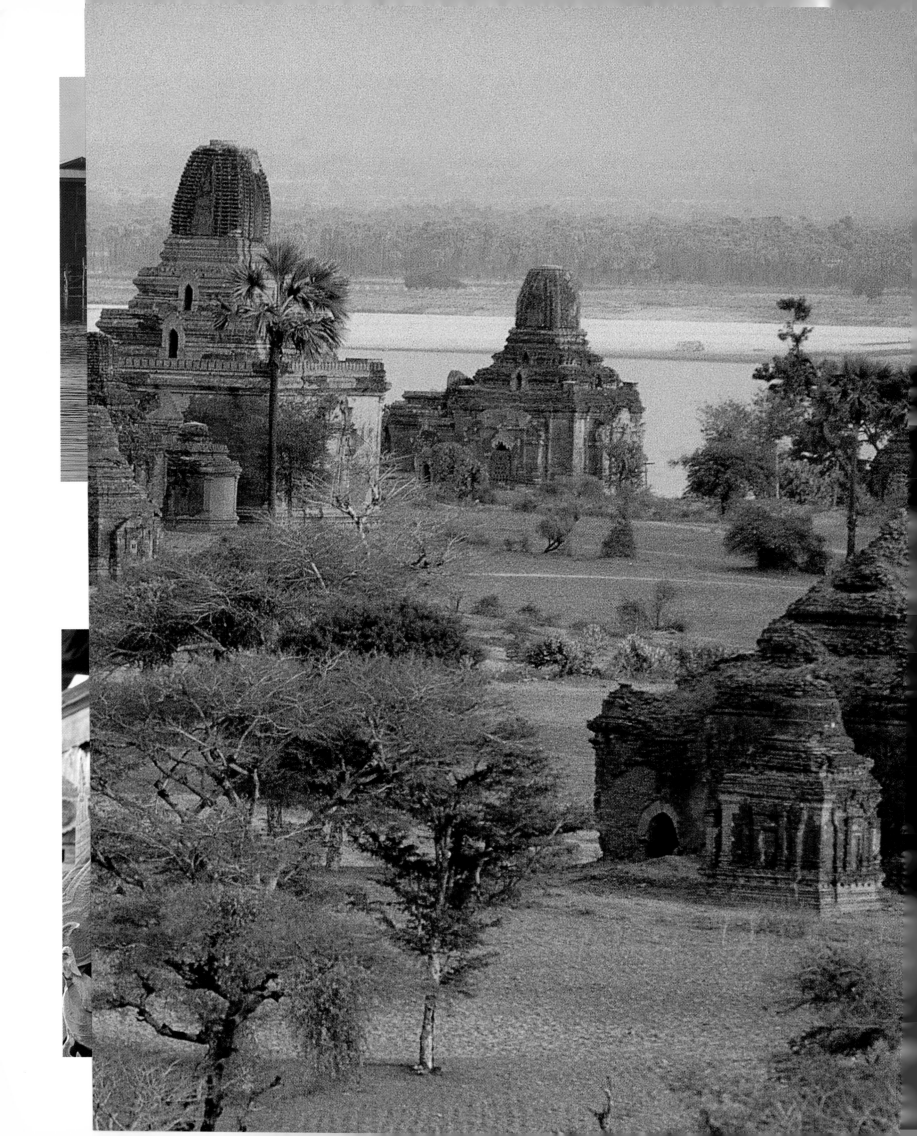

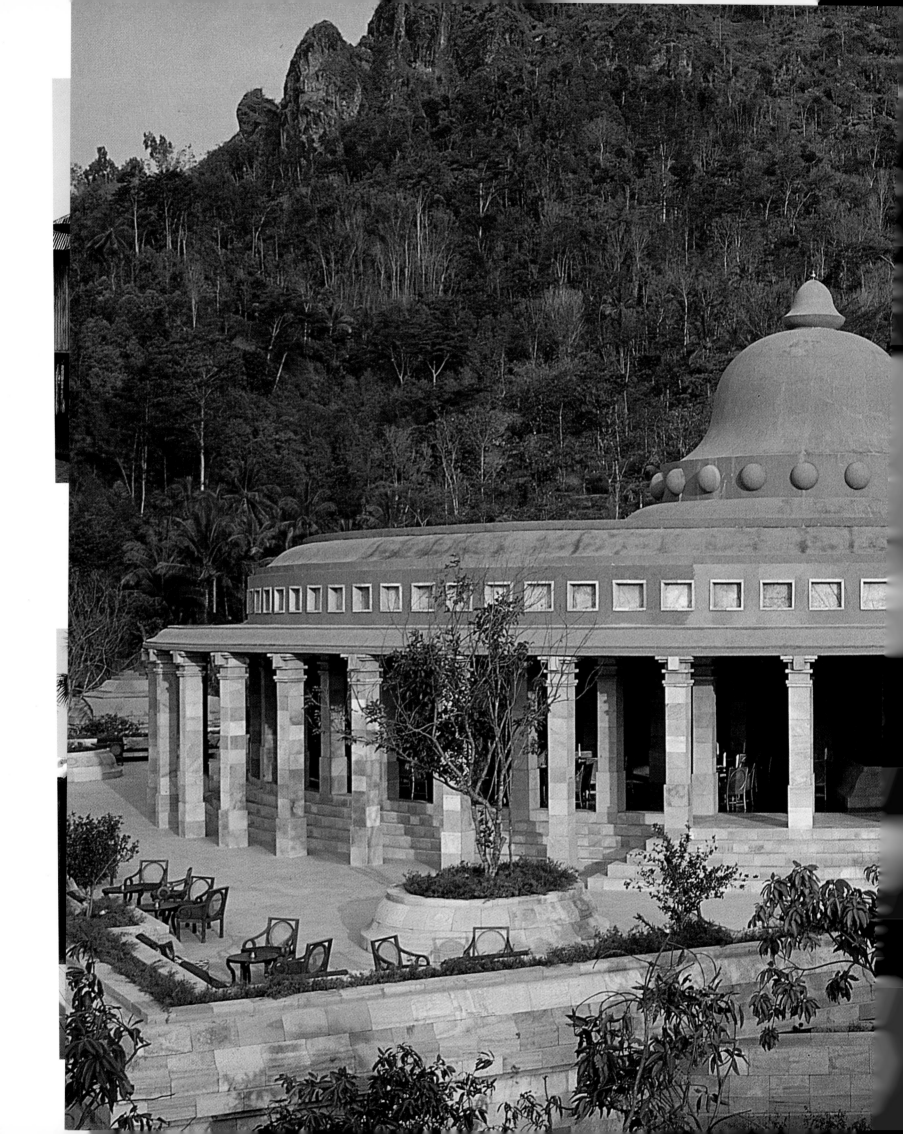

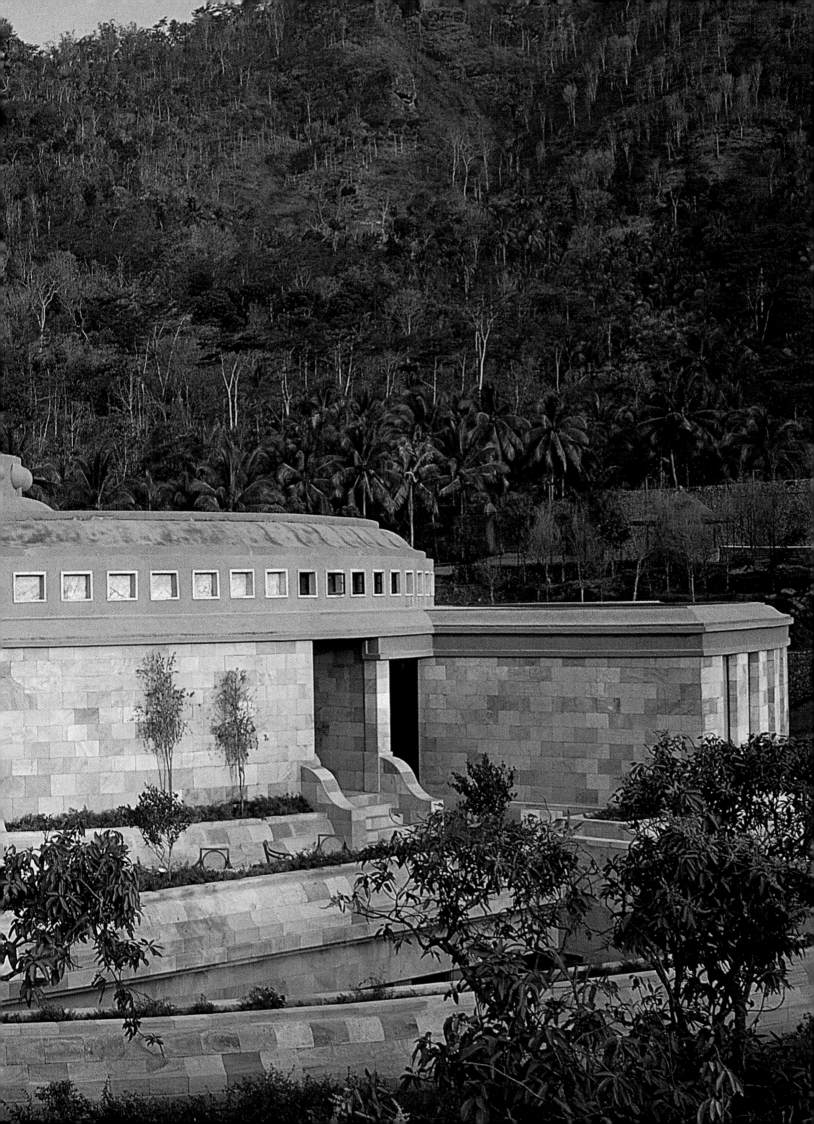

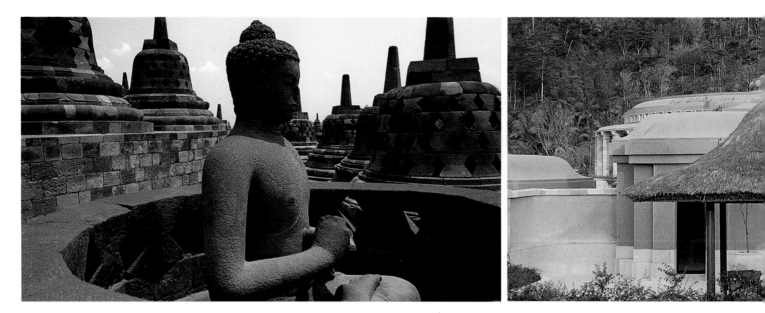

CI-DESSUS, DE GAUCHE À DROITE
Statues et *stupas* au temple de Borobudur. Vue extérieure de l'une des suites de l'*Amanjiwo,* adossé à la colline de Menorah. Stupas de Borobudur.

CI-DESSOUS
La piscine de l'*Amanjiwo* est en pierre noire d'Indonésie.

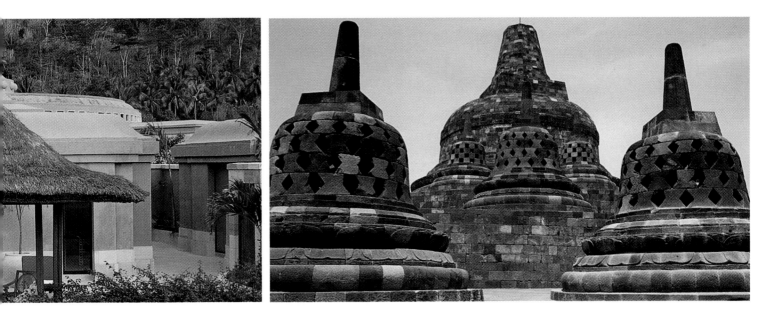

ABOVE, FROM LEFT TO RIGHT

Statues and *stupas* at Borobudur. An outside view of one of the *Amanjiwo* suites which backs on to the Menorah Hill. Borobudur *stupas*.

BELOW

The *Amanjiwo* swimming pool is built with Indonesian black stone.

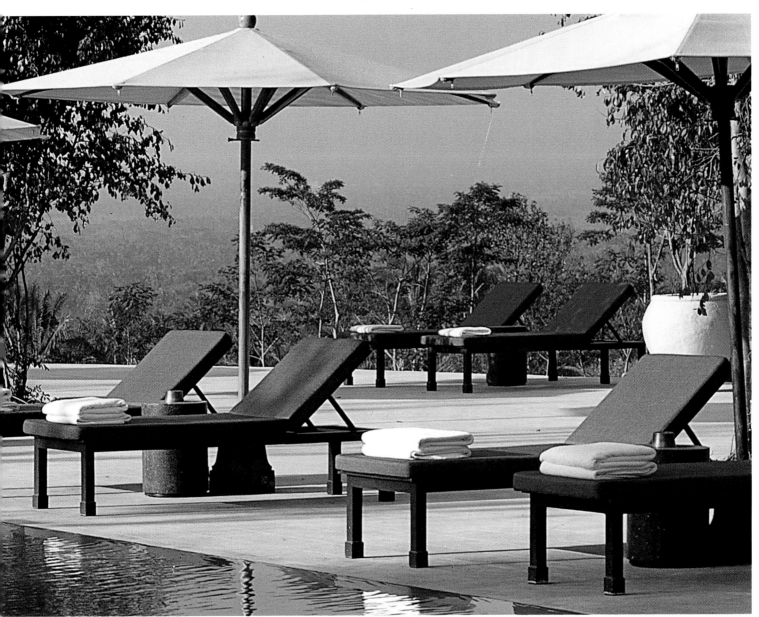

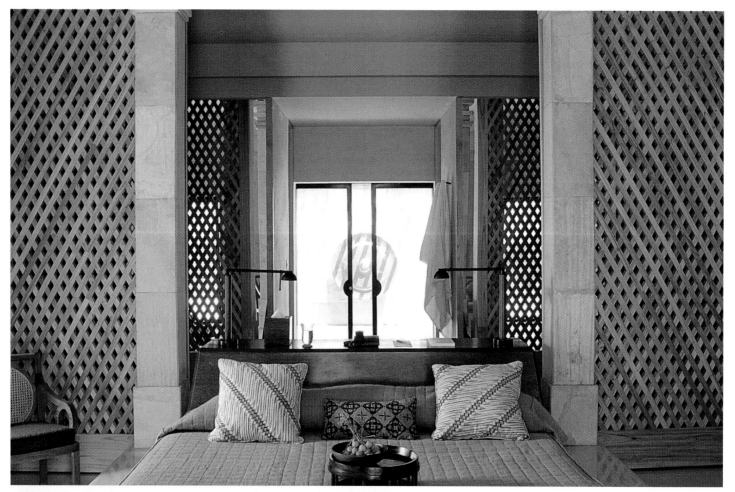

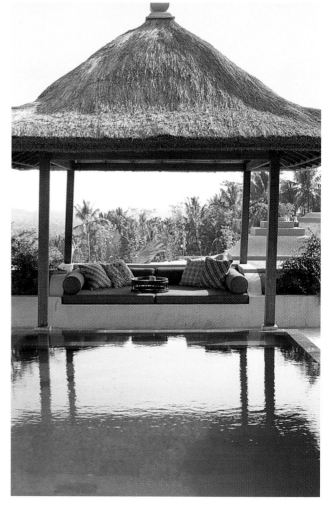

CI-DESSUS, DE GAUCHE À DROITE A l'*Amanjiwo,* en Indonésie,
des claustras coulissants séparent la chambre de la salle de bains. Coussins en batik.
Délice d'un riz à la vapeur présenté dans un bol en noix de
coco serti d'argent. La piscine privée d'une suite, avec petit kiosque au toit de chaume.
PAGE DE DROITE Depuis le bâtiment central
de l'*Amanjiwo,* on distingue, au fond, le temple de Borobudur.
PAGE SUIVANTE En Malaisie, le *Pangkor Laut Resort,* un hôtel de charme sur pilotis
près de l'île de Pulau Pangkor.
ABOVE, FROM LEFT TO RIGHT At the *Amanjiwo,* in Indonesia,
sliding trellised screens separate the bedroom from the bathroom. Batik cushions.
Delicious steamed rice served in a coconut bowl set with silver.
The private pool of one of the suites has a small pavilion with a thatched roof.
RIGHT PAGE From the main building at the *Amanjiwo,* one can discern Borobudur in the distance.
NEXT PAGE The *Pankor Laut Resort,*
a luxury hotel not far from Pulau Pangkor island, in Malaysia, is built on stilts.

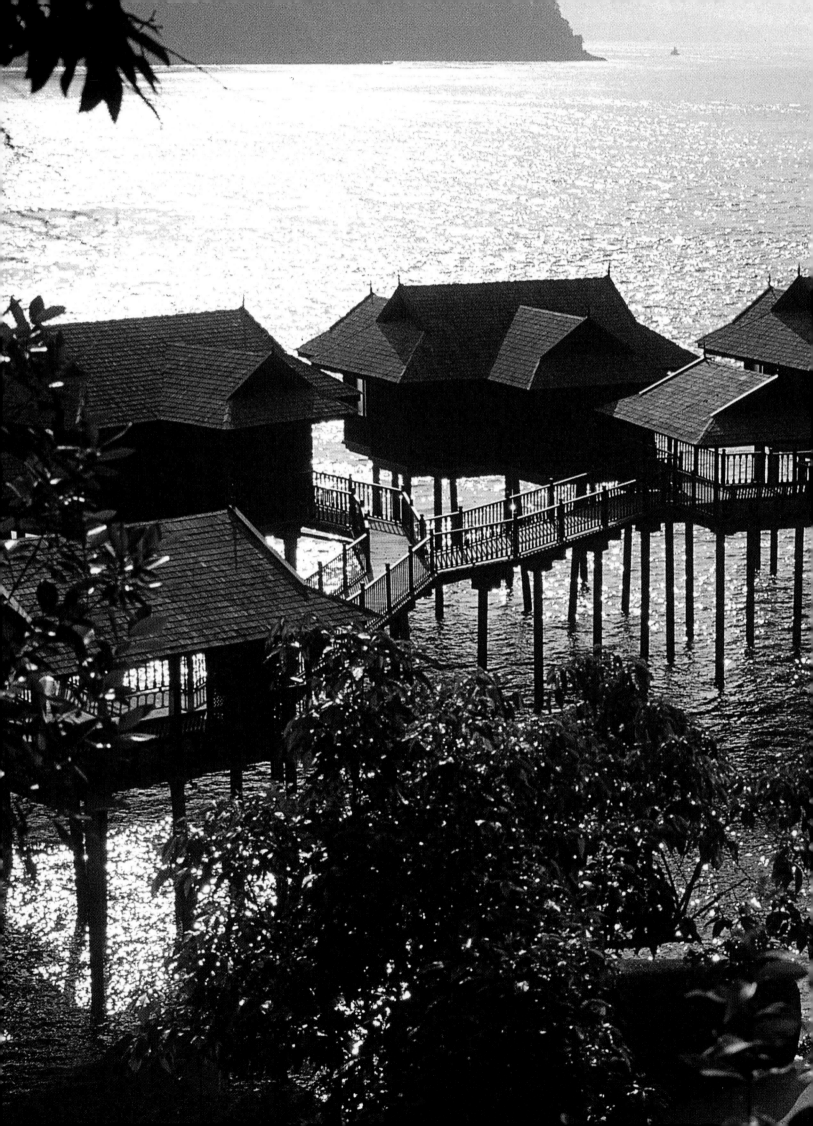

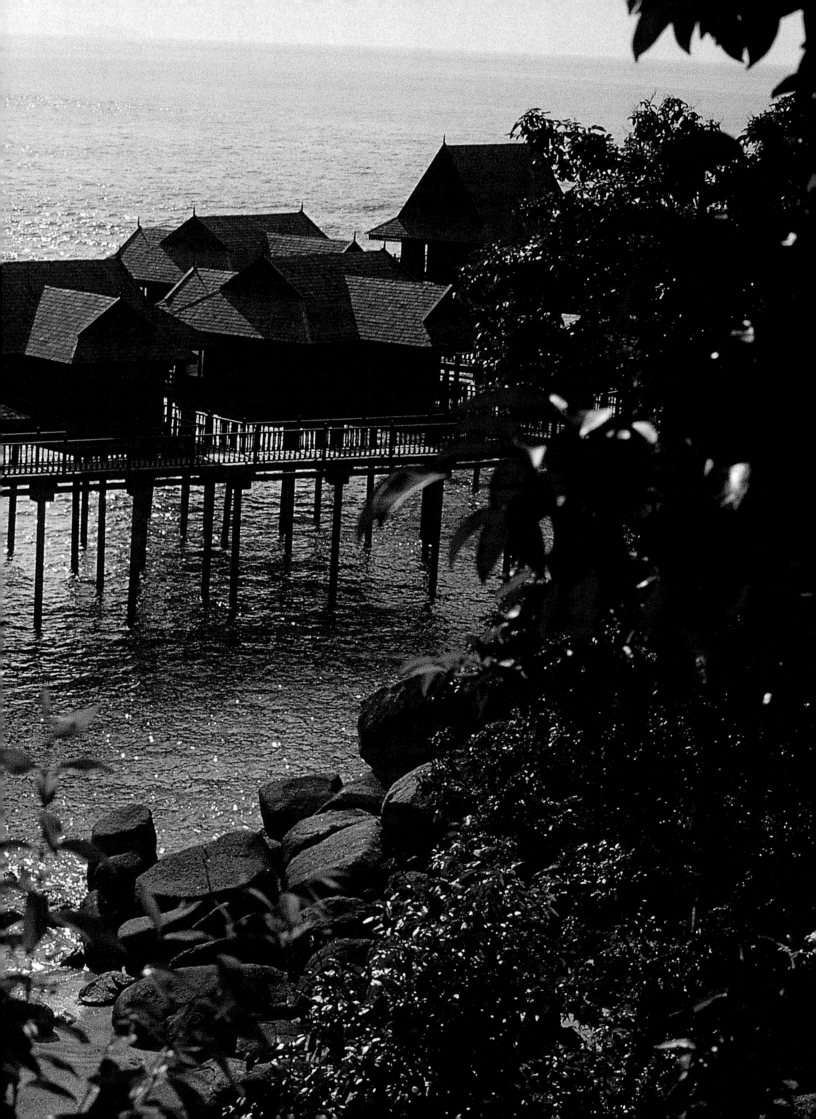

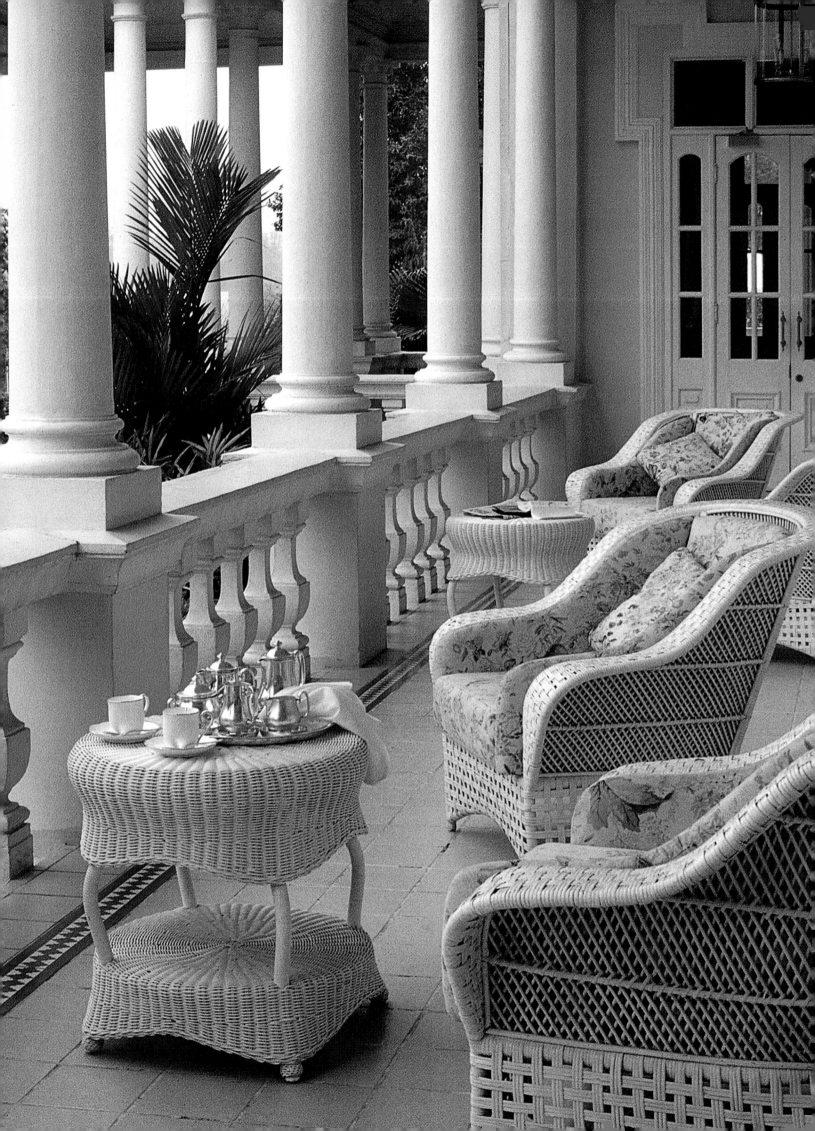

LE STYLE ASIATIQUE ASIAN STYLE

CI-DESSOUS
En Malaisie, dans les Cameron Highlands, des familles
descendant des colons britanniques continuent la culture du thé, développée par leurs aïeux.
Vallonnée et mousseuse, la plantation *Boh Tea Estate* est la plus importante de la région.

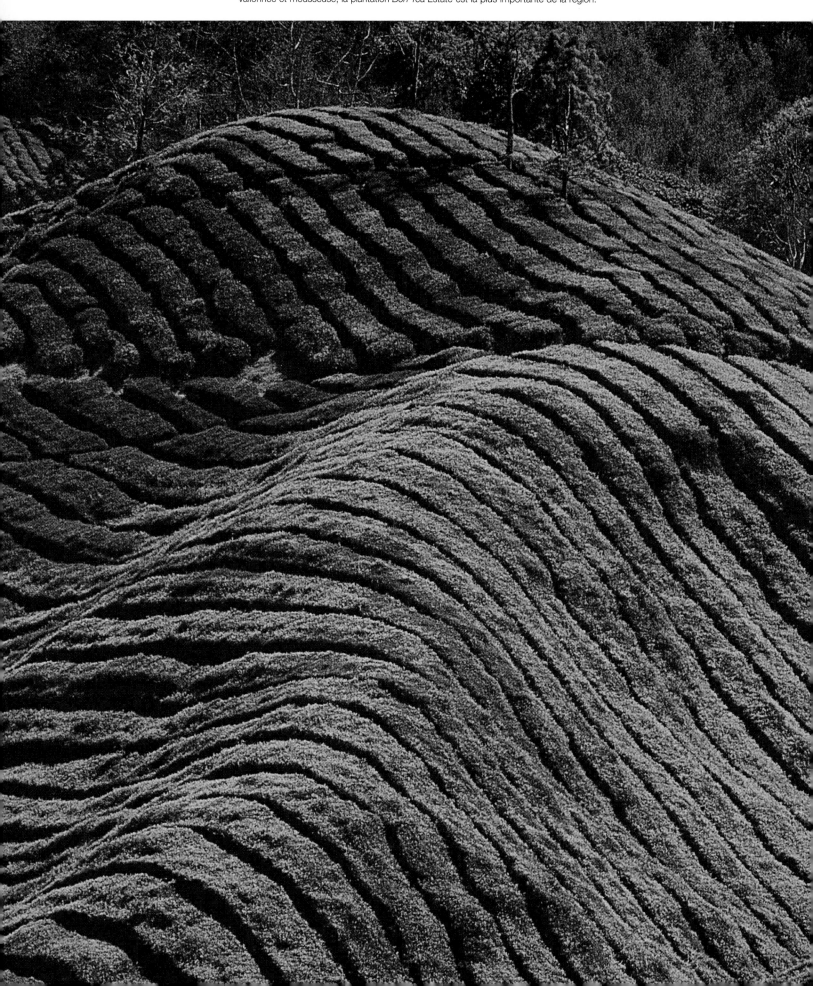

BELOW

In the Cameron Highlands in Malaysia,
families who are descendants of British colonials continue to grow tea, just like their ancestors.
The *Boh Tea Estate*, undulating and mossy, is the most important plantation.

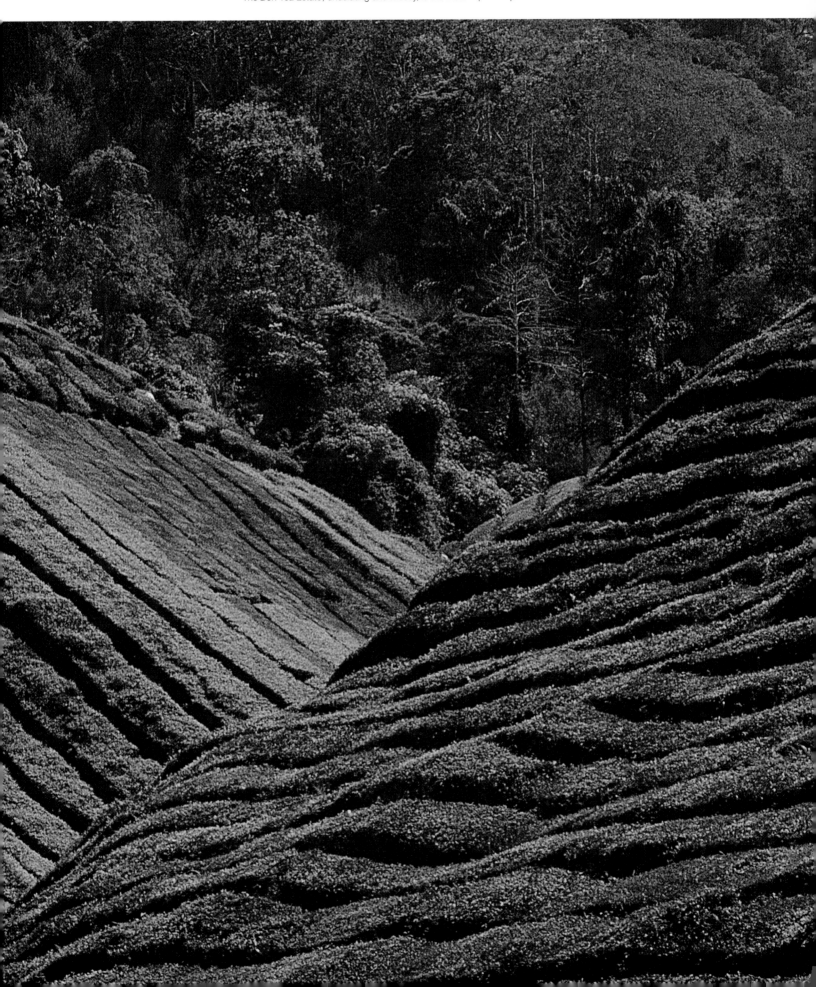

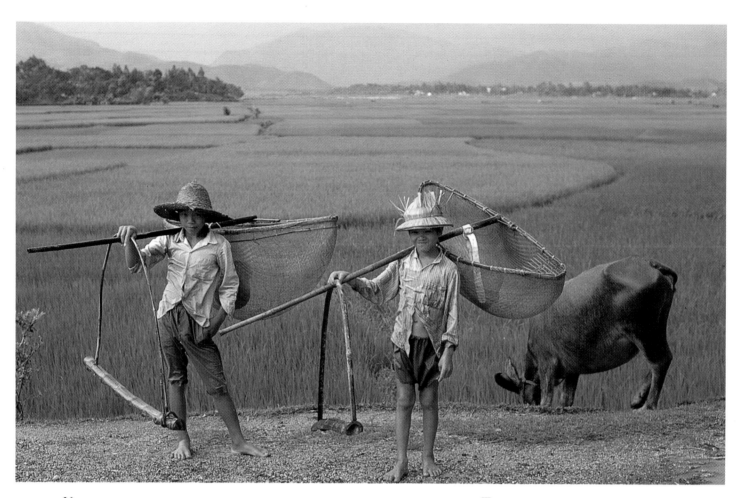

CI-DESSUS Vers Haiphong, au Vietnam, deux bergers en herbe.
CI-DESSOUS Au Vietnam, la route est un défilé de traditions populaires,
où le voyageur peut saisir les mille détails de la vie du pays et la riche
diversité des formes artisanales. Près de Hué, un empilement arachnéen de nasses.

ABOVE Two future shepherds on the road to Haiphong in Vietnam.
BELOW In Vietnam, one can see a parade of popular traditions on the road.
A visitor can appreciate the details of daily life and the rich diversity
of the country's craft industry. Not far from Hué, arachnidan huge stack of nets.

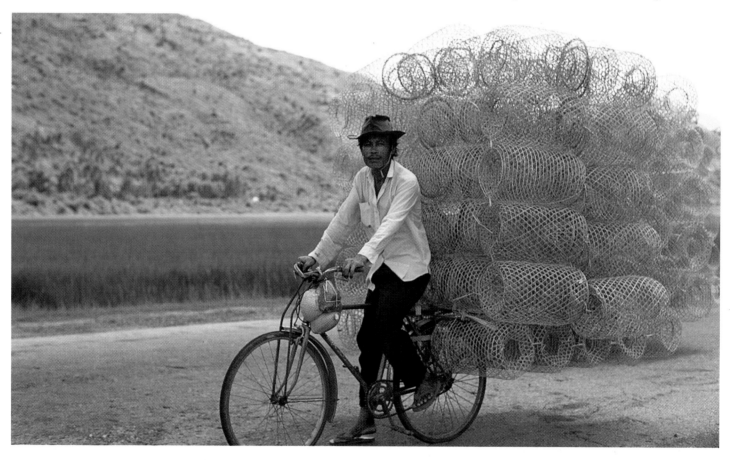

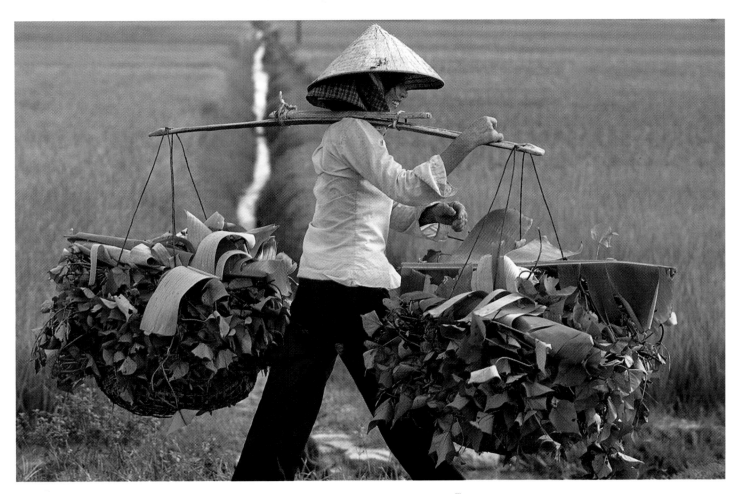

CI-DESSUS Sur la route, on transporte de tout. Ici, des feuilles de bananiers.
CI-DESSOUS Collection de bonsaïs dans une ferme à Hoa Lu, qui fut
la première cité royale. Les champs ont été noyés par la mousson. Les formations
montagneuses sont semblables à celles de la baie d'Halong.

ABOVE So many things are transported by road. Here, banana tree leaves.
BELOW A collection of bonsai trees on a farm in Hoa Lu,
which was the first Royal City. The fields have been flooded by the monsoon.
The mountain formations are similar to those in Halong Bay.

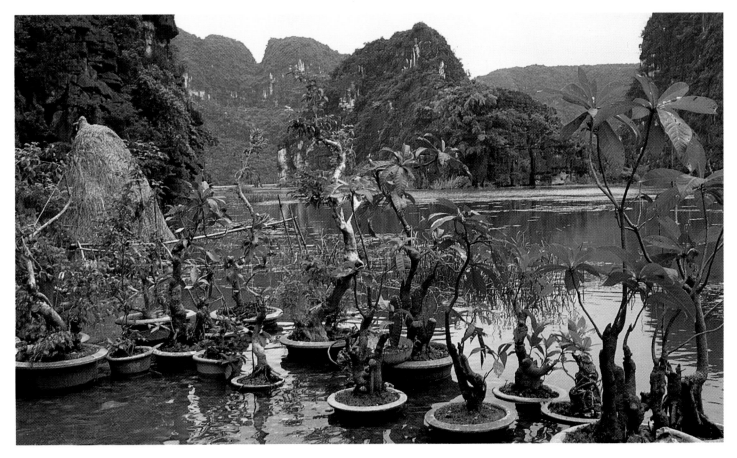

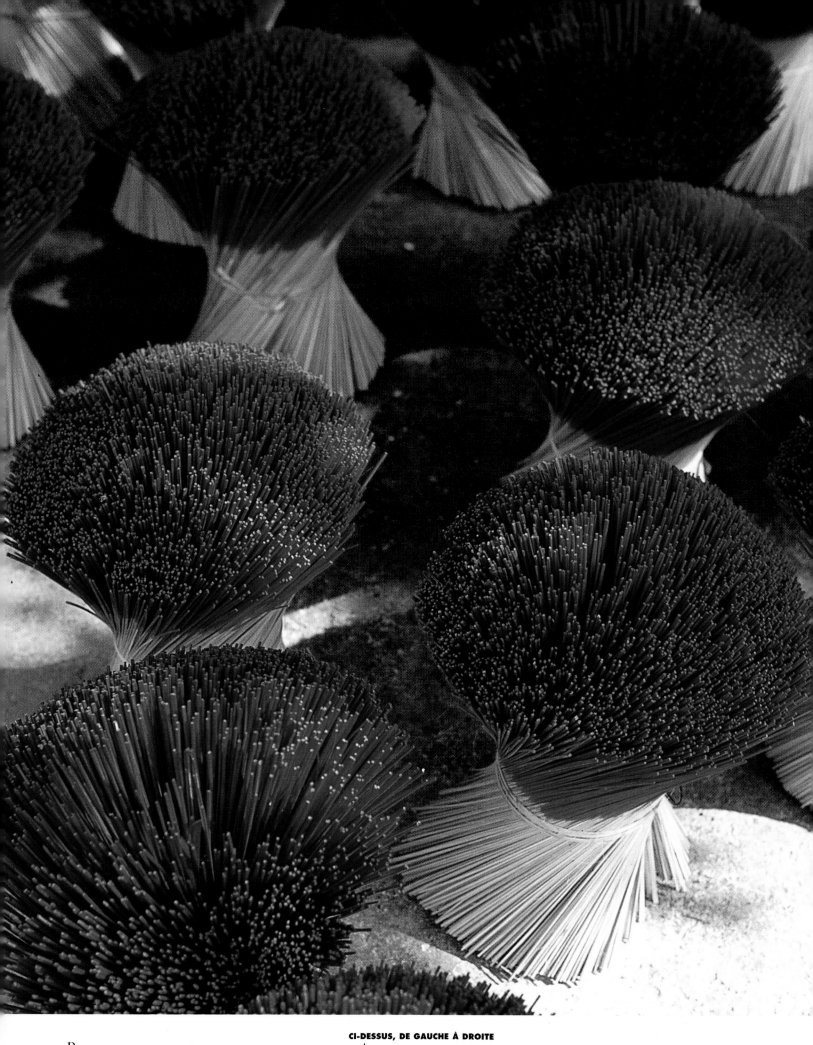

CI-DESSUS, DE GAUCHE À DROITE

Bottes de bâtons d'encens utilisés dans les temples pour les offrandes. Au Vietnam, dans les champs, les femmes se protègent toujours du soleil pour préserver leur teint clair.

240

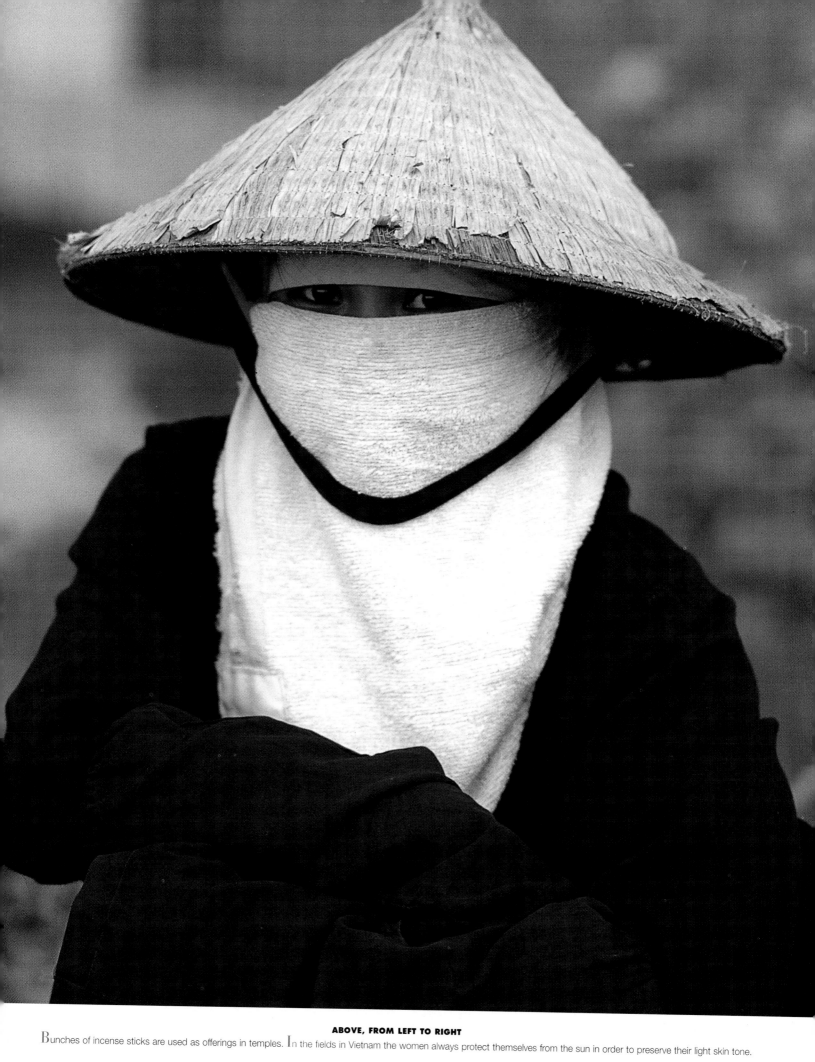

ABOVE, FROM LEFT TO RIGHT

Bunches of incense sticks are used as offerings in temples. In the fields in Vietnam the women always protect themselves from the sun in order to preserve their light skin tone.

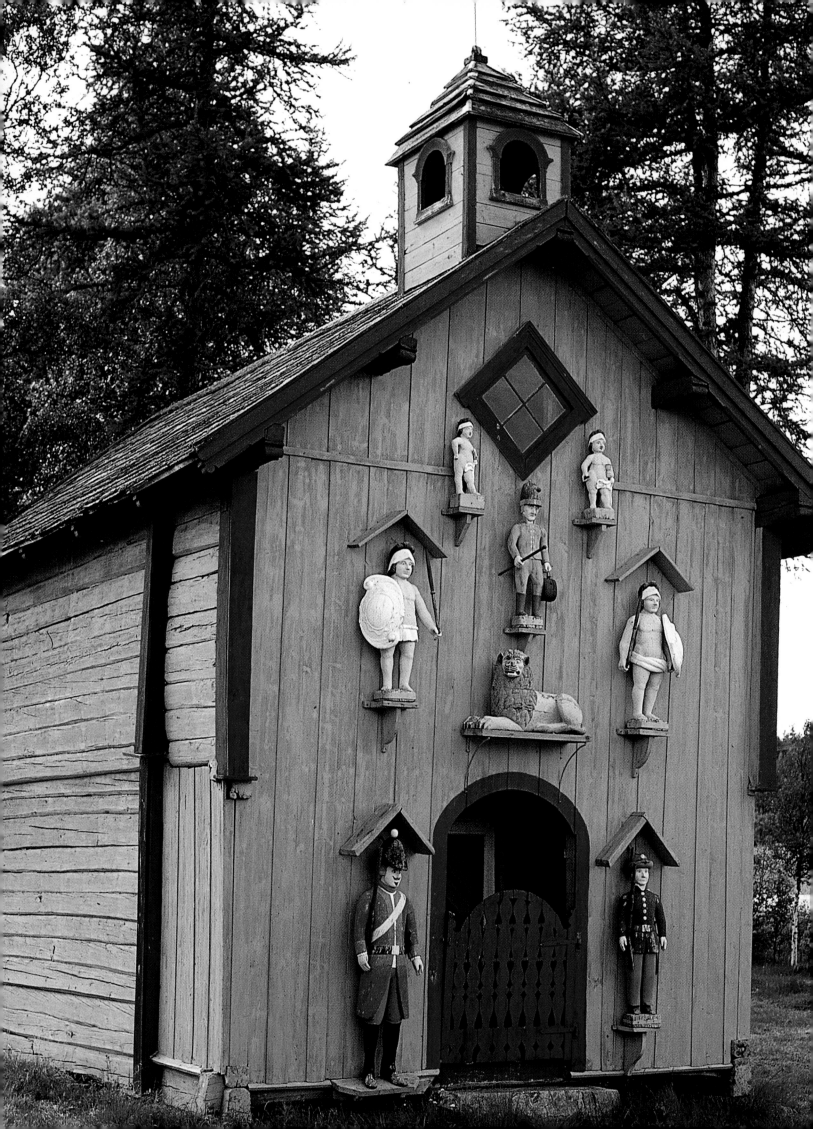

LE STYLE SCANDINAVE
SCANDINAVIAN STYLE

La Suède et la Norvège (alors, un même royaume) ont vu s'épanouir, au XVIIIᵉ siècle, un style dépouillé, où l'espace autour des meubles paraît d'autant plus vaste qu'il se révèle dans la blancheur, écho aux longues nuits d'été. Agé de 23 ans, Gustav III accède au trône en 1771, après un périple en France et en Italie. Il va générer une simplicité que le monde de la décoration a redécouvert ces dernières années comme la source du design scandinave: le style gustavien. Sous l'impulsion de Gustav III, les artisans suédois, qui ne peuvent rivaliser avec les ébénistes français, vont interpréter le goût du siècle des Lumières avec leurs ressources. Les parquets de pin se passent de tapis et révèlent la beauté du bois brut tandis que les murs sont peints en trompe l'œil ravissants, puisque les tapisseries d'Aubusson et les marbres de Carrare sont inaccessibles. Les fauteuils Louis XVI sont patinés comme une esquisse, préfigurant le design dépouillé du XXᵉ siècle. A la place des soieries est adopté le lin à carreaux ou à rayures rouges ou bleues en guise de ciel de lit , de courtines, de coussins. Stucs et chandeliers laiteux, verres sans gravures, nappes de lin blanc. Réchauffés par de grands poêles en faïence, animés d'objets qui expriment l'importance de l'art populaire, les manoirs campagnards affirment une harmonie qui devient une mode en Europe deux siècles plus tard, les années 90 aspirant à une nouvelle fraîcheur.

During the 18th century a very sober style of design began to flourish in Sweden and Norway (at the time one kingdom). Wide spaces left around furniture were maximized by a totally white environment - a reminder of the long summer nights. At the age of twenty three and after having travelled through France and Italy, Gustave III acceded to the throne in 1771. He went on to generate a simplicity in decoration that, in recent years, has been rediscovered by the decoration world and recognised as the source of Scandinavian design - the Gustavian Style. Under Gustave III's initiative, Swedish craftsmen, unable to compete with the French artisans, used their own resources to create what eventually became the style of 'The Light Years'. To emphasize their beauty, pine floors were left bare instead of being hidden under rugs, walls were decorated with trompe l'œil. Louis XVI armchairs were roughly copied and given a patina that was a precursor to the minimalist style of the 20th century. Red and blue stripes and checked linen replaced rich fabrics and silk for bedspreads, curtains and cushions. Creamy white stuccos and chandeliers, plain glasses and white linen tablecloths were used abundantly. Large earthenware stoves heated rooms that were decorated with objects showing the importance of popular art. Country manors were perfect examples of harmonious decorating that was to become fashionable two centuries later in Europe, with the 90's aspiring to a fresher look in design.

PAGE DE GAUCHE En Norvège, sur la route de Kongsvold, une grange *stabur*, ornée de personnages mythiques protecteurs des récoltes.

PAGE SUIVANTE En Suède, au manoir de *Grönsoo* au bord du lac *Mälraren,* ce pavillon témoigne de l'engouement de l'Europe du XVIIIᵉ pour l'architecture chinoise.

LEFT PAGE In Norway. A *stabur* barn decorated with mythical characters that were believed to protect the harvest.

NEXT PAGE The *Grönsöö* manor at the edge of *Mälraren* lake in Sweden. This summer house shows the enthusiasm of 18th century Europe for Chinese architecture.

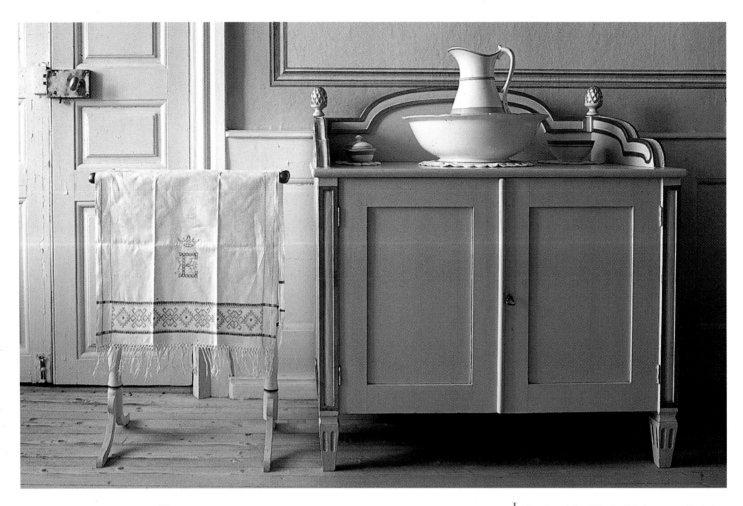

CI-DESSUS ET PAGE DE DROITE En Suède, au manoir de *Grönsöo Sateri*, blancheur d'une chambre et d'un meuble de toilette XVIIIᵉ.
CI-DESSOUS A Paris, le style gustavien interprété par ELLE Déco. Fauteuils baroques patinés de Pascal Maingourd.
La table est en hêtre massif patiné. Les chandeliers sont en faïence "Creamware" (Thimothy of Saint Louis). Le vase est aussi en faïence (Wedgwood).
PAGE SUIVANTE En Suède, au manoir de *Thureholm,* "la cuisine aux porcelaines" peinte en trompe l'œil vers 1740 d'évocations chinoises.

ABOVE AND RIGHT PAGE In Sweden, at the *Grönsöo Sateri manor*, a Gustavian style white bedroom and 18th century wash stand.
BELOW In Paris, the Gustavian style as interpreted by ELLE Déco. Patinated baroque chairs by Pascal Maingourd.
The patina table is solid beech. "Creamware" earthenware candlesticks (Thimothy of Saint Louis). An earthenware vase (Wedgwood) .
NEXT PAGE In Sweden, *Thureholm* manor houses "a kitchen in porcelain". The Chinese style trompe l'œil was painted around 1740.

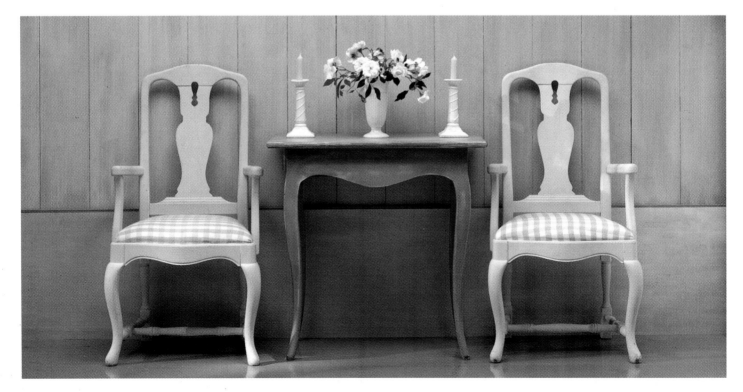

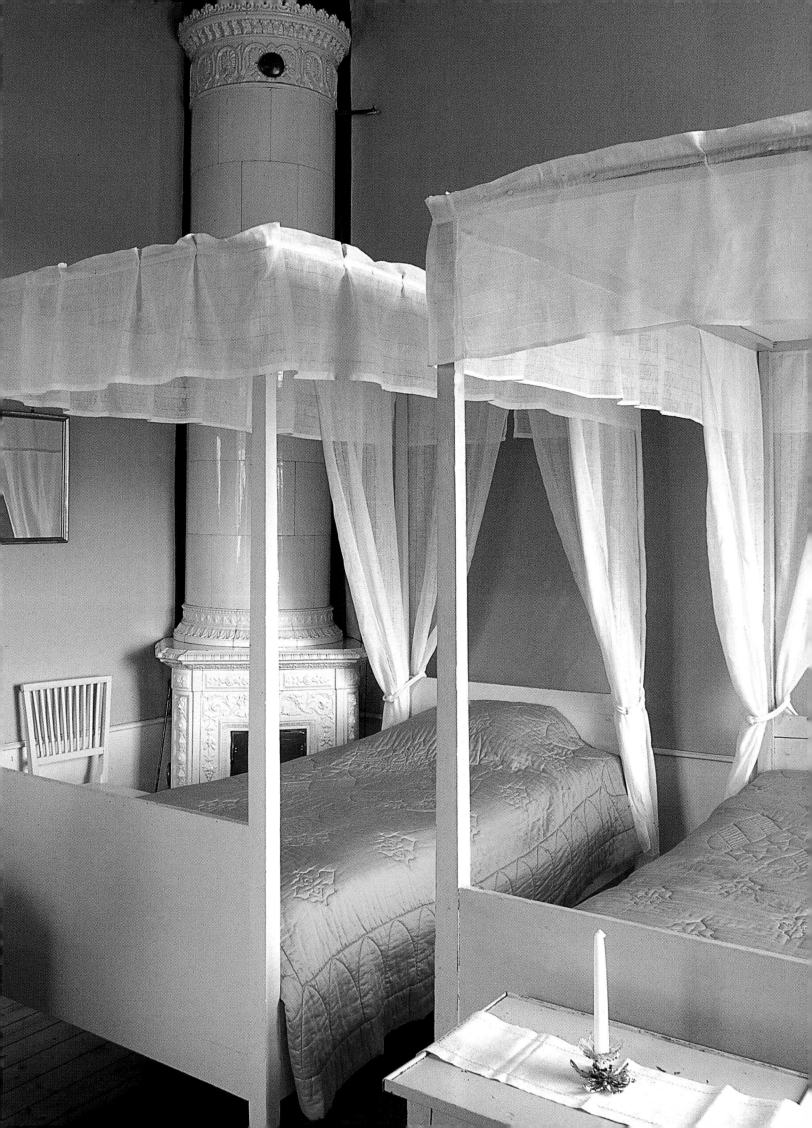

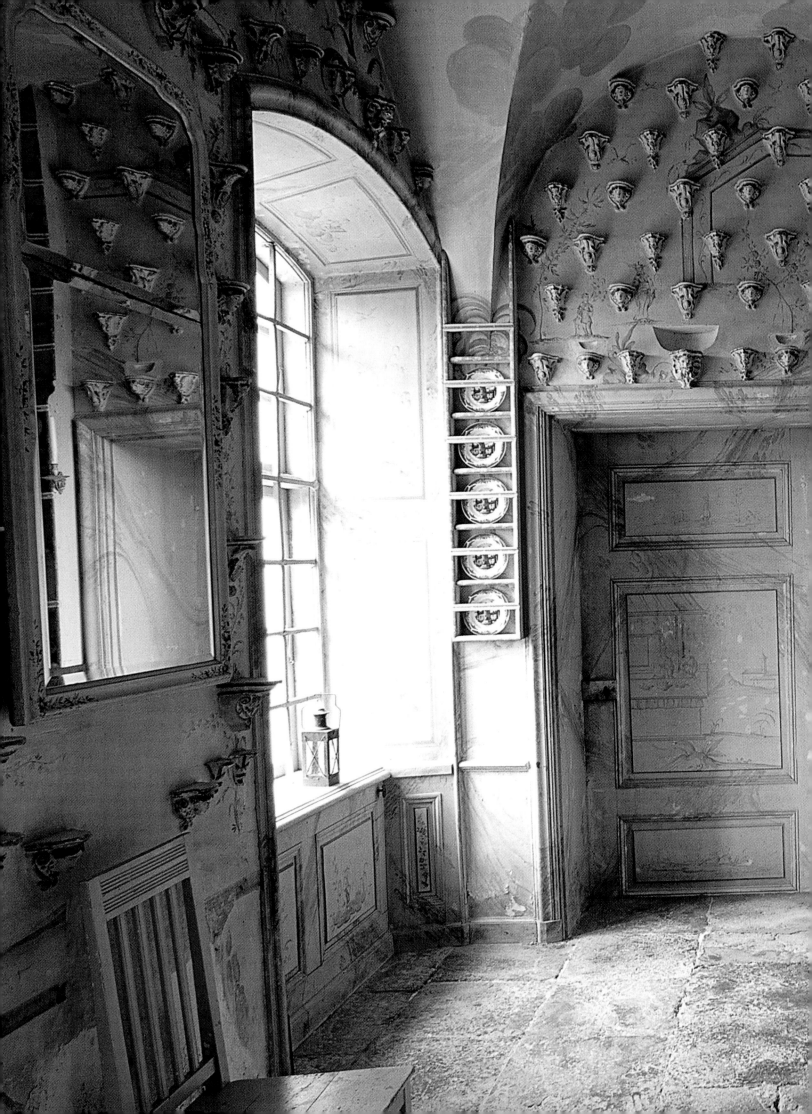

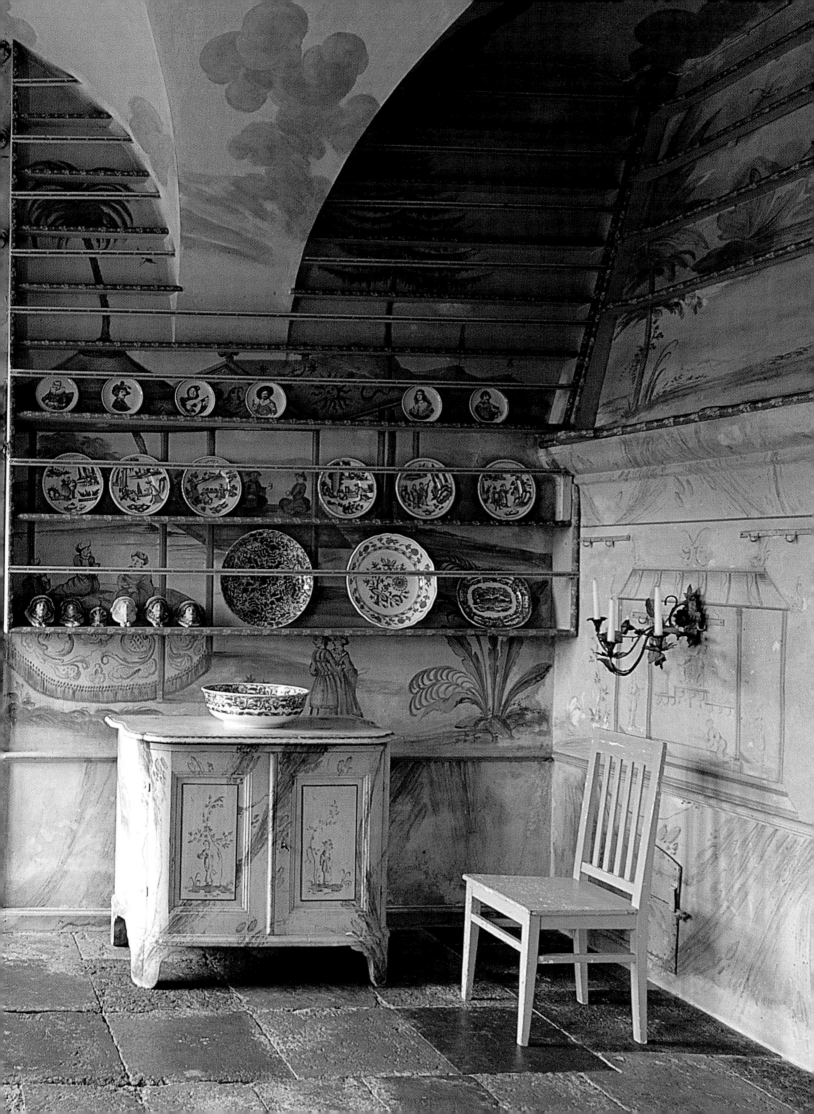

LE STYLE SCANDINAVE SCANDINAVIAN STYLE

CI-DESSOUS, DE GAUCHE À DROITE En Norvège, l'église de Roros, une ancienne ville minière.
Ne pouvant importer du marbre italien, les Norvégiens ont peint les murs en trompe l'œil au XVIII⁰ siècle. Les rondins, un style adapté aux hivers rigoureux,
sont ici peints en gris dans cet escalier du manoir de *Fössesholm* près d'Oslo.
EN BAS ET PAGE DE DROITE En Suède. A Stockholm sur l'île de Djugarden, le manoir de *Skogaholm* installé depuis 1930 dans les jardins du musée
de *Skansen*. Parti pris de gris dans la bibliothèque, parquets en pin délavé. Partout des poêles dans ce manoir
du style gustavien. Inventés par Carl Johan Crondstedt et Fabian Wrede, les poêles, fabriqués dans les faïenceries de Marieberg,
remplacèrent les cheminées et devinrent un élément important de la décoration.

BELOW, FROM LEFT TO RIGHT The church in Roros, a former mining town in Norway. Unable to import Italian marble, the Norwegians used trompe l'oeil
paintings in the 18th century. A wonderful manor in *Fössesholm,* not far from Oslo.
A view from the staircase of the wooden logs painted in grey on the walls. A style well - adapted to the rigorous winters.
BELOW AND RIGHT In Sweden. On Djugarden Island in Stockholm, the *Skogaholm* manor was built
n 1930 in the grounds of the *Skansen* Museum. Grey tones predominate in the library, the parquets are in faded pine. Stoves in Gustavian style dating
from 1790 are commonplace in this manor house. Invented by Carl Johan Crondstedt and Fabian Wrede
and manufactured in the Marieberg earthenware factories, these stoves replaced fireplaces and became an important element in Gustavian decoration.

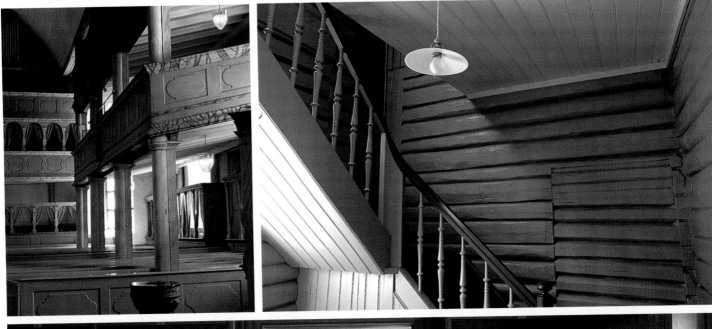

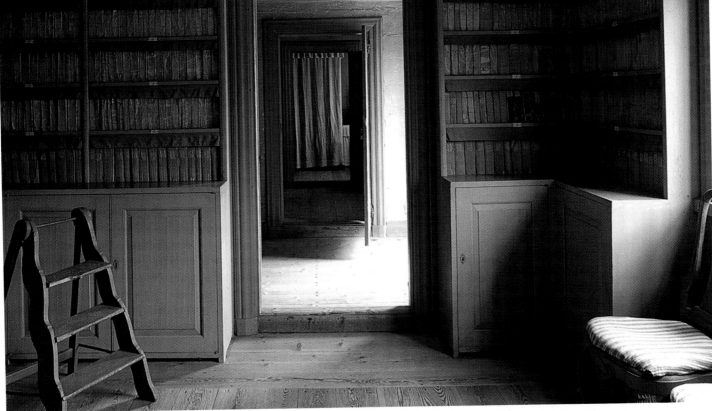

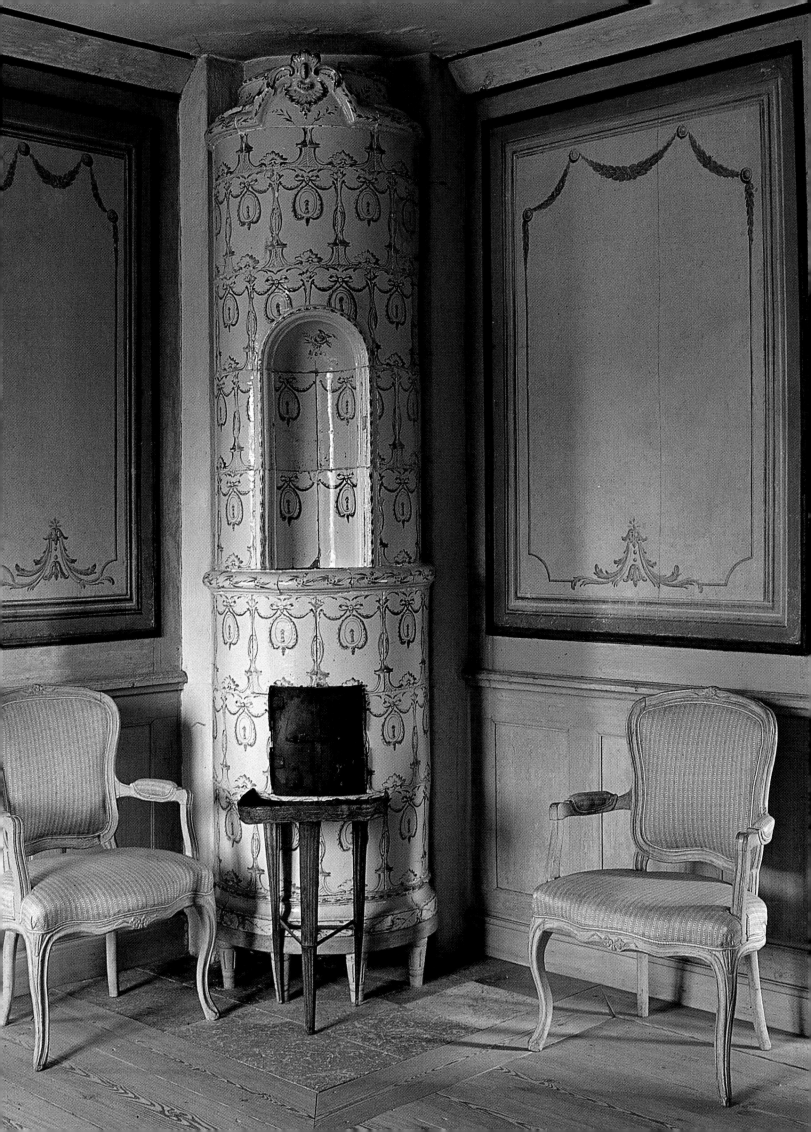

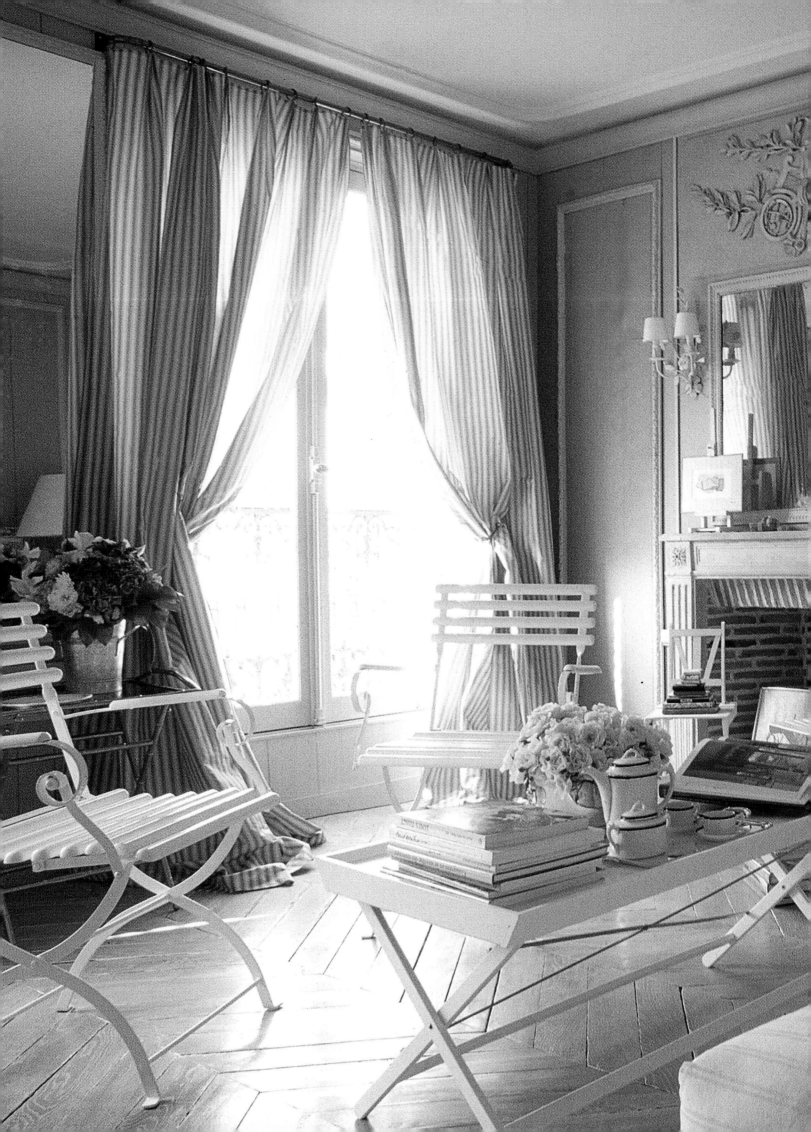

LE STYLE SCANDINAVE SCANDINAVIAN STYLE

PAGE PRÉCÉDENTE

A Paris, la créatrice de mode Inès de La Fressange et son mari Luigi d'Urso,
se sont inspirés du style gustavien. Les murs ont été lambrissés d'un parquet ancien dégauchi, raboté puis patiné.
Parti pris de rayures pour les rideaux en taffetas de soie,
absence de tapis et omniprésence du blanc, qui accentue la clarté. Chinés chez l'antiquaire parisien *Golovanoff,*
les bougeoirs sur la cheminée sont gustaviens en marbre et bronze doré.

PAGE DE GAUCHE

En Norvège. A l'auberge de Roysheim. Chambre en rondins, baldaquin en pin naturel.
Pliage des couettes particulier à la région. Délicieux berceau.

CI-DESSOUS

En Suède, à Stockholm au manoir de *Skogaholm.* Simplicité des tissus
dans une chambre d'enfant.

PREVIOUS PAGE

In Paris, fashion Inès de La Fressange and her husband, Luigi d'Urso
have been inspired by the Gustavian style. The walls have been panelled with antique parquet that has been surfaced,
planed and covered with a patina. Striped taffeta silk curtains
and an absence of rugs. White predominates to emphasize the light. The Gustavian marble and golden-bronze candlesticks
on the mantlepiece came from Golovanoff antique dealers' in Paris.

LEFT PAGE

The *Roysheim Inn* in Norway. A bedroom with wooden log walls, a four-poster bed in natural pine.
The duvet covers are folded in a style that is typical of the region. A beautiful cot.

ABOVE

In the *Skogaholm* manor in Stockholm, Sweden. Plain fabrics have been
used for a child's bedroom.

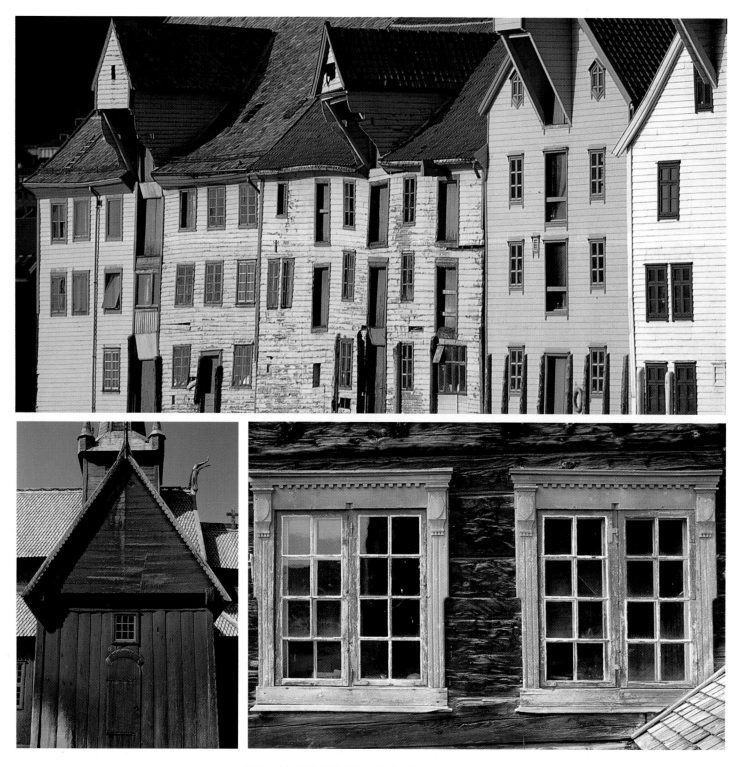

LE STYLE SCANDINAVE SCANDINAVIAN STYLE

CI-DESSUS

En Norvège, à Bergen, perspective des maisons en bois
dans le quartier de Sandviken. A Lom, l'église *Stavkirke* dite en "bois debout" recèle un orgue baroque.
Entre Roros et Tynset, un ancien corps de ferme XVIII⁰ siècle.

PAGE DE DROITE

En Suède. L'un des cinq bâtiments du manoir de *Skogaholm*, dans le parc du musée
Skansen à Stockholm. Tuiles de bois et jaune de Naples.

ABOVE

In Bergen, Norway. A view of the wooden houses
in the Sandviken area. In Lom, the *Stavkirke* church, built with "standing wood", conceals a baroque organ.
Between Roros and Tynset, an 18th century farm building.

RIGHT PAGE

In Stockholm, Sweden. One of five buildings that make up the *Skogaholm* manor in the *Skansen* museum park.
The roof tiles are in wood and Naple's yellow.

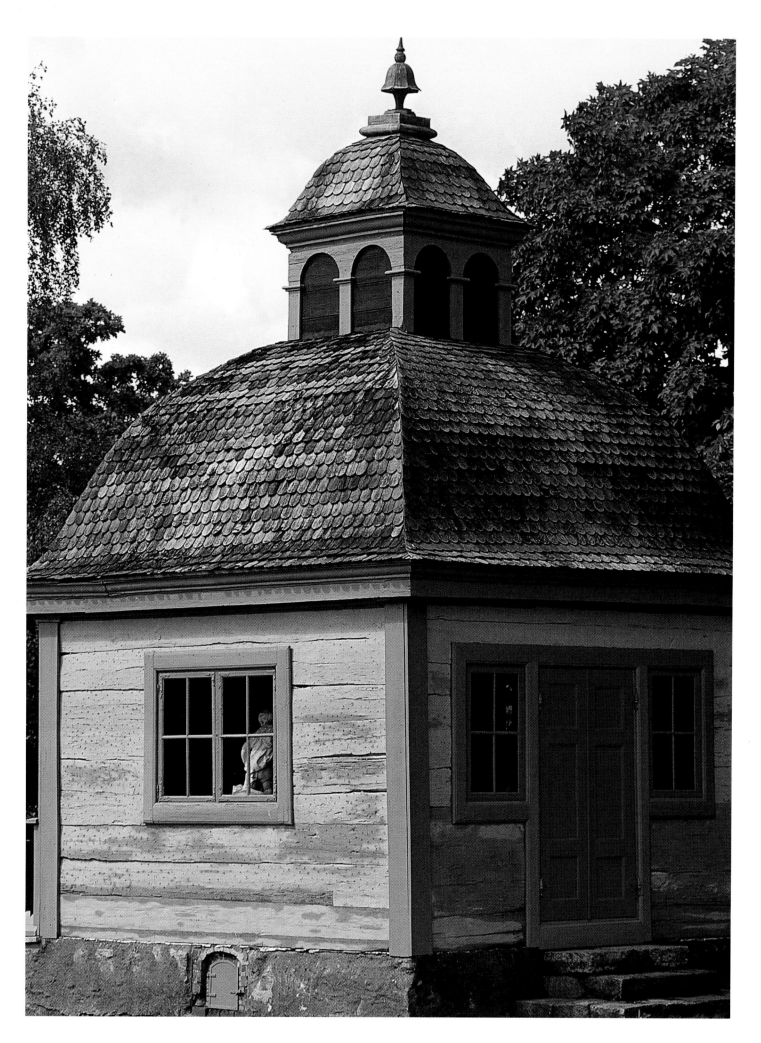

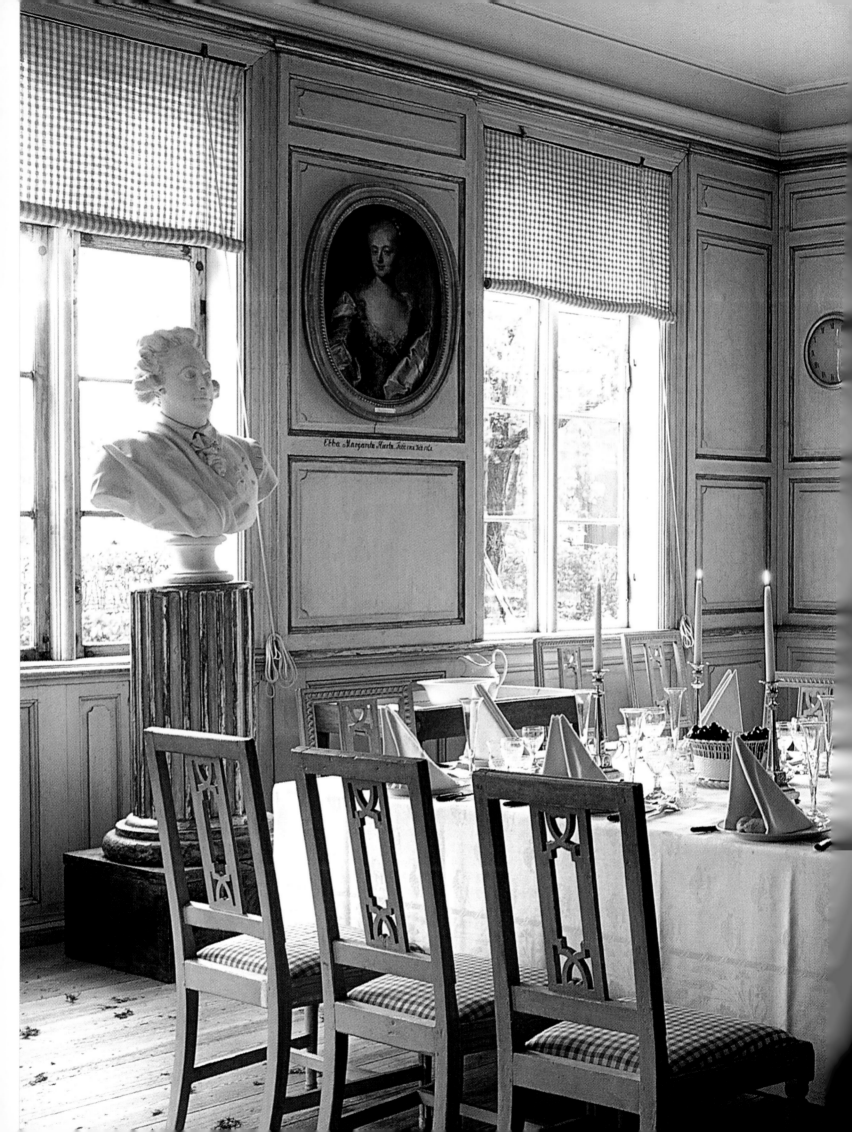

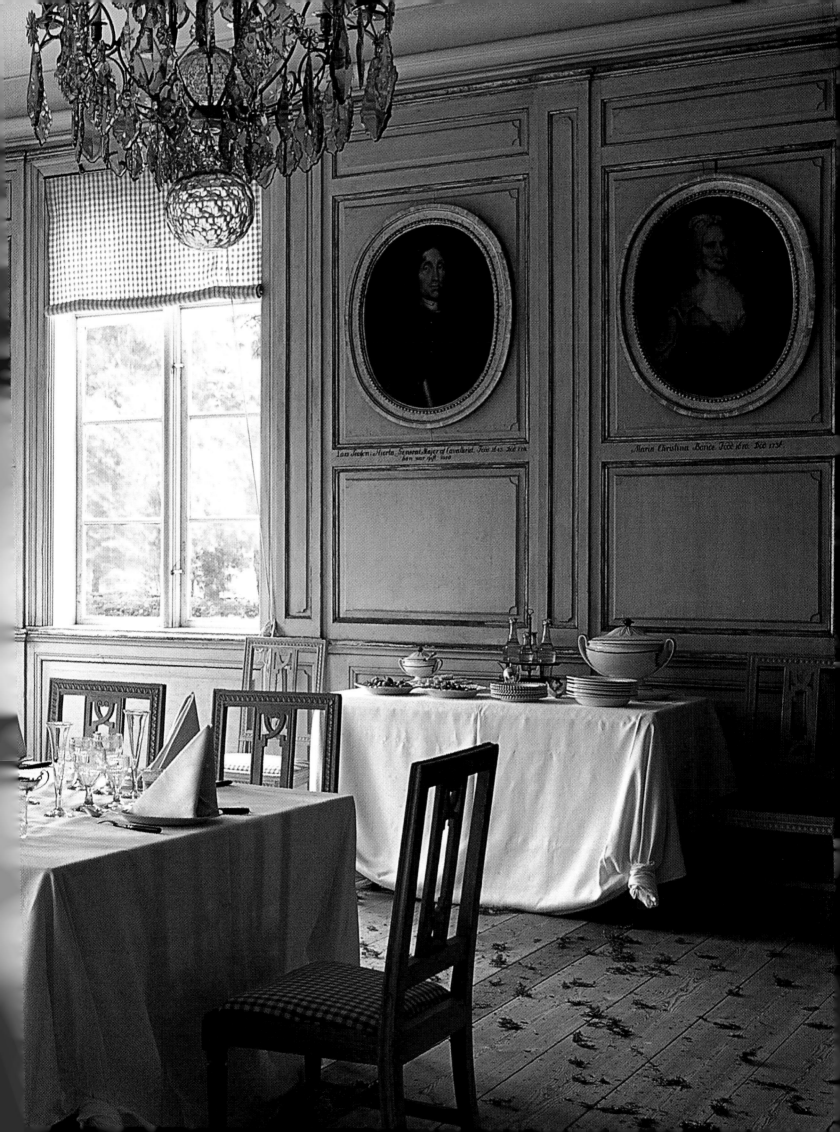

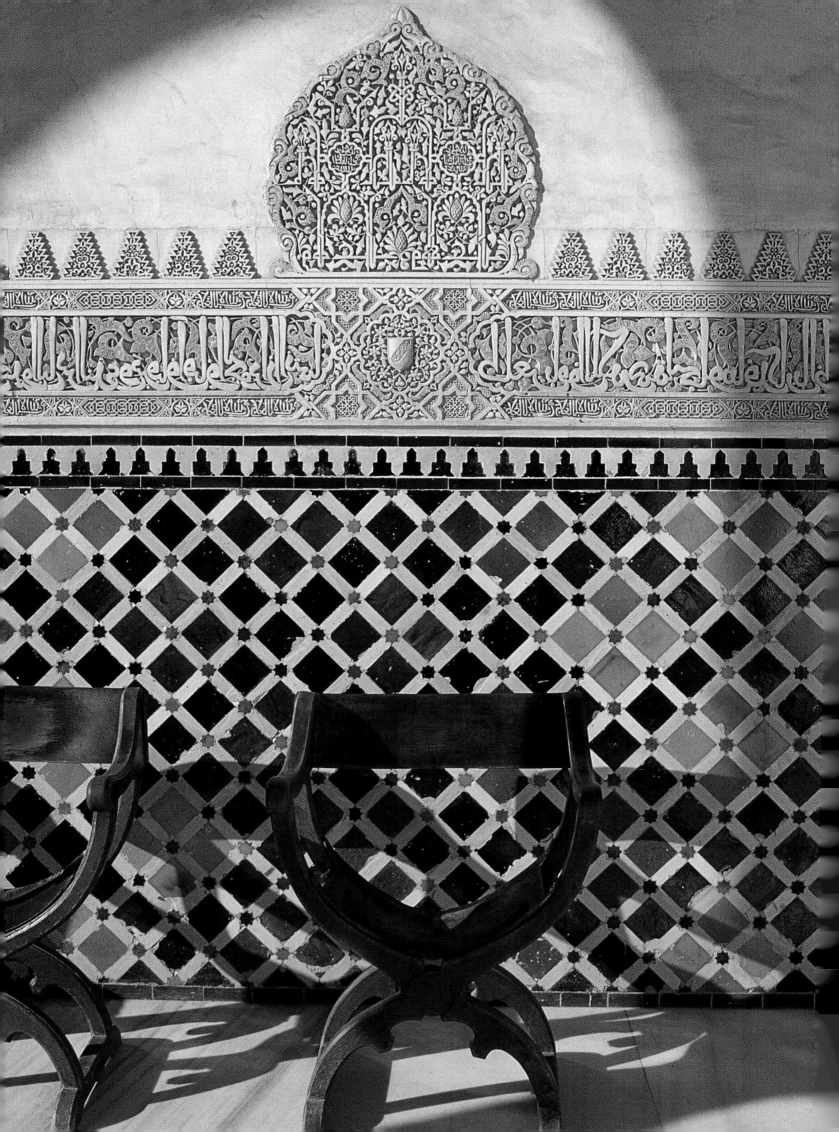

LE STYLE
ORIENTAL
ORIENTALIST
STYLE

Grenade, Fez, Tanger, Hammamet, Marrakech... Fort de ses techniques artisanales ancestrales et de la fascination qu'il suscite auprès des artistes, l'Orient est toujours une révélation. Un choc de blancheur et de couleurs. Un jaillissement de lumière rythmée par les moucharabiehs et les arcades des patios. Un enchantement de fontaines héritées de la civilisation arabo-andalouse. Un éblouissement de motifs des zelliges, de voûtes en bois peint, d'arabesques en stuc. Des peintres orientalistes aux décorateurs, de Delacroix à Matisse, de Jacques Majorelle à Jean et Violett Henson, d'Yves Saint Laurent à Bill Willis, les voyageurs esthètes les plus passionnés se sont installés à Tanger, Marrakech ou à Hammamet, captifs émerveillés devant tant de richesses artistiques. Ils bâtissent des maisons, créent des jardins, redécouvrent avec des maîtres artisans des techniques anciennes, qu'ils font évoluer et maintiennent vivaces. Depuis plusieurs décennies, l'orientalisme n'est plus le caprice décoratif d'une société coloniale. Mais bien un style ancré dans la mémoire et qui développe sa dynamique pleine d'avenir tant les nouvelles générations marocaines et tunisiennes recherchent, elles aussi, un cadre de vie où s'exprime la dignité de leur culture.

Granada, Fez, Tangier, Hammamet and Marrakesh. With its ancestral craft techniques and the fascination it arouses in artists, the East has always been a real revelation. A shock of whiteness and colours and a flow of light punctuated by 'moucharabiehs' and patio archways. Delightful fountains have been inherited from Arab-Andalusian civilisation and zelliges, painted wood arches and stucco arabesques-all. From spectacular sights Orientalist painters to interior designers, from Delacroix to Matisse, from Jacques Majorelle to Jean and Violett Henson and from Yves Saint Laurent to Bill Willis, the most passionate aesthete travellers, captivated by so much artistic richness, have made their homes in Tangier, Marrakesh or Hammamet. They build houses, create gardens, and rediscover - with master artisans - ancient techniques which, in their hands, evolve and endure orientalism is no longer, and indeed has not been for several decades, a decorative whim of a colonial society. It is a style fixed in memory which develops it's dynamic, full of promise, as the new generation of Moroccans and Tunisians also search for a setting where the dignity of their culture may be expressed.

PAGE DE GAUCHE
Voyage en Andalousie, en Espagne, à l'*Alhambra* de Grenade, zelliges (carreaux de faïence émaillée) et somptueuses arabesques de plâtre ciselé: le style hispano-mauresque du XIVe siècle.

PAGE SUIVANTE
Au Maroc, à Marrakech, la luxuriance des jardins et la fraîcheur des fontaines: une image de paradis élaborée par le peintre Jacques Majorelle pendant près de quarante ans. Grâce à Yves Saint Laurent et Pierre Bergé, le jardin *Majorelle* est aujourd'hui maintenu dans toute sa beauté. Les jarres sont peintes dans le célèbre coloris désormais appelé "bleu Majorelle".

LEFT PAGE
The *Alhambra* palace in Grenada in the Spanish region of Andalusia. Zelliges (enamelled earthenware tiles) and sumptuous chiselled plaster. 14th century Hispano-Moorish style.

NEXT PAGE
Marrakesh in Morocco. Luxurious gardens and cool fountains in this heavenly garden created over a forty year period by painter Jacques Majorelle. Thanks to Yves Saint Laurent and Pierre Bergé, the *Majorelle* garden is today preserved in all its splendour. The jars are painted in the famous shade now known as «the Majorelle blue».

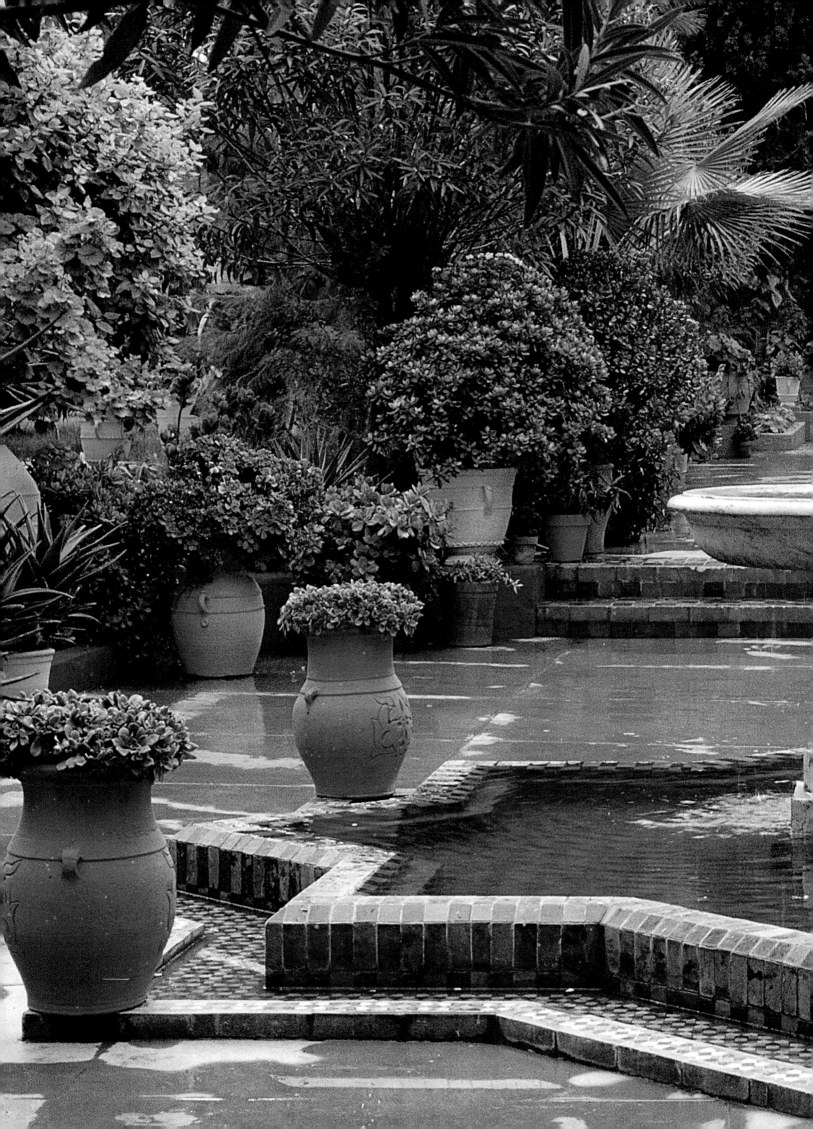

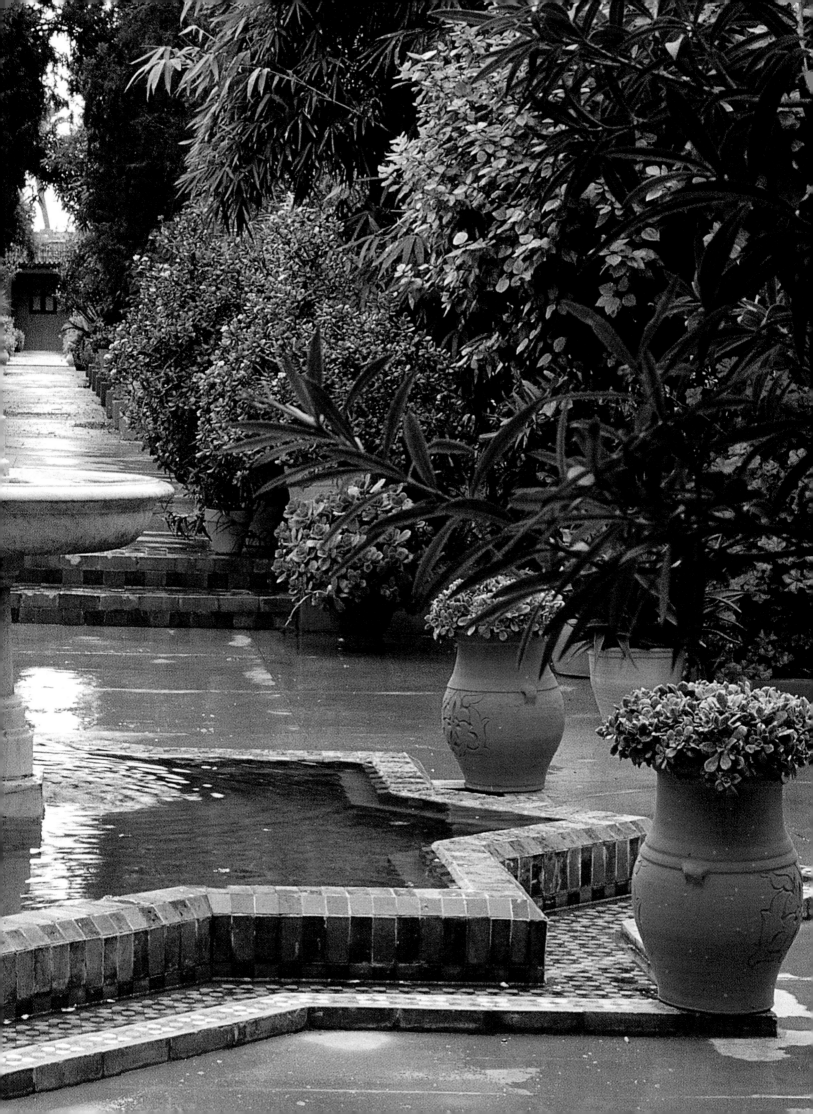

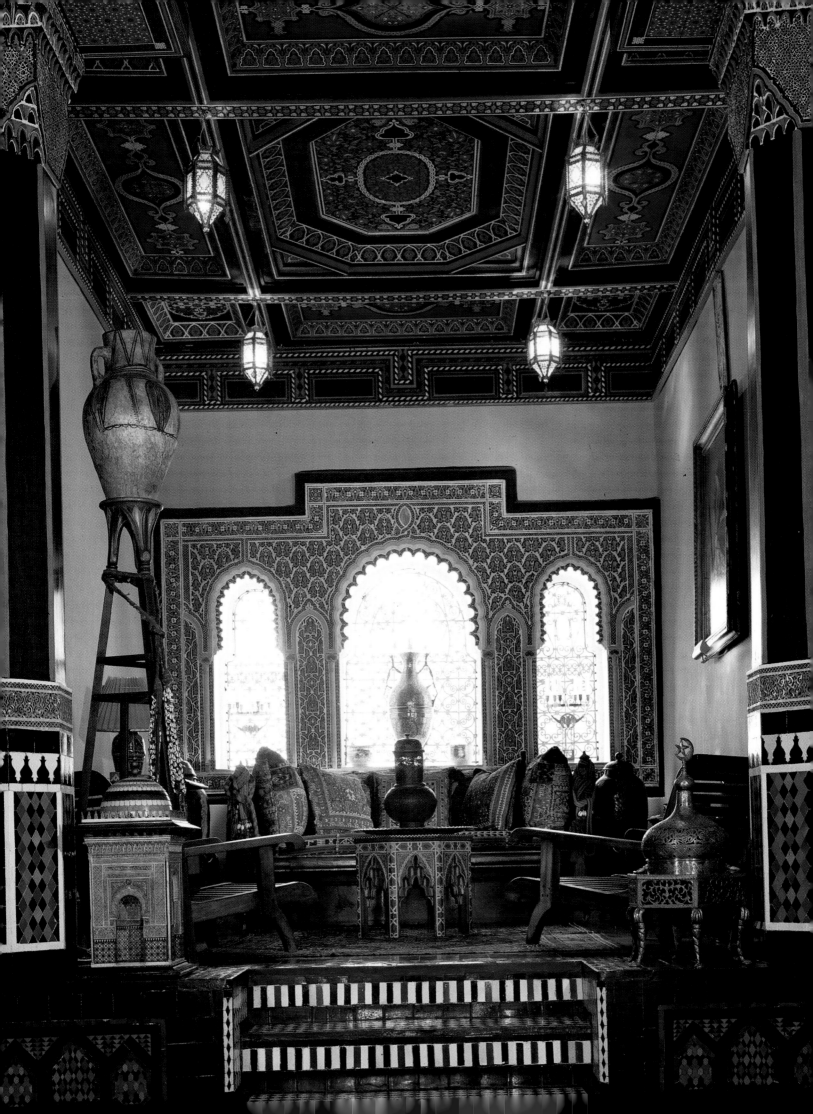

PAGE DE GAUCHE

A Marrakech, chez Yves Saint Laurent et Pierre Bergé, le hall d'entrée de la maison décorée par Jacques Grange
recèle une alcôve qui rassemble plusieurs techniques traditionnelles marocaines: djip (plâtre ciselé) , zwag (bois peint), zellige (faïence émaillée).

LEFT PAGE

In Marrakesh, at the home of Yves Saint Laurent et Pierre Bergé, the entrance hall, designed by Jacques Grange,
contains an alcove that has been decorated using several different traditional Moroccan techniques – djip (chiselled plaster), zwag (painted wood)
and zellige (enamelled earthenware).

LE STYLE ORIENTAL ORIENTALIST STYLE

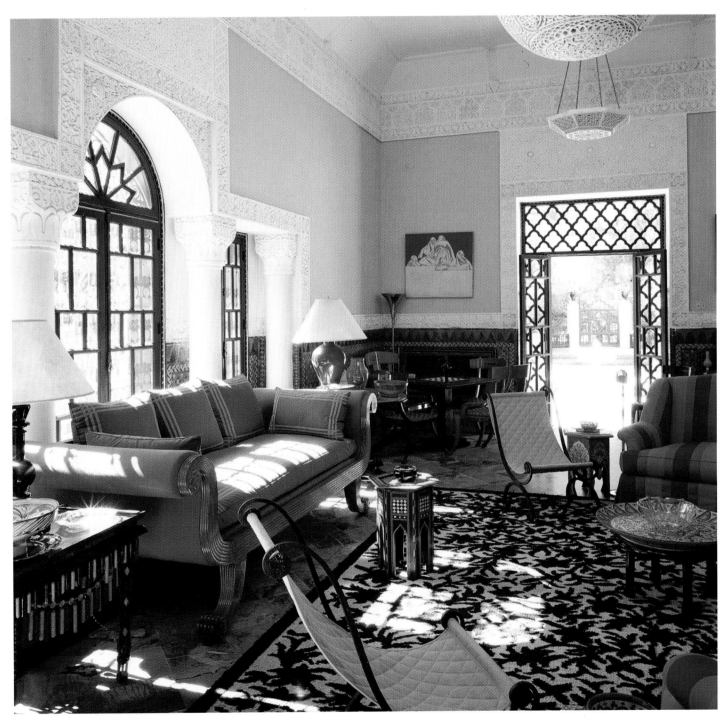

CI-DESSUS

Chez Yves Saint Laurent et Pierre Bergé, le travail de djip
donne à ce salon un éclat singulier.

PAGE SUIVANTE

A Marrakech, dans la Palmeraie. Couleurs acidulées
pour l'entrée de cette maison conçue par l'architecte Elie Mouyal.
Les murs en pisé sont revêtus de tadelakt un matériau
marocain qui s'apparente au stuc, composé à partir de chaux et poli.

ABOVE

At the home of Yves Saint Laurent and
Pierre Bergé, djip work gives this lounge a special sparkle.

NEXT PAGE

The Palm Grove in Marrakesh. Tangy colours for the entrance hall
of this house designed by architect Elie Mouyal. The adobe walls are covered
with tadelakt, a Moroccan material made from quicklime,
which resembles stucco, and then polished.

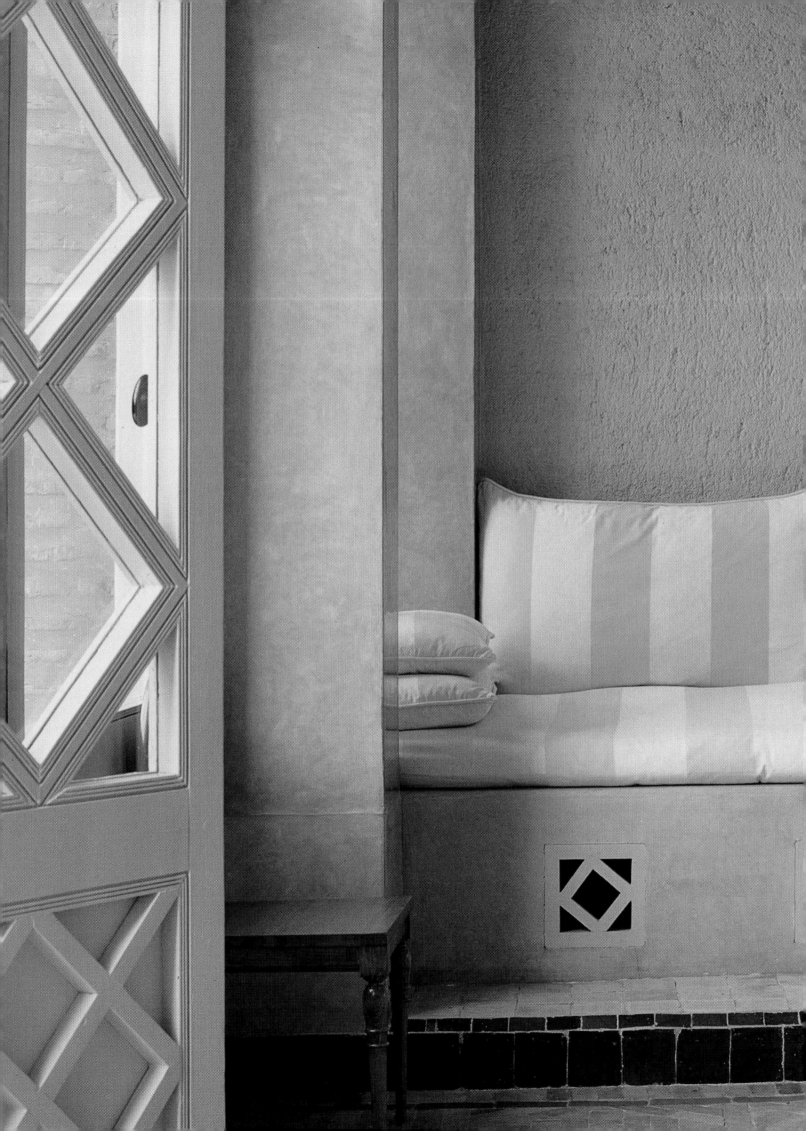

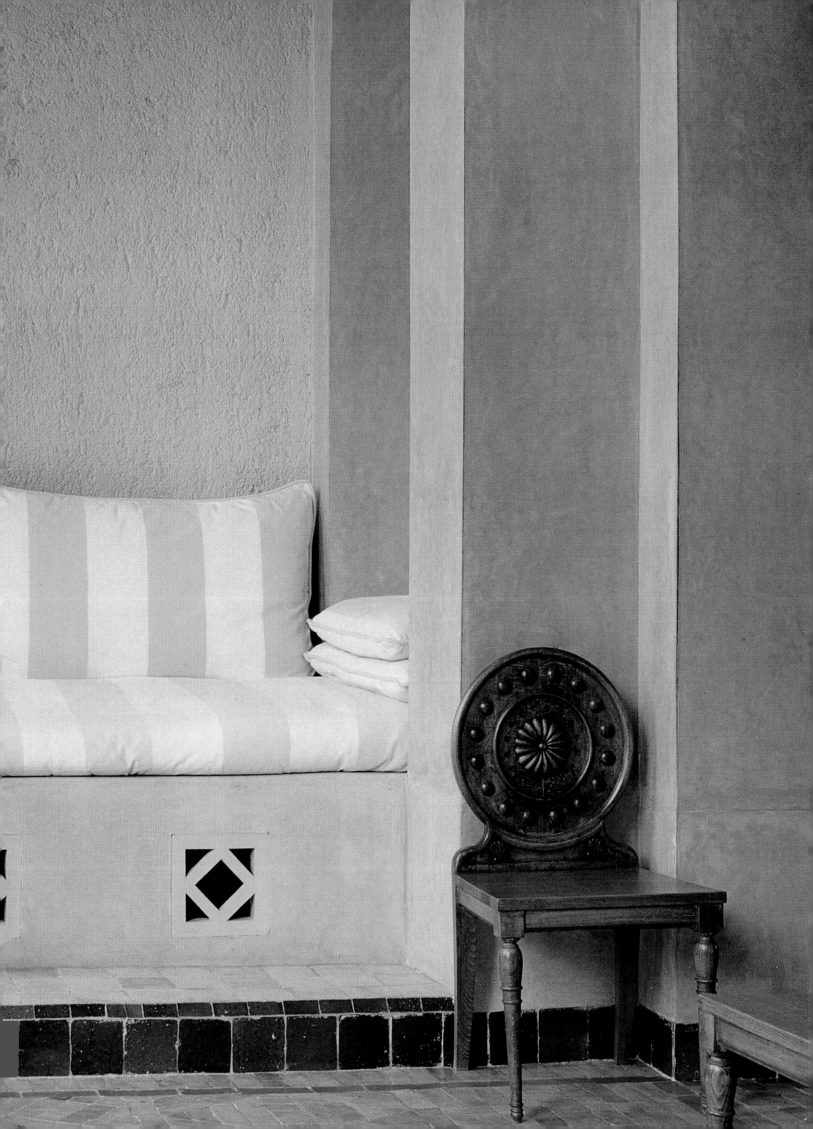

PAGE DE DROITE

A Hammamet, dans un patio, l'enchevêtrement des plantes, des minéraux et des pierres répond à la géométrie
des carrelages et des arches. Jean Henson et sa femme Violett, tous deux américains, lancèrent Hammamet dans les années 30. Mondain, Henson n'en
n'était pas moins un passionné: il créa un jardin, acclimata jasmins de Perse, lotus et nénuphars du Nil.

RIGHT PAGE

In Hammamet. On the patio, a composition of plants, minerals and stones confronts the geometry
of the tiles and arches. Jean Henson and his wife Violett, both American, arrived in Hammamet in the 1930's. A socialite, Henson was passionate about gardening
and created a garden and acclimatized Persian jasmine, lotus and waterlily from the Nile.

LE STYLE ORIENTAL ORIENTALIST STYLE

CI-DESSUS, DE GAUCHE À DROITE

A Tanger, les murs sont coiffés de motifs que
l'on retrouve sur les zelliges. Une ouverture découpe la perspective
d'un jardin luxuriant, tel que Matisse aima en peindre vers 1912.
A Tanger, nombre de murs extérieurs sont peints en blanc, ce qui donne
une belle hamonie architecturale. Blancheur de rigueur en Tunisie,
à Hammamet. Dans la salle à manger, sièges en rotin laqué blanc et série
de plats à tajine que le décorateur Tony Facella a fait
émailler en blanc chez un artisan local. Le cloutage noir sur des surfaces
blanches est un travail propre à Hammamet. Ici, il est
l'ornement délibéré d'un dressing-room. Traditionnellement présent sur les
portes avec des motifs fétiches comme le poisson ou la main.

ABOVE, FROM LEFT TO RIGHT

In Tangier, walls end in motifs that are also found on zelliges.
An opening offers a perspective
of a luxuriant garden such as Matisse would have painted around 1912.
In Tangier, many outside walls are painted in white
which creates harmonious architecture. Whiteness in Hammamet, Tunisia.
In the dining room, white rattan chairs and a set
of tajine plates which interior decorator Tony Facella had enamelled
by a local craftsman. Black tacking on
white surfaces is a Hammamet tradition. Here, it is a important decorative
detail in this dressing room. It is traditionally
found on doors with fetish motifs such as a fish or a hand.

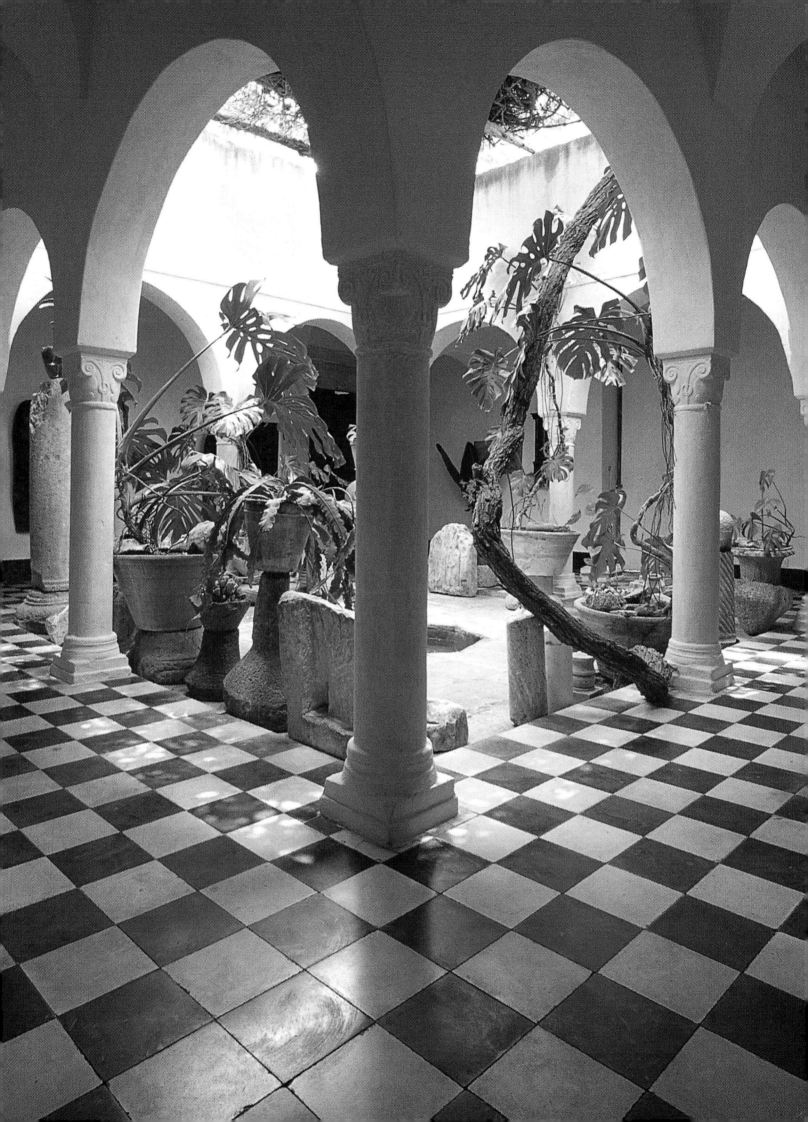

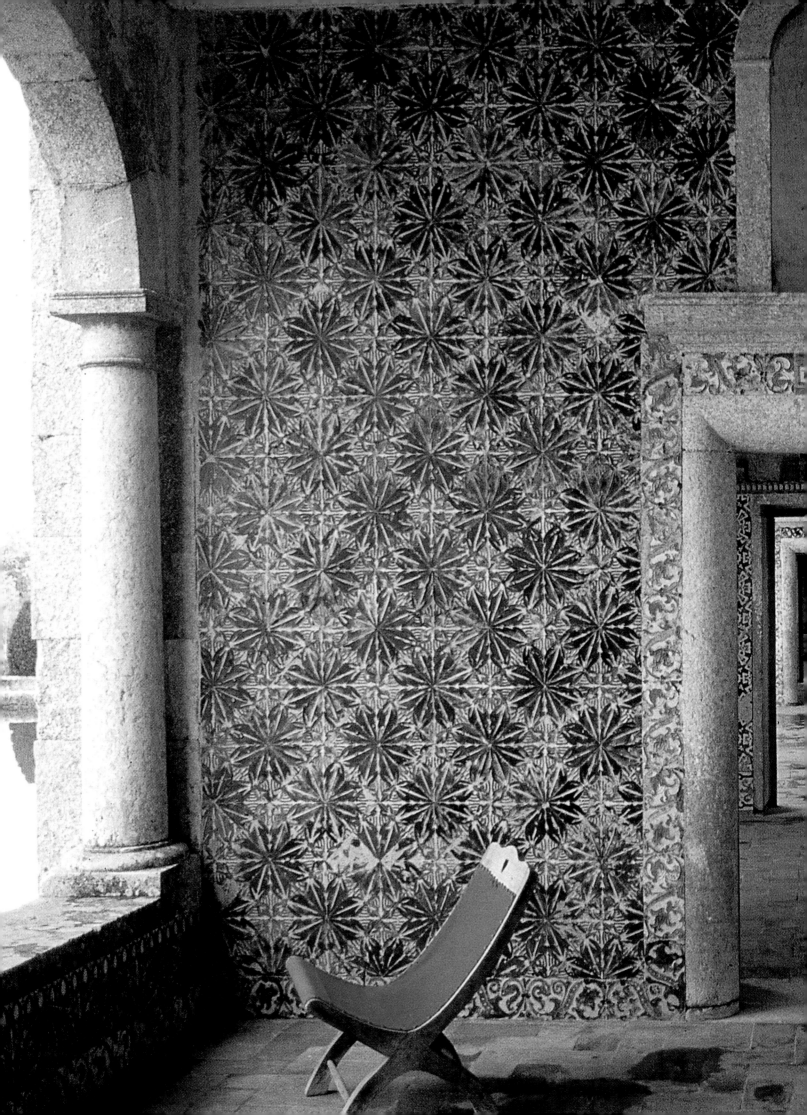

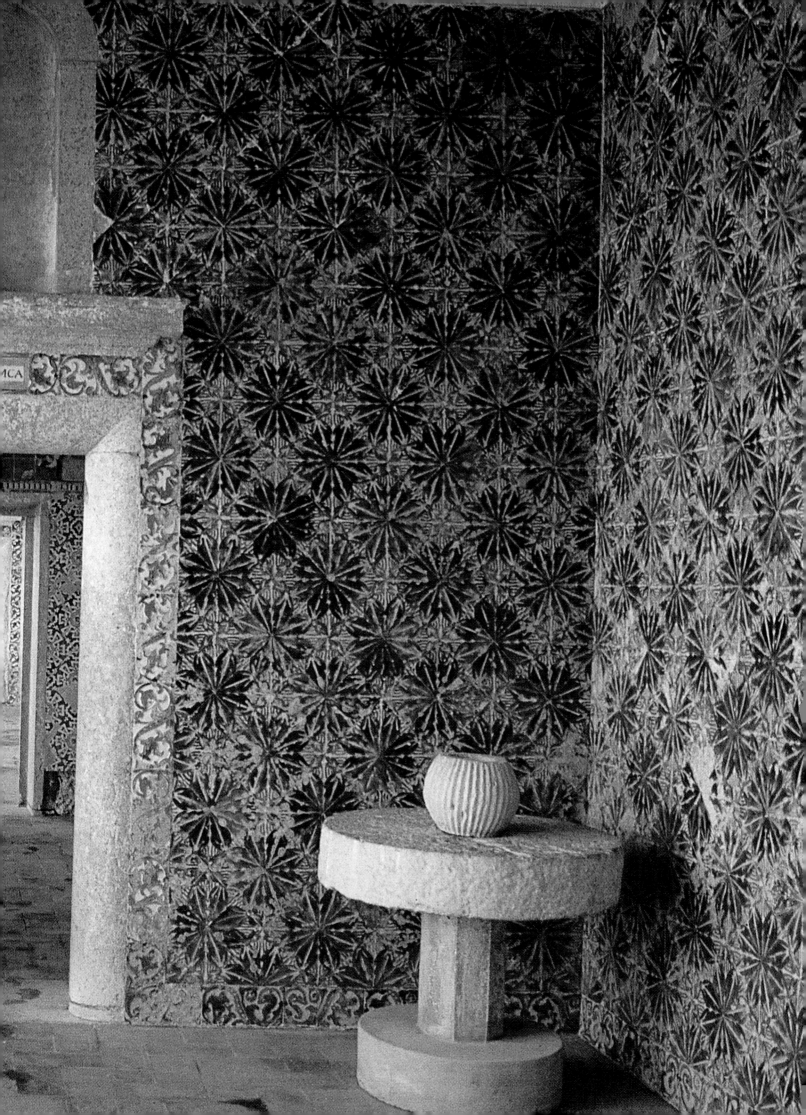

PAGE PRÉCÉDENTE

Au Portugal, près de Lisbonne. Interprétation des zelliges mauresques pour les azulejos d'un pavillon des jardins
de la *Quinta de Bacalhoa*. Ce travail a été réalisé par des artisans de Séville au XVIᵉ siècle et montre que traditions et savoir-faire ignorent les frontières.
L'entourage des portes est de style Renaissance.

PREVIOUS PAGE

In Portugal, not far from Lisbon. An interpretation of Moorish zelliges for the azulejos of a pavilion
in the *Quinta de Bacalhoa* gardens. It is the work of artisans in 16th century Seville and proves that know-how and traditions have no frontiers.
The Renaissance style used to decorate around the doors illustrates the cultural melange.

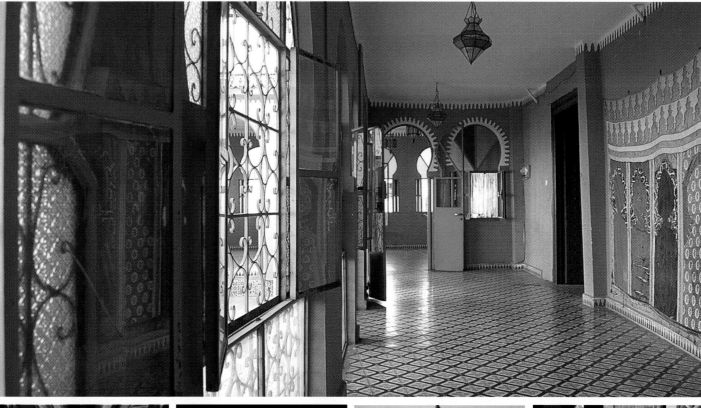

CI-DESSUS, DE GAUCHE À DROITE

Jeu de couleurs naïves dans la galerie intérieure de l'hôtel *Continental* à Tanger.
En Turquie, à Istanbul, verrière en couleur à Topkapi.
Au Maroc, à Tanger, fenêtres arc-en-ciel à l'hôtel *Continental*, somptueuse lanterne
ciselée, verres de couleur et zelliges au salon de
thé *Le Détroit* d'où l'on contemple les jardins du palais du sultan.

ABOVE, FROM LEFT TO RIGHT

A naïve colour scheme in the interior hall of the *Continental* hotel in Tangier.
Instanbul, Turkey. Coloured glass at Topkapi.
Tangier, Morocco. At the *Continental* hotel, a rainbow style window, a sumptuous
chiselled lantern, coloured glass panes and zelliges in
Le Détroit tea room, which overlooks the sultan's palace gardens.

PAGE DE DROITE

Bois peint et moucharabieh dans cet escalier tangérois.

RIGHT PAGE

A Tangier, painted wood and 'moucharabieh' for this staircase.

PAGE SUIVANTE

A Essaouira, allée de zelliges dans le jardin de la *Villa Maroc,* hôtel de charme constitué de deux *riads* du XVIIIᵉ siècle.

NEXT PAGE

At Essaouira, a path of zelliges in the garden of the *Villa Maroc*, a charming hotel built using two 18th century *riads*.

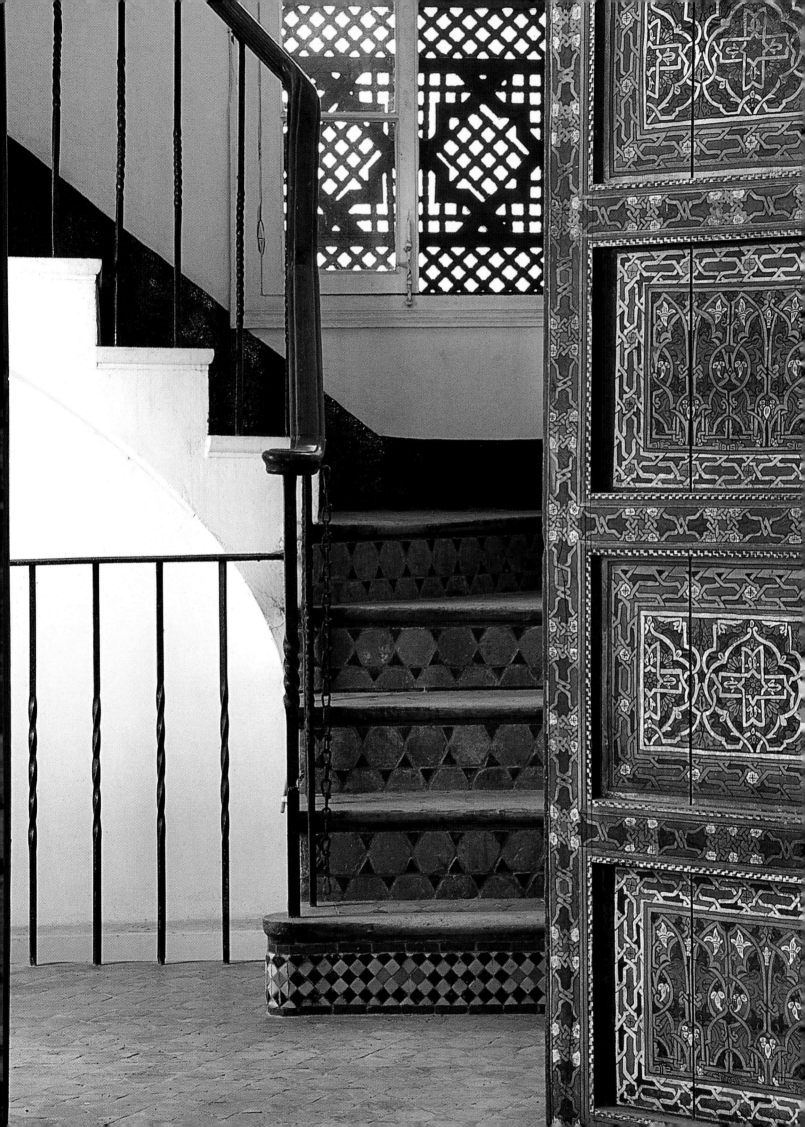

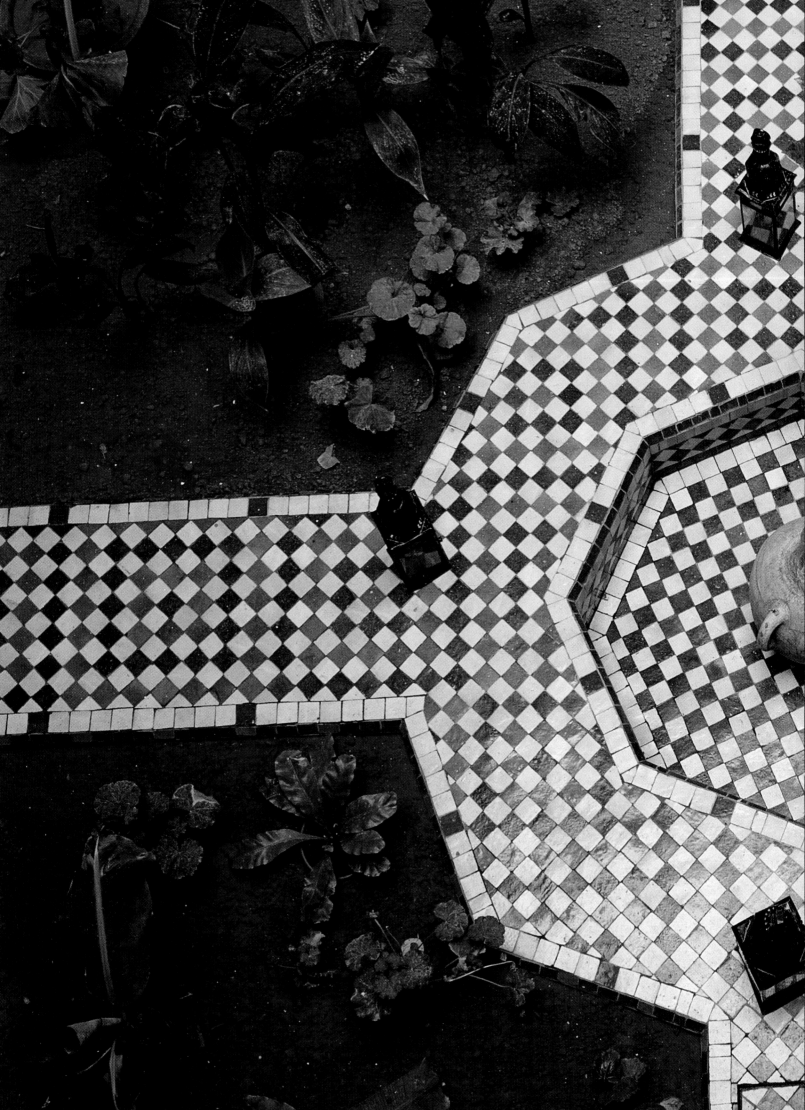

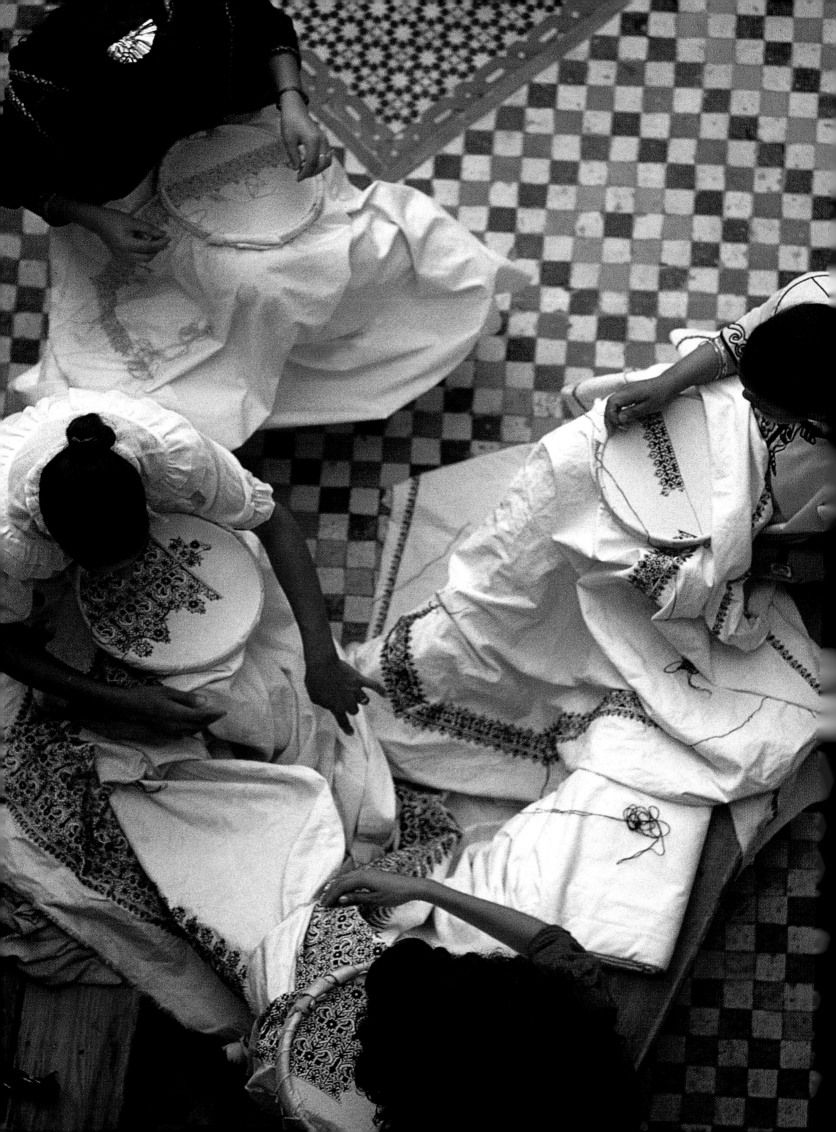

LE STYLE ORIENTAL ORIENTALIST STYLE

PAGE SUIVANTE

Au cœur de la Médina de Marrakech, la cour de cet ancien
palais a été réaménagée par le décorateur Bill Willis. Etabli au Maroc depuis
les années 60, il a imposé l'utilisation des techniques
artisanales, comme le tadelakt, dans les maisons les plus sophistiquées.

NEXT PAGE

The courtyard of this former palace, in the heart
of Marrakesh's medina, was redesigned by interior decorator Bill Willis.
Established in Morocco since the sixties, he has
imposed craft techniques, such as the tadelakt, in the most stylish houses.

En Tunisie , à Hammamet, dans la nuit embaumée du parfum capiteux des fleurs, salons éclairés de photophores autour d'un bassin aux nénuphars.
Le décorateur romain Tony Faccella a voulu pour cette maison garder l'esprit de blancheur.

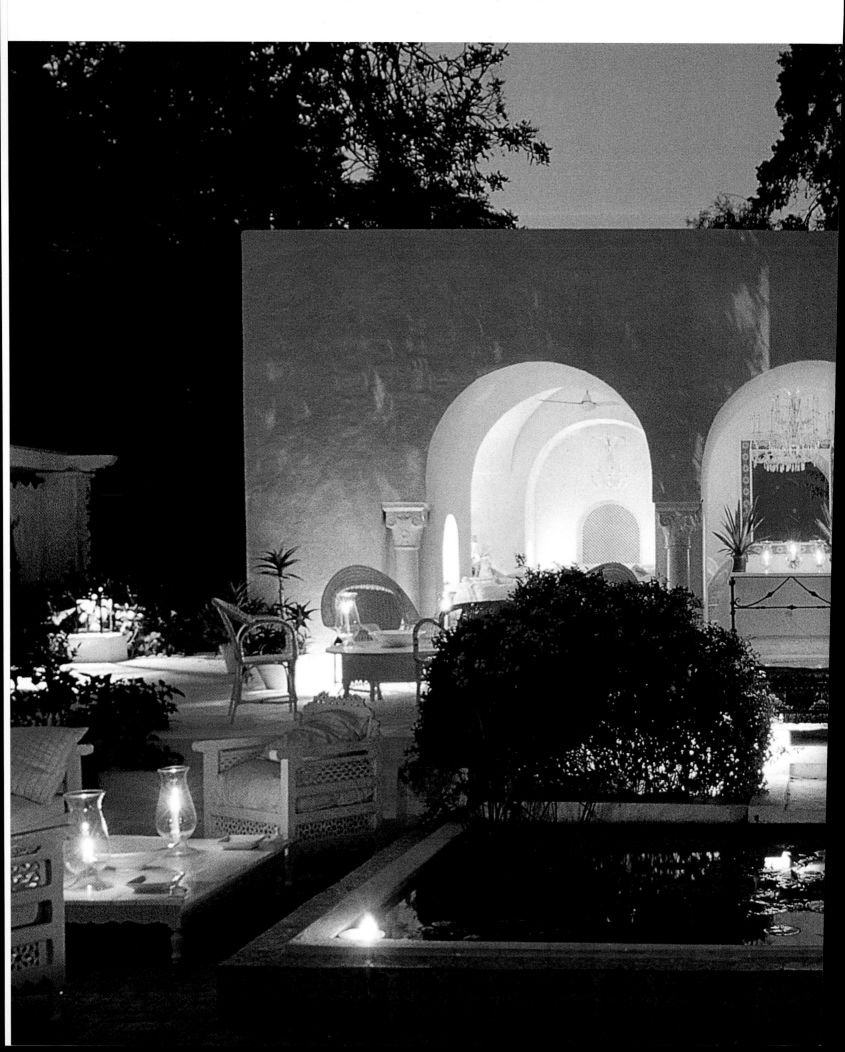

In Hammamet, Tunisia, the night is filled with the heady perfume. The succession of lounges is lit by candle holders placed around the waterlily pond. Roman interior decorator Tony Facella wanted to keep the spirit of whiteness for this house.

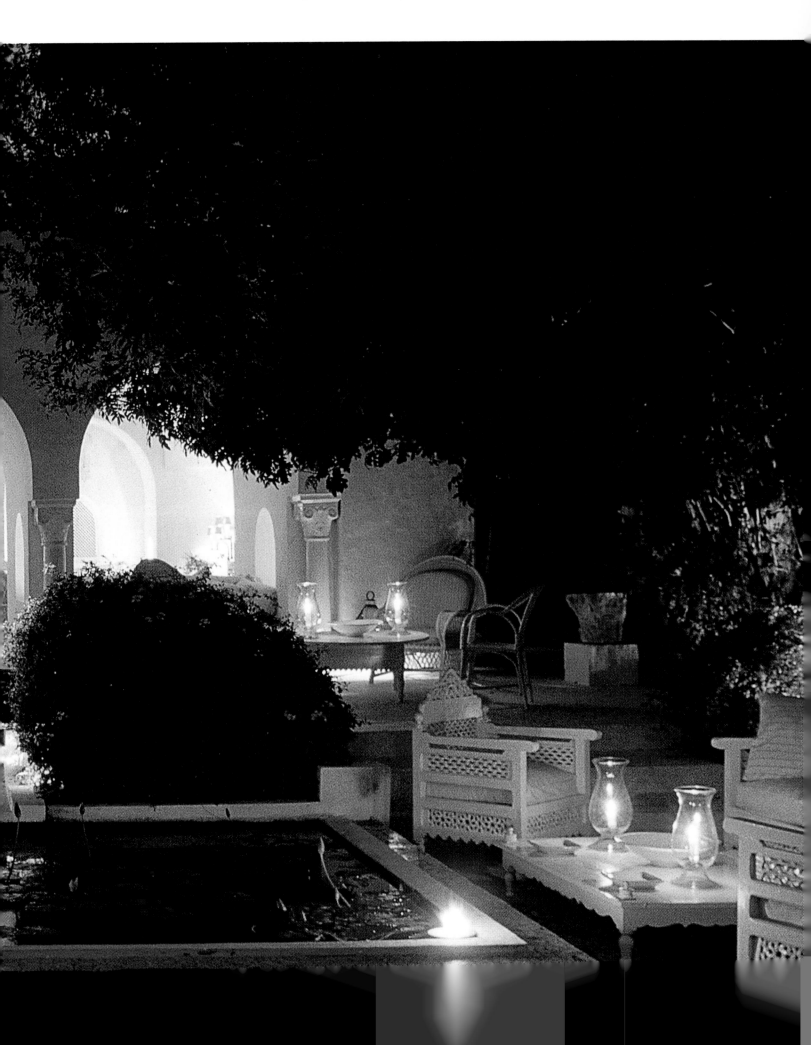

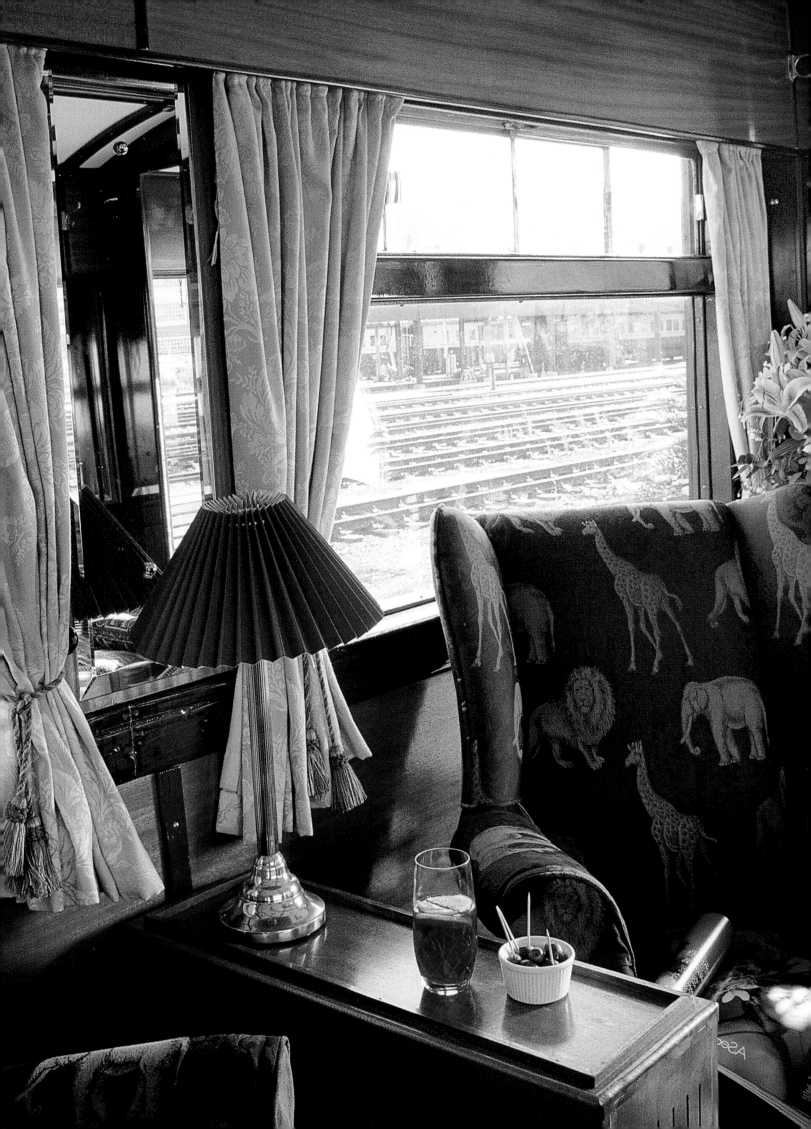

LE STYLE
VOYAGE
TRAVEL
STYLE

Bercé par les boggies du train, le regard s'attarde, rêveur, sur le cristal d'une flûte étincelante, le damas d'un rideau frémissant, le chatoiement des cuivres sur les lambris d'acajou. Les trains de rêve ravivent les images légendaires de la Compagnie internationale des Wagons-Lits, pendant les Années Folles, entre Venise et Constantinople, Paris et Nice. Dans les reflets des fenêtres, la nuit, passent héroïnes et grandes cocottes, espionnes et mondains, princes russes, héritières américaines et reines de la couture parisienne. Coco Chanel, Joséphine Baker, le duc de Windsor, l'ensemble du monde artistique et aristocratique que compte l'Europe au début du siècle, rassemblé en un sillage furtif. Satin et zibeline, argenterie et cuir de Russie... Mais la nostalgie n'est plus affaire de légendes et de souvenirs. Renouant avec les audaces des pionniers, tels Pullman et Nagelmackers, des collectionneurs fortunés — James Sherwood pour l'Orient-Express et Rohan de Vos en Afrique du Sud — entreprennent de faire revivre les trains de luxe. Des décorateurs restaurent leur faste. Des voyageurs nantis peuvent goûter à un train de vie unique. Plus récemment, des propriétaires de bateau réinventent avec plus de sobriété un art de voyager.

Berced by the shuttling movement of the train, one's eyes drift dreamily over the twinkling crystal of a champagne flute, quivering damask curtains and copper reflections on mahogany panelling which dance with the light. Such luxurious surroundings conjure up images of "Les Années Folles", when the legendary Compangnie Internationale des Wagon-Lits, proposed magical journeys to Venise, Constantinople, Paris and Nice. Looking through the windows at night, one imagines heroines and beautiful women, spies and socialites, Russian princes, American heiresses and queens of Parisian Haute Couture. Coco Chanel, Josephine Baker, the Duke of Windsor, and all the European artistic and aristocratic celebrities that Europe could boast of at the begining of the century. Satin and sable, silverware and leather from Russia... Nostalgia however is no longer a matter of legends and tales. Inspired by the audacity of pioneers such as Pullman and Nagelmackers, wealthy entrepreneurs — James Sherwood for the Orient—Express and Rohan de Vos in South Africa — have undertaken the task of recreating these luxury trains whilst interior decorators restore their splendour. From now on, a privileged few may benefit from this unique mode of transport. Recently, boat owners have also begun to reinvent the art of travelling.

CI-CONTRE
En Afrique du Sud, départ du *Rovos Rail*, le seul train de luxe africain. Parcours éblouissant du Cap aux chutes Victoria. Les fauteuils du salon d'observation sont damassés de motifs animaliers.

PAGE SUIVANTE
Spectaculaire traversée du pont face aux chutes Victoria. Entre la Zambie et le Zimbabwe, le *Rovos* arrive au terme du voyage, juste avant la gare de Victoria Falls sous le soleil de midi brouillé par les vapeurs d'eau.

OPPOSITE
Rovos Rail, the only luxury train in South Africa. A stunning journey from Cape Town to Victoria Falls. In the observation lounge, armchairs are patterned with motifs of animals.

NEXT PAGE
A spectacular crossing over the bridge facing Victoria Falls. *Rovos* ends its journey just before Victoria Falls, in between Zambia and Zimbabwe. The midday sun is clouded by a mist of steam.

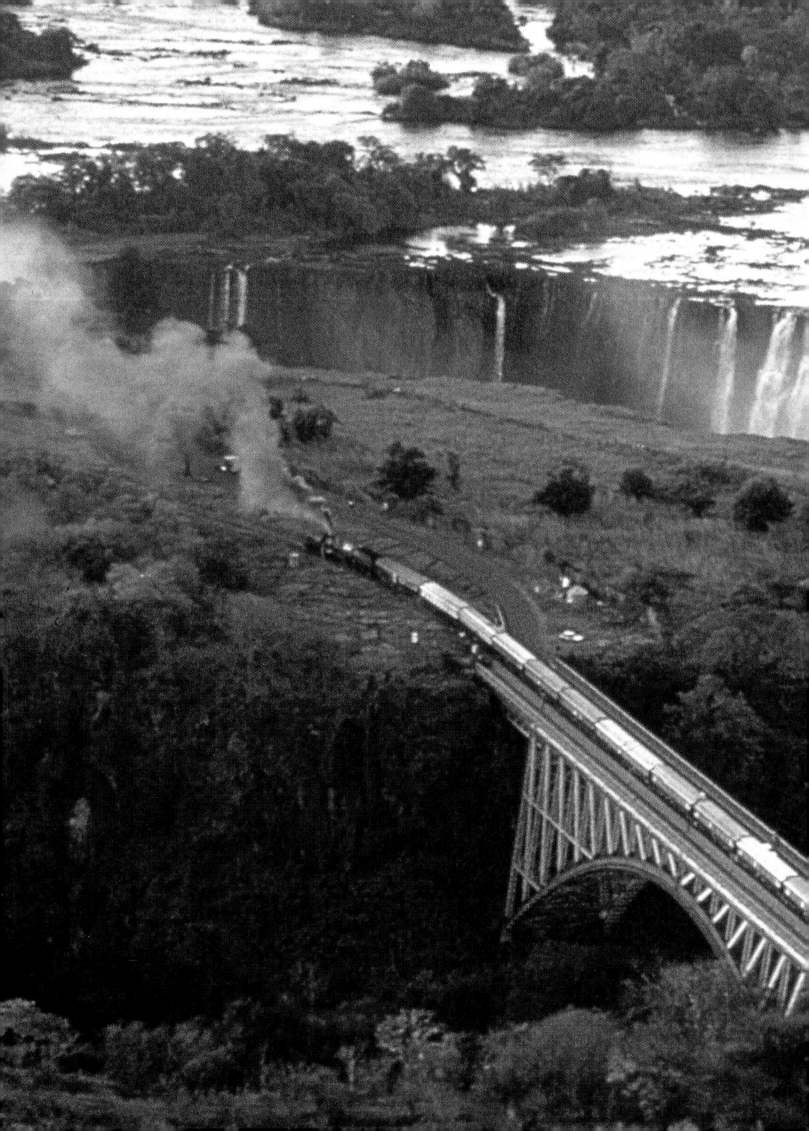

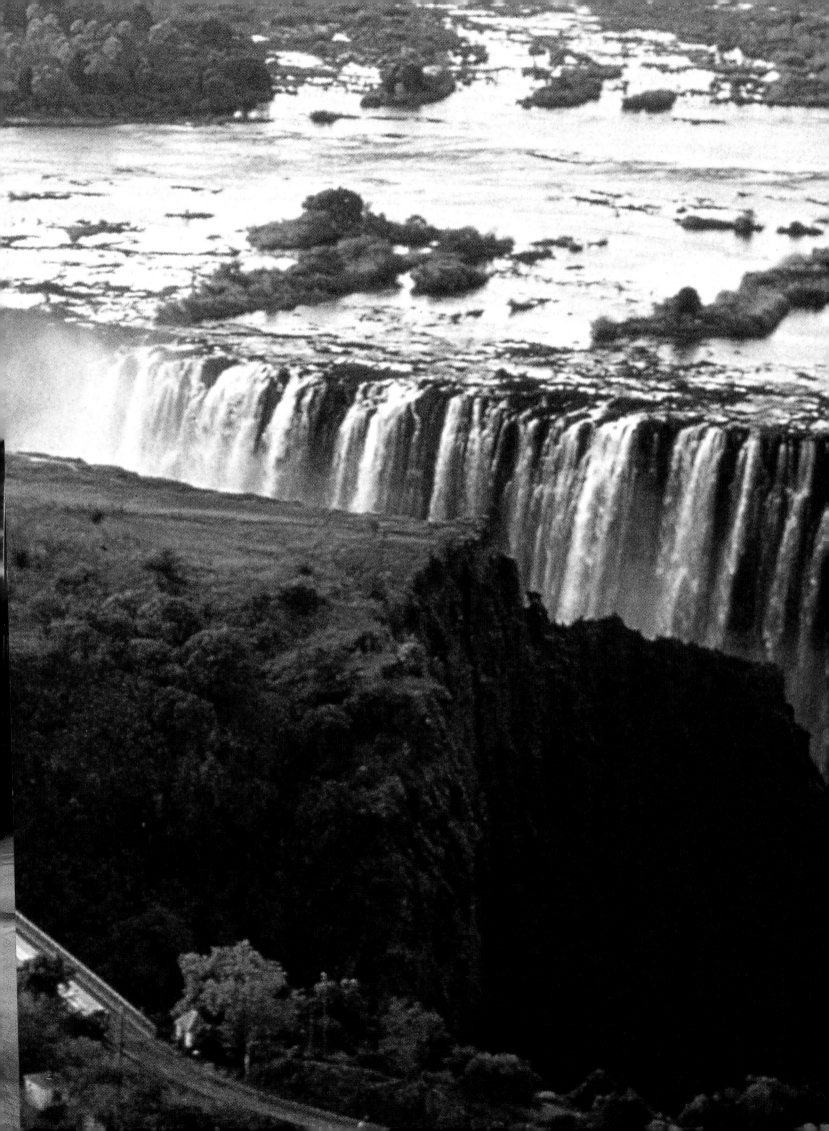

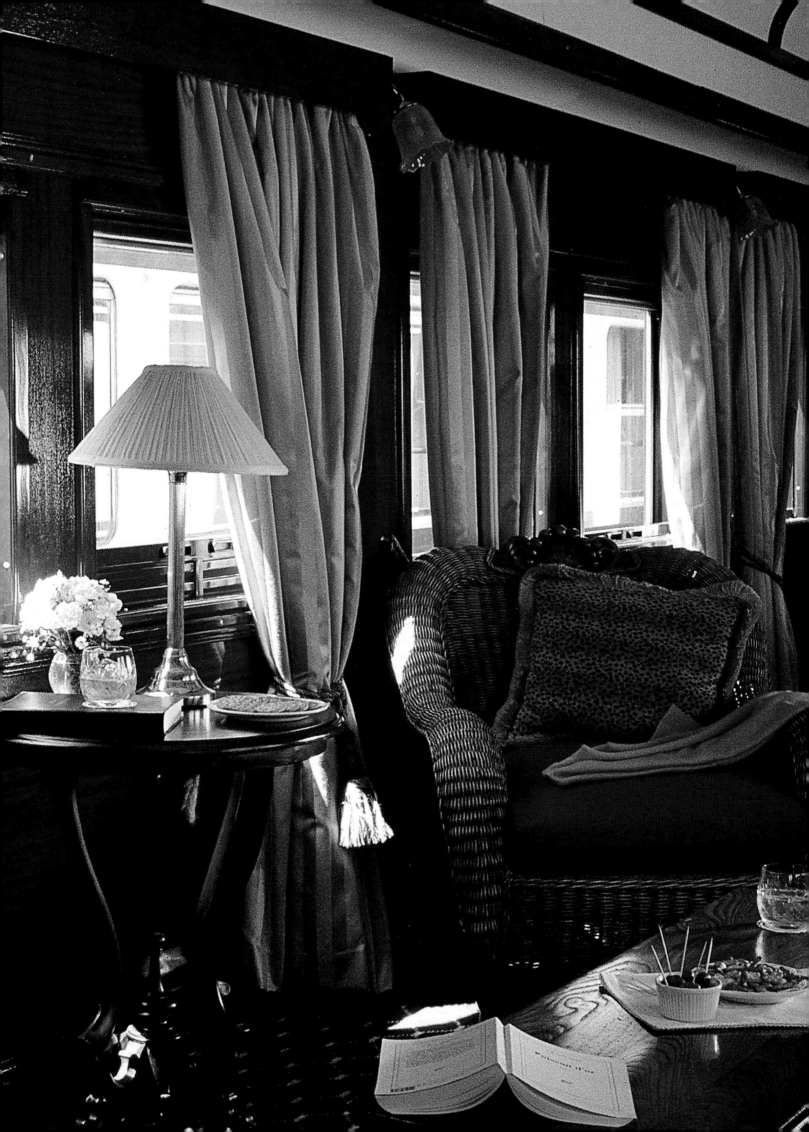

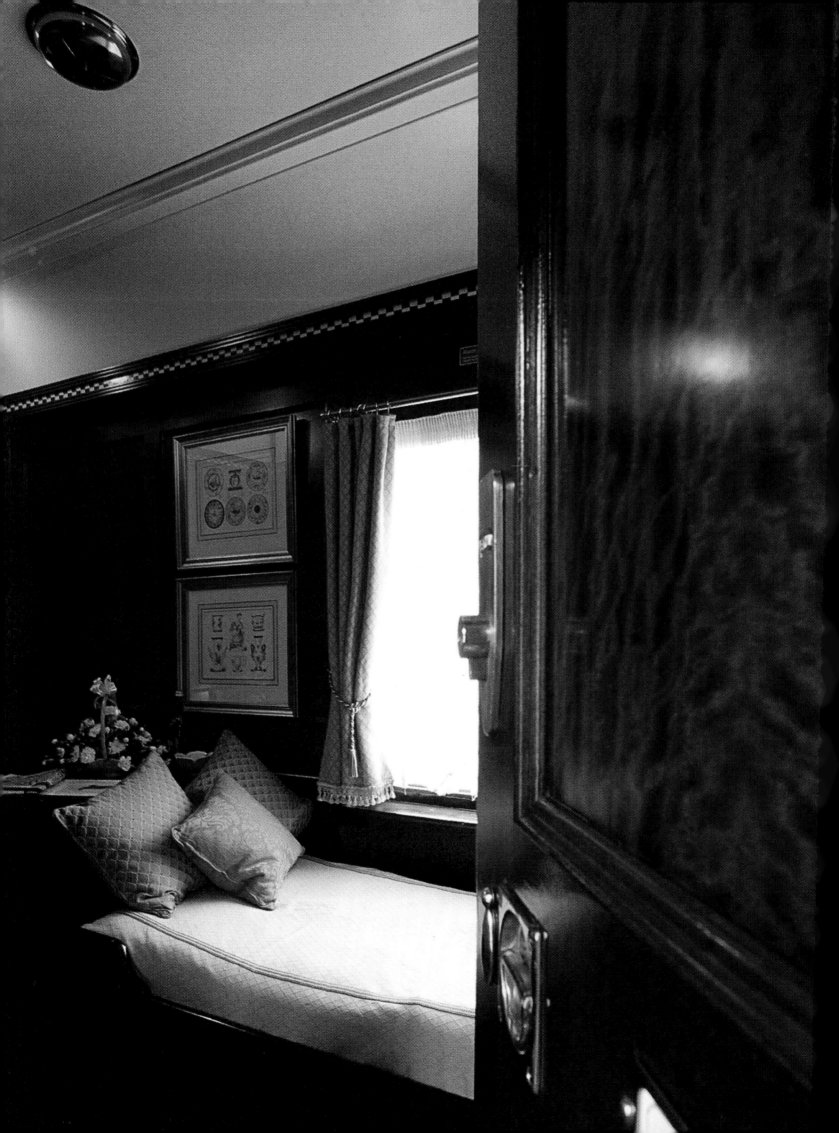

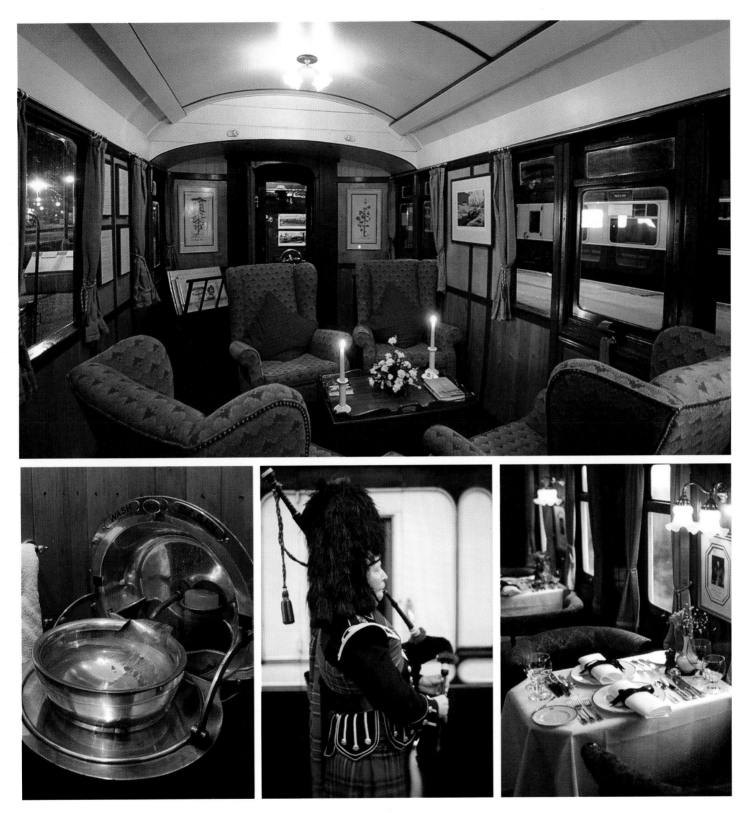

LE STYLE **VOYAGE** TRAVEL STYLE

PAGE DE GAUCHE ET PHOTO DU HAUT

En Ecosse, compartiment-couchettes, originellement une voiture Pullman, transformée en wagon édouardien pour le *Royal Scotsman*. Fauteuils profonds et gravures mis en scène selon la tradition des clubs britanniques.

CI-DESSUS, DE GAUCHE À DROITE

Cuivres et boiseries d'acajou, comme au temps du romancier Stevenson. La cornemuse sonne la fermeture des portes. Dîner cosy à bord du *Royal Scotsman*, qui offre une intimité propice pour se remémorer les visites du jour, tels que le romantique château Ballindaloch ou la demeure des Mac Donald, le *Kinloch Lodge*, sur l'île de Skye.

LEFT PAGE AND ABOVE

In Scotland, original sleeping compartments from a Pullman car transformed into an Edwardian carriage for *The Royal Scotsman*. Deep armchairs and engravings, decorated in the tradition of private British clubs.

ABOVE, FROM LEFT TO RIGHT

Copper and mahogany panelling as in Stevenson's time. Bagpipes herald the closing of the doors. A cosy dinner aboard *The Royal Scotsman*. The perfect setting in which to reminise on the day's visits to romantic Castle Ballindaloch or *Kinloch Lodge*, the Mac Donald estate on the Isle of Skye,

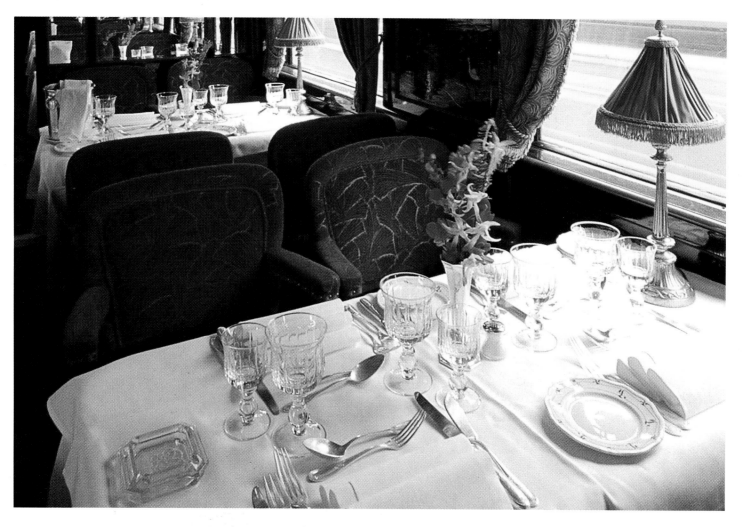

LE STYLE VOYAGE TRAVEL STYLE

CI-DESSUS

Les voitures bleu et or du *Venice Simplon-Orient-Express* revivent depuis mai 1982. A l'intérieur, le style des années 20 est ressuscité grâce au travail du décorateur Gérard Gallet.

CI-CONTRE

Dans l'une des voitures-restaurants, la 4141 du *Venice Simplon-Orient-Express*, fresque originale de Lalique encadrée par des rideaux damassés.

PAGE DE DROITE

Londres, Paris, Venise, les boggies de l'Orient-Express égrènent une moelleuse élégance.

PAGE SUIVANTE

Le salon Art Déco du voilier *Imagine*, décoré par Agnès Comar, attentive à la fonctionnalité de l'espace: angles arrondis, parois gainées d'érable blond comme tout l'intérieur du bateau.

ABOVE

The blue and gold carriages of the *Venice Simplon Orient Express*, back in service since May 1982. Inside, the 1920's style has been revived thanks to interior decorator Gérard Gallet.

OPPOSITE

In restaurant car 4141 on the *Venice Simplon Orient Express*, an original Lalique frescoframed with damask curtains.

RIGHT PAGE

London, Paris, Venice, the bogies on the *Orient Express* are the highlight of such comfortable elegance.

NEXT PAGE

The Art Deco lounge aboard the *Imagine* sailing boat, decorated by Agnès Comar. The space is extremely functional – angles and furniture covered in pale maplewood throughout.

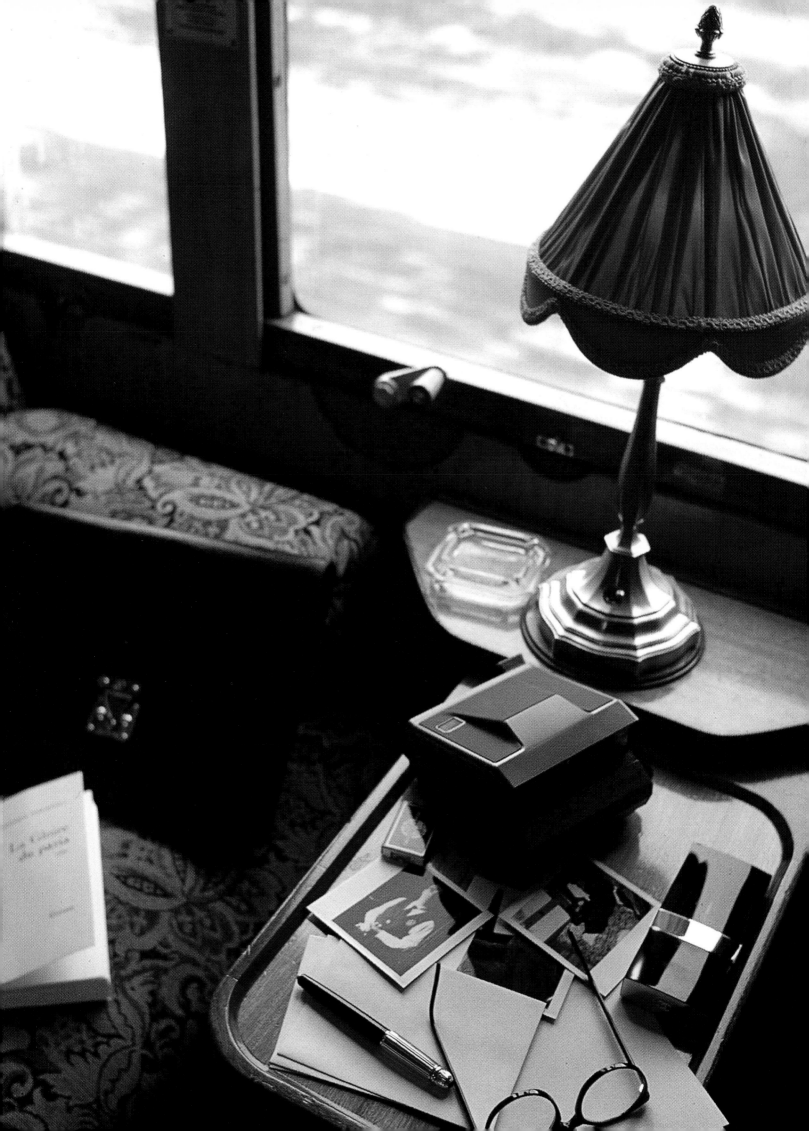

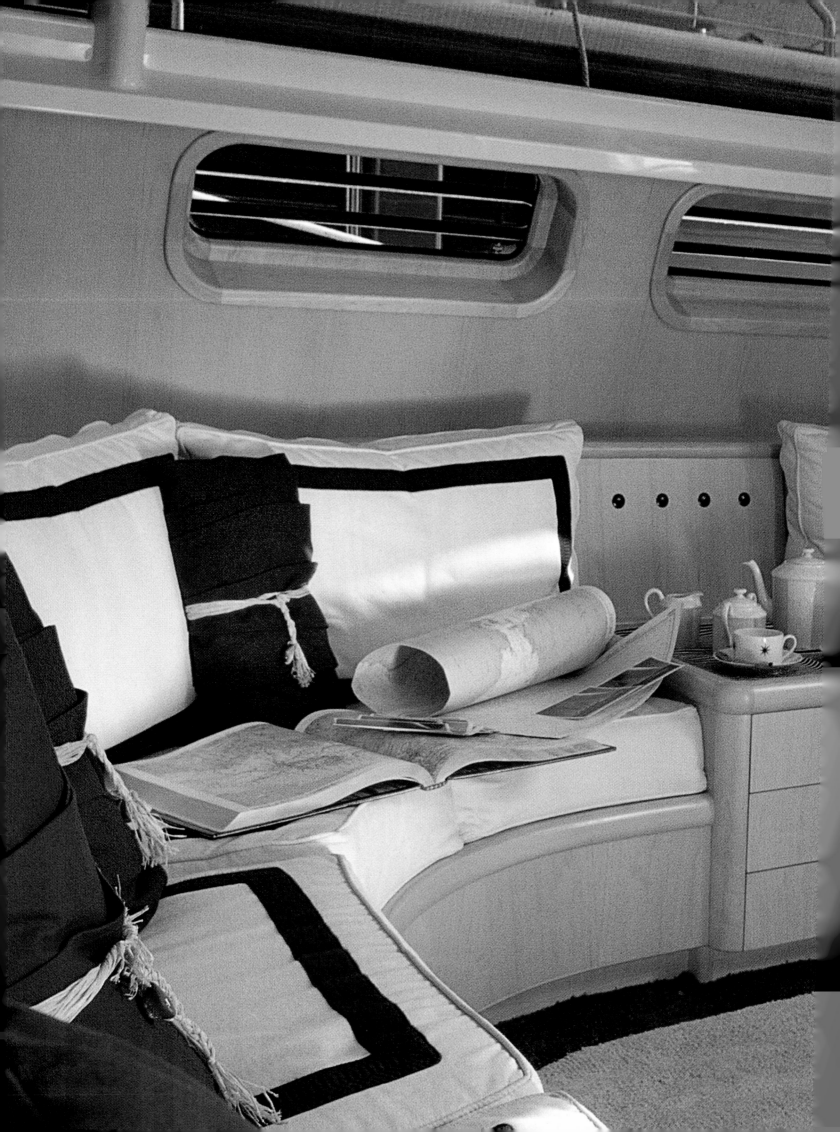

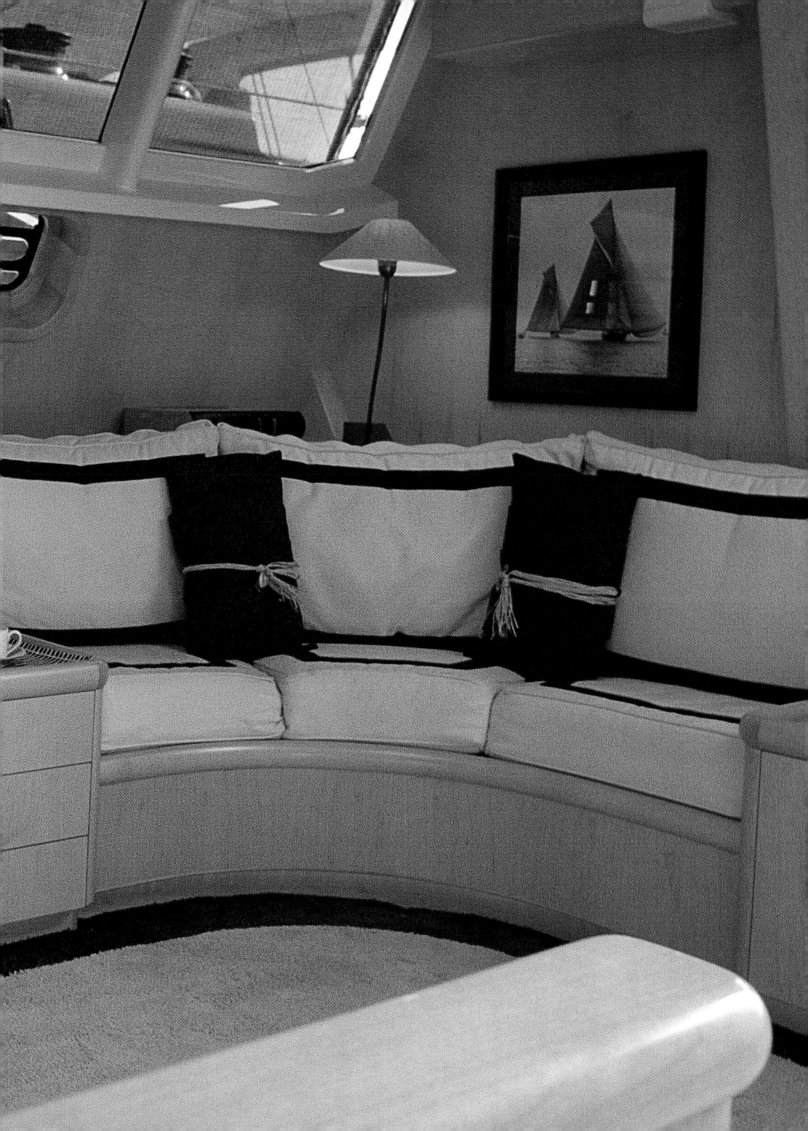

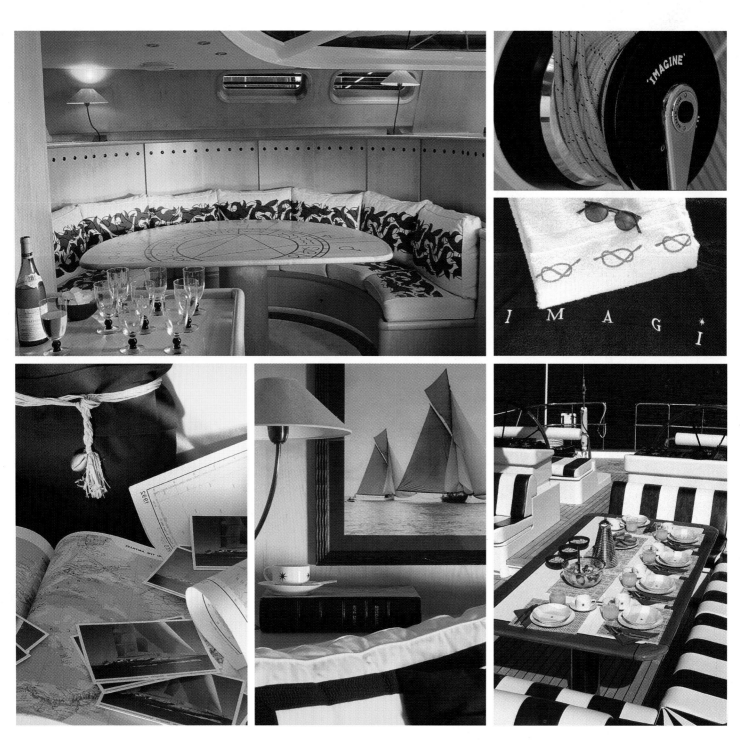

LE STYLE **VOYAGE** TRAVEL STYLE

CI-DESSUS, DE GAUCHE À DROITE

La table en demi-lune et bois d'ébène est incrustée des signes du zodiaque

Winch et linge dessiné par Agnès Comar portent le nom du voilier. Premières photos prises au large de Tahiti,

entre les cartes marines et les coussins de lin. Tangage oblige,

lampe et photo de Benken sont fixées au mur. Petit déjeuner sur le pont sur un fond de rayures marine et blanche.

PAGE DE DROITE

Superbement profilé, le voilier *Imagine*, construit en Nouvelle-Zélande, s'élance

vers la haute mer lors de son baptême.

ABOVE, FROM LEFT TO RIGHT

The half-circle ebony table is inlaid with the signs of the zodiac. Winch and towels designed by Agnès Comar

bear the name of the sailing boat. Between maps of the sea and linen cushions,

the first photos taken off the coast of Tahiti. Because of pitching, the Benken photo and lamp are fixed to the wall.

Breakfast on the deck against a background of navy blue and white stripes.

RIGHT PAGE

The superb profile of the *Imagine* sailing boat – built in New Zealand – on its maiden voyage out to high sea.

NOS MEILLEURS HÔTELS/RESTAURANTS

LE STYLE COLONIAL

STRAWBERRY HILL HOTEL: Irishtown. Jamaïque. Tél.: 00.1.876.944.84.00. Fax: 00.1.876.944.84.08 ● **MOUNT NELSON** (Orient Express Hotels): 76, Orange street. Le Cap, Afrique du Sud. Tél.: 00.27.21.23.10.00. Fax: 00.27.21.42.47.472 ● **THE CELLARS-HOHENORT** (Relais et Châteaux): 93, Brommersvlei Road Constantia, 7800 Le Cap, Afrique du Sud. Tél.: 00.27.21.794.21.37. Fax: 00.27.21.794.21.49 ● **HOTEL SANTA CLARA** (Sofitel): Barrio San Diego, Calle del Torno, Cartagena de Indias, Colombie. Tél.: 00.95.664.60.70. Fax: 00.95.664.80.40 ● **HOTEL GUANAHANI** (Leading Hotels of the World): lieu-dit Marigot, Anse de Grand Cul de Sac, BP 609, 97098 Saint-Barthélemy. Tél.: 00.590.27.66.60. Fax: 00.590.27.70.70 ● **HOTEL LALITHA MAHAL PALACE:** Mysore 570011, Karnataka, Inde. Tél.: 00.91.821.57.12.65. Fax: 00.91.821.57.17.70 ● **REID'S PALACE** (Leading Hotels of the World): Estrada Monumental, 139, 9000 Funchal-Madere, Portugal. Tél.: 00.351.91.71.71.71. Fax: 00.351.91.71.71.77 ● **ROYAL PALM** (Leading Hotels of the World): Grand Baie, Ile Maurice, océan Indien. Tél.: 00.230.263.83.53. Fax: 00.230.263.84.55.

LE STYLE ANGLAIS

CLARIDGE'S HOTEL (Orient Express Hotels et Leading Hotels of the World): Brook Street, Londres W1A 2JK. Tél.: 00.44.171.629.88.60. Fax: 00.44.171.499.22.10 ● **ROYAL CRESCENT HOTEL:** 16, Royal Crescent, Bath, Angleterre. Tél.: 00.44.1225.82.33.33. Fax: 00.44.1225.33.94.01 ● **PRIORY HOTEL:** Weston Road, Bath, Angleterre. Tél.: 00.44.1225.33.19.22. Fax: 00.44.1225.44.82.76 ● **RATHSALLAGH HOUSE:** Dunlavin, Comté de Wicklow, Irlande. Tél.: 00.353.45.40.31.12. Fax: 00.353.45.40.33.43 ● **THE PELHAM HOTEL:** 15, Cromwell Place, Londres SW7, Angleterre. Tél.: 00.44.171.589.82.88. Fax: 00.44.171.584.84.44 ● **CULZEAN CASTLE:** Maybole, Ayrshire KAJ98LE, Ecosse. Tél.: 00.44.1655.760.274. Fax: 00.44.1655.760.615 ● **INVERLOCHY CASTLE** (Relais & Châteaux): Torlundy-Fort William, Ecosse PH336SN. Tél.: 00.44.1397.70.21.77. Fax: 00.44.1397.70.29.53.

LE STYLE SAFARI

MATETSI GAME LODGES: réservations à Johannesburg au 00.27.11.784.70.77. Fax: 00.27.11.784.76.67) ● **SINGITA PRIVATE GAME RESERVE** (Relais et Châteaux) Po Box 650881, Benmore 2010, Afrique du Sud. Tél.: 00.27.11.234.09.90. Fax: 00.27.11.234.05.35 ● **NGORONGORO CRATER LODGE** (Small Luxury Hotels of the World): Msapo Close, Off Parklands Road, Po Box 74957, Nairobi, Kenya. Tél.: 00.254.441.002/3. Fax: 00.254.746.826 ● **RICHARD BONHAM'S CAMP:** Kenya. Tél.: 00.254.2.88.25.21. Fax: 00.254.2.88.27.28 ● **FINCH HATTON:** Kenya. Tél.: 00.254.2.604.321/22. Fax: 00.254.2.604.323 ● **SEKENANI CAMP:** Kenya. Tél.: 00.254.2.333.285. Fax: 00.254.2.228.875 ● **BORANA RANCH:** Kenya. Tél.: 00.254.2.568.804. Fax: 00.254.2.564.495 ● **SAND RIVERS CAMP:** Tanzanie. Tél.: 00.254.2.88.44.75. Fax: 00.254.2.88.27.28 ● **MAHALE** ou **KATAVI CAMP:** Tanzanie. Tél.: 00.254.2.502.491. Fax: 00.254.2.502.739.

LE STYLE NOUVELLE-ANGLETERRE

CLIFFSIDE BEACH CLUB: 32 Jefferson Avenue, P.O. Box 449, Nantucket, Massachusetts 02554. Tél.: 00.1.508.228.06.18. Fax: 00.1.508.325.47.35 ● **ROBERT HOUSE INN:** 11 India Street, Nantucket, Massachusetts 02554. Tél.: 00.1.508.228.90.09. Fax: 00.1.508.325.40.46 ● **THE CHARLOTTE INN** (Relais et Châteaux): 27th South Summer Street, Edgartown, Massachusetts. Tél.: 00.1.508.627.47.51. Fax: 00.1.508.627.46.52 ● **21 FEDERAL** (restaurant): 21 Federal Street, Nantucket, Massachusetts 02554. Tél.: 00.1.508.228.21.21. Fax: 00.1.508.292.29.62 ● **MERIDIEN BOSTON** (Méridien): 250 Franklin Street, Boston. Tél.: 00.1.617.451.19.00. Fax: 00.1.617.423.28.44.

LE STYLE MÉDITERRANÉEN

HÔTEL LE SIRENUSE (Leading Hotels of the World): Via Cristofolo Colombo 30, 84017 Positano, Italie. Tél.: 00.39.089.87.50.66. Fax: 00.39.089.811.17.98 ● **HÔTEL PUNTA TRAGARA:** Via Tragara 57, 80073 Capri, Italie. Tél.: 00.39.081.83.70.844. Fax: 00.39.081.837.77.90 ● **POSTA VECCHIA** (Relais & Châteaux): Localita Palo Laziale, 00055 Ladispoli, Rome, Italie. Tél.: 00.39.06.994.95.01. Fax: 00.39.06.994.95.07 ● **HÔTEL CASA DE CARMONA:** Plaza de Lasso, Carmona, Séville, Espagne. Tél.: 00.34.54.14.33.00. Fax: 00.34.54.19.01.89 ● **HÔTEL LA VILLA D'ESTE** (Leading Hotels of the World): Via Regina 40, Lac de Côme, 22012 Cernobbio, Italie. Tél.: 00.39.031.34.81. Fax: 00.39.031.348.844 ● **HÔTEL VILLA VILLORESI:** Via Ciampi, 50019 Sesto Fiorentino, Italie. Tél.: 00.39.055.44.89.032. Fax: 00.39.055.44.20.63 ● **BASTIDE DE CAPELONGUE:** 84480 Bonnieux. Tél.: 04.90.75.89.78. Fax: 04.90.75.93.03 ● **LE MAS DE PEINT:** Le Sambuc, 13200 Arles. Tél.: 04.90.97.20.62. Fax: 04.90.97.22.20 ● **HÔTEL LA MIRANDE:** 4, place de l'Amirande, 84000 Avignon. Tél.: 04.90.85.93.93. Fax: 04.90.86.26.85.

LE STYLE MONTAGNE

THE POINT (Relais et Châteaux): HCR1, Box 65, Saranac Lake, New York 12983. Tél.: 00.1.518.891.56.74. Fax: 00.1.518.891.11.52 ● **LAKE PLACID LODGE** (Relais et Châteaux): P.O. Box 550, Lake Placid, New York 12946. Tél.: 00.1.518.523.27.00. Fax: 00.1.518.523.11.24 ● **HÔTEL LODGE PARK:** 100, rue d'Arly, 74120 Megève. Tél.: 04.50.93.05.03. Fax: 04.50.93.09.52. ● **HÔTEL EUROPA:** Südtiroler Platz 2, A-6020 Innsbruck. Tél.: 00.43.512.59.31. Fax: 00.43.512.58.78.00 ● **HÔTEL MONT-BLANC:** 29, rue Ambroise Martin, 74120 Megève. Tél.: 04.50.21.20.02. Fax: 04.50.21.45.28 ● **HÔTEL LES FERMES DE MARIE:** 163, chemin Riante Colline, 74120 Megève. Tél.: 04.50.93.03.10. Fax: 04.50.93.09.84.

LE STYLE ASIATIQUE

HÔTEL AMANDARI: Kedewatan, Ubud, 80701 Bali, Indonésie. Tél.: 00.62.361.975.333. Fax: 00.62.361.975.335 ● **HÔTEL AMANKILA:** Karangasem, P.O. Box 133, Klungkung, Bali, Indonésie. Tél.: 00.62.363.41.333. Fax: 00.62.363.41.555 ● **HÔTEL AMANUSA:** P.O. Box 33, Nusa Dua, 80363 Bali, Indonésie. Tél.: 00.62.361.772.333. Fax: 00.62.361.772.335 ● **HÔTEL AMANWANA:** West Sumbawa Regency, Moyo Island, Indonésie. Tél.: 00.62.371.222.33. Fax: 00.62.371.222.88 ● **HÔTEL AMANPURI:** P.O. Box 196, Phuket 83000, Thaïlande. Tél.: 00.66.76.324.333. Fax: 00.66.76.324.100 ● **HÔTEL AMANJIWO:** P.O. Box 333, KMKD Mageland 56501, Centrale Java, Indonésie. Tél.: 00.62.293.88.333. Fax: 00.62.293.88.355 (Tous ces hôtels font partie de la chaîne Aman Resort) ● **THE DATAI:** Jalan Teluk Datai, 07000 Pulau Langkawi, Malaisie. Tél.: 00.60.4.959.25.00. Fax: 00.60.4.959.26.00 ● **THE OBEROI:** Medana Beach, Tanjung, P.O. Box 1096, Mataran 83001, Lombok, Indonésie. Tél.: 00.62.370.6.38.444. Fax: 00.62.370.632.496 ● **STRAND HOTEL:** 92, Strand Road, Rangoon, Birmanie. Tél.: 00.951.243.377. Fax: 00.951.289.880 ● **HÔTEL CARCOSA SERI NEGARA:** Taman Tasik Perdana, 50480 Kuala Lumpur, Malaisie. Tél.: 00.60.3.282.18.88. Fax: 00.60.3.282.78.88 ● **PANGKOR LAUT RESORT:** Pangkor Laut Island, 32200 Lumut, Peraka, Malaisie. Tél.: 00.60.5.69.91.100. Fax: 00.60.5.69.91.200 ● **THE ORIENTAL** (Leading Hotels of the World): 48 Oriental Avenue, Bangkok 10500, Thaïlande. Tél.: 00.66.2.236.04.00. Fax: 00.66.2.236.19.37 ● **THE SUKHOTHAI** (Leading Hotels of the World): 13/3 South Sathorn Road, Bangkok 10120, Thaïlande. Tél.: 00.66.2.287.02.22. Fax: 00.66.2.287.49.80.

OUR BEST
HOTELS/RESTAURANTS

LE STYLE SCANDINAVE

AUBERGE DE ROYSHEIM: 2686 Lom, Norvège. Tél.: 00.47.61.21.20.31. Fax: 00.47.61.21.21.51 ● **LE LEIJONTORNET ET VICTORY HOTEL** (Relais et Châteaux): Lilla Nygatan 5, Gamla Stan, S-11128, Stockholm, Suède. Tél.: 00.46.8.143.090. Fax: 00.46.8.202.177 ● **HOTEL CONTINENTAL** (Leading Hotels of the World): Stortingsgaten 24-26, 0161 Oslo, Norvège. Tél.: 00.47.22.82.40.00. Fax: 00.47.22.42.96.89.

LE STYLE ORIENTAL

PARADOR SAN FRANCISCO: Calle Real del Alhambra, 18009 Grenade. Tél.: 00.34.958.22.14.40. Fax: 00.34.958.22.22.64 ● **HÔTEL EL MINZAH:** 85, rue de la Liberté, Tanger. Tél.: 00.212.9.93.58.85. Fax: 00.212.9.93.45.46 ● **PALAIS JAMAI** (Sofitel): Bab El Guissa Medina, Fès. Tél.: 00.212.5.63.43.31/32/33. Fax: 00.212.5.63.50.96 ● **HÔTEL CONTINENTAL:** Tanger, Maroc. Tél.: 00.212.9.93.60.53. Fax: 00.212.9.93.01.51 ● **YORK HOUSE HOTEL:** 32, rua das Janelas Verdes, 1200 Lisbonne. Tél.: 00.351.1.396.25.44. Fax: 00.351.1.397.27.93 ● **QUINTA DA CAPELA:** Estrada de Monserrate, 2710 Sintra. Tél.: 00.351.1.929.01.70. Fax: 00.351.1.929.34.25 ● **VILLA MAROC:** 10, rue Abdallah Ben Yassin, Essaouira, Maroc. Tél.: 00.212.4.47.31.47. Fax: 00.212.4.47.58.06.

LE STYLE VOYAGE

ROVOS RAIL: (Head Office) P.O. Box 2837, Pretoria, République Sud-Africaine. Tél.: 00.27.12.323.60.52. Fax: 00.27.12.323.08.43 ● **ROYAL SCOTSMAN:** 46 A Constitution Street, Edimbourg EH6 6RS, Scotland–England. Tél.: 00.44.131.555.13.44. Fax: 00.44.131.555.13.45. ● **VENICE SIMPLON-ORIENT-EXPRESS:** sur Internet: www.orient-expresstrains.com.

Merci également à tous ceux qui ne sont pas cités
et qui ont formidablement contribué à la réalisation des reportages.
Many thanks to all those we could not mention here
and who helped us with a great dedication to realize our reports.

Merci aux offices du tourisme des villes et des pays suivants:
Thanks to tourism offices of following countries and cities:

Afrique du Sud ● Aix-en-Provence ● Arles ● Autriche ● Cuba ● Espagne ● Etats-Unis
● Grande-Bretagne ● Grèce ● Inde ● Irlande ● Italie ● Jamaïque ● Malaisie ● Maroc ● Norvège ● Nouvelle-Angleterre
● Portugal ● Réunion ● Suède ● Turquie.

Merci aux compagnies aériennes:
Thanks to airlines compagnies:
A.O.M ● Aer Lingus ● Air France ● Air Mauritius ● Alitalia ● Alliance Air
● Austrian Airlines ● Avianca ● Cubana de Aviacion ● East African Air Charter ● K.L.M. ● K.L.M.-Kenya Airways
● Malaysia Airlines ● Olympic Airways ● Royal Air Maroc ● S.A.S. ● Singapore Airlines
● South Africa Airways ● TAP Air Portugal ● Thai Airways International ● Zimbabwe Express Airlines.

Merci aux voyagistes, tour opérateurs et chaînes d'hôtels:
Thanks to travel agencies, tour operators and hotels chains:
Amerindia ● Arts et Vie ● Asia ● Go Tourism
● Jetset ● Jet Tours ● La Cit ● Marsans International ● Mondes et Merveilles ● Scanditours
● Sirocco Voyages ● Voyageurs du Monde.

Aman Resort ● Leading Hotels of the World ● Orient-Express Hotel
● Relais et Châteaux ● Sofitel.

NOUS TENONS À REMERCIER
TOUT PARTICULIÈREMENT
Daniel FILIPACCHI et Gérald de ROQUEMAUREL

ET AUSSI:

Mme Inga AASEN Mme Touria AGOURRAM Mme Dominique ALLAMAGNY Mme Teresa AMADO Mme Mara AMATS Mr Anthony ANTINE Mr le duc D'ARGYLL Mr Georges ATTAL Mr et Mme BABER Mr Amitabh BACHCHAN Mr Luke BAILES Mme Pascale BARRET Mme Corinne BELIÈRE Mr et Mme Slama BENZIDANE Mme Asa BERG Mr Pierre BERGÉ Mr Jean-Michel BEURDELEY Mr Michel BIEHN Mme Cécile BIGEON Mme Anna BINI Mr Lucien BLACHER Mr Chris BLACKWELL Mr Bill BLASS Mr Jacques BON Mr et Mme BONHAM Mme Françoise BOUCHER Mme Francine BOURRA Mr François BROUSSE Mr Chris BROWNE Mme et Mr Tula BUNNAG Mme Patsri BUNNAG Mr Peter BUNNAG Mr David CAMPBELL Mme Lourdes CASTRO Mme Jeanne CATTINI Mr Jean-Paul CHANTRAINE Mr Jean-Pierre CHAUMARD Mr CHICK Mr Anthony COLLETT Mme Agnès COMAR Mr et Mme CONOVER Mme Marianne CORRIEZ Mr et Mme CURRIE Mr Andrew CUMINE Mme Vina DALAL Mme Dominique DARRICADE Mme Marie-Clotilde DEBIEUVRE Mr Gil DEVLIN Mme Trina DINGLER-EBERT Mme Claude DODIN Mr et Mme DROULERS Mme Françoise DUBOIS-SIEGMUND Mr François ELDIN Mme Marie-Dominique EPPHERRE Mr et Mme ERTEGUN Mr Tony FACELLA SENSI Mr Jordie FERGUSON Mr et Mme de FILIPPIS Mme Carla FLINT Mme Jacqueline FOISSAC Mme Kuki GALLMANN Mme Anne-Marie de GANAY Mme Christie GARRETT Mr Jean-Michel GATHY Mr Richard Mc GINNIS Mme Dominique GOLDSTEIN Mr François-Joseph GRAF Mr Jacques GRANGE Mrs Liz Mc GRATH Mrs Pamela GREIFF (The Boston Athenæum) Mme Laura GUARNERI Mr Desmond GUINESS Mr Gilles GUYOT Mr Jean-Bernard HEBEY Mme Claudine HEDIN Mme Jacqueline HERBIN Mme Marit HODANGER Mme Ann HODGES Mme Elisabeth HOLT Mme Anna ILIOKRATIDOU Mme Claire JACOPIN Mr KADDIRI Mme Tessa KENNEDY Mr Cherif KHAZNADAR Mr Calvin KLEIN Mme Françoise KUIJPER Mme Inès de LA FRESSANGE Mme LAFON MM. Bruno et Alexandre LAFOURCADE Mr Anthony LARK Mr Eusebio LEAL Mme Aude LECHÈRE Mme Anne LEFEBVRE Mme Florenza LODI Mme LOUBET Mr Dantes MAGRAS Mme Odile MALÉCOT Mme Callie MALHERBE Mr Craig MARKHAM Mme Claudine MARTIN D'AIGUEPERSE Mme Maryse MASSE Mme Anne-Françoise MATHIEU Mr Francisco MATTEO Mr Gregory J. MEADOWS Mme Maria MEDINA Mme Rosa Adela MEJIAS Mme Tanya MELICH Mme Leila MENCHARI Mme Edith MÉZARD Mme Sylvie MICHEL Mme Maria Elena MORA Mr Elie MOUYAL Mr Peter MULLER Mme NAHON Mr Antonio NIETO Mr Giorgio NOCCHI Mr Jean-Luc OLIVIÉ Mr Mickael O'REILLY Mr Régis PAGNIEZ Mme Camelia PANJABI Mr Franck PETER Mr Kenneth PEDRO Mme Sandrine PERRET Mme Andréa PLATTNER Mr POLITO Mr Roland PURCELL Mme Estelle RÉALE-GARCIN Mr Silvio RECH Mr et Mme ROCKEFELLER Mr Lew ROOD Lord ROTHSCHILD Mr Fabrizio RUSPOLI Mr Yves SAINT LAURENT Mme Liliana SALOMONE Mr Nicholas G. SEEWER Mr SENOUSSI Mr Alfonso SEOANE Marchese Franco SERSALE Mr Mike SETTON Mr Chira SHILPAKANOK Mr et Mme SIBUET Mr et Mme SILVAGNI Mr Evan SMITH Mr Per SPOOK Mr Abdallah STOUKI Mme Fiona STRANG Mme Brenda MC SWEENEY Mr Jim THOMPSON Mr Ed TUTTLE Mr Luigi D'URSO Comte Giovanni VOLPI DI MISURATA Mr Bill WILLIS Mr Mark WITNEY Mr Andrew ZARZYCKI Mr et Mme ZECHA Mme Anne ZEMMOUR